천재와 거장

위대한 창의성은 어떻게 탄생하는가

OLD MASTERS AND YOUNG GENIUSES:
The Two Life Cycles of Artistic Creativity

Copyright © 2006 by Princeton University Press
All rights reserved.

No part of this book may be reproduced or transmitted in any form or by any means, electronic or mechanical, including photocopying, recording or by any information storage and retrieval system, without permission in writing from the Publisher.

Korean translation copyright © 2025 by Geulhangari
Korean translation rights arranged with Princeton University Press through EYA CO.,Ltd

이 책의 한국어판 저작권은 EYA CO.,Ltd를 통해 Princeton University Press와 독점계약한 (주)글항아리에 있습니다. 저작권법에 의하여 한국 내에서 보호를 받는 저작물이므로 무단 전재 및 복제를 금합니다.

Old Masters and Young Geniuses

천재와 거장
위대한 창의성은
어떻게 탄생하는가

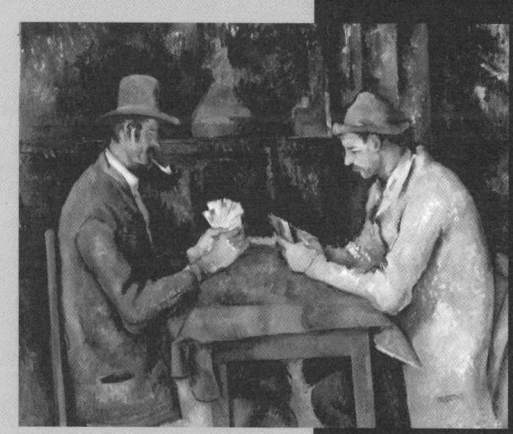

The Two Life Cycles of Artistic Creativity

데이비드 W. 갤런슨 지음
이준호·장은경 옮김 | 박성원 감수

글항아리

일러두기

인명과 지명은 국립국어원의 외래어표기법에 따랐으며 원어는 일부를 제외하고 찾아보기에 일괄 표기했다.

차례

서문 _ 9

1장 ___ 이론

1. 실험적 혁신가와 개념적 혁신가 _ 17
2. 전형 _ 20
3. 계획, 실행, 마침 _ 31
4. 혁신과 나이: 나이든 거장과 젊은 천재 _ 39
5. 화가, 학자, 미술사가 _ 42

2장 ___ 측정

1. 예술적 성공의 계량화 _ 53
2. 가격 _ 55
3. 교과서에 실린 그림들 _ 60
4. 사례: 10인의 주요 근대 화가 _ 65
5. 회고전 _ 77
6. 사례: 10인의 주요 미국 화가 _ 81
7. 미술관 소장품 _ 90

8. 미술관 전시회 _ 95
9. 작품 활동 기간 측정 _ 99

3장 ___ 확대 적용

1. 다양한 접근방식 _ 105
2. 예술가가 변화할 수 있을까? _ 122
3. 돌연변이 _ 133

4장 ___ 영향

1. 거장과 걸작 _ 147
2. 살롱에 반기를 든 인상주의자들 _ 154
3. 거장 없는 걸작 _ 159
4. 대조적 작품 활동 양상 _ 173
5. 갈등 _ 177
6. 근대 미술의 세계화 _ 186

5장 ___ 근대 이전 미술

6장 ___ 그림을 넘어

1. 조각가 _ 235
2. 시인 _ 257
3. 소설가 _ 280
4. 영화감독 _ 310

7장 ___ 관점

1. 실험적 혹은 개념적 혁신가로서의 예술가 _ 337
2. 젊은 혹은 나이든 혁신가로서의 예술가 _ 346
3. 창의성의 생애주기에 관한 심리학자들의 관점 _ 356
4. 창의성 이해 및 증대 _ 368
5. 구도자와 발견자 _ 382

후기 _ 385
주 _ 393
옮긴이의 말 _ 423
찾아보기 _ 433

서문

1902년 5월, 이듬해 자신을 사망에 이르게 할 질병으로 극심한 고통을 받던 폴 고갱은 마르키즈제도에서 절친인 다니엘 드 몽프레드에게 보낸 편지에서 "두 달 동안 지독한 불안감에 시달렸어. 내가 이전의 내가 아니라는 두려움 때문이었어"라고 말했다. 고갱에게는 자신의 생을 마감하는 것보다 자신의 예술세계가 막을 내린다는 것이 더 큰 두려움이었다. 죽기 직전 고갱은 노트에 "예술가는 나이와 상관없이 언제나 예술가"라는 신념을 기록했다. 그러나 고갱 역시 "예술가에게는 더 뛰어난 능력이 발휘되었던 어떤 시기, 어떤 순간이 있지 않은가? 그는 살아 있는 인간이기에 결코 완전무결할 수 없다"라는 질문을 던질 수밖에 없었다.[1]

최고의 작품을 남기고자 했던 욕망에 사로잡혔던 위대한 예술가라면 불가피하게 자기 삶의 단계와 작품의 질 사

이에 어떤 관계가 있는지 생각하게 된다. 고갱의 경우처럼 때로는 그 결과가 고통스러울 수도 있다. 또 달리 흥미로운 경우도 있다. 예를 들어 거트루드 스타인은 야심찬 젊은 로베르 들로네를 비웃곤 했다. 『앨리스 토클라스 자서전』에서 스타인은 플뢰르 거리에 있는 자신의 아파트에 들로네가 자주 방문해 미술 컬렉션을 감상했다고 썼다. "그는 항상 피카소가 특정 그림을 그렸을 때 몇 살이었는지를 묻곤 했다. 답을 들은 후에는 항상 '난 아직 그 나이가 안 되었네요. 저도 그 나이가 되면 그만큼 잘 그릴 수 있을 거예요'라고 말하곤 했다."

이러한 이해가 신랄하든 유머러스하든 대부분의 예술가는 작품의 질이 나이와 어떤 관계가 있는지를 구체적인 자기 삶의 맥락 속에서 생각한다. 젊을 때는 미래에 위대해져 있는 자신을 상상하고 기대할 것이다. 나이가 든 상태에서는 자신의 실력이 계속 향상되어온 것을 되돌아볼 수 있다. 혹은 나이 들수록 능력이 퇴보하지 않을까 걱정하기도 한다. 예술가들이 작품의 질과 나이의 관계에 대해 인식하고 있다는 건 그것이 그만큼 중요하다는 걸 잘 보여주지만, 그 자체가 일반성을 지닌다고 받아들여질 수는 없다. 예술가들의 판단은 논외로 하고, 생각해보고 싶은 질문은 나이에 따라 예술가들의 작품의 질이 어떻게 그리고 왜 다양해지는가다. 이 책의 목적은 창의적 예술가들의 생애주기에 대한 나의 이론을 제시하고, 이 이론이 경험적으로 어떻게 적용될 수 있는

지를 보여주는 것, 그리고 이러한 분석의 결과를 검토해보는 것이다.

<center>* * *</center>

예술가 또는 예술가 집단의 성취가 얼마나 중요한지 평가하려면, 다음 질문에 대한 답을 통해 판단할 수 있을 것이다. 이들이 가져온 변화가 너무나 지대하여, 후대에 그들의 존재를 부정하는 것이 불가능해졌는가?[3]
_ 발터 지커트, 1910

그렇다면 그림에 대한 결정권은 화가에게만 있어야 하는가? 화가만이 비평가이자 유일한 권위자가 되어야 하는가? 이러한 주장들은 다소 도발적일 수 있지만, 시간이 지나면서 화가의 견해만이 예술의 기준이 되고, 그들이 인정하는 걸작이 비평가들에게도 표준이 되지 않을까 우려스럽다.[4]
_ 제임스 맥닐 휘슬러, 1892

예술의 역사에 대한 일반적인 오해는 많지만, 예술의 질을 결정하는 요소에 대한 혼란보다 더 근본적인 오해는 없을 것이다. 한 예술가의 작품이 지닌 다채로운 속성의 질을 개별적으로 고려할 수는 있겠지만, 전반적으로 예술은 혁신의 기능을 한다는 점이 중요하다. 주요 예술가는 혁신가들로

서, 이들의 작품은 후세대의 관행을 변화시킨다. 예술가들은 주제, 구성, 규모, 재료 및 기법 등 많은 영역에서 혁신을 일으켜왔다. 그러나 예술가의 혁신의 본질이 무엇이든, 그 중요성은 궁극적으로는 다른 예술가들에게 어느 정도 영향을 미치는가에 달려 있다.

여기서 주목해야 할 부분은 예술가에게 즉각적으로 비평적 또는 상업적 성공을 가져다주는 단기적인 관심이 아니라, 마지막에 그 예술가의 작품이 주요 박물관에 전시되고 미술학자들의 연구 주제가 되도록 하는 장기적인 중요성이다. 이러한 두 가지 유형의 성공은 종종 동시에 일어나지만 그렇지 않은 경우도 많다. 근대 미술사에서는 고흐나 고갱처럼 당대에는 인정받지 못했던 위대한 화가들도 있었던 반면, 당대에는 호평을 얻고 작품이 고가에 거래되었으나 이후 명성이 눈에 띄게 하락한 윌리엄 부그로, 어니스트 마이소니에 같은 화가들도 있다. 단기적인 성공과 장기적인 성공 간의 상관관계가 불완전하다는 점은 어찌 보면 당연하다. 왜냐하면 다른 예술가들이 새로운 관행에 반응하고 자신의 용도에 맞게 적응하는 데 시간이 필요할 수 있고 커다란 혁신을 인식하는 데는 시차가 따르기 마련이기 때문이다. 현대에는 이동과 통신 비용이 하락함에 따라 이러한 시차가 줄어드는 경향이 있으나, 예술적 혁신은 그 미묘함이나 복잡성 측면에서 다양하므로 영향력이 나타나는 데 필요한 시간은 여전히 가변적이다. 따라서 빠르게 확산되는 중요한 혁신도 있는 반

면, 훨씬 더 서서히 자리를 잡아가는 혁신도 있다.

현대로 넘어오면서 미술계 또한 각종 음모론이 피어오르는 장이 되어왔다. 일반 대중은 물론 미술학자들 사이에서도 설득력 있는 평론가, 미술상 또는 전시 기획자가 예술적 성공을 가져올 수 있다는 믿음이 널리 퍼져 있었다. 단기적으로는, 저명한 평론가와 미술상이 예술가의 작품에 많은 관심을 끌어 모을 수 있다는 데는 의문의 여지가 없다. 그러나 이러한 관심이 다른 예술가들에 대한 영향력으로 이어지지 않는 한, 장기적으로 그 예술가는 예술사에서 중요한 위치를 차지할 수 없다는 점 또한 분명하다. 따라서 그 자신이 뛰어난 평론가이기도 했던 해럴드 로젠버그는 1965년 "화상, 전시 기획자, 구매자, 평론가 또는 이중 두 가지 이상의 역할을 하는 현존하는 어느 누구라도, 찰나의 소동 이상의 명성을 기대하기는 어렵다"는 점을 인식했다. 로젠버그는 또한 동료들에 영향을 미친 화가는 미술계에서 결코 무시될 수 없다고 주장했다. "화가들 사이에서 명망 있는 화가는 조만간 인정을 받는다."[5]

혁신이 예술에서 진정 중요한 원천이라는 점을 인식하면 폴 고갱, 로베르 들로네 그리고 위대한 화가가 되고자 했던 다른 많은 사람의 생애주기의 핵심에 대해 정확히 이해할 수 있다. 예술가들의 작품 질이 나이에 따라 어떻게 달라지는지에 대한 질문은 예술가들이 혁신적인 모습을 드러낸 연령대가 다양한 이유가 무엇이냐 라는 질문이라 할 수 있다. 이 연구의 과제는 바로 이 질문에 대답하는 것이다.

1장

이론

1.
실험적 혁신가와 개념적 혁신가

창작은 아이디어에서 나오는가, 행위에서 나오는가?[1]

_ 앨런 보네스, 1972

현대 예술가들은 두 개의 매우 다른 유형으로 나눌 수 있다. 이 두 유형 모두 당대에 가장 위대한 예술가로 인정받았다는 중요성으로 구분된다기보다는 그들이 최고의 작품을 완성한 방식에 따라 구분된다. 각각의 경우 이들이 사용한 방식은 예술적 목표에 대한 구체적 구상에서 기인하고, 그 방식들은 예술 창조의 구체적 관행과 관련이 있다. 그 방식 중 하나를 심미적 동기에 의한 실험적 접근이라 하고, 다른 하나를 개념적 실행이라고 부른다.

실험적인 혁신을 이뤄낸 예술가들은 미적 기준을 중시하여, 시각적으로 경험한 것을 실현하려 한다. 이들의 목표는

명확하지 않기 때문에 절차는 잠정적이고 점진적이다. 목표가 애매모호하기 때문에 이들은 자신이 목표하는 바를 성취했다고 느끼는 경우가 드물고, 작품 활동 기간 종종 하나의 목표 추구에 몰두한다. 이 예술가들은 반복적으로 동일한 주제를 여러 번 다루고, 시행착오의 실험적 과정을 통해 하나의 주제를 점차 다르게 다룬다. 각각의 작품은 다음 작품으로 이어지고 일반적으로 어떤 한 작품이 다른 작품보다 더 특별한 취급을 받지 않기 때문에 실험적 화가들은 그림을 위해 구체적인 준비를 위한 밑그림을 그리거나 계획을 세우지 않는다. 이들은 그림을 그리는 과정을 탐구의 과정으로 여기고, 그 과정 속에서 이미지를 찾으려고 한다. 실험적 예술가들은 그림을 완성하는 것보다 배우는 게 더 중요한 목표라고 생각한다. 이들은 경력을 쌓아 나가면서 능력치를 서서히 높이고, 오랜 기간에 걸쳐 점점 더 나은 작품들을 만들어낸다. 이런 예술가들은 전형적인 완벽주의자로서 대개는 목표를 이루지 못하는 좌절감에 괴로워한다.

 이와는 대조적으로, 개념적 혁신을 이룬 예술가들은 특정한 아이디어나 감정을 전달하려는 욕구에서 동기를 얻는다. 특정한 작품에 대한 이들의 목표는 보통 작품을 제작하기 전에 원하는 이미지 또는 작품의 제작에 요구되는 과정을 명확하게 설정할 수 있다. 결과적으로 개념적 예술가들은 자주 그림에 대한 상세한 준비 스케치를 하거나 계획을 세운다. 이들은 그림 그리는 행위를 사전에 구상된 이미지를

실행하는 과정으로 여기며, 종종 이미 만들어낸 이미지를 한 표면에서 다른 표면으로 옮기는 것으로 생각할 수 있기 때문에 이들의 그림 그리는 행위는 체계적이다. 새로운 아이디어는 즉시 다른 예술가들의 작품뿐만 아니라 예술가 자신의 이전 작품과도 상당히 다른 결과를 만들어내기 때문에 개념적 혁신은 갑자기 나타난다. 아이디어가 핵심이기 때문에 개념적 혁신은 보통 즉시 그리고 완벽하게 실행되고 혁신의 첫 선언으로 인정받는 획기적인 개별 작품으로 구현된다.

개념적 예술가들은 목표가 정확하여 특정 목적을 달성한 작품이 1점 이상이면 만족할 수 있다. 막연한 목표를 달성하지 못하면 활동기간 내내 그것에 얽매여 있는 실험적 예술가들과는 달리, 개념적 예술가들은 문제가 해결되었다고 느끼는 순간 자유롭게 새로운 목표를 추구할 수 있다. 주요 개념적 예술가들의 작품 활동 이력을 살펴보면 서로 다른 혁신을 지속적으로 추구하는 특징을 나타낸다. 따라서 시간이 지남에 따라 실험적 예술가들은 보통 관련성이 깊은 그림을 많이 그리는 반면, 개념적 혁신가들의 작품은 종종 불연속성을 그 특징으로 자주 드러낸다.

2.
전형

나는 그림을 통해 탐구한다.[2]

_ 폴 세잔

나는 탐구하지 않는다. 발견한다.[3]

_ 파블로 피카소

가장 위대한 두 명의 근대 화가가 혁신가의 전형적인 두 가지 유형을 보여준다. 1906년 죽기 불과 한 달 전, 67세의 폴 세잔은 자신보다 어린 친구인 화가 에밀 베르나르에게 보낸 편지에서 이렇게 적고 있다.

이제 내 연구의 방향이 더 잘 보이고, 더 정확하게 생각할 수 있게 된 거 같아. 내가 그토록 많이 오랫동안 노력해온 목표를

이룰 수 있을까? 그랬으면 좋겠어. 하지만 그러기 전에는 막연한 불안감이 떠나질 않아. 이 불안감은 항구에 도달하기 전까지, 그러니까 내가 과거보다 더 발전된 무언가를 깨닫고, 그 이론을 입증하기 전까지 계속되겠지. 이론 자체는 항상 쉬운 것이었어. 심각한 장애물이라고 생각되는 것을 입증하는 것 말이지. 그래서 연구를 계속하고 있어.

자네가 보낸 편지를 다시 읽으니 내가 항상 엉뚱한 답을 했더군. 이해해주었으면 해. 내가 말했듯이 목표 달성에만 너무 집착한 나머지 그랬던 것 같아.

항상 자연을 탐구하고 있지만 성과는 더딘 것 같아. 외로움이 항상 마음을 짓누르니 자네가 내 곁에 있었으면 좋겠다는 생각을 하지만, 이젠 늙고 병들었고 그림을 그리다 죽겠다고 맹세했으니······.

언젠가 자네와 같이 있을 수 있다면 이 모든 얘기를 직접 더 잘 얘기할 수 있을 거야. 계속 같은 주제로 돌아오는 걸 이해해주길 바래. 그렇지만 나는 자연에 대한 연구를 통해 보고 느끼는 모든 것에 대한 논리적 발전이 옳다고 믿고 기법적 질문들은 나중에 논의하는 게 맞다고 생각해. 기법적 질문들은 우리 자신이 느끼는 걸 대중이 느끼게 하고 그들을 이해시키는 수단에 불과하기 때문이지. 우리가 존경하는 위대한 거장들도 바로 그렇게 했을 거야.[4]

이 구절에는 세잔의 시각적 목표, 과제에 대한 탐구적 관

점, 지식 축적의 필요성, 기법은 세심한 연구를 통해서만 획득된다는 신념, 이론적 명제를 안이하고 하찮은 것으로 여기는 불신, 진행의 점진적 속성과 더딘 행보, 야심차지만 애매모호하며 파악하기 어려운 목표에 대한 완벽한 몰입, '깨달음'이라는 목표에 도달하지 못한 데 따른 좌절, 목표에 도달할 때까지 오래 살지 못할 수 있다는 두려움 등 실험적 혁신가로서의 거의 모든 특성이 담겨 있다. 생애 끝에서 세잔이 느낀 이러한 절망감·두려움과는 반대로 그의 가장 최근 작품, 즉 마지막 몇 년 동안 완성한 그림들은 세잔의 가장 위대한 작품들로 인정받게 되었고 다음 세대의 중요한 모든 예술적 발전에 직접적으로 영향을 미치게 되었다.

평론가 로저 프라이는 세잔의 접근방식이 갖는 점층적이고 지속적인 성격을 인식하고 있었다. "내가 세잔의 작품을 이해한 바에 따르면 세잔에게 디자인의 최종적인 조화는 결코 한순간에 드러나지 않는다. 세잔은 더할 수 없이 조심스럽게 한 가지 시점에서 또 다른 시점으로, 한 장면에서 다른 장면으로 옮겨가며 작품을 완성했다. 세잔에게 종합은 영원히 다가가지만 결코 도달할 수 없는 점근선漸近線이었고 완벽한 실현이 불가능한 목표였다."[5] 역사학자인 앨런 보우니스는 세잔의 귀납적인 시각적 접근방식과 선입견의 배제를 강조했다. "세잔의 그림 그리는 과정은 항상 경험적이지만 독단적이지 않았고, 일련의 규정을 따르지 않았으며 자연 앞에서 자신의 느낌을 기록하고자 했다."[6] 에밀 베르나르는

1904년 엑스에 한 달간 머물렀을 때를 회상하며, 세잔이 한 달 내내 단 하나의 정물화에 몰두했다고 말했다.

"그림의 색상과 모양은 거의 매일 변했고, 매일 그의 작업실에 도착했을 때는 이젤에서 떼어 완성된 예술작품이라고 불러도 무방한 상태였다." 베르나르에 따르면 세잔은 "한 번의 붓질도 신중한 생각 끝에 했고" 그 작업 방식은 "손에 붓을 들고 명상하는 것"이라고 말했다.7 미술학자들은 종종 자신의 그림에 대해 무심한 듯한 세잔의 모습에 당황하곤 했다. 그러나 그의 무관심은 실험의 결과로 이해할 수 있을 듯하다. 따라서 평론가 클라이브 벨은 세잔의 진정한 목표는 그림을 그리는 것이 아니라 자신의 목표를 향해 발전해가는 것이었다고 설명했다. "세잔의 말년 전체의 삶은 이상으로 나아가는 등반의 과정이었다. 세잔에게 그림 한 점 한 점은 (등반을 위한) 하나의 수단, 발판, 지지대, 버팀목, 디딤돌 같은 것으로, 목적을 달성하는 순간 내던질 준비가 된 것이었다. 세잔은 자신의 그림을 필요로 하지 않았다. 세잔에게 그림은 실험이었고, 그는 그림들을 덤불 속에 던져놓거나 들판에 남겨두고 오곤 했다."8

나이가 들어갈수록 세잔의 그림은 점점 더 명확하지 않은 것에 대한 시각화로 이해될 수 있었는데, 그 이유는 작업을 하면 할수록 자신이 선택한 작업이 얼마나 복잡하고 까다로운지를 더욱 절감하게 되었기 때문이다. 1904년 베르나르에게 보낸 편지에서 세잔은 "작업은 아주 서서히 진행되

고 있어. 자연이 아주 복잡하게 자신을 드러내 보이고 있거든. 대상을 보고 정확하게 느낀 다음, 분명하고도 힘 있게 표현해야 해. 진정한 의미의 방대한 연구는 자연이 보여주는 다양한 모습이야"라고 말했다.[9]

세잔의 이러한 말은 그가 느끼는 불확실성의 원인이 다양하다는 사실을 의미한다. 그는 친구 조아킴 가스케에게 "우리가 보는 모든 것은 흩어지고 사라지는 것 아닌가? 자연은 항상 똑같지만 그 모습은 항상 변하지. 예술가로서 우리가 할 일은 모든 변화의 요소와 그 모습 그리고 자연의 영원함이 주는 전율을 전달하는 거야"라고 말했다.[10] 평론가인 데이비드 실베스터는 화가들이 모델과 캔버스를 번갈아 가며 보기 때문에 실제로는 보이는 것을 그대로 베끼는 게 아니라고 설명한다. "오히려 순간순간의 잔상 외엔 그 어떤 것도 베낄 수 없다. 삶으로부터의 작업이란 기억으로부터의 작업이다. 예술가는 보고 난 후 머릿속에 남아 있는 것을 옮길 뿐이다." 세잔처럼 시각적 정확성에 주력하는 화가에게 인식과 실행 간의 이러한 차이는 불안과 절망을 불러온다. "대상은 언제나 멈춰 있을 수 있지만, 그럼에도 하나하나의 작품은 이전의 다른 어떤 것과도 같지 않은 기억이 축적된 산물일 뿐이다."[11] 세잔은 이러한 순차적 재현을 표현하는 기법을 개발하기 위해 노력했다. 따라서 메이어 샤피로는 세잔의 후기 작품에서 "그림 속 대상들이 각각 뚜렷한 인식과 작동에 대응하는 획들로 형성된 모습을 볼 수 있다. 형태는

끊임없이 변화한다"라고 말했다.[12]

불확실성의 또 다른 주요 원인은 윤곽선과 관련 있다. 세잔은 "선은 없고 대비만이 있을 뿐이다"라는 유명한 말을 남겼다.[13] 1905년 베르나르에게 보낸 편지에서 세잔은 이렇게 말했다.

> 빛을 만들어주는 색채의 감각에 이끌려 추상화를 그리게 되었지만, 캔버스를 완전히 덮을 수도 없고, 접촉점이 미세하고 섬세한 대상의 경계 설정을 추구할 수도 없어. 그 결과 내 이미지나 그림은 불완전해지고 말았지. 반면에 면이 서로 겹치면서 윤곽을 검은 선으로 둘러싸는 신인상주의가 출현했는데, 이러한 결함은 어떻게든 해결해야만 해.[14]

세잔은 사물의 윤곽이 단순한 선이 아니라 바라보는 각도에 의해 짧아진 표면의 가장자리라는 점 때문에 애를 먹었다. 그는 "사과의 윤곽은 사과의 면들이 깊이 속으로 사라지며 형성되는 이상적인 경계"라고 설명했다. 이 말은 세잔이 사물의 깊이와 입체감을 표현하려고 노력했다는 뜻이다.[15] 사물의 가장자리를 단일 윤곽으로 표현할 경우 깊이를 희생시킬 뿐 아니라 단축된 표면의 존재에 대한 예술가의 지식에 반하게 된다. 로저 프라이는 "세잔은 사물의 윤곽에 집착했다"라고 말했다. 사물을 다루는 세잔의 모습은 이 문제에 대한 그의 불안을 반영한다. "마치 너무 명확하고 설득

력 있는 말을 피하려는 것처럼 그는 거의 항상 여러 개의 평행한 획으로 윤곽을 반복한다. 이 시점에서 점점 더 단축된 평면들의 연속이 있다는 것을 암시하는 것이다. 그 윤곽은 계속해서 소실되었다가 다시 나타난다."[16] 가까이서 들여다보면, 세잔의 작품에 사용된 수많은 작은 횡선은 서로 얽혔다가 다시 드러나며, 그의 화풍에서 중요한 역할을 한다. 이러한 횡선들은 단순한 붓질을 넘어 사물의 본질과 깊이를 재현하려는 그의 끝임없는 탐구를 반영하고 있다. 이것은 변화의 느낌을 만들어낸다. "재현을 위해 화가의 눈에 단번에 주어지는 독립적·폐쇄적인 기존의 대상은 없어지고, 단지 연속적으로 탐색된 감각의 다양성만이 있는 것과 같다."[17] 그림은 보이는 것의 재현이 아니다. 오히려 보는 과정과 재현의 불가피한 불완전성에 대한 세잔의 인식과정이다. 그래서 메이어 샤피로는 세잔이 "감지하고, 탐구하고, 의심하고, 발견하는 활동을 통해 그림의 가시적인 부분을 만들어낼 수 있었다"고 선언했다.[18]

1923년 파블로 피카소는 친구이자 예술가이자 평론가인 마리우스 드 자야와의 흔치 않은 인터뷰에서, 예술은 예술가의 발전에 대한 기록이 아니라 발견한 것을 전하는 것이라고 강조했다.

> 현대 회화와 관련하여 연구research라는 단어에 왜 중요성을 부여하는지 이해할 수 없다. 내 생각에는 찾는다search는 것은 그

림에서는 아무 의미도 없다. 발견하는 것이 중요하다. 내가 그림을 그리는 이유는 찾기 위해서가 아니라 찾은 것을 보여주기 위해서다. 내 예술에서 사용한 여러 가지 방식을 진화라든지, 미지의 회화적 이상을 향한 단계로 보아서는 안 된다. 나는 한 번도 시도나 실험을 해본 적이 없다. 할 말이 있을 때마다 마땅히 말해야 한다고 생각하는 방식으로 말했다. 동기가 다르면 필연적으로 표현 방법도 달라진다.[19]

피카소가 자신의 예술을 진화로 표현하기를 거부한 것은 여러 세대의 평론가와 학자들에 의해 확인된 바 있다.[20] 1920년대 초 피카소가 채 마흔이 되지 않았을 때, 클라이브 벨은 그의 작품 활동 이력을 "각각이 급속도로 발전을 이룬, 일련의 발견들"이라고 묘사했으며, 갑작스럽고 잦은 스타일 변화에 대해서도 논평했다. 이후 수십 명의 전기 작가들도 이에 대해 언급한 바 있다. 수십 년 후 평론가 존 버거는 피카소의 "설명할 수 없는 갑작스러운 변화들"에 대해 썼으며 "일생의 작품에서 각 작품 그룹이 바로 이전의 작품들과 그토록 독립적이거나 앞으로 나올 작품과도 이토록 무관한 예술가는 없었다"고 말했다.[21] 역사가 피에르 카반은 피카소와 세잔을 비교하며 이 같은 점을 지적했다. "피카소는 한 명이 아니라 열 명, 스무 명이었고, 항상 다르고 예측할 수 없게 변화했다. 이 점에서 논리적이고 합리적인 과정을 거쳐 결실을 맺게 된 세잔과는 정반대였다."[22]

피카소는 그림을 그리기 전에 세심하게 계획하는 경우가 많았다. 1906년에서 1907년에 걸친 겨울, 그는 단일 작품으로는 가장 유명한 대형작「아비뇽의 여인들」에 대한 습작들로 여러 개의 스케치북을 채웠다.[23] 역사학자 윌리엄 루빈은 피카소가 이 그림을 위해 400가지 이상의 항목을 연구했다고 추정했는데, 이는 "단일 그림으로는 미술사 전체에서 유례가 없는 엄청난 양의 준비 작업"이었다.[24] 바로 직전 장미 시대의 서정적 작품들과는 전혀 다른 성격의 이 작품이 등장하자 파리의 선진 예술계는 충격에 휩싸였다. 앙리 마티스는 이 그림을 근대운동을 조롱하려는 시도라고 맹렬히 비난했고, 피카소와 자신이 "전반적으로는 같은 방향으로 향하고 있었다"는 사실을 훗날 깨달았던 조르주 브라크조차도 처음에는 피카소를 불을 뿜기 위해 등유를 마시는 축제 현장의 묘기꾼에 비유했다.[25]「아비뇽의 여인들」은 피카소와 브라크가 향후 몇 년 동안 발전시켜나갈 입체파 혁명의 시작을 알렸다는 점에서 의미가 있다. 역사학자 존 골딩이 지적했듯이, 입체파는 시각이 아니라 사고에 기초한 급진적인 개념적 혁신이었다. "화가들이 여전히 시각적 모델에 크게 의존했던 입체파운동의 초기 단계에서도, 이들의 그림은 주제의 감각적 모습의 기록이라기보다는, 대상에 대한 생각이나 지식을 표현했다. 피카소는 '나는 사물을 보는 대로 그리는 것이 아니라 생각하는 대로 그린다'고 말한 바 있다."[26]

자신의 예술에 대한 피카소의 확신은 세잔의 의심과 극

명한 대조를 이룬다. 그리하여 1946년, 65세였던 피카소는 방문객들의 방해가 너무 잦아서 작업을 "끝을 볼 때까지" 밀어붙이지는 못했지만 마음만 먹으면 언제든 할 수 있다고 동반자인 프랑수아즈 질로에게 말했다. "내 그림 중에는 노력이 최고의 성과로 이어졌다고 자신 있게 말할 수 있는 작품들이 있어."[27] 피카소는 자신의 이마를 가리키며 "일어나는 모든 일의 열쇠는 바로 여기에 있지"라고 말했다. "펜이나 붓에서 나오기 전에, 모든 핵심은 온전히 손끝에 있다."[28]

1985년에 쓴 에세이에서 메이어 샤피로는 1920년대 초에 피카소가 동시에 전혀 다른 두 가지 유형의 작업을 할 수 있었다는 데 당황했다고 쓰고 있다. "피카소는 아침에는 입체파 그림을, 오후에는 신고전주의 그림을 그렸다." 샤피로는 피카소가 한 번에 한 가지 스타일에 전념하지 못하는 모습을 보고 그림에 대한 그의 진실성에 의문을 제기했다. "피카소의 작업에는 작업, 생산이라는 개념 자체에 급격한 변화가 있다. 적어도 우리 전통에 따르면 작업을 할 때는 필수적인 작업 방식에 전념해야 한다. 원하는 어떠한 방식으로나 작업할 수 있다면 그 어떠한 방식도 필수적일 수 없으며, 변덕이나 임의적 선택이 개입될 수 있다."[29] 독일의 화가 오스카 슐레머도 1921년에 피카소의 활동기간을 조사한 새 책을 읽은 후 스타일을 바꾸는 탁월한 능력과 전념하지 못하는 모습에 대해 "그의 다재다능함이 놀라울 따름이다. 배우, 모든 화가의 배역이 가능한 연기 천재라고나 할까? 모든 요

소를 갖추고 있기에 과거의 배역이든, 근현대 화가의 역할이든 손쉽게 소화 가능하다.[30] 그러나 흥미롭게도 1921년에 화가이자 평론가인 아메데 오장팡은 피카소의 특이한 작업 방식에 대해 "입체주의와 구상 예술은 두 개의 서로 다른 언어이고, 화가는 그 둘 중에서 자신이 하고 싶은 말에 더 적합하게 생각되는 언어를 자유롭게 선택할 수 있다는 것을 사람들이 이해하기 어려울까?"라고 말했다. 오장팡은 서로 다른 스타일을 오가는 피카소의 모습이 단지 그의 예술이 개념적이기 때문이라는 점을 잘 알고 있었다. "그(피카소)는 그림을 그릴 때 자신이 무슨 말을 하고 싶은지, 어떤 종류의 그림을 그려야 하는지 알고 있다. 원하는 목적을 달성하기 위해 형태와 색상을 신중히 선택하고, 그것을 단어나 어휘처럼 사용한다."[31] 자신의 생각에 맞게 스타일을 선택하는 피카소의 능력은 하나의 목표를 성취할 수 있는 스타일을 창조하려는 세잔의 평생 탐구와는 전혀 다르다. 피카소는 활동 기간에 수차례 스타일을 빠르게 바꾸었듯이, 신속하게 구상하고 표현될 수 있는 아이디어로부터 여러 스타일을 종횡하는 그의 예술적 면모가 발현된다는 점을 반영한다. 반면에 시간이 지남에 따라 점진적으로 발전한 세잔이 보여준, 하나의 스타일에 대한 확고한 천착은 그의 예술의 시각적 특성의 산물이며 그 요원한 목표를 완전히 달성한다는 것이 불가능함을 보여주는 것이었다.

3.
계획, 실행, 마침

예술가에게 작품은 무엇을 의미하는가. 열정? 기쁨? 수단 혹은 목적? 작품이 삶의 전부인 예술가도 있고, 작품이 삶의 일부분인 예술가도 있다. 성격에 따라서 한 작품에서 다른 작품으로 쉽게 넘어가고, 찢어버리거나 팔고, 완전히 다른 일로 넘어갈 수 있는 예술가도 있지만, 그와 반대로 집착하고 끊임없이 수정하며, 포기하지 못하고, 득실을 따지는 예술가도 있다. 마치 도박꾼처럼 인내심과 결단력의 판돈을 계속 두 배로 늘린다.[32]
_ 폴 발레리, 1936

실험적인 예술가와 개념적인 예술가의 차이는 그림을 만드는 과정을 살펴보면 더욱 분명해진다. 그 과정은 예술가가 특정 그림을 그리기 전에 수행하는 모든 것을 뭉뚱그린 '계획planning', 캔버스에 물감을 칠하는 과정에서 수행하는 모

든 것을 말하는 '실행working', 작업을 중단하겠다는 결정인 '마침stopping'의 세 단계로 나눌 수 있다.[33]

실험적인 예술가들에게 그림을 계획하는 것은 큰 의미가 없다. 선택된 주제는 단순히 편리한 연구 대상일 수도 있고, 과거에 사용했던 모티프를 바탕으로 다시 작업하는 경우도 많다. 일부 실험적인 화가들은 특정 주제를 염두에 두지 않고 작업을 시작하지만 그 대신 작업하면서 주제가 드러나도록 하는 방식을 선호한다. 실험적인 화가들은 정교한 준비 스케치를 거의 하지 않는다. 가장 중요한 결정은 실행 단계에서 내려진다. 따라서 그림을 그리는 작업과 나타나는 이미지를 검토하는 작업을 번갈아가며 수행하며, 그때그때 보이는 이미지에 대한 반응에 따라 이미지를 발전시키는 방법이 달라진다. 작업에 대한 명확한 목표가 없기 때문에 예술가는 자신이 흥미롭거나 매력적이라고 생각하는 부분을 찾는다. 그러한 부분을 찾으면 작업을 계속 진행시킬 수 있지만, 그렇지 않은 경우에는 그려진 이미지를 긁어내거나 그 위에 그림을 덧칠할 수도 있다. 작업을 중단하는 결정 또한 작업에 대한 검사와 판단에서 내려진다. 즉 작업을 어떻게 이어가야 할지 모를 때 중단한다. 때때로 그림이 마음에 들고 완성되었다는 생각으로 멈추는 경우도 있지만, 만족스럽지 않은데 더 낫게 할 아이디어가 떠오르지 않아서 멈추기도 한다. 어느 경우든 실험적 화가들은 멈추기로 한 결정을 잠정적인 것으로 여기는 경향이 있다. 그래서 종종 오랜 시일이

지나고 나서 이전에 포기했거나 완성되었다고 생각했던 그림들을 다시 작업하기도 한다.

개념적 예술가에게 계획은 가장 중요한 단계다. 작업을 시작하기 전에 이들은 완성된 작품이나 완성된 작품을 탄생시킬 과정에 대한 분명한 비전을 갖기를 원한다. 결과적으로, 개념적 예술가들은 그림을 위한 상세한 준비 스케치나 기타 계획을 세우는 경우가 많다. 계획 단계에서 이미 어려운 결정이 내려졌으므로 실행과 마침 과정은 간단하다. 계획을 실행하고 계획이 완성되면 작업을 마친다.

근대 미술 세계에서는 예술의 본질이 계획 단계에 있으며 작품의 실행은 형식적인 과정이라고 생각하는 예술가가 많았다. 이와 관련해 눈에 띄는 사례를 찾는 건 어렵지 않다. 화실을 찾은 방문객들이 그랑자트섬을 그린 위대한 작품을 칭찬했을 때 조르주 쇠라는 한 친구에게 "사람들은 내 그림에서 시를 보지만, 아니야. 나는 내 방식을 적용할 뿐이고 그게 다야"라고 말했다.[34] 1885년 폴 고갱은 친구인 에밀 슈페네케에게 "무엇보다도 그림 그리는 데 너무 애쓸 필요는 없어. 위대한 감정은 즉시 표현될 수 있으니까."[35] 1888년 빈센트 반 고흐는 동생에게 쓴 편지에서 "나는 일련의 캔버스를 빠르게 연속적으로 실행시키는 복잡한 계산에 빠져 있는데, 사실 그것은 이미 '오래전에' 계산된 거야"라고 말했다.[36] 마르셀 뒤샹은 자신의 예술적 목표가 "회화의 물리적인 측면에서 벗어나는 것"이라고 설명했다.[37] 찰스 쉴러

는 1929년에 "최종적으로 캔버스 작업을 시작하기 전 그림의 청사진을 가지고 정확하게 어떤 그림이 될지를 파악하면서 그림을 완전히 계획하는 기간"을 몇 년 동안 해왔다고 회상했다.[38] 애드 라인하르트는 1953년에 그림의 기술적 규칙은 "모든 것, 즉 어디에서 시작하고 어디에서 끝나야 하는지는 미리 마음속에서 계획해야 한다"고 썼다.[39] 앤디 워홀은 1963년에 "내가 이러한 방식으로 그림을 그리는 이유는 기계가 되고 싶기 때문"이라고 밝힌 바 있다.[40] 몇 년 후 솔 르윗은 자신의 예술에서 "모든 계획과 결정은 사전에 이루어지며 실행은 형식적인 일"이라고 말했다.[41] 척 클로즈는 사진으로부터 자신의 얼굴 이미지를 만드는 작업은 체계적으로 이루어진다고 설명했다. "나는 머리를 어떻게 직사각형에 맞출 것인지에 대한 체계를 가지고 있습니다. 머리는 매우 커져서 상단 가장자리까지 올 것이고, 왼쪽에서 오른쪽으로 중앙에 배치됩니다."[42] 로버트 스미스슨은 1969년 인터뷰어에게 "나에게 대상이란 생각의 산물"이라고 말했다.[43] 로버트 맨골드는 1988년에 "나는 어떤 결과가 나올지에 대한 명확한 생각을 바탕으로 최종 그림에 접근하고 싶다"라고 썼다.[44] 게르하르트 리히터는 자신이 그림을 그릴 때 "단순히 사진을 그림으로 복제했고, 최대한 사진과 유사하게 만드는 것이 목표였다"라고 썼다. 이 절차를 밟음으로써 "의식적 사고는 제거"된다.[45] 오드리 플랙은 컬러 슬라이드 투사 위에 그림을 그리는 연습을 시작했던 순간을 회상

했다. "늦은 밤 문득 캔버스에 이미지를 투사해야겠다는 생각이 떠올랐다. 프로젝터는 없었지만 이 아이디어에 너무 흥분한 나머지 즉시 친구에게 전화했고, 친구는 내 요청에 곧장 응답해주었다. 이것이 시작이었다. 보면서 작업하는 방식의 새로운 길이 열렸다."[46] 에드 루샤 역시 자신의 작업 방식을 찾은 데 대해 만족했다. "예술에 대해 미리 계획할 수 있다는 것은 엄청난 자유였다. 나는 목적을 위한 수단보다는 최종 결과에 더 관심이 있었다."[47] 브리짓 라일리는 최근 "내 목표는 이미지를 기계적이 아니라 완벽하게 만드는 것이다. 정확히 내가 의도한 대로 완벽하게 말이다"라고 설명했다.[48]

　마찬가지로 성취의 주요 원천이 그림을 그리는 과정에서 일어나는 사건들에 있다고 믿었던 근대 예술가들을 쉽게 찾을 수 있다. 1893년 루앙 대성당의 그림 작업이 변덕스러운 날씨로 인해 더디게 진행되자 좌절한 클로드 모네는 아내에게 쓴 편지에서 "중요한 건 모든 걸 너무 빨리 하려고 하지 않는 거야. 시도하고 또 시도하면서 제대로 만들어나가야 하니까"라고 적었다.[49] 오귀스트 르누아르는 자신은 그림을 만들어나가는 데 시간이 걸린다고 말했다. "처음에는 주제가 안개 속에 있는 것처럼 보인다. 거기에 있는 게 보일 거라는 사실은 잘 알고 있지만, 시간이 지나서야 비로소 분명해진다."[50] 바실리 칸딘스키는 "내가 사용한 모든 형태는 마치 자연스럽게 스스로 탄생한 것처럼 느껴졌으며, 이러한 형태들은 종종 작업과정에서 예기치 않게 나타나 나 자신도

놀라게 했다"라고 했다.**51** 1909년 파울 클레는 자신의 일기에 "성공하려면 미리 완벽하게 숙고한 그림을 구상하려고 노력할 필요가 없다. 대신 작품을 다듬고 생명을 불어넣는 작업에 몰두해야 한다."**52** 한 젊은 예술가가 노년의 피러트 몬드리안의 뉴욕 작업실을 방문하여 같은 캔버스를 계속 수정하면 좋은 그림을 잃게 되지 않겠느냐고 묻자 몬드리안은 "나는 그림은 필요 없다. 뭔가를 찾고 싶을 뿐"이라고 대답했다.**53** 호안 미로는 1948년 한 인터뷰에서 "내가 작업하는 동안 형태는 나에게 사실감을 준다. 다시 말해서 무언가를 의도적으로 그리기보다는 그리기 시작한 후에 그림이 스스로 드러나거나 내 붓질 안에서 스스로 암시하기 시작한다"라고 말했다.**54** 알베르토 자코메티는 한 평론가에게 "무엇인가를 하기 위해 일하는 것인지, 아니면 내가 하고 싶은 것을 할 수 없는 이유를 알기 위해 일하는 것인지 나는 모르겠다"라고 털어놓았다.**55** 마크 로스코는 "내 그림은 드라마라고 생각한다. 어떤 액션이 펼쳐질지 어떤 배우가 등장할지 예상할 수 없다"고 단언했다.**56** 잭슨 폴록은 1947년에 "그림에는 그 자체의 생명력이 있기 때문에 변화를 일으키거나 이미지를 파괴하는 것에 대한 두려움은 전혀 없다. 나는 그것이 그대로 전달되도록 노력한다"라고 설명했다.**57** 한스 호프만은 한 인터뷰에서 "그림을 그릴 때는 내가 무엇을 하고 있는지 알고 싶지 않다. 그림은 아는 것이 아니라 느낌으로 만들어야 한다"라고 말했다.**58** 윌리엄 바지오테스는 "캔버

스에서 일어나는 일들은 예측할 수 없으며 놀라움을 준다"라고 썼다.[59] 로버트 마더웰은 "각각의 붓놀림이 하나의 결정이다"라는 깨달음을 기록한 바 있고,[60] 하워드 호지킨은 평론가에게 "내 그림들은 정말 저절로 완성된다"라고 말했다.[61] 발튀스는 "그림의 여러 단계는 화가가 자신이 느끼는 최종적이고 완성된 상태에 도달하려고 노력하는 순간의 끝없는 시행착오를 드러낸다"라고 말했다.[62] 피에르 알레친스키는 "내가 모르는 이미지를 찾으려 한다. 사실 어떤 이미지가 나올지 미리 안다면 슬플 것 같다. 왜냐하면 발견하는 재미를 앗아가니까"라고 설명했다.[63] 프랜시스 베이컨은 인터뷰 진행자에게 "작업할 때 최고의 일들은 예상하지 못했던 이미지가 나온다는 점이다"라고 말했다.[64] 피에르 술라주는 그림을 만드는 과정을 "캔버스에서 만들어지고 있다고 생각하는 것과 나의 느낌 간의 일종의 대화이고, 내가 서서히 진전할 때 캔버스 위의 그림은 스스로 변화하고 발전한다"라고 설명한다.[65] 리처드 디벤콘은 "여러 차례 시도해 보았지만, 나는 그림을 구상하고 그것을 캔버스에 구현했을 때 '결코' 그 구현된 것을 받아들이기 어렵다는 걸 알았다"라고 고백했다.[66] 헬렌 프랑켄탈러는 자신이 그림을 구성하는 방법을 어떻게 알게 되었는지에 대해 "캔버스 표면을 향해 움직이면, 변증법적으로 캔버스가 응답하고, 다시 당신이 응답하는 식이다"라고 말했다.[67] 존 미첼은 1960년대 예술의 맥락에서 익살스러운 방식으로 자신의 스타일을 자리매

김했다. "팝pop아트, 옵op아트, 플롭flop아트, 슬롭slop아트 중 나는 마지막 두 범주에 속한다."[68] 수전 로텐버그는 자신의 그림에 대해 "결과는 내가 아는 것과 모르는 것을 발견하는 방법"이라고 말했다.[69]

그림을 그리는 마지막 단계에서의 실제 차이를 살펴보면 두 유형의 예술가 사이의 대조는 극명하다. 세잔은 자신의 그림이 완성되었다고 생각한 경우가 거의 없을 것이다. 그의 친구이자 화상인 앙브루아즈 볼라르는 "세잔이 캔버스를 한쪽으로 치워놓을 때는 거의 모든 경우가 완벽성을 기하기 위해 다시 손보기 위해서다"라고 말했다.[70] 그 결과 세잔은 자신의 작품들에 거의 서명을 하지 않았다. 존 르왈드의 카탈로그 레조네catalogue raisonne(전작 도록)에 있는 그림들 중 서명된 그림은 10퍼센트도 안 된다.[71] 이와는 대조적으로 피카소는 항상 자신의 작품에 서명을 했고, 관례적인 연도뿐 아니라 작품이 제작된 달과 날짜, 심지어 시간까지도 기록했다.[72] 피카소는 프랑수아즈 질로에게 "나는 자서전을 쓰듯이 그림을 그려. 완성이든 미완성이든 그림들은 내 일기의 한 페이지라는 의미가 있지. 어떤 페이지가 애호될지는 미래가 결정해줄 뿐; 선택은 내 몫이 아니야"라고 말했다.[73]

4.
혁신과 나이:
나이든 거장과 젊은 천재

사물을 바라보는 새로운 방식이나 새로운 기법 또는 새로운 어휘의 습득이 요구될 때, 기존의 방식에 길들여진 나이든 사람들은 경직돼 보인다. 반면 과거에 저장된 지식이 요구되는 상황에서는 젊은이들보다 유리하다.[74]
_ 하비 리먼, 1953

피카소는 보기 드문 천재였지만, 세잔은 천재가 아니었다. 세잔에게 예술은 많은 시간을 들여 힘들게 얻은 능력이었다.[75]
_ 데이비드 호크니, 1997

실험적 접근법과 개념적 접근법 간의 차이를 고려하면 이를 토대로 나이와 예술적 혁신의 관계에 관한 체계적인 예측이 가능하다. 중요한 실험적 혁신을 이루려면 종종 오랜

기간의 시행착오가 필요하며, 그렇기 때문에 예술가의 활동 후반기에 주로 드러난다. 개념적 혁신은 더 빠르게 이루어지기 때문에 어느 나이에서든 가능하다고 생각할 수 있다. 그러나 급진적인 개념적 혁신의 성취는 기존의 관습과 전통적인 방식으로부터의 극단적인 일탈의 가치를 인식하고 인정할 수 있는 능력에 달려 있으며, 이러한 능력은 나이가 들수록 사고의 습관이 굳어지는 탓에 경험이 쌓일수록 줄어드는 경향이다. 따라서 가장 중요한 개념적 혁신은 예술가의 활동 초기에 일어난다. 앞서 언급했듯이, 작품 활동을 하는 동안 서로 관련이 없는 작품을 발표하는 개념적 예술가들이 있지만, 이 분석이 예측한 바에 따르면 가장 중요한 작품은 보통 가장 초기의 작품들이다.

세잔은 30대 중반이 될 때까지 인상주의를, 시대를 초월한 견고한 예술로 만들겠다는 자신의 핵심 과제를 표현조차 하지 못했다. 그 후 30년 이상 그는 "기법을 찾겠다"는 과제에 대한 해결책을 개발하기 위해 꾸준히 노력했고, 생애 마지막에 이르러 역작을 남겼다.[76] 이와 대조적으로, 피카소는 「아비뇽의 여인들」을 그려낸 20대 중반에 가장 중요한 아이디어를 생각해냈고, 브라크와 더불어 10년도 채 되지 않아 그 아이디어를 가장 중요한 공헌인 입체파Cubism의 여러 형태로 발전시켰다. 1914년에 피카소는 이를 "르네상스 이후 가장 완전하고 급진적인 예술 혁명"이라고 표현했다.[77] 당시 피카소는 불과 33세였는데, 세잔이 피사로로부터 인상주의

기법을 배우기 위해 퐁투아즈로 떠나던 때의 나이였다. 이때가 바로 30여 년 후 세잔의 가장 위대한 업적이 정점에 이르는 탐구의 출발점이었다. 세잔은 작품을 완성시키는 속도가 느리고 창의적 아이디어를 정교하게 구상했으므로 작품의 질 측면에서 전성기에 늦게 다다른 반면, 피카소는 빠르게 작품을 완성하고 새로운 아이디어를 구상했기 때문에 매우 젊은 나이에 전성기를 맞이했다.

5.
화가, 학자, 미술사가

예술가는 다른 사람의 소득을 별로 부러워하지 않는다. 다른 사람의 작품의 질을 부러워할 뿐.[78]
_ 발터 지커트, 1910

예술과 사상의 발명은 생애 발명의 일부이며, 이 발명은 본질적으로 하나의 과정이다.[79]
_ 브루스터 기셀린, 1952

오늘날 예술가는 장인artisan이고 소명을 받아 물질의 형태를 끊임없이 바꾸는 호모 파베르라는 독특한 인간 집단에 속한다. 과학자와 예술가는 모두 장인으로 다른 어떤 이들보다도 서로 유사하다는 사실이 다시 한번 분명해졌다.[80]
_ 조지 쿠블러, 1962

사람들은 왜 예술가가 특별하다고 생각할까? 예술가는 직업의 하나일 뿐이다.[81]
_ 앤디 워홀, 1975

예술가와 지식인만큼 다른 사람들, 특히 동료 작가와 예술가가 자신에 대해 갖는 이미지에 의존하는 사람도 거의 없다. 장폴 사르트르는 "다른 사람의 판단을 통해서만 획득되는 자질이 있다"고 말한다. 특히 작가, 예술가 또는 과학자의 자질이 그러한데, 그 이유는 그러한 자질이 동료들 사이의 상호 인정의 순환 관계로 이해되는 공동 선택을 통해서만 존재하기에 정의 내리기 매우 어렵기 때문이다.[82]
_ 피에르 부르디외, 1993

수학자나 물리학자에 관한 글은 읽으면 읽을수록 더욱 몰입하게 된다. 내가 보기엔 이들은 정말 예술가 같다.[83]
_ 데이비드 호크니, 1988

다음으로 중요한 것은 여기서 제시된 이론적 예측을 어떻게 경험적으로 테스트할 수 있는지 생각해보는 것이다. 그러나 그에 앞서 미술사에서 다뤄온 것과 이 분석이 어떻게 관련되는지 간략하게 살펴보는 것이 도움이 될 것이다.

아마도 예술가들이 그림을 그리는 맥락에 대한 연구 중 가장 호평 받은 것은 마이클 박산달의 『의도의 유형들: 그림

에 대한 역사적 설명』(1985)일 것이다. 책의 도입부에서 박산달은 사물이 어떻게 만들어지는지 이해를 돕기 위해 19세기 스코틀랜드의 교각 건설을 예로 든다. 당시 4개의 철도 회사로 구성된 시행사는 교량을 설치할 장소를 결정한 다음, 엔지니어를 고용하여 교량을 설계하고 건설했다. 박산달은 이 틀을 활용하여 예술가가 엔지니어의 역할을 하는 그림 제작에 대해 생각해본다.

흥미롭게도 예상과는 달리 박산달은 이러한 틀을 르네상스 시기의 귀족이나 추기경이 작품을 의뢰하기 위해 화가를 고용한 경우가 아닌, 1910년 무렵의 피카소에 처음 적용했다.[84] 하지만 당시 다니엘-헨리 칸바일러는 자신의 초상화를 그리기 위해 피카소를 고용한 게 아니었고 작품에 대한 일련의 기준을 제시한 것도 아니었기 때문에, 박산달은 이러한 상황에 적용하기 위해 자신의 틀을 조정하는 작업부터 시작해야 했다. 이 부분에서 나는 박산달의 결론을 반박하려는 것도, 박산달이 우회적인 방식을 선택한 이유를 이해하려는 것도 아니다. 예술가의 동기 문제에 접근할 때는 그 예술가의 상황에 더 부합하는 모델에서 시작하는 게 실용적이라는 점을 지적하고 싶을 뿐이다. 그리고 그러한 모델은 멀리서 찾을 필요가 없다. 왜냐하면 근현대 시기 예술가는 학자들과 매우 유사한 상황에 처해 있었기 때문이다.

학자와 마찬가지로 예술가의 목표는 혁신을 이루는 것, 즉 다른 이들을 변화시킬 수 있는 새로운 방법과 결과를 자

신이 창조하는 것이다. 이는 대부분 문제를 해결하는 것뿐만 아니라 문제를 규정하는 작업을 포함한다. 위대한 학문과 마찬가지로 위대한 예술은 인식한 문제를 해결하기 위해 대리인을 고용하는 교각 건설과는 다르다. 중요한 학문적·예술적 혁신은 대부분 미처 인식되지 못한 문제를 인식하거나 이전부터 인식되었던 문제를 새로운 방식으로 규정하여 그에 대한 해결책을 마련하는 데서 시작한다. 또한 학문과 예술은 질문이 답변보다 더 오래 지속되기 때문에 특정한 해결책보다는 문제를 인식하고 규정하는 부분에 핵심이 있다.

몇몇 미술학자가 그림으로 표현한 바 있듯이, 예술가와 학자의 이러한 유사성이 새로운 것은 아니다. 1948년의 첫 번째 강연에서 역사학자 메이어 샤피로는 현대 예술가를 각자의 분야에서 "끊임없는 발명과 성장"을 위해 헌신한 과학자에 비유했다.[85] 또한 역사학자 조지 쿠블러는 1962년 『시간의 형상』이란 책에서 "예술사와 과학사의 관계 회복은 예술가와 과학자의 작품들이 시간의 흐름에 따라 발명, 변화, 진부화라는 공통점들을 공유하며 융성했다는 점에서 가치 있다"라며 "예술과 과학을 분리하는 우리의 유전된 습관"에 대해 개탄했다.[86] 그러나 샤피로와 쿠블러의 이러한 분석은 미술사학자들 사이에서 거의 무시되어왔는데, 이는 아마도 현대 예술의 암묵적 토대가 되는 예술가기업에 대한 낭만주의적 관점과 상충되기 때문일 것이다.[87]

사회과학자나 인문주의자들이 예술가와 학자의 유사성

을 보편적으로 인정하지 않는다는 점은 유감스럽다. 왜냐하면 이러한 유사성을 인정하면 예술가의 동기 부여에 대한 설득력 없는 분석들이 많이 보완될 수 있기 때문이다. 예를 들어 사회과학의 경우 거의 모든 중요한 학문은 동료 학자들을 지지 기반으로 만들어졌다. 학자들은 순수한 지적 호기심으로 연구하기도 하지만 학계에서의 영향력이 종종 부와 명예를 얻는 데 도움이 된다는 것을 잘 알고 있다. 위대한 예술가도 다르지 않아 보인다. 예술가들의 동기는 다양할지 모르지만, 일반적으로 이들의 첫 번째 목표는 동료 예술가들에게 영향을 미치는 것이다. 그러한 목표를 달성했을 때 일반적으로 대중의 찬사와 상업적 성공이 뒤따른다는 것을 알고 있다.[88]

성공한 학자들과 예술가들의 경력 또한 공통적인 구조를 보여준다. 중요한 학자들은 대부분 대학원 단계에서 해당 분야의 저명한 학자와 함께 작업한다. 예술가도 마찬가지다. 주요 화가들 중 독학으로 성공한 경우는 매우 드물며, 화가들은 경력 형성 단계에서 성공한 선배 화가들과 공식적·비공식적으로 함께 작업하면서 기술적인 가르침과 조언뿐 아니라 영감과 격려를 받았다. 이처럼 대부분의 성공한 학자가 활동 초기 단계에서 동시대의 다른 유망한 학자들과 함께 연구하고 협력했듯이, 사실상 성공한 모든 예술가는 초기에 다른 재능 있는 젊은 예술가들과 함께하는 과정에서 자기 예술을 발전시켰다. 인상주의와 입체파의 경우를 포함해 일

부 잘 알려진 사례를 보면 공통의 현안을 해결하기 위한 협업의 관계라 할 수 있지만, 예술가들의 목표가 현저히 다를 때조차 이러한 연대는 젊은 예술가들에게 도전 기회가 되었고 도덕적 지지를 얻기도 했다. 예를 들어 로버트 라우션버그는 자신과 재스퍼 존스가 예술계로부터 어떠한 이해나 격려도 받지 못하던 시기에 서로를 지지함으로써 "우리가 원하는 것을 할 수 있게 해주었다"라고 회상했다.[89] 이러한 초기 협업이 얼마나 복잡했는지는 1960년대 초 시그마 폴케나 콘라드 루에그와의 관계에 대한 게르하르트 리히터의 논평을 통해 짐작할 수 있다. 1964년 리히터는 "같은 생각을 가진 화가들과의 접촉은 큰 의미가 있다. 고립에서는 어떤 성과도 나올 수 없다. 우리는 주로 이야기를 통해 문제를 풀었다. 사람은 주변 환경이 중요하다. 특히 루에그와 폴케와의 협업은 내게 매우 중요했다. 이를 통해 필요한 정보를 얻을 수 있었다"라고 말했다. 거의 30년 후, 인터뷰 진행자가 리히터에게 폴케 및 루에그와의 초기 협업에 대해 물었을 때 리히터는 다른 측면을 강조했다. "우리가 어떤 일을 함께 하고 즉흥적인 공동체를 형성한 드물고 예외적인 순간들이 있었다. 나머지 시간에는 서로 경쟁하고 있었다."[90] 이러한 초기 협업들은 아마도 협력과 경쟁의 요소를 모두 포함하고 있을 것이다. 둘 다 야심찬 예술가들의 초기 발전에서 매우 중요하다. 보통은 나이가 들수록 관심사가 달라져 더 이상 협업의 관계가 유지되지 못하기 때문에 때때로 그 중요성이 간

과되기도 하지만, 고립되어 보이는 예술가들이 협업으로 고질적 문제를 해결하려고 노력한 성과물이 예술사적으로 중요한 기여를 했다는 데 주목할 필요가 있다.

예술가들 작품에 대한 접근방식의 차이에 대해서는 이미 언급한 미술학자들이 있기 때문에 앞서 내가 언급한 두 가지 유형의 예술 혁신가에 대한 구분은 새로운 게 아니다. 현대 예술의 역사에 대한 조사에서 앨런 보우니스는 자신이 현실주의 예술가와 상징주의 예술가라고 구분한 이들의 차이에 대해 "화가나 조각가가 작업을 시작하기 전에 완성된 예술작품을 어느 정도 상상할 수 있는가는 그들의 기질적 차이에 따라 다를 수 있다"고 말했다.[91] 평론가인 데이비드 실베스터는 두 세대의 미국 화가들을 비교하면서 비슷한 의미로 "아무것도 모르는 상태에서 작업하고 있다고 생각하는 예술가도 있는 반면, 모든 것을 확실히 통제하고 있다고 생각하는 예술가도 있다"고 언급했다. 추상표현주의자들은 "예술작품을 만드는 것은 미지의 영역을 느끼는 것이라는 생각에 동의"한 반면, 1960년대의 선도적 예술가들의 작품은 "조심스럽게 계획되고, 엄격하게 조직되고, 실행에 있어서 정확했다"라고 말했다.[92]

비록 두 사람 모두 내가 여기서 설명한 차이를 분명히 인식하고는 있었지만 더 이상의 연구는 이루어지지 않았으며, 가장 중요한 점은 두 사람 모두 그 차이가 미치는 놀라운 영향, 즉 두 그룹의 혁신가들에게 창조적인 생애주기는 어떻

게 다른지, 그 차이는 어떠한지에 대해서는 인식하지 못한 것으로 보인다. 미술학자가 생애주기의 차이를 본질적으로 파악한 것으로 보이는 한 가지 사례가 있다. 로저 프라이는 1933년 케임브리지대학 미학 교수로서의 취임 기념 강의에서 예술 연구에 대한 보다 체계적인 접근법을 제시하고자 했다. 프라이는 예술가의 경험은 그 자신의 작품에 영향을 미쳐야 하며, 결과적으로 "예술가가 살아온 시간이 예술작품에 필연적으로 영향을 미친다"는 점을 언급했다. 그런 뒤 프라이는 논평했다.

> 티치아노나 렘브란트의 후기 작품들을 보면 그것이 무엇이든 간에 우리에게 제시된 표면적인 이미지를 통해 새어 나오는 거대하고 풍부한 경험의 압박을 느끼지 않을 수 없다. 티치아노와 렘브란트처럼 무의식적 요소가 예술작품에 완전히 녹아들기까지 매우 오랜 기간의 활동이 필요했던 예술가들이 있다. 그러나 서정적인 방향에 재능이 있는 예술가들의 경우, 젊음의 고양된 열정은 그들의 손이 닿는 모든 것에 직접적으로 전달되지만, 때때로 이 불꽃이 잦아들면 그들의 작품은 상대적으로 차가워지고 영감을 받지 못하게 된다.

이렇게 말한 후, 프라이는 즉시 자신의 발언이 무심했음을 인정하며 "이 가운데 많은 부분은 추측에 불과하며 위험해 보일 수 있을 것 같다"라고 사과했다.[93] 프라이가 이러한

특별한 발언에 대한 연구를 계속하려 했는지는 알 수 없으나, 이듬해 사망했기 때문에 그의 가설은 문서로 남지 못했다. 그리고 프라이가 이 말을 남긴 이후 수십 년이 지났지만 이 가설을 연구해보려는 미술사학자는 없었다. 그러나 나는 70년이 지난 지금, 내 연구가 프라이의 놀라운 일반화에 대한 확실한 증거를 제공한다고 믿고 있다.

2장

측정

1.
예술적 성공의 계량화

현대의 인문학자는 '과학적'인 성격 때문에 측정을 무시하는 태도를 보인다. 이들은 인간의 표현물들을 정상적인 담론의 언어로 설명하는 것을 자신이 해야 할 일이라고 생각한다. 그러나 뭔가를 설명하는 일과 측정하는 일은 유사하다. 둘 다 번역하는 행위다.[1]

_ 조지 쿠블러, 1962

 예술가가 작품 활동을 하고 있는 동안 작품의 질을 측정할 수 있는 직접적이고 명확한 방법은 없다. 대신 간접적인 방법은 다양하다. 각 방법은 다른 유형의 증거에 기반을 두고 있으며, 이러한 증거의 유형은 서로 다른 판정단이 세운 기준이다. 이들 집단 중 나의 관심사인, 개별 예술가의 창작 생애주기를 측정한 집단은 없었으나, 각 집단의 활동은 생애

주기 측정이라는 목적을 위한 증거로 사용 가능하다. 증거가 생성되는 과정은 독립적이어서 다양한 결과를 비교하면 어떤 결론이 얼마나 견고한지를 시험할 수 있다. 다양한 측정치를 통해서 얻은 결과가 일치한다면 그 결과에 대한 신뢰도는 분명 단일 측정치를 통해 얻은 결과의 신뢰도보다 더 높을 것이다.

2.
가격

예술가의 전체 활동을 구성하는 개개의 단계는 모두 별개의 단계이자 작품들로 간주된다. 예술 시장에서도 각 단계마다 예술가의 작품에 다른 가치를 부여한다.[2]
_ 해럴드 로젠버그, 1983

스위스 로잔의 한 출판사는 매년 전 세계에서 열리는 미술품 경매의 결과를 『메이어 가이드』라는 미술 경매 사전으로 제작해 발표한다. 이 책은 그림 가격에 대한 나의 계량경제학적 분석의 증거를 제공한다. 나의 분석은 1970년부터 1997년까지 열린 모든 경매에서 특정 화가 작품의 판매 가격 변동이 『메이어 가이드』에서 증거로 제공된 일련의 관련 변숫값에 의해 어느 정도 체계적으로 설명될 수 있다는 명제에 기초한다. 구체적으로 이러한 증거란 특정 작품 제작 시

예술가의 나이, 작품의 바탕 재료, 크기, 경매에서 판매된 날짜를 말한다.

다중 회귀 방정식에 따라 얻은 추정치를 통해 그림이 제작된 시점의 예술가의 연령이 그림의 판매 가격에 미치는 영향을 분석하여, 이러한 영향이 작품의 바탕 재료, 크기, 판매일이 가격에 미치는 영향과 구분하여 판단할 수 있다. 따라서 그림 2.1과 그림 2.2처럼 추정치를 사용하여 예술가의 연령과 가격의 관계를 추적할 수 있다. 이 두 그림은 각각 세잔과 피카소의 추정 연령-가격 프로필을 나타낸다. 각 수치는 작품 활동 기간을 통해 완성작의 크기, 바탕 재료 및 판매일이 동일한 일련의 그림들에 대한 가상의 경매 가치를 나타낸다.[3]

경매 시장은 분명 세잔의 후기 작품을 가장 높게 평가하고 있다. 그림 2.1은 세잔의 연령-가격 프로필의 추정치가 67세에 정점에 이르렀음을 보여준다. 세잔이 그해에 그린 그림의 경우 26세에 그린 동일한 크기의 작품보다 약 15배나 되는 가치를 보인다. 이와는 대조적으로, 피카소의 연령-가격 프로필은 「아비뇽의 여인들」을 그린 해인 1907년에 정점을 찍는다. 피카소가 26세에 그린 그림은 그가 67세에 그린 같은 크기의 그림보다 4배 이상 더 가치가 높았다.

다른 측정값 및 예술가들을 고려하기에 앞서, 경매 데이터를 사용하여 예술가의 생애주기에 따른 작품의 상대적 가치를 추정할 경우 편향이 영향을 미칠 수 있음을 기억해둘

필요가 있다. 이 문제는 미술관들이 간절히 소장하기를 희망하는 세잔, 피카소와 같은 유명 예술가와 관련이 있다. 미술관은 그림을 판매하기도 하지만, 일반적으로 개인 수집가들보다는 그림을 판매할 가능성이 낮은 것으로 알려져 있다. 미술관들이 소장한 위대한 예술가들의 작품이 경매시장에서 잘 보이지 않는다는 점은 그림 2.1과 그림 2.2와 같은 추정치에 어떠한 편향을 끼쳤을까?

이 질문은 체계적으로 검토된 적이 없지만, 세잔에 대해서는 근거를 얻을 수 있다. 1996년 출판 당시 각 그림의 소유권에 대한 정보가 포함된 존 르왈드의 카탈로그 레조네(전작도록)를 통해서다. 그림이 유화라는 점을 고려할 때 미술관은 초기 그림보다 후기 그림을 소유했을 확률이 훨씬 더 높다.[4] 그 사실이 그림 2.1의 연령-가격 프로필을 편향시키는 건 아니지만 해당 관계를 추정할 수 있는 후기 작품의 가치에 대해 경매 증거의 비중은 감소한다. 그러나 미술관이 예술가의 특정 활동 기간에 발표한 작품에 대해 무작위로 선택하지 않고 가장 좋은 작품을 소장하려 한다는 점은 그림 2.1의 프로필을 편향시킬 수 있다. 우리는 세잔 그림의 품질에 대한 직접적인 측정값을 가지고 있지 않지만, 카탈로그 레조네는 그림의 크기에 대한 증거를 담고 있다. 일반적으로 규모가 큰 그림은 작은 그림보다 더 중요하다고 간주되므로, 이를 통해 품질을 판단할 수 있다.[5] 즉 카탈로그 레조네의 증거 분석을 통해 미술관이 소유한 세잔의 작품이 개인 소장

[그림 2.1]
폴 세잔의 연령-가격 프로필

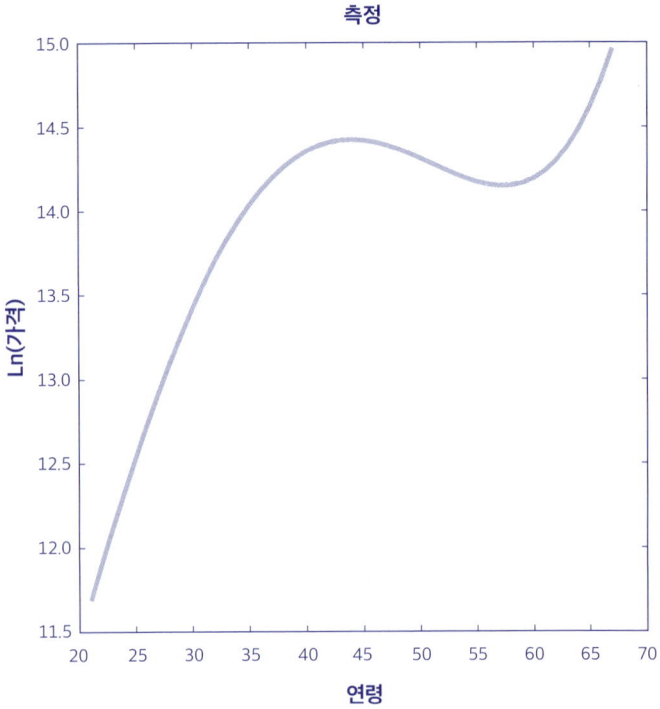

품보다 크기가 현저히 크다는 점을 확인할 수 있다.[6]

따라서 세잔의 후기 작품들은 경매시장에서 찾아보기 힘들 뿐만 아니라 가장 찾아보기 힘든 작품은 세잔의 후기 작품들 중에서도 최고의 작품들이라는 사실을 카탈로그 레조네를 통해 알 수 있다. 세잔의 작품 중 미술관이 소유한 작품이 전혀 없다면, 경매시장에 나온 세잔의 후기 작품들의 평균값은 판매된 초기 작품의 평균값에 비해 상대적으로 상

[그림 2.2]
파블로 피카소의 연령-가격 프로필

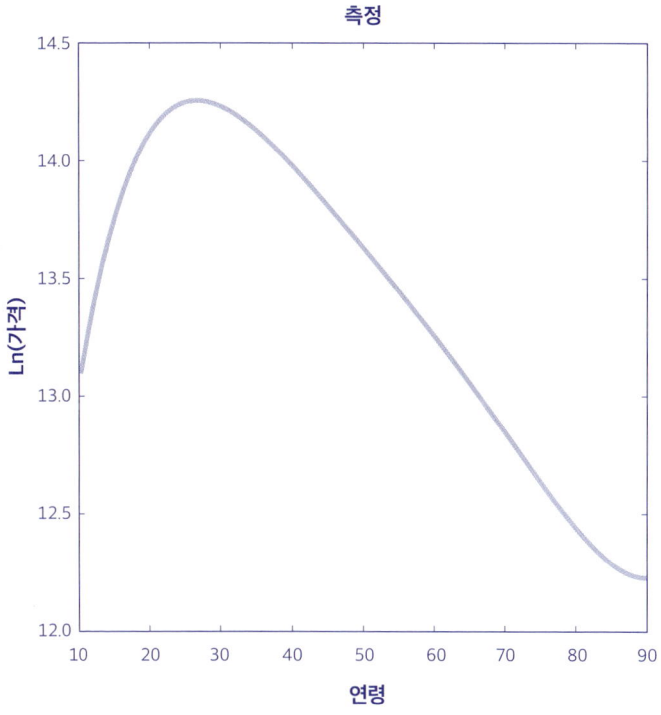

승할 가능성이 더 높고, 결과적으로 그림 2.1의 프로필은 화가의 나이에 따라 더 가파르게 상승할 것이다. 따라서 세잔의 경우 미술관의 작품 구매는 경매시장에서 그의 최고 작품들로 간주하는 후기 작품들의 추정 가치를 낮춘다. 이는 그림 2.1로부터 얻은 세잔의 최신작이 가장 가치가 높다는 결론을 강화시킨다.[7]

3.
교과서에 실린 그림들

예술의 질은 논리나 담론에 의해 확인될 수도 증명될 수도 없다. 이 분야는 오직 경험에 의해서만 좌우된다. 그러나 예술의 질은 개인적 경험으로만 결정되는 것이 아니다. (…) 취향에 대한 합의가 있다. 최고의 취향은 각 세대에서 예술에 가장 많은 시간을 할애하고 가장 많은 고민을 한 사람들의 취향이며, 이 최고의 취향은 항상 일정한 한계 내에서 만장일치였다.[8]
_ 클레멘트 그린버그, 1961

주요 미술 수집가 가운데 미술사가나 평론가는 드물다. 그렇기 때문에 미술사가들의 판단은 그림의 가격을 결정하는 데 간접적으로 중요한 역할을 한다. 즉 수집가들에게 미치는 영향력을 통해서다. 한편 미술 시장에서 직접적으로 학자들의 의견을 가늠할 수는 없다. 그러나 미술학자들이 체

계적으로 자신의 견해를 정리한 교과서의 경우는 다르다.

미술사에 대해 조사한 출판물에는 거의 항상 주요 화가들의 작품을 재현한 사진이 담겨 있다. 이러한 복제 사진은 주로 각 예술가의 가장 중요한 작품을 보여준다. 이러한 책들 중 어느 하나를 최고라고 말할 수는 없다. 왜냐하면 어떤 학자의 판단도 동료들의 판단보다 더 뛰어나다고 단정지을 수 없기 때문이다. 그러나 많은 교과서에 제시된 증거를 종합해보면 사실상 특정 예술가의 전성기에 대한 미술학자들의 의견을 파악할 수 있다. 최근 수십 년간 출판된 미술사 교과서의 저자와 편집자들 중에는 예일대학의 조지 해밀턴, 옥스퍼드대학의 마틴 켐프, 『타임』지의 로버트 휴스와 『뉴욕타임스』의 존 캐네데이와 같은 저명한 평론가 그리고 다수의 저명한 학자들이 포함되어 있다. 비록 이 저자들은 각기 다른 방면에서 탁월하지만, 클레멘트 그린버그의 말을 빌리자면 모두 "예술에 가장 많은 시간을 할애하고 가장 많은 고민을 했을" 것이다. 왜냐하면 이들은 체계적인 방식으로 미술사에 대한 자신들의 견해를 전달하기 위해 상당한 노력을 기울였기 때문이다. 그리고 현대로 접어들면, 시중에 관련 서적이 넘쳐나기 때문에 어떤 중요한 결과도 특정한 저자나 책의 의견에 큰 영향을 받지 않는다.

교과서에 실린 그림을 분석하는 것은 인용 횟수로 학술 출판물의 중요도를 판단하는 것과 매우 유사하다. 그러나 그보다는 삽화를 분석 단위로 사용하는 게 더 유용하다. 왜

[표 2.1]
영어로 출판된 책에 실린 세잔과 피카소의 연령대별 삽화

연령	세잔		피카소	
	수량	비율	수량	비율
10~19	0	0	3	1
20~29	3	2	127	38
30~39	21	16	85	25
40~49	30	22	64	19
50~59	33	24	46	14
60~69	49	36	5	2
70~79	—	—	3	1
80~89	—	—	0	0
90~92	—	—	0	0
합계	136	100	333	100
삽화로 가장 많이 쓰인 작품 제작 시 연령	67		26	

출처: 갤런슨의 「예술적 성공의 계량화」에 열거된 책들을 표로 정리, 17n1

냐하면 도판 인용은 참고자료용 삽화보다 훨씬 더 많은 비용이 들 뿐만 아니라 더 넓은 공간을 차지하기 때문이다. 인쇄물의 경우 작가는 각 그림을 복제하기 위해 저작권 허가를 받고 저작권료를 지불해야 하며, 적절한 사진을 구입하거나 대여해야 한다. 이러한 작업은 시간과 비용이 많이 소요되기 때문에 작가는 참고용 삽화를 사용할 때보다 작품을 신중히 선택하게 된다. 이런 까닭으로 작가가 어떤 작품을

[표 2.2]
불어로 출판된 책에 실린 세잔과 피카소의 연령대별 삽화

연령	세잔		피카소	
	수량	비율	수량	비율
10~19	0	0	0	0
20~29	7	6	77	38
30~39	15	13	44	22
40~49	29	25	27	13
50~59	30	26	34	17
60~69	34	30	8	4
70~79	—	—	7	3
80~89	—	—	5	2
90~92	—	—	0	0
합계	115	100	203	100
삽화로 가장 많이 쓰인 작품 제작 시 연령	67		26	

출처: 갤런슨의 「거장과 걸작 측정」에 열거된 책들을 표로 정리, pp.83-85, 부록.

진정 중시하고 있는지를 확실히 알 수 있다.

표 2.1은 세잔과 피카소의 경우 이러한 증거가 어떻게 사용되었는지를 보여준다. 이 표는 1968년 이후 영어로 출판된 33권의 책에 수록된 두 예술가의 작품에 대한 모든 삽화의 분포를 나타낸 것으로, 작품 제작 당시 예술가의 연령대별로 작성되었다. 두 분포는 뚜렷한 대조를 보인다. 세잔은 나이가 들수록 삽화의 수가 꾸준히 증가하고 있는데, 전체

작품의 3분의 1 이상이 생애 마지막 8년 동안 제작된 것이다. 반면 피카소는 삽화의 거의 5분의 2가 20대에 그린 작품이고, 그 이후로는 삽화의 수가 급격하게 감소한 것으로 나타났다. 그리고 가장 많은 삽화 횟수를 기록한 작품의 제작 연도는 세잔이 67세, 피카소가 26세일 때로, 두 예술가의 예술적 가치가 정점에 달한 것으로 추정되는 연도와 정확히 일치한다.

표 2.2는 1963년 이후 프랑스어로 출판된 31종의 교과서를 대상으로 조사한 결과로, 동일한 예술가들에 대한 유사한 증거를 제시한다. 결과는 표 2.1의 결과와 거의 동일하다. 프랑스 학자들은 세잔의 마지막 10년이 그의 가장 위대한 10년이었고, 피카소는 20대 때 전성기였다는 데 동의한다. 이들 학자들 역시 세잔의 최고의 해는 67세, 피카소의 최고의 해는 26세라고 보고 있다.

4.
사례: 10인의 주요 근대 화가

나는 한 번도 첫 번째, 두 번째, 세 번째, 네 번째 방식을 가져 본 적이 없다. 부러워하고 관심있는 사람들이 나에 대해 만들어내는 가십과 전설로부터 우직하게 떨어져 있으면서, 항상 하고 싶은 것을 해왔다. (…) 1918년부터 지금까지 나의 모든 전시회를 생각해보면, 과거 몇몇 완벽한 예술가가 최고의 경지를 향해 꾸준히 행진한 그 길을 거쳐 발전해왔음을 알 수 있을 것이다.[9]

_ 조르조 데 키리코, 1962

앞서 설명한 예술가의 생애주기에 대한 두 가지 측정값의 사용은 몇 가지 추가 사례를 통해 좀 더 일반적으로 설명될 수 있다. 표 2.3은 10명의 주요 근대 화가들에 대한 두 측정값의 증거를 보여준다.

가격과 삽화의 증거는 카미유 피사로의 최고의 전성기가 40대 중반임을 보여주고 있다. 피사로는 모네, 르누아르, 시슬레와 더불어 인상주의의 발전을 선도한 풍경화가들 중 한 명이다. 풍경화가들의 가장 위대한 작품 역시 피사로가 40대 중반이던 1870년대에 주로 완성된 작품들로 여겨진다. 그 무렵 10년간 이들이 보여준 발견은 큰 영향력을 발휘하여 마네, 세잔, 고갱, 반 고흐 등 파리의 거의 모든 선도적 화가들이 그들의 방식을 실험하게 만들었다. 인상주의는 본질적으로 '자연의 순간적인 인상'을 포착하는 것을 목표로 하는 시각적 혁신이다. 피사로의 목표와 기법을 보면 그 역시 실험적인 예술가였음을 알 수 있다.[10] 피사로의 예술은 시각적이었고, 아름다운 경관이 필요했다. 1883년 새로운 거처를 찾던 피사로는 한 마을의 볼품없는 풍경에 대해 불평했다. "화가가 여기에서 살 수 있을까? 계속 여행을 떠날 수밖에 없다. 상상해보자! 나는 아름다운 장소가 필요하다!"[11] 그는 그림을 완성하는 데도 어려움을 겪었다. 1895년 피사로가 아들에게 보낸 편지를 보면, 그는 여러 점의 대작 그림을 거의 완성했지만 "난 언젠가 그림 전체에 생명력을 불어넣을 마지막 감각을 찾을 때까지 그 그림들을 스튜디오에 내버려둘 거야. 아쉽게도 이 최종적인 순간을 찾지 못한다면 더 이상 아무것도 할 수 없어"라고 고백했다.[12]

표 2.3를 보면 에드가르 드가의 전성기도 40대 중반으로 나타나 있다. 드가는 자신의 작품에 늘 만족하지 못했기

[표 2.3]
초기 근대 화가 10인의 전성기 연령

	화가	전성기 연령	전성기 그림	
			미국 교과서	프랑스 교과서
실험적	카미유 피사로	45	43	47
	에드가르 드가	46	42	43
	바실리 칸딘스키	52	47	—
	조지아 오키프	48	39	—
	장 뒤뷔페	46	53	46, 59, 83
개념적	에드바르 뭉크	34	30	—
	앙드레 드랭	24	25, 26	26
	조르주 브라크	28	29	31
	후안 그리스	28	28	25
	조르조 데 키리코	26	26	—

출처: 전성기 작품 제작 시 나이: 갤런슨, 「선을 벗어난 그림」, 표 2.2, 표 2.1. 이 표에 나타나지 않은 작가의 경우, 「선을 벗어난 그림」에 설명된 대로 추산됨.
전성기 나이 그림: 갤런슨의 「예술적 성공의 계량화」, 표 5; 「뉴욕학교 대 파리학교」, p.146; 「추상화를 향하여」; 「추상 표현주의 이전」
참고: 작가의 나이는 교과서에서 작가의 그림을 가장 많이 재현한 해의 나이임.

때문에 "같은 주제를 열 번, 백 번 반복해서 그려야 한다"고 말하면서, 반복에 대한 신념을 종종 표현했다.[13] 그의 작품 중개인이었던 앙브루아즈 볼라르는 "대중은 드가가 작품을 반복해서 그린다고 비난했지만, 이렇게 지속적으로 반복하는 이유는 완벽에 대한 열정 때문"이라고 말했다.[14] 친구이

자 시인 폴 발레리는 "내가 생각하기에 드가는 작품에 대해 결코 완성이라 말할 수 없다고 느꼈던 것 같고, 예술가가 시간이 지난 후에 자신의 그림을 보았을 때 다듬어야 할 필요성을 느끼지 못한다는 건 상상할 수 없는 일이라고 생각했다고 확신한다"라고 말한 바 있다.[15] 드가의 발레 무용수들에 대한 습작은 공간의 재현에 대한 실험적인 혁신이 점진적으로 나타난 대규모 연작이다. 이 연작들은 매우 유명하지만 특별히 기념비적이라고 할 만한 작품은 없다. 드가의 친구이자 평론가 조지 무어는 "드가는 수없이 많은 무용수를 그렸고, 너무 자주 반복해서 그렸기 때문에 특정한 그림을 지목하기는 어렵다"라고 말했다.[16]

표 2.3의 정량적 측정치에 따르면 바실리 칸딘스키가 최고의 작품을 탄생시킨 시기는 그가 50세 전후였던 1910년대 후반으로, 당시 그는 추상미술을 선도하고 있었다. 형이상학에 대한 칸딘스키의 글에도 불구하고 미술에 대한 그의 영감은 시각적이었고 전개 방식은 실험적이었다. 칸딘스키는 1910년 늦은 오후 작업실로 돌아왔을 때 노을빛에 "말로 표현할 수 없을 정도로 아름다운, 내면의 빛으로 가득 찬 그림"을 발견하고 감탄했던 날을 회상하며, 비재현적 그림의 가능성에 대한 인식이 시각적으로 어디에서 비롯되었는지를 설명했다. 칸딘스키는 신비로운 그림에 다가가면서 예전에 자신이 그것을 그려놓고 옆에 치워두었다는 사실을 깨달았다. 이러한 경험을 통해 그는 실제 사물과 관련이 없더

라도 표현이 가능한 형태를 찾는 작업에 돌입했다. 그러나 그 스스로 "오직 수년간의 끊임없는 노력과 집중적인 사고, 수많은 고통스러운 시도, 그리고 순수하게 추상적인 용어로 그림 형식을 구상하는 능력을 지속적으로 발전시키는 데 더욱 몰두한 끝에 오늘날의 회화적 형식이자 내가 희망하고 바라는 바, 훨씬 더 발전해나갈 형식에 도달"[17]했다고 강조했듯이, 칸딘스키는 그 자신의 목표에 빨리 도달하지는 못했다. 존 골딩은 추상 예술의 위대한 선구자 3명에 대해 고찰하면서, 실험적인 예술가인 칸딘스키와 몬드리안의 진보를 개념적인 예술가인 말레비치의 진보와 대조했다. "말레비치의 추상화는 마치 아테나 여신이 제우스의 머리에서 탄생했듯이, 창조자의 머릿속에서 생겨났다고 말할 수 있다. 이러한 말레비치의 접근방식은 여러 해 동안 조금씩 추상으로 나아갔던 몬드리안과 칸딘스키의 접근방식과 매우 큰 차이가 있다."[18]

표 2.3에서 조지아 오키프의 경우 최고 작품의 두 측정치가 9년의 차이를 나타내는 것은 극단적이라고 할 수는 없지만, 오키프의 실험적 접근법을 통해 획기적인 성과를 보인 시기가 없었음을 보여준다. 작품 활동 초기부터 오키프는 종종 특정 주제를 연작으로 그렸다. 오키프는 "나는 오랜 시간 동안 아이디어를 구상한다. 그것은 마치 한 사람과 친해지는 과정과 같은데, 나는 쉽게 친해지는 성향은 아니다."[19] 연작들은 일반적으로 진보한다. "때때로 나는 하나의 대상

을 매우 사실적인 방식으로 시작해서 한 그림에서 다른 그림으로 넘어가는 동안 추상적이 될 때까지 단순화시킨다."[20] 그럼에도 오키프의 끈기는 불만족을 낳았다. 그는 15년 동안 뉴멕시코에 있는 자신의 집 문을 20차례 넘게 그리기도 했다. "결코 이해할 수 없다. 벗어날 수 없는 숙명, 운명이다. 내가 계속 그 문을 그려야 한다고 생각하는 거 말이다."[21] 예술에 대한 그의 실험적인 태도는 개별 작품이 걸작이 될 수 있다는 생각을 불신하게 되었다. "그림 하나가 성공을 가져오지는 않는다. 성공은 특정한 행동 방침을 정하고 이를 고수하는 데서 비롯된다." 당연한 말이지만 이러한 생각을 통해 오키프는 예술가들이 천천히 성숙해야 한다고 믿게 되었다. "위대한 예술가들은 하루아침에 탄생하지 않는다. (…) 경험이라는 학교에서 고된 훈련을 받아야 한다."[22]

장 뒤뷔페의 경우 표 2.3의 정량적인 측정값은 그가 45세 이후에 최고의 작품을 탄생시켰다는 점에서만 일치한다. 뒤뷔페의 예술은 시각적이었다. 이는 그가 전통적인 예술적 아름다움의 개념에서 벗어나, 독학하거나 훈련되지 않은 사람들의 다양한 예술 유형을 활용함으로써 평범한 사람의 관점을 대변하는 예술을 지향했기 때문이다. 그러기 위해 뒤뷔페는 우연한 효과를 사용하거나 새로운 기술적 절차를 고안하고자 상당한 노력을 기울였다. 예를 들어 1950년대에 그는 채색된 표면을 자르고 재조립함으로써 스스로 아상블라주assemblage라는 기법을 작품에 적용했다. 그는 이 기

법이 "예상치 못한 효과들로 인해 매우 풍부하고 수많은 실험을 해볼 수 있는 기법으로 (…) 최고의 실험실이자 효과적인 발명 수단으로 보였다"고 설명했다.[23] 한 평론가는 1950년대 후반에 보인 뒤뷔페의 활동에 대해 "현재까지 그 [뒤뷔페]의 작업 수준은 드물게도 편차가 거의 없다"고 평했고, 이러한 평가는 훨씬 더 오랜 시간 유효했다. 매우 오랜 작품 활동 기간에 그는 개인적으로 유명한 걸작을 탄생시키거나 뚜렷한 전성기를 이루지는 않았지만 전체적으로 많은 작품을 완성했으며, 시간이 흐를수록 더욱 발전하면서도 여전히 독특한 철학과 접근방식을 고수했다.[24]

표 2.3의 개념적인 예술가들을 살펴보면, 예술가들의 걸작이 이른 나이에 급격히 나타나는 새로운 유형의 경력에 시선이 끌린다. 에드바르 뭉크에 대한 계량적 측정값을 보면 30대 초반에 전성기를 이루고 있는데, 이때 뭉크는 파리를 여행하며 고갱 및 다른 상징주의자들의 작업을 통해 획득한 통찰을 바탕으로 자신의 마음 상태를 체계적으로 표현했다. 뭉크의 가장 유명한 작품이자 19세기 가장 유명한 그림 중 하나는 일련의 스케치북 드로잉을 거쳐 파스텔로 제작된 후 유화로 작업되었다. 뭉크의 그림 「절규」는 원근법과 형태의 왜곡을 통해 극도의 불안감을 시각적으로 이미지화했다. 이 그림에 영감을 준 경험에 관한 뭉크의 기록에 따르면, 그가 어느 날 해 질 무렵에 길을 걷고 있었는데 "갑자기 하늘이 핏빛으로 붉어졌고 (…) 나는 겁에 질려 떨면서 그 자리에

서 있었다. 그때 풍경을 뚫는 커다란 절규 소리가 들렸다."[25] 감정을 표현하겠다는 목표와 습작들의 일상적인 사용은 뭉크가 개념적 혁신가임을 보여준다. 뭉크는 80세 이상 살았지만, 젊은 시절만큼 강력하거나 영향력 있는 작품을 탄생시키지는 못했다.

경매시장과 영어 및 프랑스어 교과서들에 따르면 앙드레 드랭은 20대 중반에 전성기를 맞았다. 드랭의 대표작들은 그가 마티스, 블라맹크 그리고 다른 몇몇 젊은 예술가와 함께 야수파의 발명과 실행에 합류한 시기인 1904년에서 1906년까지의 짧은 기간에 탄생했다. 이 운동은 과장된 색상, 평평한 이미지, 눈에 띄는 붓놀림을 통해 19세기 후반에 생겨난 상징주의를 논리적 극단까지 확장시켰다. 야수파 예술의 개념적 기초를 인식하고 있었던 드랭은 훗날 "우리는 이론, 아이디어를 기반으로 그림을 그렸다"라고 말했다.[26] 그러나 드랭과 동료들은 3년도 안 되어 야수파에서 탈피함으로써 야수파 운동은 근대 미술에서 가장 수명이 짧은 흐름으로 남았다. 드랭은 그 후 야수파에서 파생된 입체파 스타일로 작업하기 시작했고, 그로부터 수십 년간 한층 보수적인 방식으로 그림으로써 진보적인 노력의 중심으로부터 벗어나게 되었다. 역사가 조지 허드 해밀턴은 "앙드레 드랭에게 비극은, 처음에 자신이 했던 약속과 후반의 야심이 불일치했다는 데 있다"고 했다. 이는 드랭뿐 아니라 초반에 극적인 성과를 보이며 명성을 얻었으나 이후 그에 버금가는 작

품으로 명성을 이어나갈 수 없었던 수많은 개념적인 혁신가들의 묘비명일지도 모르겠다.[27]

조르주 브라크는 초기에는 야수파 운동에 관심을 보이기도 했으나, 표 2.3의 측정값들은 브라크의 위대한 작품이 그로부터 몇 년 후인 20대 후반에 탄생했음을 보여준다. 이 시기는 브라크가 피카소와 함께 입체파를 창시하고 발전시키던 때였다. 1909년부터 브라크가 프랑스 군대에 입대하는 1914년까지 두 사람은 "하나의 밧줄에 묶인 두 명의 산악인처럼" 함께 작업했다.[28] 앞서 언급했듯이, 입체파는 예술가들이 한 위치에서 보이는 대로 대상을 그려야 한다는 제약에서 벗어나 대상에 대한 전체적인 지식을 표현하는 개념적 혁신이었다. 그러했기에 브라크는 르네상스적인 단일한 관점을 비웃었다. "그것은 마치 평생 옆모습을 그려온 사람이, 사람은 원래 외눈박이라고 믿고 있는 것과 같다"라고 말했다.[29] 그는 제1차 세계대전에서 부상을 입었지만 이후에도 오랫동안 그림을 그렸다. 그러나 더 이상 피카소와 함께 작업하지는 않았다. 브라크의 후기 작품은 드랭의 작품보다 더 높이 평가되지만, 80세가 넘어서까지 30세에 주력했던 입체파 스타일을 고수했기 때문에 더 이상의 큰 혁신을 불러오지는 못했다.

피카소는 1911년에 다른 젊은 화가 후안 그리스를 입체파 운동에 동참시켰다. 그리스는 입체파 운동의 후기 단계인 합성 입체파의 발전에 기여했고, 표 2.3의 모든 증거를 통

해 그리스가 피카소, 브라크와 함께 작업을 시작한 지 얼마 안 된 20대 후반에 최고의 작품을 탄생시켰음을 알 수 있다. 평론가 기욤 아폴리네르는 입체파를 체계적이고 엄격한 형태로 만들기 위해 노력한 그리스에 대해 "논리의 악마"라고 표현했다. 그는 피카소, 브라크와 같이 사물의 파편으로 시작하는 구도 대신 '연역적 방식'을 통해 추상적인 구성들의 형태와 위치를 수학적으로 계산하거나 나침반을 이용해 미리 계획한 뒤에 그 틀에 사물을 배치했다.[30] 역사학자 크리스토퍼 그린은 그리스의 그림에 대한 계획 이후에는 "과정의 흔적을 완전히 가린 유화 기법의 무구無垢"가 뒤따랐다고 말했고, 존 골딩은 그리스의 종이 콜라주에 대해 "맞춤형의 정밀한 모습"을 보인다고 했는데, 이 또한 세심한 준비의 산물이다.[31] 1919년에 화상이자 친구인 다니엘 헨리 칸바일러에게 "나의 바람은 마음이 지닌 여러 순수한 요소들을 사용하여 머릿속에 그린 현실을 아주 정밀하게 표현하는 것"이라고 말한 바 있듯이, 그리스의 목표 역시 그의 개념적 태도를 보여준다.[32] 그리스는 불과 40세의 나이에 요절했지만, 이미 10년도 더 전에 가장 혁신적인 작품을 선보였다.

조르조 데 키리코는 23세이던 1911년에 파리에 온 후 6년 동안 놀랍도록 독창적인 그림을 그려냈다. 그는 예술에 "꿈과 아이의 마음"과 같은 명료함을 부여하는 상상의 장면들을 제시하고자 했다. 그는 이 작품들이 형이상학적이라고 했고, 초현실주의 운동의 창시자이자 이 운동을 이끌었

던 시인 앙드레 브르통은 초현실주의 그림에 가장 중요한 영감을 불러일으킨 20세기 작품으로 평가했다.33 데 키리코는 제1차 세계대전 때 이탈리아 군대에서 복무한 후 이탈리아에 남아서 수많은 거장의 작품을 연구하고, 이에 영향을 받아 자신의 스타일을 대폭 수정했다. 역사학자 제임스 스롤 소비는 데 키리코가 신고전주의적이고 학구적인 스타일을 택함으로써 급작스럽게 "독창적이고 창조적인 예술가로서 (…) 몰락"에 이르게 되었다고 말했다.34 이러한 변화로 인해 또한 초현실주의자들과의 관계 역시 악화되었다. 브르통은 계속해서 데 키리코의 초기 작품에 찬사를 보냈으나, 제1차 세계대전 이후의 그림에 대해서는 혹평을 퍼부었다. 초현실주의자들은 데 키리코가 초기 스타일로 돌아가도록 유도했지만 본인은 이를 거부했다. 이에 대해 소비는 "그의 초기 예술의 환각적인 강렬함이 소진되어" 영감이 사라졌다고 주장했다.35 데 키리코는 초현실주의자들의 계속된 공격에 대응하여 근대 미술을 격렬하게 비난했을 뿐만 아니라 자신에게 명성을 가져다준 위대한 수많은 초기 그림을 그대로 베낀 복제본을 만들었다. 그는 이 복제본들의 날짜를 거짓으로 기록함으로써 스스로 자신의 초기 작품을 위조했다. 그것이 악의였든 금전적인 이득 때문이었든, 그는 자신의 후기 작품이 초기 작품보다 더 우월함을 예술계를 상대로 설득할 수 없었다. 표 2.3의 측정값이 시사하듯이, 그는 90세에 사망에 이를 때까지 그림을 계속 그렸지만 자신에게 명성을 가져다

준 그림들은 거의 다 20대 중반에 그린 작품으로, 이 그림들은 거의 모든 주요 초현실주의 화가들에게 영향을 끼쳤다.

10인의 주요 근대 예술가들의 경력에 대한 이 간략한 조사를 통해 예술가들이 최고의 작품을 탄생시킨 시기를 다양한 방식으로 체계적으로 측정하는 일이 중요하다는 사실을 알 수 있다. 더 많은 예술가를 고려 대상에 넣을 수 있지만, 이러한 사례들은 경매 시장과 교과서에서의 삽화 처리가 화가들이 최고의 작품을 탄생시킨 시기와 매우 일치하는 경향이 있음을 보여준다. 표 2.3은 또한 실험적인 예술가들의 경력이 개념적인 혁신가들의 경력과 얼마나 큰 차이를 보여주는지를 나타낸다. 표에 포함된 예술가들의 측정값을 통해 실험적인 화가들은 최고의 작품을 40세 이후에 탄생시킨 반면 개념적인 예술가들은 일반적으로 30세 이전에 최고의 작품을 완성했음을 알 수 있다.

5.
회고전

「재스퍼 존스: 회고전」은 이 예술가의 작품에 대해 이루어진 가장 중요한 조사로서 회화, 드로잉, 판화, 조각 등에 이르는 그의 40년간의 탐구를 전체적이고 분명히 보여준다.[36]
_ 제프리 C. 바이블, 1996

예술가의 가장 중요한 작품에 대한 저자의 판단을 나타내는 교과서 삽화와는 달리, 회고전의 구성에는 작품 활동 기간 전체에 걸친 작품의 상대적 질에 대한 체계적인 비판적 평가가 내포되어 있다. 회고전을 기획하는 미술관의 전시 기획자는 예술가의 활동 시기별로 몇 점의 그림을 포함시킬지에 대한 결정을 통해 암묵적으로 해당 예술가의 연령대와 작품의 중요성에 대한 판단을 드러낸다. 이러한 전시에 포함된 작품들이 제작될 당시의 예술가 나이에 관한 검토는 결

과적으로 예술가의 경력 전반에 걸친 작품의 질을 측정하는 세 번째 정량적 지표 역할을 한다.

회고전은 종종 한 명의 전시 기획자가 기획하는 경우가 많은데, 개인의 독특한 선호나 단순한 무지로 인해 그 구성이 달라질 수 있기 때문에 예술가의 경력을 보여주는 지침으로는 적당하지 않다고 생각할 수 있다. 그러나 주요 회고전의 기획자는 일반적으로 해당 기관 안팎의 다른 많은 예술사가와 함께 작업한다. 따라서 회고전의 구성은 전형적으로 학자 그룹의 집합적인 판단을 담고 있다. 일반적으로 회고전을 기획하는 미술관의 규모가 크면 클수록 더 많은 학자가 수집 및 분석 작업에 참여하는 것으로 보인다. 결과적으로 주요 미술관에서 열리는 회고전은 이러한 비판을 가장 적게 받는다. 보통 경제적으로 넉넉한 미술관에서 주요 예술가들의 회고전을 열기 때문에 이러한 미술관에서 회고전을 고려하는 화가들은 일반적으로 경력에 대한 신중하고도 충분한 검토가 반영된다고 볼 수 있다.

표 2.4는 가장 최근에 열린 세잔과 피카소의 회고전에 전시된 작품들의 제작 시기에 따른 연령 분포를 나타낸 것인데, 표 2.1과 2.2에서 교과서에 실린 두 예술가의 작품 제작 시기에 따른 연령 분포와 매우 유사하다. 회고전에서의 연령 분포는 두 예술가 모두 전성기에 약간 덜 치우쳐 있는데, 이는 전시회의 목적 중 하나가 예술가의 전체 작품을 골고루 보여주는 것이므로 예상 가능한 결과다. 그러나 그럼에도

[표 2.4]
세잔과 피카소의 회고전에 전시된 그림들의 제작 시 연령 분포

연령	세잔		피카소	
	수량	비율	수량	비율
10~19	0	0	25	3
20~29	13	6	212	28
30~39	42	18	134	18
40~49	61	27	78	10
50~59	56	24	149	20
60~69	57	25	64	9
70~79	—	—	56	7
80~89	—	—	35	5
90~92	—	—	3	0
합계	229	100	756	100
삽화에 가장 많이 실린 작품 제작 시 연령	67		26	

출처: 카생·칸·펠리헨펠트·루아레트·리쉘, 『세잔』, 루빈, 『파블로 피카소』

세잔은 말년의 작품에 가장 중점을 두었고 피카소 전시회는 초기 작품에 가장 큰 비중을 두었다는 점만은 분명하다. 회고전에서 가장 비중 있는 해는 세잔이 67세, 피카소가 26세였던 해로, 두 예술가의 전성기로 추정된 연령과 정확하게 일치한다. 그런 이유로 영어와 프랑스어 교과서에서도 가장 큰 비중을 차지한 시기로 나타난다.

회고전은 최근의 예술가들보다 초기 현대 예술가에게 덜

유용할 수 있다. 세잔, 피카소와 같은 예술가들의 그림은 매우 높은 가치를 지니게 되면서 많은 경우 미술관의 영구 소장품으로 방문객들을 끌어들이는 데 매우 중요하기 때문에 작가의 작품세계 전반을 아우르는 회고전이 열리는 경우는 드물다. 따라서 특별 전시회를 통해 이러한 예술가들의 작품 활동 기간 중 일부를 조명하는 경우가 자주 기획되고 있다. 표 2.4의 측정에 사용된 세잔의 전시회는 1996년에 열린 것으로, 1936년 이후 세잔의 작품 전체를 다룬 첫 번째 전시회였다. 표 2.4에서 활용된 피카소 회고전은 그보다 훨씬 앞선 1980년에 개최되었다. 그러나 최근의 주요 예술가들의 경우는 다르다. 예를 들면 재스퍼 존스, 빌럼 더코닝, 로이 릭턴스타인, 잭슨 폴록, 로버트 라우션버그, 마크 로스코 등 제2차 세계대전 이후의 주요 예술가들의 전체 회고전은 지난 10년간 개최되었다. 결과적으로 회고전은 최근 현대 예술가들의 경력을 연구하는 데 특히 가치 있는 자료가 될 수 있다.

6.
사례:
10인의 주요 미국 화가

우리는 끝을 찾을 수 있고, 그림은 완성될 수 있다고 믿는다. 추상표현주의자들은 항상 완성되는 그림이 매우 문제가 많다고 생각했다. 정말로 완성된 것은 아닐 수도 있다고 말하는 대신, 그림은 완성되었지만 글쎄, 실패작이거나 실패작은 아니라고 말하는 편이 더 쉬울 것이다.37

_ 프랭크 스텔라, 1966

앞에서 사용한 두 가지 측정값에 회고전의 증거를 추가하여 얻을 수 있는 효과는 제2차 세계대전 이후 두 세대에 걸쳐 근대 미술을 지배한 저명한 미국화가 10명의 경력을 고려해보면 알 수 있다. 이들 중 1세대는 실험적 혁신가들이, 2세대는 개념적 혁신가들이 득세했다.

표 2.5에 나열된 1세대에 속하는 5인의 예술가는 추상표현주의자들이다. 이들은 스타일이 아닌 무의식을 끌어내어 이미지를 창조하고자 했으며 모두 실험적인 접근법을 사용했다. 추상표현주의의 유명한 특징은 의도를 배제하는 것이다. 물감을 흩뿌림으로써 작가가 그림을 통제할 수 없는 잭슨 폴록의 대표적인 드리핑 기법은 작가가 의도를 제거한 그림의 상징이 되었고, 폴록 자신도 "그림 작업을 할 때 내가 무엇을 하고 있는지 나 자신도 모른다"라고 말한 바 있다.[38] 마크 로스코는 자신의 그림에 스스로 놀랐다고 쓰기도 했다. "처음에 마음속에 존재했던 생각들과 계획들은 단지 그것이 이루어지는 세계로 나가는 문에 불과하다."[39] 바넷 뉴먼은 "나는 직관적인 화가다. 스케치 작업을 하거나 그림을 계획한 적이 없고, 그림 자체를 '생각해낸' 적이 없다"라며 조금 덜 극적으로 표현했다.[40] 아실 고르키의 부인은 남편이 "항상 무엇을 의도했는지 알지 못했고 그림이 변화될 때면 낯선 표정으로 놀랄 따름이었다. 그림은 그에게 끊임없이 자신을 암시하는 것처럼 보였다"라고 말했다.[41] 빌럼 더코닝은 한 평론가에게 "나는 때때로 멋진 그림과 마주치곤 하지만 (…) 의도적으로 그러한 그림을 만들 수는 없었다"라고 말했다.[42]

추상표현주의자들은 시행착오의 과정을 거쳐 예술을 발전시켰다. 1945년 로스코는 뉴먼에게 보낸 편지에서 최근 작품을 만드는 과정이 신나지만 까다로웠다고 했다. "안타

[표 2.5]
10인의 주요 미국 화가의 전성기 연령

	화가	최고가 작품 제작 시 연령	삽화에 가장 많이 실린 작품 제작 시 연령	회고전에서 가장 비중 있게 다뤄진 작품 제작 시 연령
실험적	마크 로스코 (1903~1970)	54	54	46
	아실 고르키 (1904~1948)	41	40	43
	빌럼 더코닝 (1904~1997)	43	48	45
	바넷 뉴먼 (1905~1970)	40	46	44
	잭슨 폴록 (1912~1956)	38	38	36
개념적	로이 릭턴스타인 (1923~1997)	35	40	39
	로버트 라우션버그 (1925~2008)	31	34	35
	앤디 워홀 (1928~1987)	33	34	34
	재스퍼 존스 (1930~)	27	25	28, 29, 32
	프랭크 스텔라 (1936~)	24	23	25

출처: 최고가 작품 제작 시 연령: 갤런슨, 『선을 벗어난 그림』, 표 2.2.
삽화에 가장 많이 실린 작품 제작 시 연령: 갤런슨, 「잭슨 폴록은 가장 위대한 근대 미국 화가였는가」, 표 5.
회고전에서 가장 비중 있게 다뤄진 작품 제작 시 연령: 갤런슨, 『선을 벗어난 그림』에 열거된 회고전 카탈로그를 표로 정리, 표 B.1.

깝게도 이러한 것들을 마지막까지 생각할 수 없지만, 문제를 더욱더 명확히 인식하려면 실수의 과정을 거쳐야 한다."43 이 설명은 개별 그림의 제작에도 똑같이 적용되었다. 일레인 더코닝은 남편인 빌럼 더코닝이 캔버스에 반복적으로 그림을 그렸다고 회상하면서 "남편이 바꾸거나 칠해서 지워버리는 바람에 많은 멋진 그림들이 사라졌다"고 말했다.44 뉴먼은 "내 작품은 캔버스의 표면에 일어난 것만큼이나 나에게 일어난 일이다"라고 말했다.45 1950년대에 로스코의 작업을 도왔던 어시스턴트는 그가 어떻게 "때로는 몇 시간에서 며칠에 이르기까지 오랜 시간 앉아 있으면서 다음 색상을 고르고, 영역을 넓히기 위해 고심했는지"를 회상했다. 한 전기 작가는 이 시기에 로스코가 연구에 얼마나 몰두했던지 "1940년대 후반부터 얇은 층으로 빠르게 덧칠된 유화 물감으로 채워진 캔버스를 만든 로스코는 작품 행위보다 진화하는 작품들을 생각하는 데 더 많은 시간을 보냈다"고 말했다.46 다른 추상표현주의자들처럼, 로스코는 진보가 천천히, 매우 점층적으로 온다고 믿었다. 로스코는 "한번 해볼 만한 가치가 있는 일이란 탐색과 조사를 통해 거듭 반복해볼 만한 가치가 있다는 것"이라고 선언하면서 자신의 대표적 이미지인 쌓아 올린 직사각형을 20년에 걸쳐 수백 점의 그림의 기초로 삼았다.47

추상표현주의자들은 자신들의 감정과 마음 상태에 대한 새로운 시각적 표현을 창조하기를 원했다. 로스코는 "인간

의 새로운 지식과 더 복잡한 내면에 대한 의식을 표현한 그림을 찾는 것"이 자신의 목표임을 밝혔다.[48] 폴록은 인터뷰에서 "무의식은 근대 예술의 매우 중요한 측면이다. (…) 내가 보기에 근대 예술가는 작업을 통해 내면세계를 표현하는 것 같다"[49]고 했다. 그들은 자신의 작업이 무엇을 이끌어낼 수 있는지에 대해 열정적이었다. 뉴먼은 자신의 작품이 미학적 체계를 거부함으로써 "자유의 주장"이 되었다고 생각했다. 한 평론가가 뉴먼에게 그의 그림 중 하나가 세상에 어떤 의미를 지니는지 설명해달라고 요구하자 뉴먼은 "만약 평론가님과 다른 분들이 내 작품을 진정으로 이해한다면, 그것은 바로 모든 국가 자본주의와 전체주의의 종말을 알리는 신호일 것"이라고 답했다.[50]

야심이 넘치는 반면 지극히 모호한 목표를 가진 추상표현주의자들은 자신들의 그림이 성공적인지뿐만 아니라 개별 작품이 완성된 것인지에 대해서조차 의구심을 가졌다. 뉴먼은 "'완성된' 그림이라는 아이디어는 허구"라고 선언한 바 있다.[51] 더코닝은 일반적으로 자신의 가장 중요한 작품으로 여겨지는 '여성' 연작을 실패작이라고 판단했으며, 이에 대해 전혀 당황하지 않았다고 말했다. "결국 나는 실패했다. 하지만 전혀 신경 쓰지 않는다. 완벽을 추구하며 작업한 것이 아니라 내 한계를 시험해보기 위해 작업한 것이니까."[52] 폴록의 부인 리 크래스너는 1950년대 초, 심지어 폴록이 추상표현주의자의 대표자로 인정받은 후에도, 어느 날 "아주

훌륭한 그림 앞에서 나에게 '이게 진정 그림일까?'라고 물었다. 좋은 그림인지 아닌지가 아니라 그림이 맞느냐는 것이었다. 의심의 깊이가 때로는 믿을 수 없을 정도였다."[53]

추상표현주의자들은 1950년대 미국 예술을 지배하게 되었고, 많은 젊은 예술가가 이들의 기법과 목표를 직접적으로 따랐다. 그러나 일부 예술가 지망생은 추상표현주의자들의 예술과 태도가 억압적이라고 생각했다. 이 젊은 예술가들은 추상표현주의의 과도하고 가식적이며 감정적이고 철학적인 주장에 반발하여 다양한 새로운 형태의 예술을 창조했다. 비록 이러한 새로운 접근방식은 어떤 움직임이나 양식에 속하지는 않았지만, 추상표현주의자들의 몸짓과 상징의 복잡성을 보다 단순한 이미지와 아이디어로 대체하려는 열망을 공유했다. 그리고 1950년대 후반과 1960년대에 이들은 추상표현주의자들의 실험적인 기법을 개념적인 접근법으로 대체할 수 있었다.

이 젊은 예술가들은 작업에 들어가기 전에 신중하게 계획했다. 프랭크 스텔라는 "일단 작업을 시작하면 그림은 절대 변하지 않는다. 나는 스케치 과정에서 이 작업을 미리 처리한다"라고 설명했다.[54] 로이 릭턴스타인은 원작 만화의 그림을 그린 다음, 캔버스에 그림을 투영하고 이 투영된 이미지를 추적하여 그림 속 인물들의 윤곽을 만듦으로써 그림을 준비했다. 비록 릭턴스타인의 만화 그림들은 스텔라의 기하학적인 패턴들과 매우 달랐지만, 1969년 릭턴스타인은 자

기 작품의 주요 관심사를 스텔라의 작품과 비교하면서 "요즘 사람들이 흥미롭다고 생각하는 점은 그림을 그리기 시작하기 전에 그 그림이 어떤 모습일지 정확히 알고 있다는 것이다"라고 말했다.[55] 앤디 워홀의 목표는 그림을 작업하는 부분에 자신이 관여할 필요가 없을 정도로 이미지들을 명확하고 단순하게 만드는 것이었다. 그는 "누군가가 나의 모든 그림을 나 대신 그릴 수 있어야 한다"라고 말했다.[56]

이 모든 예술가는 자신들의 작품 속 이미지들이 명확하고 직설적이기를 원했다. 스텔라는 "나는 누구라도 혼돈 없이 전체 아이디어를 볼 수 있기를 원할 뿐"이라고 말했다.[57] 재스퍼 존스는 자신이 깃발, 과녁, 지도, 숫자들을 그리는 이유는 "그러한 것들이 정형화되고, 관습적이며, 비인격화되고, 사실적이며, 외적인 요소들인 것처럼 보였기 때문"이라고 설명했다.[58] 자신의 그림을 기계적으로 제작하거나, 기계적으로 제작되도록 하는 예술가들도 있었다. 워홀은 잡지나 신문에서 뽑은 사진을 이용하여 상업용 프린터로 제조한 실크스크린으로 작품을 만들었는데, 그 이유에 대해 "손으로 그림을 그리면 시간이 너무 오래 걸리고 어쨌든 지금 시대에 맞지 않다. 지금은 기계적인 수단이 더 적절하다"라고 말했다.[59] 릭턴스타인도 기계적인 제작을 모방했다. "나는 내 그림이 프로그램된 것처럼 보이기를 원한다. 내 손의 기록을 숨기고 싶다"라고 말했다. 릭턴스타인은 "추상표현주의는 매우 인간적이었다. 내 작품은 그와는 반대다"라고 말하며,

이전 추상표현주의자들과 대조적인 방식을 강조했다.60

이 젊은 예술가들은 추상표현주의자들이 예술의 중심이라고 여겼던 감정적이고 심리적인 상징성을 단호하게 거부했다. 스텔라는 한 인터뷰에서 "나는 그림에서 오래된 가치, 즉 캔버스에서 발견되는 인문학적인 가치를 유지하려는 사람들과 항상 논쟁을 벌인다. 그러한 가치가 무엇인지 분명히 밝혀줄 것을 요구하면, 그들은 항상 캔버스 위에는 물감 이외에 무언가가 있다고 주장한다. 나의 그림은 오직 눈에 보이는 것만이 그곳에 있다는 사실에 근거한다"라고 말했다.61 릭턴스타인 역시 스스로를 반실험주의자라고 생각하느냐는 질문에 "나는 반실험주의자라고 생각한다. 또한 사색적인 것, 뉘앙스적인 것, 운동과 빛의 측면, 신비주의적인 것, 그림의 질적 측면, 선禪적인 것 등 사람들이 그토록 철저히 이해한다고 하는 앞선 운동들이 내세웠던 모든 기발한 아이디어에 반대한다"62라고 답했다.

실험적인 예술가들이 득세하던 세대에 이어 개념적인 예술가 세대가 등장했다. 이러한 변화의 영향에 대해 평론가들과 역사가들은 많은 논의를 해왔으나, 미술학자들은 이러한 변화가 예술가들의 생애주기에 미치는 영향에 대해 체계적인 관심을 기울이지 않았다. 두 세대를 대표하는 인물들을 중심으로 앞서 소개한 세 가지 척도를 적용한 결과가 표 2.5다.63

세 가지 측정값을 비교해보면, 개별 예술가들이 최고 작

품을 탄생시킨 시기가 상당히 일치함을 알 수 있다. 경매 가치가 가장 높은 작품을 제작한 예술가의 나이는 대부분 교과서에 가장 많은 삽화가 실린 작품을 완성한 나이나 회고전에서 가장 비중 있게 다뤄진 작품을 제작한 나이와 8년 이상 차이가 나지 않으며, 10명의 예술가 중 8명은 그 차이가 5년 이하다.

표 2.5는 또한 실험적인 혁신가에서 개념적인 혁신가로 세대 교체되면서 예술가들이 최고의 작품을 탄생시킨 연령대 역시 급격히 낮아졌음을 보여준다. 세 가지 측정값 모두에서 폴록의 전성기는 30대 후반, 다른 추상표현주의자들의 전성기는 40세 이후로 나타난다. 이와 대조적으로, 다음 세대의 세 가지 측정값에 따르면 릭턴스타인의 전성기는 30대 후반, 다른 네 명의 예술가들의 전성기는 20대 중반에서 30대 초반으로 나타난다. 따라서 추상표현주의가 팝 아트로 대체되면서 발생한 극적인 철학의 변화로 인해 두 그룹을 대표하는 예술가의 경력에도 극적인 변화가 일어났다.

7.
미술관 소장품

천재적인 예술가는 그리 많지 않다. (…) 미술관 소장품은 그러한 예술가들의 작품을 연대순으로 보여주면서, 현대 미술사의 핵심을 이루는 논쟁을 이끌어가고자 한다.[64]
_ 앨런 보네스, 1986

미술관이 내리는 결정은 회고전과는 별개로 예술가들의 주요 작품을 판단할 수 있는 정보의 원천이 된다. 미술관은 주요 예술가의 최고의 작품을 선보이기를 원하며, 그에 따라 최고의 작품이 무엇인지에 대한 판단을 다양한 방법으로 드러낸다. 그중 한 방식은 무엇을 전시할지를 결정하는 것이다. 대부분의 미술관은 공간의 제약으로 인해 소장하고 있는 그림 중 극히 일부만 전시할 수 있다. 따라서 어떤 그림을 전시할지에 대한 전시 기획자의 결정은 전시 가능한 작품 중 어

떤 작품을 가장 중요하다고 생각하는지를 보여준다. 이러한 선택은 물론 미술관이 어떠한 작품을 소장하고 있느냐에 제약을 받는다. 그러나 주요 예술가들의 작품 중 최고의 작품을 가장 많이 보유하고 있는 대형 미술관들은 이러한 제약을 덜 받으며, 이 미술관들이 전시하기로 결정한 그림들은 결과적으로 해당 예술가들이 최고의 작품을 탄생시킨 시기에 대한 기획자의 판단을 나타내는 지표가 된다.

전시 기획자의 판단에 대한 정보는 훨씬 더 쉽게 접할 수 있다. 오늘날 거의 모든 주요 미술관은 대중을 위해 보유한 작품 이미지를 수록한 도록을 출판한다. 도록의 규모는 다양하지만 각 미술관이 최고라고 평가하는 작품을 엄선하여 소개하는 역할을 하는 경우가 종종 있다. 이러한 도록들이 어떻게 사용될 수 있는지에 대한 사례는 뉴욕현대미술관MoMA이 1992년에 열었던 「전시회 초대」를 보면 알 수 있다.[65] 표 2.6과 2.7은 앞서 표 2.3과 2.5에 소개된 20명의 예술가 가운데 이 전시회에 포함된 예술가들이 각 작품을 완성했을 때의 연령이 기재되어 있다.

표 2.6을 보면 「전시회 초대」에 포함된 실험적 예술가인 드가, 칸딘스키, 오키프, 뒤뷔페는 도록에 실린 8점의 그림을 완성했을 당시의 평균 나이가 48세로 나타났다. 반면 개념적 혁신가인 드랭, 브라크, 그리스, 데 키리코는 도록에 실린 6점의 그림을 완성했을 당시의 평균 나이가 29.5세에 불과했다. 표 2.7을 보면 「전시회 초대」에 수록된 추상표현주

[표 2.6]
표 2.3의 화가들이 「전시회 초대」 속 그림들을 제작한 연령

화가		MoMA에 있는 그림 제작 시 연령	최고가 작품 제작 시 연령
실험적	피카소	—	45
	드가	48	46
	칸딘스키	48, 48, 48, 48	52
	오키프	42	48
	뒤뷔페	50, 60	46
개념적	뭉크	—	34
	드랭	27	24
	브라크	30, 31, 55	28
	그리스	27	28
	데 키리코	29	26

출처: MoMA에 있는 그림 제작 시 연령: 프랑, 「전시회 초대」/
최고가 작품 제작 시 연령; 표 2.3 참조.

의자들이 6점의 그림을 완성했을 때의 평균 나이는 44.5세인 반면, 차세대 5인의 개념적 화가들이 6점의 작품을 완성했을 때의 평균 나이는 30.5세였다. 게다가 「전시회 초대」 도록에는 세잔이 평균 59세에 제작한 3점의 그림과 피카소가 평균 33세에 만든 7점의 그림이 포함되어 있다. 그러므로 뉴욕현대미술관의 소장품 중 자체 선정된 작품들에 대한 분석을 통해 알 수 있는 것은, 분석 대상이 된 실험적인 예술가들이 개념적인 혁신가들보다 훨씬 더 늦은 시기에 최고의 작

품을 완성했다는 데 미술관 전시 기획자들이 상당 부분 동의하고 있다는 것이다.

뉴욕현대미술관은 제2차 세계대전 이후의 미국 회화작품들을 다수 소장하고 있는 것으로 알려져 있다.[66] 이 점을 고려할 때 표 2.7의 예술가들의 작품 선정이 경매시장과 얼마나 일치하는지 주목할 필요가 있다. 「전시회 초대」 도록에 실린 미국 예술가 10명이 그린 12점의 그림 가운데 각 예술가 최고의 작품을 제작한 것으로 추정되는 나이에서 7년 이상 차이가 나는 그림은 단 한 점도 없었고, 12점 중 10점은 추정 연령에서 5년 이내에, 절반은 2년 이내에 제작된 것으로 나타났다.

흥미롭게도, 최근 뉴욕현대미술관의 한 관계자는 어떤 그림을 구입하고 전시할지에 대한 미술관의 결정이 예술가들의 주요 활동 시기와 거의 일치하는 이유를 전혀 다른 맥락에서 정확히 설명했다. 2003년, 뉴욕현대미술관은 왜 당시 60대인 프랭크 스텔라의 최근 작품에 관심을 갖지 않느냐는 『뉴욕타임즈』 기자의 질문에 대해 미술관의 회화조형부 수석 전시 기획자인 존 엘더필드는 "프랭크의 작품 활동 기간 중 특히 관심을 갖는 시기는 1960년대이며, 당시는 그가 그림에 입문하여 혁신을 가져온 시기였기 때문"이라고 설명했다. 엘더필드는 이어서 이 책의 입장과 분명히 일치하는 일반적인 설명을 덧붙였다. "뉴욕현대미술관은 개인의 작품 활동 기간이 얼마나 길게 유지되었는가보다는 얼마나 혁신

[표 2.7]
표 2.5의 화가들이 「전시회 초대」 속 그림들을 제작한 연령

화가		MoMA에 있는 그림 제작 시 연령	최고가 작품 제작 시 연령
실험적	로스코	55	54
	고르키	43	41
	더코닝	48	43
	뉴먼	46	40
	폴록	31, 38	38
개념적	릭턴스타인	40	35
	라우션버그	30	31
	워홀	34	33
	존스	25, 31	27
	스텔라	29	24

출처: MoMA 그림의 제작 시 나이: 프랑, 「전시회 초대」. 최고가 작품 제작 시 연령: 표 2.5 참조.

적인 이야기를 계속 들려주는가에 더 관심이 있다."[67]

8.
미술관 전시회

허풍처럼 들릴지 모르지만 이 전시회에서 어느 그림이나 조각을 가져가서 다른 전시회에서 다른 작품과 함께 보더라도 최고의 작품으로 여겨질 것이다.[68]
_ 피터 마지오 휴스턴미술관 관장, 「영웅적 세기」

최근 맨해튼의 뉴욕현대미술관이 건물 보수를 위해 일시적으로 문을 닫으면서 소장품 중 가장 중요한 작품들에 대한 미술 전문가들의 판단을 엿볼 수 있는 특별한 기회가 있었다. 미술관이 퀸즈Queens의 훨씬 더 협소한 공간으로 이전함에 따라 휴스턴미술관은 창고에 보관되어 있던 뉴욕현대미술관의 영구 소장품 일부를 전시할 수 있는 기회를 얻었다. 「영웅적 세기」라는 제목의 이 전시회는 2003년 9월부터 2004년 1월까지 휴스턴에서 진행되었다. 어느 뉴스 보도

에서 이를 뉴욕현대미술관의 영구 소장품에 대한 "거의 전권을 위임받은 방식"이라고 표현했듯이, 다시없는 기회를 맞은 휴스턴의 전시 기획자는 흥분을 감추지 못하고 "이런 기회는 일생에 다시없을 것"이라 말했다. 휴스턴미술관의 관장은 35년이 넘는 경력 중 가장 중요한 전시회라고 밝히면서, 흥미롭게도 "이 전시회는 가치 측면에서 지금까지 열린 전시회 중 가장 비싼 전시회일 것"이라고 덧붙였다."[69]

이번 전시회의 작품 선정은 두 미술관의 직원들이 공동으로 진행했다. 뉴욕현대미술관의 수석 전시 기획자는 이번 전시회에 출품된 200여 점의 작품 '대부분'이 맨해튼으로 다시 돌아가면 영구 전시될 것이라는 점을 강조했다.[70]

「영웅적 세기」에는 세잔이 평균 나이 60세에 제작한 그림 3점과 피카소가 평균 나이 32세에 완성한 그림 11점이 포함되었다. 또한 표 2.3의 예술가 10명 중 7명의 작품과 표 2.5의 예술가 10명 전원의 작품이 포함되어 있다. 표 2.8과 2.9는 이 그림들이 제작된 시기 예술가들의 나이 분포를 보여준다.

표 2.8의 두 실험적 예술가가 전시된 그림을 완성한 당시의 평균 나이는 48세인 반면, 5명의 개념적 예술가가 전시된 그림을 완성한 당시의 평균 나이는 26세였다. 표 2.9에서 실험적 예술가들이 전시된 그림을 완성한 당시의 평균 나이는 44세로, 개념적 예술가들의 평균 나이인 32세보다 훨씬 높은 것으로 나타났다. 표 2.8에 열거된 16점의 그림 중 어떤

[표 2.8]
표 2.3에 포함된 화가들이 「영웅적 세기」에 전시된 그림들을 제작한 당시 연령

	화가	전시된 그림들의 제작 시 연령	최고가 작품 제작 시 연령
실험적	칸딘스키	48, 48, 48, 48	52
	오키프	42	48
개념적	뭉크	30	34
	드랭	26	24
	브라크	25, 26, 30, 31	28
	그리스	25	28
	데 키리코	26, 26, 26, 27	26

출처: 전시된 그림들의 제작 시 연령: 엘더필드, 『현대 미술의 비전』.
최고가 작품 제작 시 연령; 표 2.3 참조.

그림도 각 예술가가 최고 가치의 작품을 제작했을 당시의 추정 나이와 비교하여 6년 이상 차이가 나지 않았고, 표 2.9에 열거된 21점의 작품들 또한 최고 가치의 작품을 완성했을 당시 각 예술가의 추정 나이와 비교하여 7년 이상 차이가 나는 경우는 없었다.

「영웅적 세기」는 "근대 미술의 가장 위대한 히트작 모음집"[71]이라고 불러도 무방했다. 세계에서 가장 위대한 근대 미술 소장품 중에서 신중한 고려를 거쳐 선정된 이 걸작들은 실험적인 화가들이 개념적인 화가들보다 작품 활동 기간 중 훨씬 나중에 위대한 작품을 탄생시킨다는 미술 전문가들

의 판단을 분명히 보여준다. 또한 이 문제에 대한 미술 전문가들의 판단은 경매를 통해 근대 미술품을 구입하는 수집가들의 판단과도 사실상 일치함을 알 수 있다.

9.
작품 활동 기간 측정

예술가의 경력을 통해 그려질 수 있는 창의성의 그래프가 있는 것 같다.[72]

_ 앨런 보네스, 1989

예술가들이 작품 활동을 하는 동안 작품의 질을 체계적으로 측정하게 된 것은 최근의 일이므로 미술사가들이 그러한 측정을 어떻게 그리고 얼마나 잘 수행할 수 있는지에 대해 잘 모르는 것은 당연한 일일지도 모른다. 그러나 미술사학자들 역시 그러한 측정이 가능할 것이라고 예상하지 못했던 것은 분명하며, 안타깝게도 측정이 가능해진 후에도 여전히 많은 사람이 그러한 측정의 가능성을 부인했다. 예를 들어 1998년까지만 해도 뉴욕현대미술관의 한 전시 기획자는 예술가의 성공은 "결코 계량화할 수 없다"고 공언했다.[73] 그

[표 2.9]
표 2.5의 화가들이 「영웅적 세기」에 전시된 그림들을 제작한 연령

화가		전시회 그림 제작 시 연령	최고가 작품 제작 시 연령
실험적	로스코	47, 58	54
	고르키	43	41
	더코닝	44, 48	43
	뉴먼	44, 44, 45	40
	폴록	32, 36, 39	38
개념적	릭턴스타인	38, 40	35
	라우션버그	27, 36	31
	워홀	33, 34	33
	존스	25, 27, 31	27
	스텔라	23	24

출처: 전시된 그림들의 제작 시 연령: 엘더필드, 『현대 미술의 비전』.
최고가 작품 제작 시 연령: 표 2.5 참고

러나 이 장에서 살펴본 측정 방법과 그 활용 사례를 통해 그의 말이 틀렸음을 알 수 있으며, 나아가 경매시장과 미술사 교과서에서 가져온 증거 그리고 전시 기획자가 소속된 미술관의 결정과 전시 기획자가 내린 결정을 통해서도 예술적 성공을 측정할 수 있다. 여기에서 살펴본 가설에 대한 이토록 광범위한 출처들로부터 도출된 증거의 일관성은 개념적 예술가들이 실험적 예술가들보다 더 젊은 나이에 최고의 역작을 탄생시킨다는 점뿐만 아니라, 클레멘트 그린버그가 주장

했듯이 예술계 종사자들 간에 예술에서 중요한 것이 무엇인지에 관한 의견이 일치하고 있다는 강력한 증거로 작용한다.

앞서 언급했듯이 예술가의 경력을 정량화할 수 있는 다양한 방법은 특정한 단일 측정값의 타당성을 확인해주고 설득력을 얻게 해준다. 관심 있는 예술가에 대한 증거자료가 없는 경우에도 이러한 방법은 도움이 될 수 있다. 마르셀 뒤샹은 작품 활동 기간에 완성한 작품 수가 매우 적었고, 1970년부터 1997년까지 경매에 나온 그의 그림은 단 9점에 불과했는데, 이는 의미 있는 통계적 분석을 뒷받침하기에는 턱없이 적은 수다. 그러나 뒤샹의 작품은 근대 미술의 발전에 중요한 역할을 했으며, 따라서 교과서와 미술관에서 집중적으로 연구되는 대상이다. 이러한 출처들을 통해 그의 혁신적 시기가 뚜렷하게 나타난다. 앞서 설명한 영어·프랑스어 교과서들을 살펴본 결과 뒤샹이 25세였던 1912년이 그의 가장 중요한 해인 것으로 나타났는데, 이는 당시의 작품 이미지가 가장 많이 인용된 것을 보면 알 수 있다.[74] 「전시회 초대」 도록에서는 뒤샹이 각각 25세와 31세였던 1912년과 1918년에 제작된 두 작품을 수록했다. 뒤샹이 80세 이상 생존했다는 점을 감안할 때 주로 초기 작품이 교과서에 실려 있다는 것은 그가 개념적 혁신가였음을 강력하게 시사한다. 「전시회 초대」 도록의 본문을 보면 바로 알 수 있다. 그의 작품 「처녀에서 신부로 가는 길」(1912)에 대해 언급한 책의 첫 문장은 "불과 20대 때 뒤샹은 단순한 '시각적 상품'이 아닌

아이디어를 창조해내기 위해 그림의 물리적 측면에서 벗어나기로 결심했다"라고 쓰고 있다. 뒤샹의 목표가 어린 나이에 구상한 개념적인 목표임을 강조하기 위해 「한 눈으로 가까이서 거의 한 시간 동안 (유리 뒤에서) 바라볼 것」(1918)이라는 작품에 대해 논의한 같은 책의 첫 문장은 이 점을 재차 강조했다. "불과 20대의 나이에, 뒤샹은 망막보다 지적인 것에 호소할 수 있는 작품을 만듦으로써 그림의 물리적 측면에서 벗어나 다시 한번 마음에 그림을 담기로 결심했다."[75] 이 자료들을 통해 뒤샹이 실험적인 나이든 거장이 아니라 개념적인 젊은 천재였다는 미술학자들의 판단이 틀리지 않았음을 확인할 수 있다.

3장

확대 적용

여기에 제시된 이론은 근대 미술사에 대한 이해의 폭을 크게 넓힐 수 있는 다양한 시사점을 보여주며, 이 중 몇 가지에 대해서는 4장에서 살펴보기로 한다. 그러나 실제 적용으로 넘어가기 전에, 이론을 통해 예술가의 경력을 설명하는 과정에서 발생하는 세 가지 중요한 질문을 검토해볼 필요가 있다. 그중 하나는 이론에서 사용되는 단순화의 정도와 내가 설명한 두 가지 범주가 어떻게 지속적으로 다양한 범주에 실제 적용될 수 있는가이다. 두 번째 질문은 예술가가 작품 활동 기간 중 다른 범주로 바뀔 수 있는지에 대한 것이다. 그리고 세 번째는 돌연변이로 보이는 일부 중요한 사례가 이론과 모순되는지 여부다. 이 세 가지 질문에 대한 논의를 통해 이론이 어떻게 활용되는지 분명히 알 수 있고, 이러한 예측에 관한 오해를 해소할 수 있다.

1.
다양한 접근방식

만약 예술가가 자신의 아이디어를 실행에 옮겨 눈에 보이는 형태로 구현한다면, 그러한 과정의 모든 단계는 중요하다. 낙서, 스케치, 드로잉, 습작, 모델, 연구, 사고, 대화 등 모든 중간 단계들은 흥미롭다. 예술가의 사고 과정을 보여주는 것들은 때때로 완성된 작품보다 더 흥미롭다.[1]

_ 솔 르윗, 1967

지금까지 개념적 접근법과 실험적 접근법은 이분법적으로 분류되었다. 그러나 모든 과학적 분석과 마찬가지로 사실상 이 개념 간의 진정한 차이는 질적인 차이가 아니라 양적인 차이다. 이분법적 구분이 타당성이 없다거나 유용하지 않다는 뜻은 아니다. 앞에서 살펴본 경험적 측정들이 보여준 바와 같이, 이러한 구분은 예술가들의 경력을 이해하는 데

유용하다. 이러한 구분은 경제학자들이 이론주의자와 경험주의자를 구별할 때처럼 유용하다. 많은 연구가 이론과 증거를 모두 근거로 삼지만, 무엇을 더 우선시하는지는 불분명하며 특정 연구가 어느 영역에서 실질적인 기여를 했는지를 파악하는 것은 사실상 어려운 일이다.

경제학자들은 학자들이 일반적으로 사용하는 추상화 정도의 차이를 언급하기 위해 비공식적으로 고급 이론가와 저급 이론가에 대해 말한다. 비슷한 방식으로 우리는 개념적인 예술가와 실험적인 예술가를 구분하는 방법뿐 아니라, 두 그룹에 속하는 예술가들의 관습적 행태의 체계적인 차이를 이해할 수 있는 방법에 대해 질문할 수 있다. 이를 통해 예술가의 생애주기는 물론 근대 예술가들이 직면했던 문제와 그러한 문제를 해결한 방법에 대해 더 잘 이해할 수 있을 것이다.

이러한 목적을 위해 개념적 접근법과 실험적 접근법 모두에서 극단적 실행가와 온건한 실행가라는 두 가지 구분 유형을 제안한다. 많은 예술가에 대해 어느 정도 확신 있게 구분할 수 있는 하나의 판단기준은 이들이 최종적으로 작품을 제작하는 때가 아니라 그 이전에 예술작품에 대해 결정을 내리는 '정도'다. 이것이 내가 여기서 고려할 차원이다.

첫 번째 개념적인 예술가들의 사례를 예로 들면, 이들은 극단적인 실행가로 묘사되며 또 그렇게 보일 수 있다. 이들은 작업을 시작하기 전에 작품에 대한 모든 결정을 내린다.

그러나 그러한 관습적 행태가 문자 그대로 가능한지는 불분명하다. 1960년대에 일부 예술가들은 작품에 대한 계획을 세운 뒤 다른 사람들이 그 계획을 실행하도록 함으로써 이 방식에 거의 근접했고, 실제로 잘 해낸 사람도 있다. 이 예술가들은 단순히 원하는 이미지를 묘사하는 방식이 아니라 작품이 만들어지는 과정을 구체적으로 명시함으로써 이를 실행했다. 그러나 이러한 경우에도 예술가들은 그 제작 과정을 감독했고, 대부분 작품을 최종적으로 승인할 권리를 가지고 있었다. 그렇게 함으로써 계획 단계 이후에도 결정을 내리거나 결정을 내릴 수 있는 선택권을 유지했다. 앤디 워홀은 1963년 조수 제럴드 말랑가와 함께 시작한 실크 스크린에서 완전한 선입견의 극단에 다가갔다. 잡지나 신문에서 사진을 선택한 다음, 화면의 크기와 원하는 색상의 수에 대한 설명과 함께 사진을 실크스크린 제조업체에 보냈고, 제조업체는 스크린을 워홀이 "공장Factory"이라고 부른 워홀의 작업실로 전달했다.[2] 워홀의 조수는 이 스크린에 다양한 잉크를 눌러서 캔버스 위에 이미지를 만들었다. 워홀은 때때로 도움을 주었다. 제럴드 말랑가는 "화면이 아주 클 때는 함께 작업하기도 했다. 그렇지 않은 경우에는 내가 원하는 대로 작업했다"라고 설명했다. 워홀의 의도는 분명히 이러한 방식으로 만들어진 모든 그림을 받아들이는 것이었다. 말랑가는 말했다. "각 그림은 약 4분 만에 완성되었고, 우리는 최대한 기계적으로 작업하면서 각각의 이미지를 제대로 표현하려 했지

만 결코 뜻대로 되지 않았다. 기계화됨으로써 오히려 작품은 가장 불완전하게 되었다. 앤디는 자신의 실수를 받아들였다. 우리는 어떤 것도 거부하지 않았다. 앤디는 '이 또한 예술의 일부'라고 말했다."[3] 말랑가가 설명한 내용은 워홀이 애초에 사진과 페인트를 선택한 후 어떠한 결정도 내리지 않았음을 시사한다. 그러나 워홀이 1인칭 복수형(우리)을 사용했다는 점은 자신이 없을 때 말랑가가 작업한 작품들을 자동으로 받아들였는지에 대한 의문을 제기할 수 있다.

완전한 선입견의 극단에 대한 또 다른 접근법은 1971년 솔 르윗의 「벽 드로잉」의 실행 규칙에 설명되어 있다. 르윗은 예술가가 그림을 계획하고, 그렇게 계획된 그림을 초안 작업자가 실현하고 해석하도록 규정했다. 르윗은 "초안 작업자가 계획을 따를 때 오류를 범할 수 있다. 모든 벽 그림은 오류를 포함하고 있고, 이는 작업의 일부"라고 인정했다. 그러나 르윗은 "벽 드로잉이 계획에 위배되지 않는 한, 예술가의 작품"이라고 밝히며, 계획 단계 이후에 예술가가 역할을 하는지에 대한 의문을 남겼다.[4] 그는 계획 위반 여부를 결정하는 사람은 누구이고 어떤 기준에 따라 결정을 하는지에 대해 설명하지 않았기 때문에 계획 단계 이후에 예술가가 역할을 할 수 있는 가능성을 남겼다.

워홀과 르윗의 관습적 행태에 대한 이러한 비교적 사소한 질문들을 제쳐두면, 분명히 이들은 극단적인 개념적 예술가로 분류되어야 한다. 그러나 당시에는 대부분 그림을 예술

가 본인이 아닌 다른 사람이 완전히 작품을 제작하도록 하는 것은 불가능했다. 그림을 그리는 모든 예술가는 그 과정에서 어떤 재료를 사용할지, 언제 어디서 작업할지 등 수없이 많은 결정을 내린다. 그러나 여기서 진짜 중요한 결정은 이러한 일상적인 절차적 결정이 아니라 완성된 작품에 가장 큰 영향을 미치는 주요 결정에 관한 것이다. 이러한 점에서 극단적인 개념적 화가란 최종 작품을 만들기 전에 정확하게 규정된 이미지에 도달하기 위해 광범위한 준비 작업을 하는 자라고 정의 내릴 수 있다.

이렇듯 정확한 준비 이미지를 창조한 근대 예술가들의 사례를 확인할 수 있다. 조르주 쇠라는 초기 걸작인 「그랑자트섬에서의 일요일 오후」를 그리기 전에 준비 작업으로 그림, 채색된 나무 판넬, 캔버스 등 50개 이상의 테스트 과정을 거쳤다.[5] 이 그림은 그의 초기 주요 작품인 「아니에르에서의 물놀이」보다 훨씬 더 복잡한 그림이었다. "주제가 복잡하면 복잡할수록 그는 더 완벽히 기록화하여 이를 상쇄하려 했다."[6] 이러한 준비 작업을 통해 「'그랑자트'에 대한 최종 연구」라는, 완성작의 약 10분의 1 크기의 그림이 탄생했다.[7] 마지막 캔버스에 그림을 그릴 시점에 이르자 그는 자신이 무엇을 하고 싶은지 정확히 알게 되었다.

> 사다리 위에 선 그는 인내심을 가지고 자신의 캔버스를 작고 다채로운 색의 점묘로 덮었다. (…) 쇠라는 그림을 그릴 때 항

상 캔버스의 한 부분에 집중했고, 적용할 획과 색상을 미리 결정했다. 그 결과 어떤 효과가 나타나는지를 보기 위해 캔버스에서 한발 물러설 필요 없이 꾸준히 그림을 그릴 수 있었다. (…) 극도의 집중력 덕분에 인공조명의 변화무쌍함에도 불구하고 밤늦게까지 계속해서 작업할 수 있었다. 그는 붓과 신중히 고른 팔레트를 들기 전에 자신의 목표를 완벽히 이해하고 있었으므로, 그림을 그릴 때 어떤 조명을 사용하는지는 중요치 않았다.[8]

앙리 마티스는 1905년에 완성된 대규모 분할주의 그림인「사치, 평온, 쾌락」을 준비하면서 그 전해 겨울을 온전히 보냈다. 드로잉과 더 작은 크기의 유화들을 연작으로 그렸을 뿐만 아니라, 테스트의 마지막에는 종이 위에 목탄으로 그림을 그렸다. 그러고 나서는 아내와 딸에게 전통적인 파운싱pouncing 기법을 사용하여 캔버스에 옮기도록 했다.[9]

이러한 기계적인 절차의 활용을 통해 마티스가 최종 준비 드로잉 그대로의 레플리카replica로부터 그림을 시작하고자 했음을 확실히 알 수 있다. 위의 두 작품이 보여주는 광범위한 준비는 상당한 기간에 걸친 수많은 습작이 포함되어 있으며, 이는 두 화가는 최종 캔버스에 작업하기 전에 그림에 대한 모든 주요 결정을 성공적으로 마친 것으로 보이는 정교한 준비 작업에서 이미 정점을 찍었다. 이를 통해 쇠라와 마티스가 극단적인 개념적 화가임을 알 수 있다.

여기서 정반대에 있는 극단적인 의미의 실험적 예술가들을 생각해볼 수 있다. 이들에 대한 설명 역시 단순명료해 보인다. 극단적인 실험적 예술가들은 최종 작품을 만들기 전에 그림에 대해 어떤 결정도 내리지 않는다. 물론 이 극단성이 온전히 가능한 것은 아니다. 예술가는 재료를 사거나 작업 장소를 마련하는 등 분명 그림 작업을 위한 준비를 해야 한다. 그러나 앞서 언급했듯이 이러한 일상적인 문제는 제쳐두고, 완성된 작품의 구체적인 모습에 현저한 영향을 미치는 결정만을 고려할 수 있다.

우리는 의식적인 선입견을 완전히 배제하고 작품을 시작하는 게 목표였던 근대 예술가들을 쉽게 찾아볼 수 있다. 다수의 초현실주의 화가는 스스로 '자동 드로잉'이라 부르는 것으로 그림 작업을 시작했다. 예를 들어 앙드레 마송은 붓이 캔버스 위에서 자유롭게 움직일 수 있도록 하면서 작업을 시작했다. "그림이 한참 진행된 후에야 결과를 보기 위해 '한발 물러설' 수 있었다."[10]

캔버스에 그려진 드로잉은 그에게 형태를 제안해주었고, 마송은 이를 완성된 이미지로 만들었다. 초현실주의자들의 영향을 받아 다수의 추상표현주의자 역시 그림을 시작하기 위한 장치로써 자동기법을 받아들였다. 이들 중 가장 유명한 예술가는 잭슨 폴록이었다. 그는 1948년 캔버스를 바닥에 뉘어놓고 사방에서 물감을 떨어뜨리며 작업을 시작할 것이라고 설명했다. 그는 "일종의 '익숙해지는' 기간이 지나

면 내가 해온 작업이 무엇인지를 알 수 있게 된다"라고 말했다.[11] 그 후 폴록은 마송과 마찬가지로 캔버스 위의 패턴을 조사한 다음 일관성 있는 구성으로 발전시키는 작업에 돌입했다. 선입견을 갖지 않기 위해 애썼기 때문에 폴록은 작업의 마지막 단계가 되어서야 자신의 최종 그림이 얼마나 클지, 또 그 방향이 어떻게 정해질 것인지를 결정했다.[12]

따라서 두 접근법의 극단을 구분하는 것은 비교적 쉬우며, 어려운 문제는 온건한 개념적 예술가와 온건한 실험적 예술가를 구분하는 일이다. 이 두 그룹의 예술가들은 그림을 위한 준비와 연구를 하지만, 극단적인 개념적 예술가들만큼 세심하고 광범위하지 않다. 그럼 개념적 예술가와 실험적 예술가를 어떤 기준으로 구분할 수 있을까?

이 문제를 풀어내려면 예술가의 목표가 시각적인지 아니면 관념적인지 등과 같이 다른 차원을 고려해볼 필요가 있다. 이는 분명 자신의 작품에 대해 미리 구상을 하는 화가인지 확실치 않은 대상을 어느 범주에 포함시킬지를 구분 짓기 전에 해야 할 일이다. 그러나 다른 기준으로 넘어가기 전에 후자의 차원에서 조금 더 연구할 가치가 있다. 두 유형의 온건한 예술가들을 분리하기 위해 제안하고 싶은 테스트는 예술가들의 예비 작품들이 그림 속 이미지들을 만들기 전에 실제로 그림 속 이미지의 모습에 관한 주요한 결정을 내렸음을 시사하는지 여부다.

이 기준을 명확히 하기 위해서는 분명 사례 연구가 필

요하다. 1860년 에두아르 마네는 자신의 부모를 그리기 위한 예비 드로잉을 했다. 드로잉 후 그는 캔버스로 옮기기 위해 눈금을 확대했다. 드로잉은 최종 작품과 판박이였고 눈금 확대까지 했다는 사실을 통해 마네가 초상화를 재구성할 것을 확실히 생각해두었음을 알 수 있다.[13] 이를 근거로 마네를 개념적인 화가로 구분 지을 수도 있다. 그러나 이 그림은 마네가 최고의 작품을 만들기 전에 완성한 작품으로, 이후에는 이와 비슷한 구성 연구를 거의 하지 않았다. 그러나 몇몇 학자가 주장한 것처럼 1862년에서 1863년에 마네가 그린 비스듬히 기댄 나체 그림들은 1863년 작 「올랭피아」와 분명히 관련이 있다. 시어도어 레프는 4점의 그러한 그림들에 대해 "어느 것도 완성된 그림과 일치하지는 않지만, 빠른 연필 스케치 위에 수채화로 그려진 마지막 습작은 사실상 동일"하다고 말했다.[14] 레프의 판단은 마네의 친구인 평론가 테오도르 뒤레가 "초기에, 마네가 가장 좋아했던 방법은 적절한 색 배합과 구성을 확립하기 위해, 그림을 위한 예비 연구 차원에서 수채화를 사용하는 것이었다"라고 한 말과 일맥상통한다.[15] 제한된 준비 작업들과 완성된 그림의 매우 유사한 하나의 작은 연구를 결합한 것 자체는 마네의 주요 업적 가운데 하나로 평가된다. 이를 통해 마네가 온건한 개념적 혁신가에 속한다고 결론지을 수 있다.

온건한 실험적 예술가의 예로는 클로드 모네를 들 수 있다. 존 하우스는 모네의 기법에 대한 연구에서 모네가 그림

에 대해 어떠한 구상이 가능한지를 기록하기 위해 스케치와 드로잉을 했지만, "그러한 스케치와 드로잉은 개별 그림에 대한 준비 차원의 연구가 아니라 가능한 관점에 대한 일종의 예비적인 표기로, 어떤 모티브로 그림을 그릴지 또는 특정 장면을 어떻게 구성할지를 결정할 때 사용할 수 있는 잠재적 주제에 대한 레퍼토리"라고 말했다. 최종 작품을 시작하기 전에 스케치로 모티프를 찾는 모네의 방식을 보면 극단적인 실험적 예술가는 아님을 알 수 있다. 마송과 폴록과는 달리, 모네는 그림의 주제가 무엇인지에 대해 처음부터 명확한 아이디어를 가지고 있었다. 그러나 일단 모티프를 선택하고 나면 더 이상 드로잉은 최종 작품을 만들어내는 데 추가적인 역할을 하지 않았다. "일단 그림에 대한 관점을 확정하고 난 후에는, 그 그림들은 아무 쓸모가 없었다." 하우스는 이 책에서 사용된 정의에 따라 모네의 방식이 실험적 예술가로 분류되는 이유를 정확하게 설명한다. "드로잉의 도움이 있든 없든, 모네의 주제에 대한 탐구는 빈 캔버스와 처음 대면하여 정확히 규정되는 순간에 완성된다. 그림의 본질적인 형태는 일반적으로 실행의 초기 단계, 즉 상당히 복잡한 요소들을 포함하는 구체적 계획을 통해 확립된다."[16] 따라서 모네의 그림에서 이미지의 구체적인 규정은 그림을 그리기 시작하기 전에 결정된다기보다는 그림을 그리는 동안 결정된다.

모네는 지향하는 바를 이루기 위해 종종 작업 과정에서

대폭적인 변화를 꾀하곤 했다. 하우스는 "화폭에 그림을 그리는 일은 흥미로운 효과의 발견부터 최종적인 실현에 이르기까지 연속적으로 진행되지 않는다. 어느 단계에서나 어려운 문제가 발생할 수 있으며, 잘못될 수도 있는 다양한 사항은 작업 과정에서 결정을 내려야 하는 모네에게 있어 특정한 지점을 강조하는 데 도움이 됐다." 모네의 작업 방식은 시간이 지남에 따라 발전했다. "모네의 그림에서 발견되는 고친 흔적pentimenti의 빈도와 범위는 1880년대와 1890년대에 증가하며, 이는 이 시기에 그의 방식이 점점 더 복잡해지고 있음을 보여준다."[17]

모네의 그림에 나타난 변화 중 많은 부분은 장면이 그가 포착할 수 있는 것보다 더 빨리 변하므로 "자연 앞에서 직접 그림을 그려야 한다"는 고집 때문에 발생했다. 이는 때때로 폭풍우가 몰아치는 날씨에 에트르타의 해변에서 배를 옮기는 행위처럼 인위적인 경우도 있지만, 자연적인 원인에 인한 경우가 더 많았다. "수위를 높이거나 낮출 수 있고, 바람이나 파도의 상태를 바꿀 수 있으며, 눈을 더하거나 지울 수 있고, 조명의 각도나 질을 바꿀 수 있다. 계절 자체를 바꿀 수도 있다."[18] 모네의 몇몇 작품을 최근 엑스레이로 찍어본 결과 이미 그려진 그림에 변화를 주려 했다는 증거를 찾을 수 있었다. 예를 들어 1868년 작품인 「센 베네쿠르 강변에서」를 엑스레이로 살펴본 결과, 이전 버전에서는 아이의 모습이 담겨 있었는데 이후에 개로 대체되었음이 드러났다. 이와 유

사하게 「라 그르누예르의 수영객들」(1869)에 대한 엑스레이 분석 결과, 역시 그리는 과정에서 많은 수정이 이루어졌음이 드러났다. 영국 내셔널갤러리의 학자들은 이 그림이 "충동적이고 실험적"으로 제작되었다고 했다.[19] 이러한 변화의 증거는 "그림을 망치는 한이 있더라도 만족스럽지 않은 작품을 재작업하는 것을 두려워해서는 안 된다"는 모네의 조언에 대해 진정성을 더한다.[20]

여기서 제안된 범주가 완전한 것으로 간주되려면 훨씬 더 많은 화가의 관습적 행태를 연구하는 작업이 필요하다. 그러나 이러한 예들은 실험-개념의 구분을 단순히 양자택일적으로 분류하기보다는 정량적 차이로 고려해볼 필요가 있음을 시사한다. 이는 두 유형의 극단적인 실행가들이 양 끝단에 있고 중간 어느 지점에 두 범주의 온건한 실행가들이 위치한다는 관점에 기반한 것이다. 화가들을 분류하는 데 가장 어려운 부분은 두 그룹의 온건한 실행가들을 분류하는 것으로, 이들의 관습적 행태는 매우 유사해 보일 수 있기 때문이다. 그러나 면밀히 살펴보면, 레프가 표현한 대로 어떤 단일 습작이 완성된 작품과 "사실상 동일"한지, 또는 하우스의 표현을 빌리자면 그림의 "본질적인 형태"가 작업 중에만 확립되었는지 여부에 따라 해당 예술가를 실험적 또는 개념적으로 명확하게 분리하고 분류할 수 있다.

이렇듯 예술가의 방식에 관한 세심한 연구를 통해 분류하는 이유는 관습적 행태의 미묘한 차이가 예술적 목표의

차이와 깊이 관련되었을 수 있기 때문이다. 화가로서 작품 활동을 시작할 때 폴 고갱은 비공식적으로 카미유 피사로와 함께 연구했다. 최근의 한 모노그래프는 고갱의 기질상 모네, 르누아르, 또는 시슬레의 직접적인 접근방식에 대해 그다지 매력을 느끼지 않았으나, 피사로의 "그림의 구성에 대한 세심한 준비"를 선호했을 것이라고 주장했다.[21] 이러한 맥락에서 최근 피사로의 방식을 분석한 결과, 주요 인상주의 화가 가운데 피사로가 "1870년대 초 인상주의의 핵심 특징인 직관적인 표현과 자유로운 구도에 대해 불편함을 느꼈다"는 사실이 드러났다.[22] 피사로와 고갱 모두 우리가 제시한 두 범주의 양극단에는 위치하지 않는다. 다만 둘 다 동일한 중간 지점에 위치하는가라는 중요한 질문이 남는다. 이들이 온건한 실험적 혹은 온건한 개념적 접근방식을 공유했는가? 이에 대한 대답은 그렇지 않다는 것이다. 실험적인 것과 개념적인 것을 구분하는 반대편, 우리가 고려하는 스펙트럼의 중간 범위 내에서 이들을 서로 다른 위치에 있도록 하는 교사와 학생의 관습적 행태 간의 차이가 나타난다. 1886년 고갱은 캔버스로 옮기기 위한 준비 차원으로 인물 드로잉의 눈금을 확대하기 시작했고, 그 후 몇 년간 자신의 최고 작품을 완성하면서 정기적으로 이 방식으로 그림 속 주요 인물들을 그렸다.[23] 이와 대조적으로 피사로는 그림에 그려 넣을 개별 인물에 관한 수십 점의 드로잉을 그렸으나, 눈금 확대와 같은 기계적인 과정을 통해 캔버스에 옮긴 적은 거의 없

었다. 따라서 피사로의 드로잉을 연구한 저자들은 그의 드로잉이 어떤 특정한 그림을 그리기 위해 시행된 경우는 거의 없으며, 피사로의 준비 과정은 "그 자체로 그림의 방식만큼이나 실험적"이었다고 결론지었다.[24] 자신의 그림에서 중심적인 요소를 미리 의도하려 한 고갱의 욕망과 이를 회피하고자 한 피사로의 태도는 둘 사이에 불화를 일으켰던 예술적 목표의 차이를 보여준다. 따라서 고갱은 1880년대 후반에 "예술은 추상"이므로 예술가가 자연을 너무 가깝게 모방해서는 안 된다는 믿음에 도달한 상징주의의 주요 화가로 부상했다.[25] 이와 대조적으로, 피사로는 "자연의 무작위하고 경이로운 효과들을 포착"하려는 시각적인 목표에 꾸준히 전념했다.[26] 두 화가의 이러한 대조적인 지향은, 그림의 준비 작업을 주된 기준으로 삼아 피사로를 온건한 실험적 화가로 판단하고 고갱은 온건한 개념적 화가로 판단한 처음의 분류를 재확인시켜준다.

실험적-개념적 스펙트럼으로 예술가를 위치시키는 것과 관련한 흥미로운 이슈는 예술가의 생각과 실제 작업 사이에 차이가 발생할 가능성이다. 개인의 능력뿐만 아니라 기술 등의 다양한 제약으로 인해 예술가들은 자기 작품에 대해 원하는 만큼 의도를 담아내지 못할 수 있다. 그 분명한 사례가 최근 연구 결과 밝혀졌다. 토마스 에이킨스는 전형적인 극단적인 개념적 예술가였다. 그는 자신의 그림들을 꼼꼼하게 계획했고, 정기적으로 개별 인물들의 준비 드로잉, 정교한 원

근법 연구, 궁극적으로는 그림의 전체 구성을 연구한 다음 그리드를 사용해 캔버스에 옮겼다. 에이킨스는 정확한 재현에 몰두한 나머지 자신이 그린 배를 제작하기 위해 보트 제작자가 사용한 설계도면을 차용하기도 했다.[27] 최근 두 명의 보존학자가 에이킨스가 자신의 캔버스에 사진 이미지를 투영한 다음, 그 이미지를 따라서 인물과 사물의 윤곽을 설정하면서 그림을 그렸다는 사실을 밝혀내면서 많은 관심이 쏠렸다.[28] 그러나 이 보존학자들의 윤곽에 대한 또 다른 발견은 많은 관심을 받지 못했다. 그들은 에이킨스의 그림들을 조사한 결과 그 절차가 구성에 대한 세심한 의도와 극명히 대조되는 점을 발견했다. 이에 따라 이들은 에이킨스가 "종종 색의 조화로운 배열과 순서를 향한 간접적인 접근방식을 따랐다"고 했다. 색은 사전에 해결하지 못한 복잡한 문제들을 품고 있던 부분으로, 에이킨스는 이 점을 불만스럽게 여겼다. 활동 초반 그는 "수정, 변경하지" 않고는 색을 활용할 수 없음을 불평했다. 색은 극도로 복잡한 문제들을 야기했다. "태양과 화사한 색감들, 스튜디오 조명 아래에서는 결코 볼 수 없는 백 가지의 것들, 누구도 예상할 수 없을 만큼 성가신 일이 많다." 그림을 시작하기 전에 색에 관계된 점을 결정할 만족스러운 방법이 없던 에이킨스는 그림을 그리는 동안 물감을 겹겹이 칠하는 방식으로 밝은 색에서 차츰 어두운 색으로 나아가는 체계적인 과정을 따랐다. 그는 분명 이 작업이 최선이라고 생각했다. 따라서 그는 "그림을 그리

면서 동시에 색조를 찾으려는" 들라크루아의 시도에 경악했고, 그 결과들을 "혐오스럽다"고 생각했다. 그는 들라크루아가 직관적으로 작업했기 때문에 색의 적절한 관계를 찾기 위한 "체계적인 과정이 결여되었다"고 여긴 것이다.[29]

색의 문제에 대한 에이킨스의 반응은 흥미롭고 시사하는 바가 있다. 즉 극단적인 개념적 예술가일지라도 작품에 대해 원하는 만큼 완벽하게 계획하지 못할 수 있다는 것을 보여준다. 에이킨스의 해결책은 체계적으로 발전하는 과정을 설계함으로써 실행 과정에서 결정해야 하는 사안이 끼칠 영향을 최소화하는 것이었다. 이 사례는 다른 개념적 예술가들이 작품 활동을 할 때 의도를 방해하는 장애물에 어떻게 대처했는지를 검토하는 보다 광범위한 연구 의제를 제공할 수 있을 것으로 보인다.

여기서 제시된 다양한 범주가 안전하게 사용되려면 추가적인 검토가 필요하다. 이러한 분석 작업의 가치를 결정하는 핵심적인 질문은 예술가의 생애주기를 이해하는 데 어떠한 영향을 미치는가일 것이다. 앞에서 설명했듯이, 질적으로 개념적인지 또는 실험적인지로 측정하는 경우 예술가의 생애주기에 따른 창의성과 체계적으로 연관되어 있다는 매우 확실한 증거가 있다. 이 절에서 논의된 세부 범주화를 통해 생애주기 연구를 더 잘 설명할 수 있을까? 현재 이 질문에 답할 수 있는 충분한 증거는 없다. 그러나 한 가지 가설을 생각해볼 수 있다. 특별히 극단적인 개념적 예술가들은 다른 어

떤 유형의 혁신가들에 비해 작품 활동 기간 중에서 이른 시기에 최고의 작품을 탄생시키는 경향이 있다는 것이다. 이 가설의 근거는 이들 예술가의 혁신이 많은 경우에 매우 급진적이면서도 덜 복잡하다는 데 있다. 급진성은 경험 부족의 산물로서, 결과적으로 고정된 사고 습관으로 인한 극단적인 이탈의 제약으로부터 자유롭다. 또한 덜 복잡하기 때문에 습득된 기술에 대한 최소한의 요건만으로 종종 혁신을 실현할 수 있다. 그러나 더 많은 예술가를 정밀하게 분류하기 위해 더 많은 연구가 수행될 때까지, 이는 검증되지 않은 추측으로 남겨져 있어야 한다.

2.
예술가가
변화할 수 있을까?

쇠라는 새로운 기여를 할 수 있다. (…) 개인적으로 그의 예술이 진보적 성격이고 시간이 지나면 놀라운 결과를 가져올 것이라고 확신한다.[30]
_ 카미유 피사로, 1886

쇠라는 타고난 재능과 직관을 지니고 있었지만, 차갑고 생명력 없는 이론을 고집한 나머지 창의적인 자발성을 잃어버리고 말았다.[31]
_ 카미유 피사로, 1895

다른 지적 분야의 실행가들과 마찬가지로, 예술가들은 성숙한 양식에 도달하는 과정에서 자신에게 가장 적합한 접근방식을 찾는 게 전형적인 패턴으로 보인다. 이들이 정착한

접근방식은 원래 훈련받던 방식이 아닐 수도 있다. 근대 전반에 걸쳐 아카데미에서 공부한 많은 예술가는 그림을 위한 준비 차원으로 세심한 사전 연구를 하도록 배웠으나, 학교를 떠난 후에는 전적으로 의도하지 않고 작업하는 편을 선호한다는 사실을 깨닫곤 한다. 예를 들어 존 르왈드는 세잔에 대해 "그의 캔버스는 오랜 추상적인 반영의 산물이 아니라 그러한 준비를 허용하지 않는 직접적인 관찰의 결과이기 때문에 예비 스케치를 거의 하지 않았다"라고 말했다.[32] 이는 물론 성숙한 예술가에게 적용된다. 세잔은 사실 1867년 「납치」를 그리기 위해 4개의 스케치, 하나의 수채화, 두 개의 구성 습작을 그렸다. 1870년에는 「아쉬유 엥페레르의 초상」을 완성하기 위해 2개의 준비 드로잉을 그렸으며, 1872년 「연회」를 제작하기 위해 최소 6개의 준비 드로잉과 하나의 구성 습작을 했다.[33] 그러나 이러한 그림들은 세잔이 1872년 퐁투아세로 가기 전에 그린 것이며, 이후 피사로의 지도 아래 자연에서 직접 그림을 그리기 시작하면서부터는 더 이상 준비 드로잉을 하지 않았다. 이러한 관습적 행태는 세잔에게 잘 맞았고 그 후 극히 예외적인 경우를 제외하고는 이 방식을 따랐다.

성숙한 스타일에 도달하는 과정에서 정반대 방향을 선택한 예술가들도 있었다. 예를 들어 폴 시냐크는 작품 활동 초반에 인상주의의 영향을 받았다. 그러다 조르주 쇠라를 만난 후 금세 자신이 개념적 접근법을 선호한다는 사실을 깨

닫고 그림을 그리기 전에 세심하게 계획하기 시작했다. 그는 평생 이러한 방식을 고수했다.[34]

하지만 언제든 성숙한 양식에 도달하는 과정에서 예술가의 관습적 행태 변화는 우리가 다루는 주된 쟁점이 아니다. 중요한 것은 예술가들이 다양한 경력 단계에서 실험적 및 개념적 접근방식 모두에서 성숙하고도 중요한 기여를 할 수 있는가 하는 점이다.

과거에는 이 질문이 직접적으로 제기된 바 없기 때문에 특별히 이와 관련된 증거를 도출하기 위한 체계적인 연구가 이루어지지 않았다. 예술가들에 대한 다양한 자료를 살펴본 결과, 성숙한 스타일에 도달한 후에 의식적으로 접근방식을 바꾸려고 한 예술가는 거의 없는 것으로 나타났다. 그러나 일부 예술가는 시간이 지남에 따라 진정하게 다른 방식으로 변화된 경우도 있으며, 특별히 접근법을 바꾸고자 시도했으나 실패한 사례도 찾아볼 수 있다. 여기에서 몇 가지 사례를 생각해볼 수 있다.

앞선 절에서 에두아르 마네는 1863년에 그린 대표작「올랭피아」를 포함해 1860년대에 제작된 예비 연구에 기초할 때 온건한 개념적 예술가로 분류됐다. 분명 이 즈음의 마네에게는 이러한 관습적 행태는 드문 일이 아니었다.[35] 그러나 잘 알려진 바와 같이, 마네의 예술은 1870년대에 상당한 변화를 겪었다. 그러한 변화의 한 요소는 "1870년부터 마네는 드로잉 형식의 예비 구성을 정교하게 할 필요성을 거의 느끼

지 않았다"³⁶는 것이다. 그럼에도 1870년대의 특정 드로잉은 "유화를 통해 설계와 세부 내용을 거의 그대로 복제한" 것들이 있었다.³⁷ 1882년에 완성된 마네의 마지막 위대한 작품인「폴리 베르제르의 술집」에 대한 엑스레이 분석을 통해 마네가 그림의 중심 주제인 바메이드barmaid, 즉 여자 바텐더의 거울에 비친 위치를 두 번 바꾸었음을 알 수 있다. 그림을 그리는 과정에서 이루어진 이러한 변화로 인해 바메이드의 위치와 고객과 대화하고 있는 거울에 비친 모습 간에 시각적 모순이 발생했고, 그로 인해 이 그림은 방대한 양의 학문적인 탐구와 논쟁을 불러일으킨 것으로 보인다. 최종 작품의 출발점이었던 것으로 보이는 한 유화 습작은 장면 묘사가 사실적이며 훨씬 덜 왜곡되었음을 보여준다.³⁸ 마네가 자신의 최종 걸작을 작업하는 과정에서 주요한 수정 단계를 거쳤다는 점은 1870년대에 실제로 초기의 온건한 개념적 접근법으로부터 온건한 실험적 접근법으로 진화했음을 보여주는데, 이 시기에 마네는 "구성의 문제를 해결하기 위해 모티프나 장면을 직접 보거나 경험하는 행위에 점점 더 얽매이게 되었다."³⁹

카미유 피사로는 친구 클로드 모네, 오귀스트 르누아르, 알프레드 시슬레와 함께 자연을 묘사하는 새로운 방식을 개발하고, 1870년대 파리의 거의 모든 진보적 예술가에게 영향을 미친 인상파의 핵심 인물이었다. 그러나 동료들과 마찬가지로, 피사로는 실험적인 예술가의 전형적인 특성인 불

확실성에 불안감을 느끼게 되었고, 1880년대 초에 이르러 자신의 예술에 불만을 품게 된 것으로 보인다. 1883년에 아들 뤼시앵에게 "다듬어지지 않고 거친 나의 방식이 신경 쓰여. 좀 더 부드러운 기법을 개발하고 싶어"라고 속마음을 털어놓기도 했다.[40] 1885년 당시 55세의 피사로는 26세의 조르주 쇠라를 만났다. 피사로는 쇠라의 개념적 생각과 기법에 빠르게 설득되었고, 자신도 이를 활용하기 시작했다. 그 후 몇 해 동안 피사로는 더 큰 광채 효과를 내기 위해 짧은 붓 터치와 순수한 색상 대비를 활용했을 뿐만 아니라 작품에 대한 계획을 더욱 강화하는 등 쇠라를 따르는 시도를 이어나갔다. 그러므로 이 시기에 그려진 다수의 풍경화는 그림에 대한 구성 습작의 역할을 했던 것으로 보인다.[41] 피사로는 1886년 화상 폴 뒤랑뤼엘에게 보낸 편지에서 쇠라가 개발한 신인상주의 예술이 계획과 선개념에 기초를 두고 있다고 설명했다. "제작은 그리 중요치 않다. 우리가 볼 때 예술은 제작에 있지 않다. 독창성은 오직 그림의 성격과 각 예술가 특유의 비전에 따라 결정된다."[42]

신인상주의에 가담하기로 한 피사로의 결정은 용기 있는 일탈이었다. 당시 그는 아직 상업적으로 성공을 거두진 못한 상태였지만 파리의 선진 미술계에서 확고한 위치를 차지하는 인물이었다. 뒤랑뤼엘은 그에게 인상주의를 탈피하여 훨씬 젊은 신인상주의로 전향한다면 스타일의 급격한 변화로 인해 작품에 대한 수요가 줄어들 것이라고 경고했다. 또

한 모네 및 기타 동료들과의 관계도 틀어지는 등 개인적으로 상당한 대가를 치렀다. 이러한 대가를 치르면서도 신인상주의를 고집한 것을 보면 신인상주의의 개념적 접근방식이 비체계적이고 실험적인 인상주의적 접근방식보다 진정 진보한 것이라 확신한 피사로의 발언이 진심이었음을 알 수 있다. 그러나 이러한 확신에도 불구하고, 얼마 지나지 않아 신인상주의의 개념적 접근방식이 지나치게 제한적임을 알게 된다. 1888년 뤼시앵에게 보낸 편지에서 피사로는 순수한 색채와 짧은 붓놀림을 사용하는 쇠라의 방식에 대해 "어떻게 하면 점의 순수함과 단순함을 인상주의 예술 감각의 완전함, 자유, 자발성, 신선함과 결합시킬 수 있을까?"라고 말했다.[43] 또한 이듬해 피사로는 평론가 펠릭스 페네옹에게 "나를 꽁꽁 묶고 감각의 자발성으로 작품을 만들지 못하도록 하는 기법"의 문제에 대해 불편함을 토로했다.[44] 1891년 피사로는 쇠라의 요절에 대한 슬픔을 뤼시앵에게 표현하면서 "당신의 말이 맞는 것 같군. 점묘법은 끝났네"라고 썼다.[45] 몇 년 후 피사로는 친구이자 이전 신인상주의자 동료에게 보낸 편지에서 신인상주의 기법을 포기하기로 한 자신의 결정을 설명했다.

> 나는 친구 쇠라를 따라 체계적인 분할주의자가 되기 위해 어떤 노력을 했는지 솔직하게 쓰고 말해야 할 의무가 있다고 생각하네. 내가 잃어버린 것을 되찾고, 배운 것을 잃지 않기 위해

힘겹게 고군분투하며 4년 동안 이 이론을 시도했지만 이제는 포기했노라고. 적합한 기질을 가진 사람에게는 맞을지 모르겠지만, 이른바 과학 이론 같은 협소한 것을 피하기를 갈망하는 나에게는 맞지 않으니, 더 이상 나 자신이 정반대의 미적 기치를 위해 움직임과 삶을 포기하는 신인상주의자라고 생각할 수 없게 되었어. 많은 시도 끝에 나의 감각에 충실할 수 없고, 결과적으로 삶과 움직임을 만들어낼 수 없고, 그렇게 무작위적이고 감탄스러운 자연의 효과를 충실히 그려낼 수 없으며, 내 그림에 개별적인 성격을 줄 수 없다는 사실을 알게 된 후에는 포기해야 했어. 섣부른 결정은 아니었어![46]

피사로의 설명은 예술가의 개념적 접근법을 사용하는 능력이 단순히 선택의 문제가 아니라 자신에게 없는 성격의 기본적인 특성에서 비롯되었다는 명확한 인식을 보여준다. 작품 활동을 하는 동안 줄곧 자기 의심에 시달렸던 피사로는 "분명히 확실한 것"을 다루고, "자신의 길을 가고, 스스로를 확신하며, 자신의 미적 감각의 비옥함과 풍부함을 신뢰하고, 자신이 "잠정적인 것, 막연한 것, 망설이는 것, 부정확한 것으로부터 예술을 다시 해방시키는 임무"를 달성할 수 있다고 믿는 젊은 쇠라를 부러워했을 것이다.[47] 1886년 피사로는 쇠라의 예술 철학과 관습적 행태를 채택한다면 자신도 이러한 태도를 가질 수 있을 거라 기대했을 것이다. 그러나 몇 년 만에 피사로는 그림에 대해 자발성을 갈망하는 만

3.
돌연변이

어떤 전기 시리즈에서나 예술가의 삶은 당연히 연구의 한 단위다. 그러나 예술사에서 예술가의 삶을 연구의 주요 단위로 삼는 것은 한 나라의 철도를 한 여행자의 여러 경험의 관점에서 논의하는 것과 같다. 철도를 정확하게 설명하려면 사람과 국가는 고려에 넣지 않아야 한다. 철도 그 자체는 연속성의 요소지만 여행자나 철도 직원은 아니기 때문이다.[52]
_ 조지 쿠블러, 1962

사회과학에서 말하는 행동 관계와 마찬가지로 여기에 사용된 분석 범주와 예술가의 생애주기 사이의 관계 예측은 법칙이 아니라 경향이다. 여기에 제시된 분석은 경험적 경제학의 일반적인 관행에서 크게 벗어났기 때문에 정량적 증거를 사용해 예술가의 작품 활동 기간을 조사할 때는 특히 이

점을 기억해야 한다. 경제학자들은 종종 인간의 생애주기와 관련된 부분을 다룰 때 계량경제학적 추정을 하는데, 항상 많은 사람의 경험을 나타내는 데이터를 사용하기 때문에 그 추정치는 관련 그룹 구성원들의 평균 행위를 요약적으로 보여준다. 물론 데이터 세트에 포함된 많은 사람의 행위는 평균 행위와 크게 다를 수 있지만, 그러한 사례가 상대적으로 흔하지 않은 한 모집단 평균의 측정은 여전히 강력한 힘을 갖는다. 그러나 현재의 경우 위에 제시된 예술가의 생애주기 추정치는 개별 예술가를 대상으로 한 것이다. 전형적인 관계에서 벗어나는 것은 이러한 미시적 절차에 의해 엄청나게 확대되며, 따라서 비정상적이거나 변칙적인 사례일 가능성을 염두에 두어야 한다.

그러나 비록 돌연변이가 존재한다 하더라도 처음에는 이례적으로 보이는 몇몇 사례는 사실 여기서 사용된 분석을 비교적 간단히 확대 적용해보면 이해할 수 있다. 이러한 확대 적용에는 대체로 사례를 더 넓은 맥락 안에서 살펴보는 것, 즉 다른 사람의 경력과 관련하여 예술가의 경력을 보거나 예술가의 특정 경험 안에서 혁신을 고려하는 것이 포함된다. 주요 근대 예술가와 관련된 몇 가지 사례가 이를 잘 보여준다.

이 장의 앞쪽에서 논의한 것처럼, 클로드 모네는 실험적 혁신가였다. 모네는 자연에 대한 연구와 오랜 시간 작업에 완전히 전념해야만 예술의 진보가 가능하다고 믿었다. 1890년

50세의 모네는 친구에게 보낸 편지에 "그림이라면 넌덜머리가 나. 정말이지 그건 끝임없는 고문이라네! 새로운 것을 기대하지 말게. 내가 이뤘던 작은 것들마저 파괴되거나 긁히거나 찢겨졌으니까"라고 썼다. 모네는 잘 알려진 바와 같이 시각적인 목표를 추구했다. "작업을 하면 할수록 내가 찾는 것을 얻기 위해서는 더 많은 작업이 필요하다는 걸 알게 된다. '순간성', 무엇보다도 나와 대상 사이를 채우고 있는 '외피envelope', 도처에 가득한 빛, 그 어느 때보다 한 번에 오는 쉬운 것들에 넌더리가 난다." 모네의 경우 위대한 실험적인 예술가로서, 매우 젊은 나이에 주요한 작품을 선보였다. 모네의 연령-가격 프로필의 정점은 29세 때 완성한 작품이며, 영어와 프랑스어 교과서에 가장 많이 실린 그림들은 29세 내지 33세 무렵인 1869년부터 1873년까지 5년의 기간이다.

이 시기는 19세기 가장 영향력 있는 예술적인 업적 중 하나로 입증된 인상주의에서 모네가 획기적인 혁신을 이룬 바로 그 시기였으니, 어찌 보면 당연하다. 29세였던 1869년 여름, 모네는 파리 근교의 강변 카페에서 르누아르와 함께 그림을 그렸다. 케네스 클라크는 이들이 그림을 그린 카페 라그르누이에르를 인상주의의 탄생지라고 불렀는데, 그 이유는 센강의 물에 빛이 반사되는 모습을 그린 두 예술가의 신선한 방식이 피사로와 시슬레 등 비슷한 성향의 예술가들에게 직접적으로 영향을 끼쳤을 뿐만 아니라 마네, 세잔, 고갱, 반 고흐 등 화풍이 다른 매우 다양한 예술가들에게도 인상

주의 기법을 실험하도록 유도할 만큼 강력했기 때문이다. 모네가 30세 이전에 이러한 중요한 실험적인 발견을 이뤘다는 것은 중요한 실험적 혁신에 오랜 기간의 노력이 필요하다는 예상에서 크게 벗어나는 사례라 할 것이다.

이 명백한 모순을 해결하려면 혁신이 전적으로 개별 예술가들에 의해 이루어지는 것은 아니라는 인식이 필요하다. 모네가 초기에 획기적인 성과를 낼 수 있었던 배경에는 몇몇 선배 예술가가 시작한 연구 의제를 활용할 수 있었기 때문으로 보인다. 미술사가들은 작품 활동 초기에 모네가 자연 안에서 그림을 그려보라는 선배 화가 외젠 부댕의 조언을 거절했지만 부댕과 그의 친구 요한 용킨트의 작업 방식과 목표를 이해한 후 귀중한 교훈을 얻었다는 부분을 오랫동안 반복적으로 소개했다. 모네는 1900년의 어느 인터뷰에서 "부댕은 끊임없이 친절을 베풀면서 나를 교육하여" 자연을 연구하도록 했고, 용킨트는 나중에 "내가 부댕으로부터 받았던 가르침을 완성시켰다"라고 회고했다. 모네는 1900년의 인터뷰에서 1862년 용킨트를 만난 뒤 "그때부터 그는 나의 진정한 스승이었다"라고 말하면서 비공식적인 스승들에게 배웠음을 당당히 인정했다. 1920년에는 친구에게 보내는 편지에 "전에도 말했지만 내 모든 업적은 부댕 덕분이라고 거듭 말할 수밖에 없어"라고 썼다. 모네는 "내가 순간성이라고 부르는 것의 산물"인 부댕의 연구에 매료되었다고 말했다. 그러나 두 선배 풍경화가들의 연구 결과를 알게 된 모네는 그들

큼 자신감이 부족하다는 것을 느꼈고 그것은 변할 수 없는 자신의 성격적 특성임을 깨달았다. 결국 1889년 쇠라를 따르려는 노력을 포기하는 대신 자신의 실험적인 본성에 따르기로 한 그는 뤼시앵에게 자신이 유일하게 확신하는 것은 탐색을 계속해야 한다는 것이라고 말했다. "나는 지금 점을 대체할 것을 찾고 있다. 아직은 내가 원하는 것을 찾지 못했고, 실제 작품 진행은 충분히 빠르지도 않고 충분히 필연적인 감각이 따르는 것도 아니지만, 이에 대해서는 말하지 않는 편이 좋을 것 같다. 사실 나의 부족한 면은 잘 알고 있지만 의도를 명확하게 표현하기는 참 어렵다."[48]

파블로 피카소는 방대한 작품을 남겼기 때문에 광범위한 연구를 생략한 채 그의 경력을 일반화하는 건 위험한 일이다. 하지만 피카소는 나이가 들수록 개별 그림을 위한 준비 드로잉을 그리는 경우가 점점 줄어들었고, 예비 그림 없이 그림을 만드는 경향을 더 자주 보였다.[49] 이는 피카소가 점차 개념적 접근방식에서 실험적 접근방식으로 발전했다고 볼 수 있다. 그러나 연륜 깊은 예술가는 그림을 구상하기 위해 드로잉을 할 필요가 없을 수도 있기 때문에 반드시 그렇다고는 볼 수는 없다. 피카소의 그림 그리는 관습적 행태에 대한 몇몇 자료가 이러한 면모를 말해준다.

프랑수아즈 질로는 피카소가 65세였던 1946년에 처음 그와 동거하게 되었을 때 그가 자신을 그리려고 했으나 결과에 만족하지 못했다고 회고했다. 그러자 피카소는 질로에게

나체로 포즈를 취해달라고 부탁했다. 질로가 옷을 벗었을 때 피카소는 질로가 양팔을 옆구리에 붙이고 서 있도록 했다.

파블로는 나에게서 서너 야드 떨어진 곳에 긴장한 듯 서 있었다. 하지만 눈은 잠시도 나에게서 떠나지 않았다. 드로잉 패드를 만지지도 않았고 연필도 들고 있지 않았다. 정말 오랜 시간이 지난 것 같았다. 마침내 그는 "이제 뭘 해야 할지 알겠어. 옷을 입어도 돼. 다시 포즈를 취하지 않아도 될 거야"라고 말했다. 옷을 가지러 가보니 내가 한 시간 조금 넘게 서 있었다는 걸 알았다.

다음날 피카소는 기억을 더듬어 질로가 포즈를 취한 모습을 연작으로 그려내기 시작했다. 그중에는 잘 알려진 「꽃의 여인」[50]이라는 제목의 초상화도 포함되어 있었다. 1962년 친구이자 화상인 다니엘-헨리 칸바일러는 사진작가 브라사이에게 스케치를 하지 않고 작품을 구상하는 피카소의 능력에 대해 설명한 적이 있다. 피카소가 다양한 색을 가진 리노컷linocut을 제작하는 독특한 방식에 관한 내용이었다. 피카소는 색채별로 별도의 리놀륨 상판을 자르는 일반적인 절차 대신 한 가지 색을 인쇄한 후 그 판을 절단하고 다른 색을 다시 인쇄했다. 칸바일러의 설명에 따르면 피카소는 이 과정을 반복함으로써 많게는 12가지의 색을 지닌 매우 복잡한 인쇄물을 제작했다고 한다. 전통적인 접근방식

으로 진행하면 인쇄 과정에서 개별 판의 개별 이미지를 서로 맞게 변경할 수 있도록 함으로써 조정이 가능하지만 고유한 판을 다시 절단하면 색채별 이미지가 훼손되어도 되돌릴 수 없기 때문에 피카소의 방법은 조금도 오류의 여지를 허용하지 않고자 한 것이다. 칸바일러는 피카소가 이 타협하지 않는 과정을 사용하는 능력에 감탄했다. "펜티먼트[완성된 그림의 표면 밑에 보이는 드로잉이나 밑칠 등 고친 흔적]가 불가능하기 때문에 그(피카소)는 색채별 효과를 미리 알 수 있어야 한다! (…) 그건 일종의 투시력이다. 나는 그것을 '회화적 예감'이라고 말하고 싶다. 며칠 전 그의 집에 갔을 때 작업하는 모습을 봤다. 리노 작업을 할 때 그는 최종 결과를 미리 알거나 보고 있었다."[51] 비록 이 문제가 체계적으로 연구되지는 않았지만, 피카소의 작업 방식에 대한 이러한 일화들은 마치 체스의 대가처럼 연륜 있는 개념적인 화가들이 준비된 이미지를 종이에 옮길 필요 없이 구상할 수 있다는 사실을 시사한다.

이 절에서 제기된 질문에 답하기 위한 개별 화가들의 경력에 대한 체계적인 연구가 부족하기 때문에, 화가들이 하나의 접근법에서 다른 접근법으로 전환할 수 있는지에 대한 일반적인 결론을 제시하기는 어렵다. 그러나 앞 절에서 그랬듯, 향후 테스트를 필요로 하는 추측을 제시할 순 있다. 개념적 예술가가 점차 실험적 예술가로 발전할 수는 있지만 실험적 예술가가 개념적 예술가로 변화할 수 있는 가능성은

높지 않다는 것이다. 이러한 추측의 논리는 시간에 따라 경험과 지식이 축적되면 초기의 연역적 사고방식에서 귀납적 방식으로 미묘하게 발전할 수는 있으나, 애초에 귀납적 방식을 추구한 예술가의 불확실성과 복잡성이 연역적 사고를 하는 이의 단순함과 확실성으로 전환될 가능성은 훨씬 적다는 것이다.

리에 도착하고 나서야 당대 최고의 새로운 예술을 이해하기 시작했고, 그때 비로소 선진 예술에 기여할 수 있는 작품을 만들기 위해 기반으로 삼거나 떠나야 할 예술 기법과 동기를 알게 되었다. 작품 활동 기간 중 고흐의 걸작들은 선진 예술가로서 진정한 교육을 받기 시작한 지 불과 2년 후인 1888년에 탄생하기 시작해서 사망하기 전 2년까지 계속되었다. 이 마지막 몇 해의 예술은 야수파Fauvism와 표현주의Expressionism에 중대한 영향을 미쳤다. 반 고흐가 이렇게 짧은 기간에 그토록 큰 업적을 남길 수 있었던 것은 분명 예술에 대한 개념적 접근방식의 결과다.

로이 릭턴스타인의 경력은 개념적 예술가가 선진 예술에 뒤늦게 노출된 사례를 보여준다. 표 2.5와 2.7을 보면 릭턴스타인이 최고의 작품을 만들었을 무렵 당시 선도적인 개념적 예술가들 중 가장 나이가 많다는 것을 알 수 있다. 작품 활동 기간 초기에 그는 중서부와 북부 뉴욕에서 살았다. 1960년 럿거스대학에서 강의를 맡았는데, 그곳에서 동료인 앨런 카프로와 클라스 올든버그를 만났다. 이들은 해프닝스Happenings[다양한 장소에 예술가와 그들의 친구 및 친척이 모여 대본 없이 치르는 신비스러운 모임으로, 자발적인 누드 등 신체나 의상을 이용해 무작위 또는 연결점이 없어 보이는 행위를 펼치는 운동]를 실험했고, 공연과 조각에서 소품으로 다양한 사물들을 사용하고 있었다. 당시에 그는 자신이 동료들에게 영향을 받았음을 깨닫지 못했다고 했으나, 훗날 "물론 나는 모든 것

의 영향을 받았다"는 것을 깨달았다고 했다.[67] 1961년 처음 만화 캐릭터를 그림에 삽입했고, 얼마 안 있어 만화를 그대로 복제한 것을 전체 그림으로 만들기 시작하면서 그의 예술은 크게 바뀌었다. 1963년에는 작은 드로잉을 그린 다음에 영사기를 이용해 더 큰 캔버스에 비추는 방식으로 그림 속 이미지의 윤곽을 따라 그렸는데, 이는 그 후에도 일상적으로 사용한 기법이 되었다.[68] 릭턴스타인의 대표작은 대부분 1963년에 탄생했으며, 그중에는 그 시대 미국 예술가의 단일 작품으로는 교과서에 가장 많이 수록된 「꽝Whaam!」도 있다.[69] 따라서 릭턴스타인은 40세가 되어서야 걸작을 탄생시켰지만, 뉴욕의 선진 예술세계를 접한 지 3년이 못 되어서 자신의 주요한 개념적 혁신을 구현했다.

사회과학은 편차가 없는 결정론적 법칙을 만들어내지 않으므로, 작품 활동 기간 초기에 최고의 작품을 탄생시키는 실험적 예술가들과 후반에 걸작을 완성하는 개념적 예술가들이 필연적으로 존재할 것이다. 그러나 여기서 제시된 사례들이 시사하는 바는 이러한 현상을 비정상적이라 단정해서는 안 된다는 것이다. 모네의 생애주기는 그의 작품 활동 기간을 별개로 간주할 때에만 이례적으로 보인다. 전반적인 맥락으로 볼 때 예술적 혁신은 고립된 천재들에 의해 이루어지는 게 아니라 스승들의 지도와 동료들의 협력에 기반한다는 점을 상기시켜준다. 젊은 예술가들이 스승의 예술에 대해 반기를 드는 경우도 많은 반면 모네는 부댕과 용킨트의 목표

와 방식을 수용했으며 이들의 작품을 야심 찬 기법과 의도를 개발하기 위한 출발점으로 삼았다. 반 고흐와 릭턴스타인의 경력을 살펴보면 혁신적 예술가들이 예술계에 새로운 업적을 남기기 전에 당대의 선진 예술을 이해해야 함을 보여준다. 급진적인 개념적 혁신에 필요한 것은 젊음이 아니다. 기존 관습으로부터 급격히 벗어나는 것을 막는 후천적 사고 습관이 없어야한다. 반 고흐는 인상주의의 방식과 목표를 알았을 때 자신의 기질에는 맞지 않는다는 것을 곧바로 알 수 있었지만, 그 후 비슷한 동기로 인상주의에 반기를 든 다른 젊은 예술가들과 교류한 덕분에 자신만의 발견에 도달할 수 있었다. 이보다 두드러지지는 않았지만, 릭턴스타인 역시 1960년대 초 미국의 선진 예술을 변화시키고 있는 개념적 혁신에 대해 빨리 반응했다.

보다 더 야심 찬 목표를 세웠고, 수년간의 추가 실험 끝에 비로소 파리의 선진 예술세계를 변화시킨 새로운 "빛과 색이 주는 효과"를 이룰 수 있도록 해준 "색의 세분화 원리"를 발견했다.⁵⁷

모네의 경력은 "자서전은 (…) 예술적 전통의 지속적인 성격을 간과하기 쉬운 유일한 간이역"이라는 조지 쿠블러의 경고를 잘 보여준다.⁵⁸ "인상주의의 혁신은 연구 프로젝트의 전체 기간과 핵심 멤버에 의한 해당 프로젝트 작업 간에 상당한 차이가 있다는 사례를 제공한다. 모네가 인상주의를 이끌게 된 것은 나이든 예술가들의 확장된 연구를 기반으로 삼았기 때문인 것으로 보인다. 부댕과 용킨트와의 관계는 이미 진행 중인 연구 프로젝트에 참여하는 것과 다름없었고, 이들로부터 얻은 교훈이 없었을 때보다 훨씬 더 빨리, 또한 훨씬 더 어린 나이에 목표를 수립하고 인상주의의 기법을 개발할 수 있었다.

모네가 초기에 위대한 작품을 선보였음에도 불구하고 그의 작품 활동의 패턴이 실험적인 접근방식을 반영한다는 점은 흥미롭다. 초기에 중요한 발견을 한 이후 쇠퇴하는 많은 개념적 혁신가와 달리, 모네는 말년에 몇몇 주요 작품을 남겼다. 표 3.1은 앞서 설명한 영어와 프랑스어 교과서에 담긴 모네 그림의 연령별 분포를 나타낸다. 두 학자 그룹 모두 모네의 20대 후반과 30대의 작품을 우선순위에 두고 있지만, 모네의 50대 후반의 작품과 60세 이후의 작품 역시 많이 포

함하고 있다. 모네가 50대에 그린 「건초더미」 「포플러나무」 「루앙 대성당 전망」을 비롯하여 1890년대에 실행했던 연작들이 있고, 60세 이후에 제작한 작품으로는 지베르니에서 만든 수련 그림들이 주류를 이룬다. 이러한 후기 작품들은 모두 인상주의의 초기 발견들을 기반으로 삼아 추가해 나가면서 혁신을 이뤄낸 것이다. 이에 따라 20세기 동안 많은 예술가가 연작 방식을 채택했다. 이는 모네가 1891년 「건초더미」에 대해 개별 캔버스는 "전체 연작의 비교와 계승에 의해서만 가치를 얻을 수 있다"라는 연속성의 가치에 대한 믿음에서 비롯된다.[59] 1950년대의 많은 평론가와 예술가는 수련을 그린 모네의 후기 그림들에 대해 크기, 구성, 색상의 사용 측면에서 추상표현주의의 효시가 되는 작품이라 평가했다.[60] 그러나 실험적인 접근법 때문에 모네가 말년에 갑자기 뛰어난 작품을 탄생시킨 것이 아니라, 존 하우스가 말한 것처럼 "이러한 변화는 (…) 오랜 진화의 과정을 통해 얻은 결과였다."[61] 죽기 불과 몇 달 전 "가장 순간적인 효과 앞에서 내가 느낀 인상들을 전달할 목적으로 자연에서 직접 그림을 그렸다는 점이 나의 유일한 장점"이라고 공언했듯이 모네는 평생 시각예술에 전념했다.[62]

빈센트 반 고흐의 경력은 정반대의 돌연변이를 보여주는 것처럼 보인다. 평론가 알베르 오리에는 1890년 개념적 혁신가인 반 고흐에 대해 "이 매혹적인 안료를 단지 이 아이디어를 표현하기 위한 놀라운 언어로 간주한 위대한 상징주의 화

[표 3.1]
영어와 프랑스어로 출판된 책에 실린 모네의 연령대별 삽화

연령	영어		프랑스어	
	수량	비율	수량	비율
20~29	28	22	25	24
30~39	42	34	43	41
40~49	6	5	2	2
50~59	27	22	18	17
60~69	5	4	6	6
70~79	4	3	10	10
80~86	13	10	0	0
합계	125	100	104	100

출처: 표 2.1 및 2.2 참조.

가"라며 찬사를 보냈다.[63] 그럼에도 불구하고 반 고흐가 가장 가치 있는 작품을 탄생시켰을 때의 나이는 20대가 아니라 36세였다. 그는 미술상과 목사로 일하다가 비교적 늦은 나이에 화가가 되었지만, 가장 위대한 작품들은 전업 화가로 활동한 10년 세월의 마지막 몇 년 동안에 탄생됐다. 그러나 반 고흐의 경력은 예술가로서 새로운 혁신을 하려면 선진 예술에 대한 지식이 필요하다는 사실을 부각시킨다.

반 고흐는 주로 독학을 했고, 화가로서 첫 5년을 고향인 네덜란드와 벨기에에서 보냈다. 그곳에서는 근대 미술의 최신 동향을 접할 수 없었다. 파리로 가기 전, 동생 테오는 그

에게 인상주의에 대해 이야기했지만 고흐는 인상주의가 무엇인지 알지 못했다. 1886년 고흐가 동생과 함께 파리로 가기로 결정했을 때 앤트워프에 남아 있던 동료 예술가에게 쓴 편지에서 그는 "파리에 가는 길밖에 없어. (…) 진전이 있어야 하는데 도대체 그게 무엇인지는 파리로 가면 알 수 있을 거야"라고 말했다.[64] 파리에서 카미유 피사로의 지도를 받게 된 반 고흐는 인상주의뿐 아니라 신인상주의의 방법들과 목표들에 대한 지식을 놀라운 속도로 흡수하는 한편 폴 고갱, 에밀 베르나르, 그리고 새로운 상징주의 미술에 도전 중인 많은 젊은 예술가를 알게 되었다. 파리에서 2년간 집중적으로 작업에 몰두하다 지친 반 고흐는 아를로 떠났고, 그곳에서 근대 미술에 특별한 발자취를 남긴 개인적인 형태의 상징주의 그림을 개발했다. 고흐는 "내 눈앞에 있는 것을 정확하게 재현하려고 노력하는 대신, 색을 더 자의적으로 사용하여 나 자신을 강하게 표현하기 때문에" 인상주의자들이 자신의 새로운 스타일에 대해 흠을 잡을 것이라고 생각했다. 고흐의 색과 형태에 대한 과잉은 인상주의 방식으로는 할 수 없는 강렬한 생각과 감정을 전달하기 위한 것이었다. "색채나 드로잉이 정확하면 그런 감각을 느낄 수 없을 것이다"라고 고흐는 말했다.[65]

클레멘트 그린버그는 "야심에 찬 예술가는 (…) 자신의 예술을 창조하기 전에 당대 최고인 새로운 예술을 완전히 이해해야만 한다"고 강조했다.[66] 빈센트 반 고흐는 1886년 파

4장

영향

1.
거장과 걸작

전시회에서 주목받기 위해서는 매우 철저한 준비 과정이 요구되며, 따라서 많은 비용을 들여 대형 그림을 그려야 한다. 그렇지 않으면 사람들에게 주목받기까지 10년이나 걸릴 수 있는데 이는 매우 부끄러운 일이다.[1]

_ 프레데리크 바지유, 1866

예술가들의 생애주기에 대한 이러한 분석은 근대 미술사의 많은 중요한 문제에 영향을 미친다. 이 중에는 오랫동안 미술사학자들에게 관심을 받아온 문제도 있으나, 주목을 받지 못했던 문제도 있다. 후자의 경우가 표 4.1과 표 4.2에 정리되어 있다. 이 표들은 19세기 말과 20세기 초에 프랑스에서 살면서 작업한 예술가들의 개별 그림들을 나열하고 있다. 이 그림들은 2장에서 조사한 33권의 미국 교과서와 31권의

프랑스 교과서에 가장 자주 수록된 그림들이다. 두 개의 표는 삽화 수에 따라 상위 10개 그림의 순위를 매겼으며, 동률인 그림이 포함되어 있어 표 4.1에는 총 11점, 표 4.2에는 총 12점이다. 두 표에 열거된 그림들은 모두 근대 미술의 고전 작품으로서 미술을 공부하는 학생들에게 무척 친숙한 그림이며, 그 중요성은 학자들 간에 거의 이견이 없다. 8점의 그림이 두 표에 모두 등장하며, 상위 5점의 그림은 다른 표에서도 보이고 있다. 따라서 이 목록은 어찌 보면 당연한 결과라고 할 수 있다.

그러나 표 4.1과 표 4.2에서 의아스러운 부분은 세잔, 드가, 피사로, 르누아르 등 이 시대의 가장 위대한 화가들이 어디에도 포함되지 않는다는 점이다. 그런 반면 피카소와 마네 그리고 쿠르베와 뒤샹 등 여러 번 이름을 올린 예술가들도 여럿 있다. 이는 매우 의외의 결과다. 근대의 가장 중요한 화가 중 한 명인 세잔의 작품이 미술학자들이 가장 중요하다고 인정한 작품 목록에 오르지 못하고, 일반적으로 세잔만큼 중요하게 여겨지지 않는 쿠르베와 뒤샹의 작품이 미국과 프랑스 학자들이 가장 중요한 개별 작품으로 선정한 작품 가운데 하나 이상 포함된 이유는 무엇일까?

이 연구가 정의한 두 부류의 예술가를 바탕으로 표 4.1과 표 4.2를 검토해보면 이러한 의문점에 대한 해결의 실마리를 얻을 수 있다. 두 개의 표에는 총 15점의 그림이 포함되어 있는데, 이 중 한 점을 제외하고는 모두 개념적 예술

[표 4.1]
미국 교과서에 전재된 삽화 수를 기준으로 본 프랑스 화가들의 작품 순위

순위	삽화	화가 및 작품명	제작연도	소재지
1	30	피카소, 아비뇽의 여인들	1907	뉴욕
2	25	피카소, 게르니카	1937	마드리드
3	24	쇠라, 그랑자트 섬의 일요일 오후	1886	시카고
4	21	뒤샹, 계단을 내려오는 누드 No. 2	1912	필라델피아
4	21	마네, 풀밭 위의 점심 식사	1863	파리
6	20	마네, 폴리 베르제르의 술집	1882	런던
7	16	뒤샹, 심지어 그녀의 독신자들에 의해 발가벗겨진 신부	1923	필라델피아
8	15	쿠르베, 화가의 아틀리에	1855	파리
8	15	고갱, 설교 후의 환영	1888	에든버러
8	15	마네, 올랭피아	1863	파리
8	15	마티스, 삶의 기쁨	1906	메리온

출처: 갤런슨, 「예술적 성공의 계량화」, 표 3, 8쪽.

가의 작품이다. 표 4.2에서 7위를 차지한 모네의 작품은 양쪽 모두에서 유일한 실험적 예술가의 작품이다. 종합적으로, 두 표에 열거된 총 23개의 순위 중 22개의 순위를 차지하는 14점의 그림이 모두 개념적 예술가의 작품들이다.

이 의문점은 거의 모든 근대 걸작들의 개념적 기원에 대한 인식과 당시 프랑스 예술 시장의 제도에 대한 이해를 결합해보면 해결할 수 있다. 19세기의 첫 75년 동안, 프랑스 예술가들은 자신의 작품을 대중에 선보임으로써 평론가와 수

집가들에게 그 가치를 확인할 수 있도록 하는 유일한 수단은 정부의 공식 살롱이라고 생각했다. 실제로 살롱은 대중에게 새로운 예술을 합법적으로 전시할 수 있는 사실상의 독점권을 가지고 있었다. 그러나 매년 또는 격년으로 열리는 전시회들에서 수천 점의 작품이 출품될 정도로 규모가 엄청났기 때문에, 예술가의 작품을 살롱의 심사위원회에서 선정했다 해도 전시되는 위치가 좋지 않으면 관심을 받지 못할 가능성이 매우 높았다. 역사가 조지 허드 해밀턴은 "예술가가 그러한 재앙을 피하는 한 가지 방법은, 도저히 그냥 지나칠 수 없을 만큼 큰 그림을 그리는 것이었다. 그러한 거대한 '기계'는 그 크기만으로도 평론가 및 대중으로부터 장점에 비해 넘치는 관심을 받았다"라고 말했다.[2]

바지유의 말에 따르면 개념주의 화가들은 "매우 철저한 사전 연구가 필요한" 크고 복잡한 작품들을 제작하는 데 확실한 강점을 보였다. 표 4.1과 표 4.2의 작품들 가운데 쿠르베와 마네의 작품 각각 3점은 처음에 공식 살롱에 제출된 그림으로, 예술가들은 매년 이러한 대형 작품을 정기적으로 제작했다. 예를 들어 1854년 말 쿠르베는 친구에게 보낸 편지에서 "고생 끝에 그림의 스케치를 완성했고, 지금은 폭 20피트에 높이 12피트인 캔버스에 완전히 옮겨졌어. 상상할 수 있는 그림 중 가장 놀라운 그림이 될 것 같네. 실물 크기의 인물 30명을 담고 있거든. 그림을 그린 시간은 두 달 반가량이었고 (…) 각 인물당 이틀의 시간을 할애할 수 있었

[표 4.2]
프랑스 교과서에 전재된 삽화 수를 기준으로 본 프랑스 화가들의 작품 순위

순위	삽화	화가 및 작품명	제작연도	소재지
1	25	피카소, 아비뇽의 여인들	1907	뉴욕
2	18	마네, 올랭피아	1863	파리
	18	피카소, 게르니카	1937	마드리드
4	17	쇠라, 그랑자트 섬의 일요일	1886	시카고
5	16	마네, 풀밭 위의 점심 식사	1863	파리
6	14	뒤샹, 계단을 내려오는 누드 No. 2	1912	필라델피아
7	13	모네, 인상, 해돋이	1872	파리
8	12	쿠르베, 오르낭의 매장埋葬	1850	파리
	12	뒤샹, 심지어 그녀의 독신자들에 의해 발가벗겨진 신부	1923	필라델피아
10	11	쿠르베, 세느강의 처녀들	1856	파리
	11	고갱, 설교 후의 환영	1888	에든버러
	11	루소, 뱀을 부리는 주술사	1907	파리

출처: 갤런슨, 「거장과 걸작 측정」, 표 3, 54쪽.

지"[3]라고 말했다. 이 일정은 1855년 살롱전의 작품 제출 마감일에 맞춰진 것이었고, 쿠르베는 마감일을 염두에 두고 작업을 진행했다. 마감일에 맞춰 작품을 완성할 수 있다는 그의 자신감은 전체적인 구성이 완성되면 뜻하지 않은 어려움 없이 작품을 완성할 수 있다는 확신에서 비롯되었다. 쿠르베는 "예술작품은 처음에 전체적으로 구상되며, 세부 사항을 마음속에서 완성하면 제작 과정에서 별다른 수정 없이 종

이나 캔버스에 담긴다"라고 말했다.[4]

 공식적인 살롱의 중요성은 19세기의 마지막 사 분기에 접어들어 크게 감소했지만, 그럼에도 위대한 개별 작품의 중요성은 계속 인정받았다. 그 이유는 대체적으로 19세기의 남은 기간에 다른 대규모 그룹 전시회가 새로운 예술을 대중에게 합법적으로 선보이는 장소가 되었기 때문이다.[5] 따라서 마티스와 쇠라 등 많은 화가들은 단체 전시회에 작품을 전시하기 위해 대규모의 야심작들을 정기적으로 계획했다. 더 이상 그룹 전시회가 필요하지 않게 된 후에도 크고 복잡한 걸작은 여전히 파리의 선진 미술계에서 성공의 상징이었다. 피카소는 주요 근대 화가들 중 처음으로 그룹전에 참여하지 않고 입지를 다졌으나, 그럼에도 그의 가장 위대한 단일 작품은 살롱 걸작의 전통에 자극을 받아 탄생되었다. 파리에서 작품 활동을 하던 초기, 야심만만한 젊은 피카소는 마티스를 미술계를 비공식적으로 이끄는 경쟁자로 인식했고, 1906년 단독 전시회에서 마티스가 「삶의 기쁨」(표 4.1에 나옴)을 전시하여 관심을 받자 이를 부러워했다. 마티스의 그림이 "전통적인 살롱 캔버스 안에서 성공"한 데 자극받은 피카소는 파리 선진 미술계의 예술가, 평론가, 수집가들이 걸작으로 인정할 "대형 살롱 형태의 그림"을 방법론적이고 의도적으로 제작하기 시작했다.[6] 「아비뇽의 여인들」이 표 4.1과 표 4.2에서 모두 선두를 차지하는 점에서 알 수 있듯, 결국 피카소는 많은 미술 역사가가 20세기의 가장 중요한 그

림으로 여기는 작품을 제작하는 데 성공했다.

따라서 19세기 프랑스 예술계에서 그룹전의 중요성은 예술가들의 관습적 행태에 큰 영향을 미쳤다. 야망에 찬 화가들은 명성을 높이고 유지하기 위한 수단으로 크고 복잡한 개별 그림을 만드는 데 필요 이상의 노력을 기울였다. 더욱이 이러한 유형의 경쟁에서는 개념적인 예술가들의 작업 방식이 더 유리했다. 명성을 원하는 실험적 예술가들은 이러한 시도를 해야 한다는 부담감에 시달렸다. 이러한 부분을 인식하는 것은 근대 미술의 역사를 이해하기 위한 현재의 분석에 또 다른 중요한 의미를 부여한다.

2.
살롱에 반기를 든 인상주의자들

더 이상 심사위원들에게 아무것도 보내지 않으려 한다. 이런 행정적인 변덕에 휘둘리는 것은 말도 안 되는 일이다. 10여 명의 재능 있는 젊은이들도 나와 생각이 같다. 그래서 우리는 매년 원하는 만큼 많은 작품을 전시할 수 있는 대형 스튜디오를 빌리기로 결정했다.[7]

_ 프레데리크 바지유, 1867

인상주의자들은 전시회 사진과 전시회 사진 시스템 등 많은 것을 없앴다. 인상주의자들은 직접적 방법과 명확한 생각을 통해 작은 그림으로도 말하고자 하는 바를 전달할 수 있다. 예술가가 그린 하나의 그림은 비록 분리 가능한 단위이지만, 작품 전체를 관통하는 생각과 의도의 연결고리를 형성한다는 점을 보여주면서 그룹 시스템을 전시실에 도입했다.[8]

_ 발터 시커트, 1910

　인상주의자들이 공식 살롱에서 탈퇴하고 독립적인 그룹전을 개최하기로 한 것은 현대 미술사에서 가장 유명한 사건이다. 그러나 이러한 전시회와 그 결과를 설명하는 데 학문적 관심이 집중되었음에도 불구하고 놀랍게도 무시된 한 가지 기본적인 질문은, 19세기 중반 파리에서 소외받은 수많은 화가 중에서 살롱에 대한 제도적 대안을 실제로 모색한 사람이 왜 모네와 그의 몇몇 친구였는가 하는 점이다. 개념적이고 실험적인 예술가들의 다양한 작업 방식을 이해하면 이 질문에 대한 답을 찾을 수 있다.

　인상주의 화가들이 자체 전시회를 열자고 한 주요 동기는 실험적 예술가로서 살롱의 조건에 맞추기 위해 치열한 경쟁을 벌이기에는 자신들의 작업 절차가 그다지 적합하지 않다고 생각한 것으로 보인다. 바지유와 모네는 1867년에 독립적인 그룹 전시회를 열자는 생각을 처음 구상했다. 당시 모네는 살롱전에 출품하기 위해 오랜 시간을 들여 그림을 제작했으나 두 번이나 출품에 실패했다. 1865년과 1866년 초, 모네는 수개월에 걸쳐 가로 15피트, 세로 20피트의 대형 그림(「풀밭 위의 점심 식사」)을 작업했다. 그는 그림을 위해 여러 인물 드로잉을 하고 목탄 스케치로 구성을 했으며, 최종 캔버스 작업에 들어가기 전에 대형 오일 스케치로 전체 구성을 했다. 그러나 모네는 제때 그림을 완성할 수 없었기 때문에 1866년

살롱전의 출품 마감일을 놓쳤다. 결국 그는 이 거대한 미완성 작품을 포기했고, 훗날에 "불완전하고 엉망이었다"라고 묘사했다.[9] 이후 1866년 모네는 가로 8피트, 세로 7피트 크기의 「정원의 여인들」이라는 제목의, 규모는 작지만 여전히 야심 찬 그림을 그리기 시작했다. 준비 스케치나 연구 없이 만들어진 이 그림 역시 1867년 살롱전의 심사위원들로부터 거부당했다.[10] 이 두 번의 시도를 통해 모네는 친구인 쿠르베와 마네처럼 살롱전에 출품하기 위해 대형 그림을 제작하려고 한 것이 실수였음을 확신한 것처럼 보인다. 1867년 두 친구의 그룹전에 대한 원래 계획에 대해 바지유는 "우리가 원하는 만큼 많은 작품을 전시할 것"이라고 표현했는데, 이는 인상적인 개별 작품보다는 작은 그림들을 자연스럽게 제작하는 실험적인 접근법에 더 적합한 형식이었다.

공식 살롱 전시를 그만두고 친구들과 독립적인 전시회에 참여하기를 거절한 마네의 결정에 대해서는 그가 모네, 드가, 피사로, 르누아르, 시슬레와는 달리 개념적 예술가였다는 사실에서 그 이유를 찾아볼 수 있다. 마네는 1863년 「풀밭 위의 점심식사」 등 작품들이 살롱 심사위원단에 의해 여러 차례 거부당했음에도 "살롱은 자신을 평가받을 수 있는 진정한 무대"라는 입장을 고수했다.[11] 종종 그의 스타일이 살롱 심사위원단과 갈등을 빚기는 했지만, 마네는 그의 개념적인 접근법으로 인해 대규모 공식 전시회에서 주목받기 경쟁에 적합한 대규모의 복잡한 개별 그림들을 제작할 수 있

[표 4.3]
선정된 작가들의 인상주의 전시회 출품작 수

화가	제작연도							
	1874	1876	1877	1879	1880	1881	1882	1886
카사트	—	—	—	11	16	11	—	7
세잔	3	—	16	—	—	—	—	—
드가	5	5	25	25	12	8	—	15
모네	9	18	30	29	—	—	35	—
모리조	9	17	12	—	15	7	9	14
피사로	5	12	22	38	16	28	36	19
르누아르	3	18	21	—	—	—	17	—
시슬레	3	8	17	—	—	—	27	—

출처: 모펏, 『새로운 그림』.

었다. 이와는 대조적으로, 모네와 그의 인상주의 동료들은 예술의 질을 희생해야만 살롱에 전시할 만한 대형 그림을 만들 수 있다는 점을 깨달은 것으로 보인다.

표 4.3은 인상주의 화가들이 독립 전시회를 자신들의 실험적 접근방식에 얼마나 잘 적응시켰는지를 보여주며, 8개의 전시회 각각에 포함된 그룹의 주요 멤버들의 그림 수를 열거하고 있다. 모네는 첫 번째 전시회에서 9점의 그림을 전시했고, 그 후 참가한 4개의 전시회에서 각각 최소 두 배에 달하는 작품을 전시했다. 드가, 모네, 피사로, 르누아르, 시슬레는 각각 하나 이상의 전시회에서 20점 이상의 작품을

전시했고, 그중 세 명은 20점 이상의 작품을 두 번 이상 전시했다. 화가들이 공식 살롱에 출품되기를 희망한 것보다 훨씬 더 많은 수의 그림을 그림으로써 이들의 그룹 전시회는 독립 전시회를 주창한 주요 구성원들의 실질적인 1인 전시회가 되었다. 여기에 제시된 분석에 비추어볼 때, 인상주의자들의 그룹 전시는 개념적 예술가들에게 형식적으로 더 적합하다고 인정된 공식 제도에 대한 젊은 실험적 예술가 집단의 대응으로 볼 수 있다.

3.
거장 없는 걸작

예술작품은 예술가의 정신적 또는 신체적 활동에 관한 정보를 전달하는 수단이다.[12]
_ 리처드 해밀턴, 1971

근대 미술에서 흥미로운 현상은 주요 예술가로 간주되지 않는 예술가들이 만든 걸작이 다수 존재한다는 점이다. 이 작품들은 훨씬 더 유명한 예술가들이 제작한 어떠한 개별 작품들보다 근대 미술에서 종종 두드러진 작품으로 주목을 받으면서, 이러한 작품을 탄생시킨 예술가의 경력에 대한 우리의 인식에 지대한 영향을 미친다. 미술사학자들도 이러한 거장 없는 걸작에 대해 알고는 있었지만 고립된 돌연변이로 취급했기 때문에 이들 사이의 연관성에 대해서는 인식하지 못했다. 여기에 제시된 분석은 그렇지 않다는 사실을 보여준

[표 4.4]
31종의 프랑스 교과서에 실린 총 삽화 수 기준으로 본 19세기 화가들의 순위

화가	삽화 수
세잔	120
반 고흐	101
르누아르	75
드가	74
세뤼시에	14

출처: 갤런슨, 「거장과 걸작 측정」, pp.53, 77

다. 오히려 덜 주목받는 예술가의 주요 작품들은 개념적 혁신의 극적인 사례의 한 유형으로 보이며, 종종 젊은 예술가들의 손에서 신속하고도 갑작스럽게 이루어진다.

폴 세뤼시에(1863~1927)는 오늘날 상징주의 화가 중 널리 알려진 인물이 아니다. 표 4.4에서 보듯이, 1963년 이래 출간된 근대 미술에 관한 31종의 프랑스 교과서를 대상으로 그의 작품이 삽화로 게재된 수는 14개로, 표에 열거된 19세기 후반의 몇몇 위대한 거장의 5분의 1도 되지 않는다. 이는 분명 세뤼시에가 주요 화가로 여겨지지 않았다는 사실을 재확인해준다. 그러나 주목할 만한 점은 14개의 삽화 중 11개가 한 작품이라는 점이고, 표 4.5를 통해 이 그림이 프랑스 책에 실린 삽화의 빈도 면에서 세잔, 반 고흐, 르누아르 혹은 드가의 어떤 단일 작품보다 더 높다는 점을 알 수 있다. 어떻

게 이런 일이 가능한 것일까?

 1888년 늦여름, 25세의 미술학도였던 폴 세뤼시에는 브르타뉴 예술가들의 집단 거주지인 퐁타방에서 당시 상징주의의 대가로 유명한 폴 고갱에게 자신을 소개했고, 어느 날 아침 작은 숲 어귀에서 고갱과 함께 그림을 그리며 시간을 보냈다. 고갱은 "이 나무가 어떻게 보이나? 정말 녹색인가? 그렇다면 팔레트에 있는 가장 아름다운 녹색을 사용해보게. 그림자는 파란색에 가까워 보이나? 주저하지 말고 최대한 파란색으로 표현해보게"라고 말하며, 세뤼시에가 순수한 색을 사용하여 풍경에 대한 강렬한 느낌을 거침없이 표현하도록 독려했다. 세뤼시에가 파리로 돌아왔을 때, 고갱의 지도 아래 '사랑의 숲Bois d'Amour'을 표현한 작은 그림을 본 피에르 보나르, 모리스 드니, 에두아르 뷔야르 등의 동료들은 열광했다. 이들은 자신들의 예술에 미친 긍정적인 영향을 인정하여 세뤼시에의 그림에 '부적Talisman'이라는 이름을 붙이고, 자신들은 히브리어로 '예언자'를 뜻하는 '나비Nabis'를 집단의 명칭으로 정했다. 이들은 정기적으로 모임을 갖고 세뤼시에가 들려주는 고갱의 상징주의 사상을 논하기 시작했다. 나비파는 표현적인 이미지에 대한 고갱의 조언을 발전시켜, 시인이 언어의 과장을 통해 은유를 창조하듯이 화가는 선의 왜곡과 색상의 단순화를 통해 화가의 인상을 가장 잘 표현할 수 있다는 원칙으로 나아갔다. 그런 까닭에 몇 시간 만에 완성된 90제곱인치 미만 크기의 이 작품은 1890년

[표 4.5]
표 4.4에 나온 예술가들의 그림 중 삽화에 가장 많이 등장하는 그림들

화가 및 작품명, 제작연도	삽화수
세뤼시에, 부적, 1888	11
세잔, 목욕하는 사람들(대수욕도), 1905	9
르누아르, 물랭 드 라 갈레트의 무도회, 1876	9
반 고흐, 탕기 영감의 초상, 1887	7
드가, 압생트 한 잔, 1876	5

출처: 갤런슨, 「거장과 걸작 측정」, pp.54, 77

대의 선진 예술의 주요한 한 흐름을 이끌었다.[13] 이는 고갱이 제시한 교훈이 시각적인 게 아니라 개념적이었기 때문에 가능했다. 훗날 드니가 고갱을 위한 추도글에 썼듯이, 세뤼시에의 그림은 젊은 화가 그룹에 해방감을 주는 새로운 아이디어를 불어넣었다. 왜냐하면 "역설적이고도 잊을 수 없는 형태를 통해 '특정한 순서로 조합된 색으로 덮인 평평한 표면'이라는 풍부한 개념을 처음으로 알려주었기 때문이다. 그리하여 우리는 모든 예술작품이 전위轉位, 희화화, 그리고 격정적으로 느껴지는 감각임을 알게 되었다."[14]

따라서 「부적」이라는 그림은 드니가 예술작품의 시각적 자율성을 선언하며 형식주의 예술 이론을 널리 공식화하는 초기에 인과적 역할을 했고, 결국 그림에서 재현을 포기하는 것을 정당화하는 데 사용되었다.[15] 「부적」이라는 그림은

유명하지만 이 그림을 그린 작가는 비교적 덜 알려졌다는 사실은 개념적 혁신의 성격이 어떤 결과를 낳는지를 뚜렷이 보여주는 사례다. 즉 「부적」이 고갱의 혁명적인 개념적 미학을 드니와 다른 나비파에 전달했다는 점에서는 중요하지만, 세뤼시에는 이를 기록한 서기관에 불과하다는 점에서 그의 역할은 중요하지 않았다.

메레 오펜하임(1913~1985)은 독일에서 태어나 스위스에서 자랐으며, 19세 때 예술을 공부하기 위해 파리로 건너갔다. 그곳에서 만난 조각가 알베르토 자코메티 등 많은 초현실주의 예술가들의 지도 아래 비공식적으로 작업했다. 오펜하임은 아이디어에 따른 암시적 형태를 그림으로 그린 다음 조각으로 구현했다. "모든 아이디어는 형태를 가지고 탄생한다. 나는 그러한 아이디어가 머릿속에 떠오른 대로 작품을 제작한다. 영감이 어디서 왔는지는 알 수 없지만 영감은 형태와 함께 온다. 갑옷을 입고 투구를 쓴 채 제우스의 머리를 깨고 뛰쳐나온 아테나처럼 옷을 입은 채로."[16]

생계를 위해 오펜하임은 다른 예술 활동에서와 같은 개념적 접근법을 사용하여 보석을 디자인하기 시작했다. 1936년 어느 날 그녀가 친구 도라 마르, 파블로 피카소와 함께 카페 플로레에 있을 때 금속 배관을 모피로 덮어서 만든 그녀의 팔찌에 피카소가 관심을 보였다. 피카소는 뭐든지 털로 덮으면 좋다고 말했고, 이 말을 들은 오펜하임은 "심지어 이 컵과 접시받침까지도 털로 덮을 수 있겠군요"라고 맞받

[표 4.6]
25종 교과서에 전재된 삽화 수 기준, 20세기 조각가 순위

조각가	삽화수
알베르토 자코메티	39
클라스 올든버그	36
헨리 무어	34
알렉산더 콜더	32
메레 오펜하임	7

출처: 애덤스, 『서양 미술의 역사』; 아르나손·휠러, 『현대 미술의 역사』; 벨, 『현대 미술』; 보콜라, 『모더니즘 미술』; 브리치, 『서양문화와 예술』; 브릿, 『현대 미술』; 코넬, 『미술』; 드 라 크루아·탠시·커크패트릭, 『시대를 관통하는 가드너의 미술』; 뎀프시, 『현대의 미술』; 펠드먼, 『미술에 대한 생각』; 플레밍, 『예술과 아이디어』; 프리먼, 『미술』; 길버트, 『미술과 함께 살기』; 하트, 『회화, 조각, 건축의 역사』; 아너·플레밍, 『시각 예술』; 휴즈, 『쇼크 오브 더 뉴』; 헌터·자코부스, 『현대 미술』; 켐프, 『옥스퍼드 서양 미술사』; 스포르, 『예술』; 스프로카티, 『미술 안내서』; 스토크스타드·그레이슨, 『미술의 역사』; 스트릭랜드·보스웰, 『주석 달린 모나리자』; 바네도, 『파인 디스리가드』; 윌킨스·슐츠·린더프, 『과거의 미술, 현재의 술』; 콜·질트·우드, 『서구 세계의 미술』

아쳤다. 얼마 후 앙드레 브르통이 초현실주의 전시회에 출품을 제안할 때 오펜하임은 큰 컵과 접시받침과 스푼을 구입하여, 이 세 물건을 중국산 가젤 영양의 털로 덮었다. 브르통은 이 작품을 「모피 속의 점심식사」라고 이름 붙였다.[17]

메레 오펜하임은 70세가 넘은 나이에도 작품 활동을 계속했지만 결코 큰 명성을 얻지는 못했다. 표 4.6을 보면 25권의 미술사 교과서에서 오펜하임의 작품 삽화는 총 7개만 실렸으며 20세기의 주요한 조각가들보다 훨씬 낮은 순위를 기록하고 있다. 그러나 표 4.7은 25권의 교과서에 실린

7개의 삽화가 모두「모피 속의 점심식사」라는 점에서 알렉산더 콜더, 헨리 무어, 클라스 올든버그, 오펜하임의 친구 알베르토 자코메티와 같은 현대 거장들의 그 어떤 작품보다 높은 빈도를 보여준다. 23세의 예술가가 파리의 한 카페에서 나눈 우연한 대화의 결과로 만들어진 오브제가 초현실주의의 상징이 되었고, 20세기의 가장 유명한 조각품 중 하나가 된 것이다.

현대 예술가 제니 홀저는 "보기에도 멋지지만, 실제로 보지 않고도 마음속에 지니고 있을 수 있다"[18]라며「모피 속의 점심식사」의 개념적 본질을 강조했다. 오펜하임의 조각은 초현실주의 예술의 두 가지 중심적인 측면을 인상적으로 구현했는데, 비록 미적 속성과 장인성은 결여되었으나 상징적 의미를 지니며, 그러한 상징성으로 인해 성적 자유를 재현한 초현실주의 작품들과 맞먹는 위상을 차지할 수 있었다.[19] 따라서 홀저는 "비예술적인 소재가 적절"하다고 인정했으며, 로버트 휴스는 이 작품을 "예술 역사상 레즈비언 성에 대한 가장 강렬하고 갑작스러운 이미지"라고 묘사했다.[20] 작품이 유명한 반면 이를 제작한 젊은 예술가는 유명하지 않은 것은「모피 속의 점심식사」라는 혁신적인 아이디어가 완전히 극적으로 구현됐다는 데 있다.

1950년대 초 런던의 리처드 해밀턴(1922~2011)은 대중문화에 대한 관심을 논의하기 위해 젊은 예술가들이 비공식적으로 형성한 독립그룹Independent Group의 멤버였다. 이들은

[표 4.7]
표 4.6에 나온 조각가들의 조각품 중 삽화로 가장 많이 등장하는 조각품

조각가 및 작품명, 제작연도	삽화수
오펜하임, 모피 속의 점심식사, 1936	7
콜더, 가재 잡는 통발과 물고기 꼬리, 1939	5
무어, 옆으로 누운 사람, 1939	5
자코메티, 손가락으로 가리키는 남자, 1947	4
자코메티, 도시 광장, 1948	4
올든버그, 빨래집게, 1976	4

출처: 표 4.6 참조.

미국의 광고 기법과 그래픽 디자인에 매료되었고, 같은 유형의 대중적인 매력을 가진 예술을 창조하기를 희망했다. 또한 이 예술이 인문학과 현대 과학기술 간의 격차를 해소하기를 바랐다.[21] 1956년 독립그룹은 예술과 건축 간의 상호 관계를 조사하기 위해 설계된 「이것이 내일이다」라는 제목의 공동 전시회를 개최했다. 해밀턴은 그 전시회의 포스터로 사용할 이미지를 만들기로 했다. 그 결과 「도대체 무엇이 오늘날의 가정을 이토록 색다르고 매력있게 만드는가」(이하 「도대체 무엇인가」)라는 제목의 작은 콜라주 작품이 탄생되었다.

해밀턴은 남성, 여성, 음식, 신문, 영화, 전화, 만화, 자동차 등 범주별로 목록을 만들었다. 그 후 해밀턴과 그의 아내 그리고 또 다른 예술가는 잡지 더미를 뒤졌는데, 그중 주로 독립그룹의 동료가 미국에서 가져온 잡지들에서 해밀턴의

[표 4.8]
**36종 교과서에 실린 총 삽화수 기준으로 본
1950-1960년대 선정된 화가 순위**

화가	삽화수
워홀	68
라우션버그	67
존스	63
릭턴스타인	54
해밀턴	26

출처: 갤런슨, 「원 히트 원더」, 표 11.

목록을 표현할 만한 이미지들을 오려냈다. 그런 다음 자신이 구축하고 있는 가상의 생활 공간에 어떻게 어울릴지에 따라 각 범주별로 이미지를 선택했다. 이러한 이미지 중에서 「도대체 무엇인가」에는 남성 보디빌더, 여성 핀업 사진, 만화책 표지, 포드 자동차 휘장, 심지어 보디빌더가 들고 있는 커다란 사탕 포장지에 있는 '팝Pop'이라는 단어 등도 있었다. 작품의 제목 자체도 버려진 사진에서 따왔다.[22]

리처드 해밀턴은 화가, 개념적 예술가, 그리고 미술 선생으로 오랫동안 작품 활동을 해왔다. 그는 영국 팝아트를 대표하며 런던의 테이트 갤러리에서 세 번의 회고전을 개최했다.[23] 그러나 미국에서 활동하는 여러 동시대 작가만큼 큰 명성을 얻거나 비평적 주목을 받지 못했다. 표 4.8을 보면 36권의 교과서에 수록된 1950년대 후반과 1960년대 미국

의 대표적인 예술가들에 비해 해밀턴의 작품이 삽화로 수록된 횟수는 절반에 미치지 못했다. 그러나 놀랍게도 표 4.9를 보면 해밀턴의 삽화 26개 중 21개가 「도대체 무엇인가」로, 이는 수적으로 재스퍼 존스, 로이 릭턴스타인, 로버트 라우션버그 또는 앤디 워홀의 개별 작품보다 훨씬 앞서는 것으로 나타났다.

「도대체 무엇인가」는 "초기 팝의 아이콘"으로 묘사되어 왔다.[24] 워홀이나 릭턴스타인이 사진 이미지를 재현하거나 만화책을 모방하기 시작한 때보다 몇 년 앞선 1956년에 34세의 영국 예술가가 이 기법들을 하나의 합성 작품에 결합하여 "팝의 아이콘화에 대한 놀라운 예언적 작품"을 만든 것이다.[25] 상업 문화를 기념하는 운동의 원형에 걸맞게 「도대체 무엇인가」는 광고로 제작되었을 뿐 아니라 그 자체가 광고가 되었다. 이는 해밀턴이 이전에 해왔던 작업뿐만 아니라 이후에 했던 작업과도 다른, 별개의 개념적 혁신이다. 팝아트가 부상하면서 해밀턴이 예술가로서 명성을 얻지는 못했지만, 「도대체 무엇인가」는 1960년대 초 대표적 예술운동의 효시 역할을 하면서 동시대 예술의 주요 작품으로 자리매김했다.

근대 미술사에서 거장 없는 걸작의 사례는 여기서 언급한 세 가지 경우 외에도 많으며, 현재의 개념적 예술의 시대에서는 이러한 현상이 더욱 흔하게 나타날 가능성이 높다. 최근 사례로는 미술사 교과서 40권을 조사한 결과 두 작품

[표 4.9]
표 4.8에 나온 화가들의 작품 중 삽화로 가장 많이 등장하는 작품들

화가 및 작품명, 제작연도	삽화수
해밀턴, 도대체 무엇이 오늘날의 가정을 이토록 색다르고 매력있게 만드는가?, 1956	21
라우션버그, 모노그램, 1959	13
릭턴스타인, 꽝!, 1963	12
워홀, 마릴린 먼로 두 폭, 1962	11
존스, 깃발, 1955	10

출처: 갤런슨, 「원 히트 원더」, 표 12.

이 공동으로 가장 높은 수치를 나타냈는데, 이 두 작품은 1980년대 미국 작가들이 창작한 그 어떤 작품보다 자주 복제된 것으로 나타났다.[26] 그중 하나는 현존하는 가장 중요한 미국 예술가 중 한 명으로 널리 알려진 조각가 리처드 세라가 1981년에 발표한 「기울어진 호」이고, 다른 하나는 마야 린이 대학 4학년 때인 1982년에 디자인한 「베트남 참전용사 기념비」였다.

린은 원래 예일대학의 건축 세미나 과제로 기념비를 위한 디자인을 구상했다. 직접 그 장소를 보기를 원했던 린은 친구 몇 명과 워싱턴 D.C.로 갔으며, "바로 그곳에서 디자인에 대한 아이디어가 구체화되었다"라고 훗날 회상했다. "대지를 잘라내고 싶은 충동이 들었다. 나는 칼을 들고 대지를 잘라 드러냄으로써 시간이 지나면 치유될 폭력과 고통을 상상

했다."²⁷

린의 계획은 V자 형태로 땅을 깎고 반짝이는 검은 화강암으로 마감한 두 개의 긴 벽을 옹벽처럼 배치했다. "미국의 과거와 현재 사이에 통합성을 창출하고 싶었다"라고 린이 말했듯이, V자 형태의 양쪽 끝 꼭짓점은 각각 링컨기념관과 워싱턴기념관을 가리키고 있었다. 린은 자신의 디자인은 단순함에 강점이 있음을 곧 깨달았다. "예일로 돌아오는 길에, 나는 빠르게 그 아이디어를 스케치했다. 너무나 단순하고 사소한 아이디어 같았다. 나는 기념관으로 이어질 것처럼 보이는 크고 평평한 판들을 추가할까도 생각했지만 그렇게 하지 않았다. 그 이미지는 너무 단순해서 어떤 것을 추가하면 손상이 시작되었기 때문이다."²⁸

린의 디자인은 전통적인 기념비들보다 미니멀리즘 조각의 영향을 훨씬 더 많이 받았기 때문에 기존의 기념비 건축에서 크게 벗어나 있었다. 린이 사용한 추상적인 형태는 참전용사들과 전투 중인 군인들에 대한 사실적 묘사를 기대했던 이들에게 충격을 안겼다. 그러나 기념비가 완성되자 곧바로 베트남에서 전사한 군인들에 대한 감동적인 헌사라고 인정을 받았다. 오늘날 이 작품은 워싱턴 D.C.에서 가장 많은 사람이 방문하는 기념비일 뿐만 아니라, 기념비 건축에 탁월한 수준의 새로움을 확립한 작품으로 여겨지고 있다. 그러한 이유로, 2001년 세계무역센터 테러 희생자들을 위한 추모비를 짓기 위해 로어맨해튼개발공사가 공모전을 열었을 때, 마

야 린은 5명의 심사위원 중 한 사람으로 임명되었다. 8개의 최종 디자인이 대중에게 소개되었을 때『뉴요커』의 건축평론가는 "베트남 기념비 이후로 기념물에 대한 세간의 기대가 너무 높아진 것 같다"면서 모든 디자인이 훌륭했지만 평론가들과 대중의 반응은 미온적이었다고 했다. 문제는 린이 새로운 기준을 세웠다는 것이다. "린의 베트남 기념비로 기준이 너무 높아졌다."[29]

린은 베트남 참전용사 기념관을 디자인한 이후 20년 동안 건축가와 조각가로서 작품 활동을 이어왔다. 최근 프로필에는 "의뢰가 끊임없이 쇄도하는 가운데, 여전히 젊은 거장인 린은 승승장구하며 기관 차원의 프로젝트와 개인 프로젝트를 수행하면서 동시에 개별적인 조각 작업을 통해 자신의 행보가 갖는 중요성을 배가해나가는 중"이라고 소개하고 있다.[30] 그러나 이 책의 연구를 위해 조사한 40권의 교과서 중 16권에만 「베트남 참전용사 기념관」이 수록되었을 뿐 린의 다른 작품은 단 한 권의 책에도 실리지 않았다. 따라서 미술사학자들의 관점에서 볼 때 린의 걸작은 어느 학자가 "미국에서 가장 매력적인 기념물 중 하나"라고 묘사한 하나의 작품이 전부다.[31] 21세의 예술가가 대단한 성공을 거둔 하나의 프로젝트라 충분히 표현할 수 있고, 또 미술사학자들에게 주요 예술가로 인정받던 그 누구도 따라올 수 없는 혁신적인 아이디어를 구상할 수 있다는 것은 개념적 예술의 고유한 현상이며, 이러한 린의 경력은 세뤼시에, 오펜하임 및

해밀턴의 경력과 유사하다. 비록 이들의 공통적인 특징이 미술사가들의 눈에 띄지는 않았지만, 이들이 만든 걸작은 젊은 예술가들에게 긍정적 영향을 미치면서 주목받게 되었다. 모두 개념적 혁신의 대표적인 예다.

4.
대조적 작품 활동 양상

젊은 거장은 미국 예술계의 새로운 현상이다.[32]
_ 해럴드 로젠버그, 1970

많은 개념적인 예술가는 작품 활동 초기에 극적인 혁신을 이룸으로써 실험적인 예술가들보다 훨씬 어린 나이에 주목을 받는 경우가 있다. 19세기에 이미 이러한 사례들을 볼 수 있는데, 예를 들면 마네는 31세 때 「풀밭 위의 점심식사」를 1863년 낙선자전 Salon des Refuses에 전시하면서 파리의 선진 예술계에서 논란의 중심에 섰고, 조르주 쇠라 역시 1886년 27세의 나이에 「그랑자트섬에서의 일요일 오후」를 인상주의의 마지막 전시회에서 선보이며 많은 관심을 받았다. 그러나 급진적인 혁신을 가져온 그림들이 등장 후 10년 이내에 가치가 급상승한다는 사실을 평론가, 화상, 수집가

들이 알게 되면서 20세기에 들어서는 이러한 현상이 더욱 보편화되었다.

이러한 인식의 결과, 많은 작품 중개인이 젊고 증명되지 않은 화가들을 위해 전시회를 열어주기 시작했다. 이러한 변화는 1950년대 말과 1960년대 초 뉴욕에서 발생했는데, 이때가 실험적 추상표현주의자들의 시대에서 다음 세대의 개념적 예술가들의 시대로 넘어가는 시기였다. 표 4.10를 보면 11명의 주요 추상표현주의자들이 뉴욕에서 첫 개인전을 열었던 평균 나이가 34세인데, 다음 세대인 12명의 주요 화가들은 평균 27.5세에 첫 개인전을 열었음을 알 수 있다. 더욱이 30세 이전에 첫 개인전을 열었던 추상표현주의자는 단 2명인 반면, 다음 세대에서는 10명이 30세 이전에 개인전을 개최했다. 세 명의 주요 추상표현주의자인 더코닝, 스틸, 뉴먼은 40세가 넘어서야 뉴욕에서 데뷔할 수 있었지만, 다음 세대의 주요 화가들은 모두 40세 훨씬 이전에 첫 개인전을 열었다.

1970년 뉴욕현대미술관에서 33세인 프랭크 스텔라의 회고전이 열렸을 때, 추상표현주의자들의 지지자로 유명한 평론가 해럴드 로젠버그는 분개했다. 그는 "미국 미술 창작자들이 반드시 갖추어야 할 자격은 오랜 지속성"이라고 신랄하게 논평했다. 로젠버그는 "세잔, 마티스 또는 미로가 첫 10여 년간의 작품 활동을 한 뒤 주요 박물관에서 회고전을 열 자격을 얻었다고는 상상할 수 없다. 고르키, 호프만, 폴

[표 4.10]
뉴욕갤러리 첫 개인전 개최 당시 미국 화가들의 연령

	화가	출생연도	전시연도	예술가의 연령
실험적	아돌프 고틀리브	1903	1930	27
	마크 로스코	1903	1933	30
	아실 고르키	1904	1938	34
	빌럼 더코닝	1904	1948	44
	클리포드 스틸	1904	1946	42
	바넷 뉴먼	1905	1950	45
	프란츠 클라인	1910	1950	40
	윌리엄 바지오테스	1912	1944	32
	잭슨 폴록	1912	1943	31
	필립 거스턴	1913	1945	32
	로버트 마더웰	1915	1944	29
개념적	로이 릭턴스타인	1923	1951	28
	래리 리버스	1923	1951	28
	로버트 라우션버그	1925	1851	26
	솔 르윗	1928	1965	37
	사이 트웜블리	1928	1955	27
	앤디 워홀	1928	1962	34
	재스퍼 존스	1930	1958	28
	제임스 로젠퀴스트	1933	1962	29
	짐 다인	1935	1960	25
	프랭크 스텔라	1936	1960	24
	데이비드 호크니	1937	1964	27
	로버트 맨골드	1937	1964	27

출처: 갤런슨, 『선을 벗어난 그림』, 부록 C.

록, 그리고 더코닝은 분명 자격 미달"이라고 단언했다. 로젠버그는 예술적으로 중요한 기여를 하려면 오랜 기간의 구상이 필요하다고 주장하면서, "자기 발견은 아방가르드 예술의 삶의 원칙이었고 (…) 물론 어떤 프로젝트도 자기 발견보다 더 많은 시간이 걸릴 수 없다. 모든 단계는 잠정적일 수밖에 없다. 실제로, 자기 발견은 한 개인의 생애 전체보다 더 짧을 수는 없다"라고 말했다. 스텔라의 전시에 대한 신랄한 비평을 마치면서, 로젠버그는 "일관성을 갖춘 주요 그림들이 예술가의 초기 사고를 통해 탄생하려면 미국 예술에 새로운 지적 질서가 도입되어야 한다"라고 주장했다.[33] 로젠버그는 이러한 상황을 개탄했지만, 그의 분석은 옳았다. 추상표현주의자들의 실험적인 방법들이 다양한 개념적 접근법들로 대체되면서 경험의 예술적인 가치는 급격히 하락했고, 선진 예술의 새롭고 지적인 질서로 인해 종종 예술가들이 어린 나이에 명성과 부를 얻는 새로운 직업 패턴이 생겨났다.[34]

5.
갈등

우리는 그 모든 것을 없애고자 몇 년 동안 노력했다.[35]
_ 재스퍼 존스의 첫 개인전에서, 마크 로스코, 1958

나는 선생도 아니고, 성명을 쓴 사람도 아니다. 그런 것을 너무 심각하게 받아들였던 추상표현주의자들과는 생각이 다르다.[36]
_ 재스퍼 존스, 1969

실험적 예술가와 개념적 예술가의 경력에서 최고의 성과를 보이는 시기의 차이는 분명했다. 예술계에 기여하기 위해 오랫동안 가난과 무명의 설움을 겪으며 고군분투한 실험적 예술가들이 젊은 나이에 빠른 상업적 성공을 거둔 개념적 예술가들을 질투하는 등 상당한 분노를 불러일으켰다. 하지만 두 유형 간의 갈등의 원인은 단순한 질투보다 더 근본적

인 것에 있기도 하다. 늘 뚜렷하게 드러나지는 않지만, 이들의 예술 철학의 차이, 그와 관련된 관습적 행태 및 산출물의 차이로 인해 이 두 그룹의 예술가들 사이에 적대감과 불신이 생겨날 가능성이 매우 높다.

개념적 예술가들은 대체적으로 실험적 예술가들을 지성이 결여된 단순한 장인들로 간주해왔다. 개념적인 혁신가 마르셀 뒤샹은 근대 예술이 마음이 아니라 눈에 보이는 것에만 치중한다는 점을 지적했다. "나는 단지 눈에 보이는 것뿐만 아니라 아이디어에도 관심을 가지고 있었다. 그림을 다시 한 번 사유의 영역으로 되돌리고 싶었다."[37] 뒤샹은 자신의 예술이 겉으로 보이는 모습에 과도하게 치중하는 데 대한 반작용이라고 설명했다. "프랑스어에는 예술가의 손길, 개인적인 스타일, '발 paw'에서 유래한 '손기술 la patte'이라는 오래된 표현이 있다. 나는 손기술과 망막을 자극하는 모든 회화에서 벗어나고 싶었다." 뒤샹이 비판하지 않았던 유일한 당대 예술가는 동료이자 개념적 예술가였던 쇠라였다. "그(쇠라)는 손이 마음을 방해하도록 하지 않았다."[38] 그러나 뒤샹은 자신이 망막 화가라고 부르던 화가들에게는 거의 관심이 없었다. "19세기 후반 내내 프랑스에서는 '화가만큼 멍청하다 Bête comme un peintre'라는 표현이 유행했고, 이는 사실이기도 했다. 그저 보이는 것을 표현하는 그런 화가는 멍청한 화가다."[39] 1960년대의 많은 개념적 예술가 역시 뒤샹의 "손기술과 망막을 자극하는 회화"에 대한 경멸에 전적으로 동의

했다. 예를 들어 프랭크 스텔라는 "그림에 대한 좋은 아이디어는 좋은 손기술 이상의 가치가 있다고 생각한다"라고 말했다.[40]

이와 반대로, 실험적 화가들은 종종 개념적 예술가들을 예술적인 능력과 진실성이 부족한 지적 사기꾼이라고 생각한다. 예를 들어 1887년 카미유 피사로는 자신의 전 제자인 폴 고갱이 상징주의에 대한 개념적인 기여로 인정을 받기 시작했을 때, "그는 원래 반예술적인 성격이고 잡동사니나 만드는 사람이다"라고 말하며 고갱이 예술에 진지하게 몰두하지 않았다고 여겼다. 씁쓸한 아이러니를 느낀 피사로는 아들에게 보내는 편지에서 고갱에 대해 "스승의 말에 매달리는 많은 어린 제자를 얻게 되었어. 어쨌든 그가 마침내 대단한 영향력을 갖게 되었음은 인정해야겠지. 물론 그 분야에 바친 다년간의 노고와 공로에서 비롯된 것이겠지!"라고 썼다. 몇 년 후 한 기자가 고갱이 혁신을 이룬 데 대해 찬사를 보내자, 피사로는 다시 한 번 젊은 예술가의 위선에 대해 불평하면서 "사람이 재능도 있고 또한 젊기까지 하면서 거래에 빠지다니, 얼마나 잘못된 일인가! 그것은 사기행위에 자신을 넘기는 일이다! 이러한 재현과 장식과 그림은 얼마나 확신이 없어 보이는가!"라고 말했다. 1893년 타히티에서의 첫 체류 후 고갱이 돌아온 날, 피사로는 뒤랑뤼엘의 갤러리에서 열린 고갱의 그림 전시회에 참석했다. 친구였던 두 사람의 어찌 보면 마지막 만남이었을지도 모르는 자리였다. 피사

로는 그 작품이 정직하지 않다는 것을 알았고, 자신의 전 제자에게 다음과 같이 말했다.

> 고갱을 만났어. 그는 예술에 대한 자신의 이론을 말했고, 젊은 이들이 야성이 살아 있는 미지의 땅에서 스스로를 재충전해야 구원을 얻을 수 있다고 확신했지. 나는 그러한 예술은 자네의 것이 아니고 자네는 문명인이니 조화로운 것들을 보여줘야 한다고 말했어. 우리는 의견 일치를 보지 못하고 헤어졌지. 고갱은 분명 재능은 있지만, 자기만의 길을 찾는 건 어려운 일로 보여! 그는 항상 누군가의 땅에서 밀렵을 하고 있고, 지금은 오세아니아의 야만인들을 약탈하고 있어.

피사로는 인상주의 동료 화가들도 이 의견에 동의했다면서 "모네와 르누아르는 이 모든 것을 좋지 않게 생각한다"라고 말했다.[41] 고갱의 작품은 피카소, 마티스 등 다음 세대의 많은 이에게 영향을 미쳤으며 그가 갤러리에서 피사로에게 한 발언은 앞날을 정확히 예측한 것이었다. 다음 세대의 개념적 예술가들은 고갱의 상징주의와 원시 예술의 창의적 활용에서 영감을 얻을 수 있었지만, 시각예술의 실험적인 발전에 일생을 바친 피사로와 동료 인상주의자들은 고갱의 작품에서 위선, 기회주의, 표절을 발견했을 뿐이었다.[42]

다음 세대의 개념적 예술가들에 대한 인상주의자들의 반응은 추상표현주의자들이 뉴욕에서 자신들을 따랐던 개

념적 예술가들을 거부하면서 반복되었다. 즉 로버트 마더웰이 검은 줄무늬를 그린 프랭크 스텔라의 초기 그림들을 처음 보았을 때, 마더웰은 "매우 흥미롭긴 하지만 그림은 아니다"라고 말했다.[43] 그리고 1962년에 마더웰은 새로운 예술이 진정한 예술의 계보에 속하지 않는다고 말했다. "현대 회화가 팝아트 쪽으로 나아가고 있는 것 같다. 코카콜라 병을 그린 것처럼. 산업 문명의 '민속 예술'이 사실상 무엇이 되고 이전 예술과는 어떻게 다를지 모두가 흥미진진하게 지켜볼 것이다. 즉 고급 예술이 아니라 산업사회의 특정한 효과가 기준이 될 것이다. 팝아티스트들은 피카소나 렘브란트에 대해 전혀 관심이 없다." 예상과는 달리 마더웰은 "팝아트의 발전을 아주 긍정적으로 보고 있다. (…) 젊은 화가들이 즐기는 모습을 보는 것은 즐겁다"라고 덧붙였다.[44]

개념적 예술을 지지하는 사람들은 보통 개념적 예술의 탁월함, 명료함, 구조에 찬사를 보낸다. 폄하하는 이들은 개념적 예술을 종종 차갑고 계산적이고 피상적이라고 깎아내린다. 실험적 예술가들은 종종 터치 감각과 경험을 통해 얻은 표현의 깊이로 칭송을 받는 반면, 종종 절제가 부족하고 신비주의적이라고 비난받는다.

근대 미술사에서 실험적인 화가들은 비교적 짧은 기간 선도적 역할을 한 것으로 인정받아온 반면, 개념적 화가들은 비교적 오랜 기간 미술계를 주도했다고 인정받고 있다. 따라서 인상주의의 실험적인 예술이 1870년대 근대 선진 예술

의 중심이었다가 채 10년도 되지 않아 신인상주의와 상징주의 등 다양한 개념적 접근방식이 주류가 되었고, 곧이어 빠르게 야수파와 입체파의 개념적인 방식이 이어졌다. 초현실주의는 개념적 화가와 실험적 화가를 모두 포괄했지만, 입체파의 뒤를 이은 주요 운동들이 대부분 개념적이었다. 실험적인 초현실주의자들 중에는 1950년대 초반 선진 회화를 주도한 추상표현주의 초기에 영향을 끼친 인물들도 있었다. 그러나 팝, 미니멀리즘과 많은 다른 혁신이 예술계의 관심을 사로잡으면서 이 실험적인 예술은 1950년대 후반과 그 이후에 다양한 개념적 접근방식으로 빠르게 대체되었다. 이러한 방식 교체에 어떠한 패턴이나 주기가 있는 것 같지는 않지만, 여러 요인이 체계적인 영향을 미친 것으로 보인다. 그중 한 요인은 두 접근방식 중 하나가 과도하다고 인식되면 젊은 예술가뿐만 아니라 이들을 격려하고 도울 수 있는 평론가, 화상 및 예술계의 다른 사람들 사이에서도 그에 대한 반작용에 관심이 모아질 수 있다는 점이다. 예를 들어 1960년대의 많은 개념적 혁신가가 회고한 공통적인 주제는 그들이 작품 활동을 시작할 때 추상표현주의자들의 예술과 태도를 억압적이라 생각했다는 점이다. 이 젊은 예술가들은 자신들이 보기에 가식적인 추상표현주의자들의 감정적이고 철학적인 주장에 대응하기 위해 유머와 아이러니를 사용했고, 추상표현주의자들의 지나치게 개인적인 스타일을 비인격적인 창작 활동으로 대체했다.

실험적 예술가들이 당시 예술계를 휩쓸었던 개념적 패러다임을 전복하고자 했듯이, 지배적인 접근법에 대한 반발 역시 어느 방향으로든지 나타날 수 있다. 극단적인 개념적 예술에 대해 잦은 불만을 터트리고 있는 오늘날의 예술계야말로 실험적 혁명의 시기가 무르익었다고 생각할 수 있다. 이러한 가능성을 생각해볼 때 현대에 주로 개념적 단계가 실험적 단계보다 더 오래 지속된 이유를 이해하는 핵심이라 할 수 있는 다른 영향을 생각할 수 있다. 즉 급진적인 개념적 혁신은 실험적인 혁신보다 훨씬 더 빨리 이루어질 수 있기 때문에 혁신에 대한 강력한 요구가 있는 모든 상황에서 개념적 예술가들이 더 유리하다는 점이다. 아서 단토는 "많은 측면에서 1880년대의 파리 예술계는 마치 1980년대의 뉴욕 예술계처럼 경쟁적이고 공격적이었으며, 예술가들은 뭔가 새로운 것을 생각해내지 못하면 도태되는 분위기였다."[45] 이러한 상황에서 잘나가는 예술가들은 보통 의도적이고 체계적으로 혁신이 가능한 젊은 천재들이며, 또 다른 젊은 천재 그룹이 그 뒤를 잇는다. 따라서 줄리안 슈나벨과 장미셀 바스키아와 같은 젊은 개념적 화가들이 1980년대의 뉴욕 예술계에서 출현한 것과 마찬가지로, 젊은 쇠라는 1880년대 파리 선진 예술계를 선도했다. 이와 대조적으로, 실험적 화가들은 이 두 시대에 상대적으로 빛을 보지 못했는데, 아마도 인상적인 새로운 성과를 신속하게 만들어내야 한다는 데 대한 부담감에 시달렸을 것이다. 예를 들어 1882년 이후 19세

기 가장 위대한 실험적 화가 중 한 명인 세잔은 프로방스에서 은둔자로 살면서 자신이 사랑하는 남부의 풍경으로부터 영감을 얻으려 했을 뿐 아니라 자신의 예술을 느리고 고통스럽게 발전시켜가는 데 필요한 평화와 고독을 추구했기 때문에 1880년대 파리를 거의 떠나 있었다. 1889년에 세잔은 편지에서 스스로 설명했듯이, 당시 파리의 카페를 휩쓸던 개념적 논쟁들에 대한 자신의 불신에 대해 "내가 시도한 결과를 이론적으로 방어할 수 있다고 느낄 때까지 고요히 일하기로 결심했다"라고 밝혔다.[46] 오늘날 주요 실험적 화가들이 뉴욕으로부터, 또는 예술가들이 "이제는 더 확실하고, 더 빠르고, 더 확신을 가져야 한다는 압박"을 느끼는 다른 예술계의 격전지들로부터 벗어나 사람들의 관심 밖에서 자신들의 예술을 발전시키고 있다면 우리는 아직 그들이 누군지 모를 수 있다.[47]

젊은 예술가의 개념적 혁신이 초기에 빠르게 인정받는다는 것은 예술에 대한 확신과 수입을 제공함으로써 더 많은 실험을 할 수 있는 자유를 준다는 점에서 매우 중요할 수 있다. 피카소는 이 점을 인정하면서 자신의 초기 청색과 장미 시대의 비평적인 성공을 "나를 보호한 스크린 (…) 바로 이 성공의 피난처에서 나는 내가 좋아하는 것, 내가 좋아하는 모든 것을 할 수 있었다"[48]라고 표현했다. 이후 피카소가 급진적인 입체파로 이탈한 것은 아마도 이 피난처의 산물이었을 것이다. 그러나 개념적 예술가들의 가장 큰 위험은, 초기

에 찬사를 받을 가능성이 실험적 예술가들보다 높다고 하더라도 아이디어가 소진되면 정체기가 올 수 있다는 점이다.[49] 많은 실험적인 화가도 늘 작품의 질에 대한 불확실성에 시달리지만, 이들은 시행착오를 겪는 방식으로 작업하기 때문에 보통 추가 연구를 시도할 수 있는 방법이 많다. 따라서 자신감이 떨어질 때에도 작업을 완전히 중단할 가능성은 상대적으로 적다. 또한 실험적인 예술가들은 시간이 지남에 따라 개념적 예술가들보다 작품을 개선시킬 가능성이 더 높다는 점에서 약간의 위안을 얻을 수 있다.

6.
근대 미술의 세계화

나에게는 가장 큰 깨달음이었다. 즉시 새로운 그림의 역학을 이해했다는 것이.[50]
_ 라울 뒤피, 마티스의 「사치, 평온, 쾌락」을 본 후, 1905년

개념적 혁신이 새로운 아이디어의 표현으로써 즉각적으로 이루어지듯이, 전달 또한 즉각적으로 이루어질 수 있다. 방법이 더 복잡하고 목표가 더 부정확한 실험적 예술의 경우 선생과 제자가 직접 만나 수업을 함으로써 진정한 이해와 숙달이 가능한 반면, 이보다 덜 복잡하되 목표는 더 명확한 개념적 예술의 경우 예술가들이 직접 만나지 않고 작품의 복제물을 보거나 심지어 단지 텍스트를 읽는 것만으로도 전달이 가능할 수 있다.

전달의 용이성과 속도 면에서 두 종류의 예술이 보인 이

러한 차이는 근대의 선진 예술이 탄생되는 지리적 중심지를 변화시키는 데 중요한 영향을 미쳤다. 인상주의의 기법과 철학을 배우고자 했던 예술가들은 핵심 그룹의 멤버들과 대화를 나누고 함께 작업해야 했다. 피사로는 그들 중 가장 환영받는 사람이었고, 세잔과 고갱은 1870년대와 1880년대에 피사로의 지도 아래 퐁투아즈에서 함께 작업했다. 게다가 피사로는 1886년에서 1887년에는 파리에서 반 고흐와 함께 했고, 1890년대 후반에는 마티스에게 인상주의를 설명하는 데 시간을 들인 것으로 보인다.[51] 메리 카사트 역시 드가 밑에서 비공식적인 견습 과정을 밟았다.[52] 이 모든 경우에 인상주의를 배우기 위해서는 다양한 기법을 익히는 것은 물론 말로 표현하는 것보다 더 쉽게 보여줄 수 있는 시각적 목표를 이해해야 하므로 교육은 점진적으로 이루어졌다. 인상주의의 기법을 사용하거나 이를 새로운 출발의 기반으로 삼고자 했던 예술가들은 파리로 가야만 했다.

19세기 후반에 들어 개념적 혁신의 전달은 훨씬 더 적은 접촉으로도 더 신속하게 이루어졌다. 그에 관해 잘 알려진 사례를 이 장의 전반부에서 소개한 바 있는데, 폴 세뤼시에가 폴 고갱과 함께 작업한 시간은 몇 시간에 불과했으나 그 시간 동안 새로운 예술운동뿐 아니라 예술 이론의 새로운 형식에 영향을 주는 그림을 만들었다. 세뤼시에가 짧은 시간에 이러한 성취를 이룰 수 있었던 직접적 원인은 예술의 개념적 성격 덕분이다. 「부적」은 장인 정신이나 주제의 시각적

인 본질에 대한 관찰 측면에서 중요한 작품은 아니지만, 보는 사람이 직접적으로 인식할 수 있는 단순한 형태로 아이디어를 기록했다는 점에서 의미가 있다. 따라서 수용력이 강한 젊은 미술학도들이 세뤼시에가 전달한 고갱의 몇몇 지침과 함께 이 그림을 보았을 때 즉각적인 영향을 받을 수밖에 없었을 것이다.

야수파와 입체파는 모두 파리의 젊은 화가들의 공동 작업의 결과로 탄생했기 때문에 20세기의 첫 번째 주요 미술 운동은 파리에서 비롯되었다. 야수파와 입체파를 토대로 하는 대부분의 운동도 주요 멤버들이 파리에서 작품을 직접 보고 앞서 운동을 전개한 몇몇 예술가를 만난 후에야 비로소 성숙한 형태를 띠게 되었다. 따라서 제1차 세계대전이 발발하기 전, 다음 세대의 주요 프랑스 화가들뿐 아니라 바실리 칸딘스키, 프란츠 마르크, 움베르토 보초니, 지노 세베리니, 피터트 몬드리안 등 유럽의 다른 곳에서 온 주요 인물들도 다른 수십 명의 젊은 예술가와 함께 파리에 머물면서 피카소, 마티스 그리고 이들과 함께 일한 공동작업자들의 작품들을 연구했다.

그러나 이러한 패턴에서 완전히 벗어나는 일이 발생했다. 파리를 한 번도 가본 적이 없던 카지미르 말레비치가 1915년 모스크바에서 추상화의 놀라운 혁신을 이루었기 때문이다. 말레비치의 절대주의Suprematism는 입체파와 다른 서유럽의 개념적 진보에 기반을 두었지만, 말레비치는 모스크

바를 떠나지 않고 이를 배울 수 있었다. 그는 1907년 고향인 우크라이나에서 모스크바로 이사했고, 그곳에서 미하일 라리오노프, 나탈리야 곤차로바 등 재능 있는 젊은 예술가 그룹을 만나 함께 작업하고 전시회를 열었다. 모스크바에서 말레비치는 선진 예술이 발전해온 모습들을 다양한 환경에서 확인했다. 1908년 러시아 예술가들이 주최한 대규모 공개 그룹전에서는 세잔부터 피카소에 이르기까지 프랑스 예술에 대한 내용도 포함하고 있었다. 수년 동안 말레비치는 젊은 프랑스 예술가들의 작품을 수집해온 부유한 러시아 상인 세르게이 슈킨의 개인 소장품을 통해 마티스, 피카소, 브라크 등의 최신 작품을 접할 수 있었다. 또한 페르낭 레제의 제자인 러시아 화가 알렉산드라 엑스테르가 파리에서 모스크바로 올 때 가져온 사진들을 통해 레제의 작품 변화를 접했다. 보초니와 동료들이 출판한 선언문과 팸플릿을 읽으면서 이탈리아 미래파의 개념적인 혁신에 대해서도 알게 되었다. 존 골딩은 이러한 출판물이 말레비치와 다른 젊은 예술가들에 끼친 영향에 대해 언급하면서, 이 매니페스토들은 "거의 항상 곧 만들어질 예술의 청사진이었고 (…) 왜 이탈리아 미래파의 영향이 (…) 예술적이고 지적인 성과물에 전혀 맞지 않게 되는지를 보여준다. 미래파가 전 세계 예술가들에게 즉석 DIY(do-it-yourself) 미술 키트를 주었기 때문이다."[53]

말레비치는 1915년 추상예술을 개척하기 전까지 공동

작업은커녕 만나본 적도 없는 마티스, 피카소, 브라크, 레제, 뒤샹 등 프랑스와 이탈리아의 여러 개념적 화가 및 이탈리아의 미래파 화가들이 보인 가장 최근의 혁신으로부터 직접적인 영향을 받았음을 분명히 드러내고 있다. 나아가 1915년 자신의 그림 「검은 사각형」이 포함된 전시회를 열면서 절대주의 운동을 시작한 말레비치는 이러한 급진적인 도약을 통해 서유럽에서 생겨난 개념적 혁신의 과정에 대해 자신이 이해한 바를 보여주었다. 추상적인 그림들의 평면적인 기하학적 형태는 피카소와 브라크의 종합적 큐비즘 콜라주에 대한 말레비치의 분석을 반영할 뿐만 아니라, 예술작품에 대한 심오한 지적 기반을 제시하는 '절대주의 성명Suprematist Manifesto'을 첨부함으로써 미래주의자들로부터 배운 새로운 개념적 예술운동에 대한 공개적인 이론적 선언의 중요성을 어떻게 깨달았는지를 보여주고 있다.[54]

20세기 후반, 고급 예술의 제작에서 주요한 지리적인 변화가 일어났다. 실험적 예술이 전해지는 과정에서 초기에는 예술가 또는 예술가 그룹 간의 직접적이고 장기적인 교류가 필요했다. 그러나 유럽에서 많은 예술가가 파시즘을 피해 미국으로 건너와 뉴욕에 체류하면서부터 추상표현주의는 결정적인 발전의 기회를 얻게 되었다. 파리와 뮌헨에 거주했고, 1933년 뉴욕에서 미술학교를 설립한 한스 호프만은 파리학파의 미술뿐 아니라 독일 표현주의에 대한 깊은 이해를 바탕으로 강의에서는 물론 그림을 통해 이를 전달했다. 칠레의

젊은 초현실주의 화가 로베르토 마타는 1941년 파리에서 뉴욕으로 건너와 로버트 마더웰, 윌리엄 바지오테스, 잭슨 폴록 등에게 초현실주의자들의 자동기술법(무의식중에 이뤄지는 표현 행위) 이론을 소개했다.[55] 이보다 앞서 1936년 멕시코의 벽화가 다비드 시케이로스는 붓으로 그리는 것보다 더 빠르고 효율적으로 대규모 작품을 제작하기 위한 새로운 기법과 기술을 실험하고자 뉴욕에서 워크숍을 시작했다. 폴록과 다른 젊은 예술가들은 창작활동에 '통제된 사고controlled accidents'를 사용하려는 시케이로스의 열망에 부응해 캔버스에 새로운 합성물감을 뿌리고, 붓고, 흩뿌렸다. 넓은 표면에 페인트를 칠하는 이러한 새로운 경험은 폴록이 10년 후 드리핑 기법을 개발하는 데 큰 도움이 되었다. 추상표현주의자들 중에는 나이가 더 많은 미국 화가들 밑에서 비공식적인 견습 기간을 보낸 경우도 있었다. 아돌프 고틀리브, 바넷 뉴먼, 마크 로스코 등 젊은 추종자들은 매주 밀턴 에이버리의 아파트에 모여 스케치 수업을 받았다. 에이버리의 단순화된 형태, 표현력이 풍부한 색의 평면적인 영역 그리고 조용한 분위기 효과는 이 젊은 화가들에게 영향을 끼쳤고, 심지어 로스코가 후기 작품에서 물감을 얇게 겹치는 방법을 사용한 것도 에이버리와 함께한 초기 연구에서 받은 영향일 수 있다. 로스코는 1965년 에이버리를 위한 추도사에서, 에이버리와의 직접적 교류가 그의 예술 교육에 중요한 영향을 주었음을 강조했다. "그가 준 가르침, 솔선수범하는 모습, 이 놀

라운 사람의 육체에 가까이 있었다는 사실. 이 모든 것은 중요한 사실이고, 결코 잊지 못할 것이다." 이들의 스승이 누구든, 그리고 어떤 수업의 형태를 취했든 간에, 추상표현주의자들의 교육은 상당 부분 작업실에서 공동 작업을 하거나 카페와 바에서 나눈 논쟁에 의해 이루어졌다. 왜냐하면 이들이 이룬 성취는 갑작스러운 혁신이 아닌 점진적인 발전에 기반을 두었기 때문이다.

빨리 그리고 이른 나이에 걸작을 탄생시킨 다음 세대의 개념적 혁신가들은 좀 달랐다. 프랭크 스텔라는 1958년 레오 카스텔리의 갤러리에서 열린 재스퍼 존스의 첫 번째 개인전에서 존스의 그림들을 처음 보았다. 스텔라는 훗날 존스의 과녁과 깃발에 대한 자신의 반응을 이렇게 기억했다. "가장 인상 깊었던 부분은 존스가 모티프를 고집한 방식이었다. 줄무늬 아이디어, 리듬과 구간, 반복의 아이디어. 나는 반복에 대해 많은 생각을 하기 시작했다." 당시 대학 4학년이던 스텔라는 존스를 만나지 않았고, 프린스턴의 선생들은 스텔라가 존스의 예술에 관심을 갖게 된 데 거의 공감하지 않았다. 그들 중 한 명인 예술가 스테판 그린은 깃발과 닮은 스텔라의 그림들 중 하나에 매우 흥미를 느껴 그 그림의 캔버스 위에 "주여, 미국에 은총을 내리소서God Bless America"라고 썼다. 그러나 스텔라는 이 주제에 관심의 끈을 놓지 않았고, 표 2.5 앞부분에 나타난 바와 같이, 1년 후인 1959년 자신의 작품 활동 기간 중 가장 자주 복제된 작품으로 남겨진 블랙 회

화 연작 대부분을 그려냈다. 1960년 스텔라 역시 레오 카스텔리의 갤러리에서 열린 자신의 첫 개인전에서 이 그림들을 전시했다.

곧 원작을 직접 접하지 않고도 개념적인 혁신을 차용하는 중요한 사례들이 나타났다. 1960년대 초 뒤셀도르프대학에 다니던 시그마 폴케는 미국 팝아트 초기작들의 복제품들을 접했다. 폴케는 워홀의 보도사진 확대 사용 기법과 릭턴스타인의 벤데이 점 Ben Day dots 채색 모방 기법을 자신의 목적에 맞게 빠르게 적용했다. 이러한 결과로 탄생된 그림들을 1963년 뒤셀도르프의 빈 가구점에서 동료 학생 두 명과 함께 전시했고, 그 결과 폴케는 독일판 팝아트를 선보이며 22세의 나이에 같은 세대의 독일 예술가 리더로 빠르게 자리매김했다. 폴케와 동료들은 공식 발표를 통해 자신들의 전시회가 "독일 팝아트의 첫 번째 전시회"라고 밝히면서 자신들이 사용한 기법이 해외에서 차용한 것임을 당당히 드러냄으로써 영미 팝운동과 자신들의 관계를 자랑스럽게 공개했다.[61]

훨씬 더 넓은 지리적 영역에 걸친 새로운 예술적 장치의 급속한 차용과 활용은 예술에 대한 개념적 접근이 지배적이었던 최근 수십 년 동안 점점 더 보편화되었다. 미술사가들이 더 이상 과거처럼 지리적 기준으로 주제를 구분할 수 없다는 사실만 봐도 근대 예술이 점진적으로 세계화되고 있음을 알 수 있다. 19세기 중반부터 제1차 세계대전 또는 20세

기 중반까지 프랑스 또는 유럽 근대 미술에 관한 많은 역사서가 출판되었고, 제2차 세계대전부터 1960년대까지 미국 예술의 역사에 대한 출판물도 많다. 그러나 그보다 더 최근으로 내려오면 예술사가들은 이러한 지리적 제한을 두는 것이 자신들의 역사적 주장을 펼쳐 나가는 데 문제가 된다고 생각하고 있다. 그 이유는 지난 반세기 동안 예술세계를 지배한 단일한 중심지가 분명히 드러나지 않을 뿐 아니라, 최근 들어서는 예술이 미치는 영향이 더 넓은 지역으로까지 더 빠르고 자유롭게 퍼져 나갔기 때문이다.[62]

개념적 혁신은 일반적으로 덜 복잡하고 특정한 예술적 목표에 덜 얽매이기 때문에 종종 실험적 혁신보다 더 쉽게 차용될 수 있다. 따라서 최근 수십 년 동안 많은 예술가는 원래 의도와 무관한 의외의 방식으로 초기 개념적 기법을 사용했다. 예술계 주류가 여전히 개념적 접근방식으로 이어진다면 미래의 주요 혁신은 계속해서 젊은 나이에 탄생할 뿐 아니라 여러 국가와 대륙에 걸쳐 더 널리 이름이 알려질 것이다. 그래서 예를 들어 1965년에 독일의 미술사가 베르너 하프트만은 '20세기의 그림Painting in the Twentieth Century'이라는 설문조사를 마치면서 "이 책에 표현된 근본적인 관점은 이미 변화하기 시작한 역사적 상황을 반영했을 가능성이 꽤 높다. 나는 근대 서양 미술에 관해 유럽 역사가의 입장에서 이 책을 썼다. 그러나 몇 십 년 후에 이런 일은 상상할 수 없게 될 것이고, 아마도 세계의 그림에 대해 세계 역사가로서

글을 쓰는 것만이 가능할지도 모르겠다"라고 예측했다.[63]

1969년 개념적 미술작품을 취급하는 뉴욕의 화상인 세스 시겔라우브는 세계화와 현대 미술의 개념적 성격의 연관성에 대해 이렇게 구체적으로 설명했다.

사물, 정보, 사람, 아이디어가 오고 간다는 아이디어가 마음에 든다. 그리고 이제 그것은 예술의 질과도 관련이 높다. 쉽게 이동이 가능하고, 어떤 것을 사진으로뿐만 아니라 실제로 직접 볼 수 있다. 2차 또는 3차 정보가 아닌 1차 정보의 개념이다. 소문 역시 그러하다. 이러한 일이 상당히 급속도로 일어나고 있다. 의사소통이 훨씬 더 빨라졌다. 편지를 우편으로 보내면 어떤 내용인지 바로 알 수 있다. 1950년대 말 또는 1960년대 초까지 유럽의 누군가는 폴록을 보지 못했을지도 모르지만, 당신은 그림이 도착하기를 기다릴 필요가 없다. 그러한 시대는 끝났다. 그리고 어디에 살든지 예술을 만들 수 있다는 생각, 반드시 뉴욕에 와서 현장의 일부가 될 필요는 없다는 생각 역시 마음에 든다.[64]

현재까지 대표적인 근대 예술가들의 국적별 구성 변화에 대한 체계적인 연구는 없지만, 시겔라우브가 옳았다는 것과 1960년대 동안 미술의 세계화가 이미 빠르게 진행되고 있었다는 사실을 보여주는 많은 증거가 있다. 그 증거 중 한 가지는 최근 미술의 발전에 대한 설문조사들이다. 예를 들

어 표 4.11은 영국학자인 마이클 아처가 교과서에 대한 분석을 바탕으로 집필하여 2002년 출판된『1960년 이후 미술』이라는 저서에 기초하고 있다. 이 표의 분석은 우선 책에 언급된 모든 예술가의 출신 국가를 파악하는 방식으로 진행한 것으로, 예술가의 출생연도를 10년 단위로 구분하고 그들의 출신 국가의 수를 요약했다. 이 증거를 통해 시간이 흐를수록 대표 국가의 수가 급격히 증가하고 있음을 알 수 있다. 1910년대 출생 그룹과 비교하여 1930년대 이후의 출생 그룹의 국가 수는 약 3배 증가한 것으로 나타났다. 예를 들어 책에서 언급한 예술가 중 이 책의 시작점인 1960년에 41세 내지 50세의 예술가들은 총 8개국 출신인 반면, 1960년에 21세 내지 30세의 예술가들은 27개국 출신이다. 좀 더 자료를 면밀히 살펴보면, 중국·인도·이란·한국·모로코·튀니지 등 다수의 아시아 및 아프리카 국가의 예술가들이 아처의 책에서 처음으로 소개되는데, 이들은 1930년대에 태어나 순수 예술에 대한 개념적 접근방식이 득세하기 시작한 1960년대에 20대나 30대를 보낸 예술가들이다.

표 4.11의 증거는 단일 출처에서 나왔지만, 이러한 본질이 다른 많은 출처를 통한 연구에서도 그대로 재현될 수 있음은 의심의 여지가 없다. 최근 수십 년간 미술에 기여하는 사람들의 지리적 범위가 확대되고 있다는 점은 미술계를 연구하는 사람들 사이에서 당연한 사실로 받아들여지고 있다. 따라서 근대 미술에 관한 최근의 연구들은 종종 "글로벌 횡

[표 4.11]
1960년 이후 예술계에서 언급된 예술가들의 출생 연도별 출신 국가수

십 년 단위로 구분한 예술가의 출생 연도	국가수
1890~1899	6
1900~1909	5
1910~1919	8
1920~1929	18
1930~1939	27
1940~1949	22
1950~1959	26
1960~1969	23

출처: 마이클 아처, 『1960년 이후 미술』

류Global Crosscurrents" 또는 "이슈 기반 미술과 세계화Issue-Based Art and Globalization"라는 제목의 장으로 마무리된다.[65] 예를 들어 마이클 아처는 『1960년 이후 미술』의 마지막 장에서 "미술, 시장 및 사회적으로 기능하는 방식에 대한 서로 다른, 종종 상충되는 태도를 수용하기 위한 확장이 있었는지, 아니면 서구 예술 모델의 새로운 시장 영역으로의 확장으로 파악될 수 있는지는 논쟁의 여지가 있다"고 말한다.[66] 그러나 아처의 질문에 대한 대답과 상관없이, 최근 순수 예술에 대한 개념적 접근법이 득세하면서 새로운 예술적 발상이 빠르게 확산되었고, 그에 따라 우리 시대의 예술 제작도 빠르게 세계화 과정을 거치고 있다.

5장

근대 이전 미술

회화와 조각, 힘겨운 작업과 정성이 나를 파멸로 이끌었고, 나는 점점 더 악화일로를 걷고 있다. 차라리 젊었을 때 성냥이나 만들었다면 더 나았을 것이다! 그랬다면 지금처럼 이런 마음의 고통을 겪지는 않았을 테니까.[1]
_ 미켈란젤로, 1542

그의 후기 작품 중 완성된 작품은 거의 없으며, 완전히 완성된 작품들은 젊은 시절의 작품들이라는 게 사실이다. (…) 미켈란젤로는 스스로 만족하기 전에는 거의 보여주지 않거나 아무것도 보여주지 말아야 한다는 말을 자주 했다.[2]
_ 조르조 바사리, 1568

실험적 예술가와 개념적 예술가를 구분 짓는 예술적 목

표와 관행의 차이는 현시대에 국한된 현상이 아니며, 훨씬 이전부터 두 가지 유형으로 뚜렷이 구분될 수 있었음이 최근 연구를 통해 드러나고 있다. 옛 거장들을 분류하는 과정은 이제 막 시작되었지만, 이러한 분류가 이전에는 서로 관련이 없거나 특이한 것으로 여겨지던 위대한 화가들의 많은 예술적 특징을 연결짓는 일관되고 통일된 틀을 제공할 수 있음은 확실하다.

렘브란트의 작품에 관한 최근 연구에서 발견된 몇 가지 사실을 예로 들어보자. 현존하는 렘브란트의 드로잉은 수백 점에 이르지만, 이 가운데 실제 그림을 위한 밑그림으로 확인된 것은 거의 없다. 화가로서 초기 단계를 지나면서부터 렘브란트는 특별한 상황에서만 회화를 위한 밑그림을 그렸다. 회화를 위한 렘브란트의 습작으로 여겨졌던 스케치들 중 일부는 그의 공방에서 다른 화가들이 모작한 것으로 확인되기도 했다. 그런가 하면 특정 작품과 관련된 렘브란트의 드로잉은 해당 작품을 시작하기 전에 그린 게 아니라 작업 중인 그림의 구성을 변경하려는 시도로 스케치한 것이었다.[3] 렘브란트의 작품들을 엑스레이로 투시해보면 작업 중간에 전체 구성을 상당 부분 수정한 흔적이 남아 있으며, 화가로서 경력이 무르익어갈수록 변경의 빈도와 정도가 증가했음을 알 수 있다.[4] 스베틀라나 앨퍼스는 "렘브란트는 드로잉을 통해 작품을 미리 구상하는 대신, 바로 그림을 그려가면서 그 과정 중에 작품을 구상하고 완성하는 습관이 있었

다"라고 결론지었다.5 또한 에른스트 반 데 베터링은 렘브란트가 17세기 다른 어떤 화가보다도 빈번하게 작업 중인 작품을 수정한 것에 대해 "그의 작품은 그런 수정의 과정으로 이해되어야 한다"고 설명했다.6

렘브란트는 많은 작품에 물감을 겹겹이 덧칠한 것으로 유명한데, 그림의 초점을 강조하기 위해 물감을 두껍게 바르는 임파스토impasto 기법을 자주 사용했기 때문이다. 물감을 겹겹이 바르는 과정에서 때로는 붓 대신 팔레트나이프나 손가락으로 거칠게 칠하는 방식으로 대상의 불균등한 표면의 질감과 음영을 표현하려 했다. 앨퍼스는 렘브란트의 고된 작업이 "과정으로서의 창작에 대한 관심을 불러일으켰다"고 표현했다.7 반 데 베터링은 초기에는 비교적 섬세했던 렘브란트의 스타일이 나이가 들면서 점차 거칠게 변모했고, 시간이 흐를수록 작품의 무게감이 더해졌다고 강조했다.8

물감을 여러 겹으로 덧칠한 작품들을 보면 그가 그림을 완성하는 데 오랜 시간이 걸린 이유를 이해할 수 있다. 렘브란트는 결단력 있는 화가는 아니었으며, 나이가 들수록 불확실성이 줄어들기는커녕 더욱 강해졌다. 동시대인들 사이에서는 렘브란트가 스스로 완성작이라고 생각한 작품조차 실제로는 완성되지 않았다며 불평하곤 했다. 이러한 인식은 대부분 정교하고 부드러운 기법을 구사하는 동시대 화가들과 대비되는 렘브란트의 거친 스타일이 초래한 결과였다.9 렘브란트와 작업한 몇몇 화가와 아는 사이였던 화가 아르놀

트 호우브라켄은 자신이 본 렘브란트의 그림에 대해 "매우 세밀하게 그려진 부분도 있었지만 나머지 부분은 밑그림을 무시하고 마치 타르를 바르는 거친 솔로 칠한 것 같았다. 그러나 렘브란트는 화가가 의도한 바를 달성할 때 비로소 작품이 완성된다고 여겨 자신의 방식을 바꾸려 하지 않았다"고 회고했다.[10]

렘브란트의 작업실에는 여러 시기에 걸쳐 50명이 넘는 젊은 화가들이 드나들며 수련생이나 동료로서 작업한 것으로 알려져 있다.[11] 앨퍼스는 동시대 화가였던 페테르 파울 루벤스의 작업실 분위기와 대조되는 렘브란트 작업실의 개인주의 풍조에 주목하면서 "루벤스는 노동 분업을 장려했다. 조수들은 풍경화, 동물화 등 특정 회화 분야에 특화된 기술을 보유하고 있었고, 루벤스는 여기에 오일 스케치와 드로잉 과정을 절묘하게 결합한 제작 방식을 고안하여 일종의 그림 공장을 만든 것이다. 말하자면 실제 작품은 다른 사람들이 작업하고 루벤스는 얼굴이나 손에 마지막 손질을 하는 정도였다"라고 말했다. 그러나 이와 같은 집단생산 시스템과는 달리, 렘브란트의 작업실에서는 스승과 제자가 독립적으로 작업했고, 각자 자신의 이름을 걸고 판매할 작품을 만들었다. 루벤스와는 달리 렘브란트는 조수들과 협업한 적이 거의 없었다. 동시대 화가들 사이에서는 루벤스와 같은 작업 방식이 일반적이었으며, 앨퍼스는 "확실히 렘브란트는 그림을 그리는 일을 사적 창작의 영역으로 취급했다. 사업을 운영하는

것과 개인 저작권을 주장하는 것 사이에 필연적인 모순이 없음을 보여주었다"라고 결론지었다.[12]

렘브란트와 고객의 관계는 자주 껄끄러워졌다. 그는 꽤 오랫동안 포즈를 취하게 했고 수주받은 작업의 마무리를 자주 지연시켰으며, 때로는 고객이 용납할 수 없는 완성도의 작품을 납품하기도 했다. 페르메이르 등 동시대 다른 많은 네덜란드 화가들과 달리, 렘브란트는 자신의 작품을 대량으로 구입하는 부유한 단독 후원자를 원치 않았다. 앨퍼트는 작품에 소요되는 시간이나 최종 결과물에 대한 예측을 불가능하게 하는 렘브란트의 '수정하면서 완성하는open-ended' 작업 방식이 후원자들과의 관계를 어렵게 만들었을 것이라고 지적하면서 "그림을 그린 뒤 다시 그리는 렘브란트 특유의 작업 방식으로 인해 작품을 완성하는 데 시간이 얼마나 걸릴지 예측하기 어려운 데다, 최종 결과물의 완성도가 어떨지에 대한 판단도 아예 불가능했다"고 말했다. 그러므로 그가 후원자들과 겪은 어려움들은 근본적으로는 스타일의 타협을 거부한 데서 비롯된 것이었다. "일반 화가에게는 값진 기회로 여겨졌겠지만, 렘브란트는 돈을 받고 작품 만들기를 꺼렸다."[13]

렘브란트는 이탈리아 르네상스 시대의 예술에 관심이 많았다. 1656년 그가 파산을 선언했을 때 작성된 소장품 목록에는 미켈란젤로, 라파엘로, 티치아노 및 수십 명의 다른 예술가들의 작품을 석판화로 찍어 만든 책들이 있었다.[14] 동시

대의 많은 다른 화가와 달리 렘브란트는 이전 작품들을 거의 모방하지 않았다. 현존하는 수백 점의 작품들 중 종교 이미지를 차용한 작품은 고작 10여 점이며, 초기 미술에 기반한 것으로 보이는 작품은 거의 없다. 렘브란트는 유화, 드로잉, 에칭 등 다양한 기법을 통해 실제 삶에 존재하는 모델들을 구현했다. 앨프스는 "그(렘브란트)는 과거의 예술작품에서 영감을 받는 대신 작업실에서 포즈를 취하고 있는 모델들을 표현했다"고 말했다.[15]

흥미롭게도, 점진적 과정을 거쳐 이미지를 창조하는 방식은 고객 만족도를 크게 떨어뜨린 반면, 예술적 사업의 다른 부분이 상업적으로 성공하는 데 정반대의 영향을 미쳤다. 렘브란트가 생전에 유럽에서 거둔 명성은 대부분 에칭화의 제작과 판매를 통해 얻은 것으로, 그가 판화를 제작하는 방식은 회화 작업 방식과 관련이 있다. 최근 연구에 따르면 "렘브란트는 300점에 이르는 에칭화를 제작했는데, 대부분 먼저 그린 밑그림을 판에 옮기지 않고 동판에 직접 작업했다."[16] 유화를 그릴 때와 마찬가지로 에칭 작업은 빈번한 수정을 거쳐 완성되었다. 많은 에칭화가 서너 가지 다른 버전으로 인쇄되었으며, 많게는 8가지 다른 버전이 제작되기도 했다. 에칭화에서는 판을 반복해서 재작업하는 렘브란트의 작업 방식이 이익을 안겨주었는데, 이는 작품을 완성하는 과정에서 만들어진 단계별 에칭판들이 각각 독립된 작품으로 판매될 수 있었기 때문이다. 호우브라켄은 "렘브란트가

작업 과정에서 미세한 변화를 주거나 작은 부분을 추가한 단계별 에칭들은 각각 개별 에디션으로 판매될 수 있었다. 진정한 미술 애호가라면 유노Juno(헤라 여신)의 머리에 왕관이 있건 없건, 요셉의 머리에 후광이 비추든 그림자에 가려졌든 이 작품들을 반드시 소장하고 싶어 했을 것"이라고 설명했다.[17]

 미술사가들은 렘브란트의 작업에 관한 개별적 특성들을 기록하고 이에 대해 논의했지만 그에 대한 통일된 분석은 내놓지 않았으며, 이러한 특성들이 렘브란트라는 단일 예술가만의 특성이 아닐 수 있다는 점도 고려하지 않았다. 그러나 준비 과정에서 밑그림을 그리지 않고, 작업 중인 작품을 계속 추가 수정하며 완성을 주저하고, 그림이 그려지는 과정을 통해 최종 완성품의 스타일을 점진적으로 드러내고, 순수하게 창작한 이미지를 바탕으로 완고하게 모든 작업을 온전히 스스로 감당하고, 판매될 그림 한 점을 완성하기 위해 일련의 단계별 상태를 구현하는 등의 모든 특징은 렘브란트가 모호하지만 야심찬 시각적 목표를 달성하기 위해 시행착오를 반복하는 실험적 예술가라는 명제에 부합한다.[18] 또한 이러한 견해는 렘브란트의 작품 활동이 노년기에 이르러 더욱 장엄하게 승화됐다는 미술사학자들의 광범위한 합의에도 맞아떨어진다. 렘브란트는 1669년 63세에 세상을 떠났다. 제이컵 로젠버그와 세이무어 슬라이브는 "세상을 떠나기 전 몇 년간 렘브란트의 스타일에는 근본적 변화가 없었지만, 표

현력만은 마지막까지 성장을 멈추지 않았다. 그의 과감하고 자유로운 붓놀림은 1660년대 후반에 탄생한 위대한 작품들에서 정점을 이룬다. 미켈란젤로, 티치아노, 고야와 같이 삶이 끝날 때까지 표현력이 계속 성장하는 놀라운 모습을 보인 화가는 매우 드물다"라고 렘브란트의 후기 활동을 평가했다.[19]

미술사가 로버트 젠슨의 근대 화가와 관련한 연구는 이 책의 앞부분에 제시된 분석틀에 비추어 위대한 옛 거장들의 작품과 작품 활동 이력을 살펴보는 것이 중요한 작업임을 입증해주었다. 젠슨의 연구를 참조했을 때 15세기부터 17세기까지 주요 서양화가들의 생애주기에 대한 새로운 관점을 얻어내는 데 이 분석이 어떠한 도움이 되는지를 알 수 있다.[20]

마사초(1401~1429?)는 아마도 서양 회화의 발달을 근본적으로 변화시킨 최초의 젊은 천재였을 것이다. 28세쯤 요절하기 직전에 그린 일련의 작품에서 그는 완전히 새로운 구상적 일루저니즘illusionism을 구현하기 위해 세 가지 주요 요소를 종합했는데, 이 중 두 가지는 초기 혁신적 화가들의 기법을 차용한 것이었다. 먼저 피렌체 출신의 선배 화가인 조토로부터 빛과 어둠의 음영, 형태의 단순화, 인물의 중첩 등의 기법을 차용해 중세 미술의 평면적인 이미지를 대체하기 시작한다. 그리고 동료 건축가인 브루넬레스키로부터는 과학적으로 측정 가능한 방식으로 그림에 거리감을 표현하는 선 원근법을 차용해서 현실 묘사에 새로운 질서와 합리성

을 부여했다. 이를 바탕으로 그림에 일관된 단일 광원을 사용하는 자신만의 독창적인 요소를 추가했다. 훗날 명암법 chiaroscuro으로 명명된 이 기법이 만들어낸 스포트라이트 효과를 통해 광원에 덜 주목한 조토의 그림보다 더 극적인 효과를 얻을 수 있었고, 인물이 드리우는 그림자의 일관성을 통해 그림 구성을 더 통일감 있게 완성할 수 있었다.

　이러한 세 가지 요소를 종합함으로써 마사초는 그림을 보는 사람이 자신이 속한 세상의 연장이라 느낄 수 있는 환상의 공간에서 등장인물들을 보다 설득력 있고 강렬하게 구현하는 회화능력에 혁신적인 돌파구를 마련했다. 이러한 종합적 기법은 이전 미술가들의 관습적 행태에 대한 면밀한 연구와 더불어 광범위한 수학적 계산을 바탕으로 한 위대한 개념적 업적이다.[21] 마사초의 작업 방식을 설명한 현대의 자료도 없고, 그가 그린 것으로 알려진 드로잉도 남아 있지 않지만, 그의 주요 작품으로 알려진 피렌체의 산타 마리아 노벨라 교회의 「성 삼위일체」를 투과검사한 결과 격자가 새겨진 위치에 성모 마리아의 머리가 그려진 것으로 밝혀졌다. 이는 그가 미묘하게 축소시킨 머리를 그려 넣을 위치를 잡기 위해 사각형으로 면을 나누었음을 암시한다. 최종 작품을 정교하게 뒷받침하기 위해 면을 분할하여 밑그림을 그리는 방식은 15세기 말에 이르러 일반적인 관행이 되었지만, 15세기 초까지만 해도 그렇지 않았다. 마사초는 "실제 회화 작업에 앞서 계획적이고 정교한 밑그림을 그리는" 초창기

화가들 중 한 명이었을 것이다.[22] 그로부터 한 세기 이상 지난 후 조르조 바사리는 마사초의 발견으로 인해 그의 최고 걸작이 있는 피렌체의 브랑카치 예배당을 "가장 재능 있는 조각가와 화가들이 끊임없이 방문하고 연구하는 예술학교"로 만들었다고 정확히 묘사했다. 마사초의 '완벽한 작품'이 가져온 혁명적인 업적에 찬사를 표한 레오나르도 다빈치도 그러한 학생들 가운데 한 명이었다.[23]

레오나르도 다빈치(1452~1519)는 "경험에서 태어나지 않은 과학은 헛되고 오류로 가득 차 있다"라는 굳은 믿음을 갖고 있었기 때문에 여러 방면에 걸친 다양한 연구에서 실험을 통해 증명하고자 했다.[24] 많은 미술사학자가 그의 드로잉 스타일에 큰 관심을 가져왔다. 데이비드 로샌드는 드로잉에서 감지된 실험성과 시각적 완성도에 대해 "드로잉을 통해서 레오나르도는 비로소 그의 비전을 분명하게 이해하게 됐다"고 말했다.[25] 곰브리치는 "다빈치는 어떤 형태도 완성품으로 받아들이지 않고 계속 창작 작업을 이어나가는 점토 조각가와 같다"라고 말하면서, 그의 드로잉이 갖는 우발적 특성을 강조했다.[26] 마틴 켐프는 "다빈치의 드로잉 스타일은 혁명적"이며 "역동적 스케치로 이뤄진 브레인스토밍"이라고 칭했다. 그는 또한 "이전의 그 어떤 화가도 이렇게 다양한 선 구성으로 작품을 완성한 적이 없었다. 이렇게 실험적이고도 유연한 예비 스케치 작업은 이후 세대에서는 표준이 됐는데, 이는 거의 다빈치가 단독으로 창안"한 것이라고 말했다.

다빈치는 회화 작업에 앞서 스케치를 하긴 했으나 보통은 최종 완성품으로 정확히 구현되지 않았다. 다빈치가 1481년 당시 수행한 일련의 창작 연구에 대해 검토한 켐프는 "그는 결코 작업에 앞서 그림의 형태를 구체적으로 확정하는 바 없이, 실제 작업을 순차적으로 진행하면서 체계적으로 구현해 갔다. 생각의 흐름은 거칠고 뒤죽박죽인 아이디어 속에서 폭포처럼 쇄도했고, 때로는 예상치 못한 방향으로 튀기도 했다. 아마도 그 자신조차 예상치 못한 방향이었을 수 있다"라고 말했다.[27]

다빈치는 다른 화가들이 그림을 그릴 때 예비 스케치를 엄격하게 따르는 관습적 행태에 대해 엄중히 경고했다.

> 그림을 그릴 때 모든 세세한 부분까지 미리 정해놓지 마라. 그렇지 않으면 목탄의 아주 미세한 흔적까지도 놓치지 않으려 집착하는 많은 화가의 전례를 따르게 될 것인데, 이런 화가들은 돈은 많이 벌 수 있을지 모르지만, 자신의 작품에 대한 칭송은 얻을 수 없다. 왜냐하면 그림에 표현한 대상이 마음의 움직임에 따라 팔다리를 움직이지 못하는 경우가 자주 발생하기 때문이다. 연결된 팔다리를 아름답고 우아하게 마무리한다면 이 팔다리를 위, 아래, 앞, 뒤로 옮기는 건 그림을 훼손한다고 생각할 것이다.[28]

미술사가들이 실시한 조사에서 역사상 가장 많이 복제

된 작품으로 선정된 대형 프레스코화 「최후의 만찬」을 그리기 위해 다빈치는 세심한 계획을 세우려 했다. 그러나 켐프는 밑그림 단계에서 몇 가지 문제를 풀지 못했기 때문에 결과적으로 그림을 보는 사람들에게 시각적 역설을 제시했다고 지적했다. 예컨대 그림 속 식탁이 제자들을 모두 앉히기에는 협소하다는 것이 그러한 문제로, 결국 다빈치는 작품을 그리는 과정에서 처음 계획을 수정했다고 했다. 이로 인해 시각적 관심의 중심점인 그리스도의 형상은 세심하게 계획된 원래 위치에서 벗어나게 되는데, 이에 대해 켐프는 "원근감의 초점과 그리드 중심이 약간이긴 하지만 분명 어긋나 있다"고 말했다. 켐프의 설명에 따르면, 다빈치는 시각적인 이유로 프레스코 원근 중심을 그리드 중심으로부터 이동시켰고 "과학적 자연주의 법칙과 양립할 수 없더라도 필요한 효과를 얻기 위해 직관적인 조정"을 했다는 것이다.[29]

다빈치의 스타일은 세월이 흐르면서 진화를 거듭했다. 다빈치의 대표작인 「모나리자」의 수수께끼 같은 신비감은 다빈치가 작품 활동 후기에 접어들어 윤곽을 명확하게 표현하지 않으려 했기 때문에 발현된 것이라고 켐프는 설명한다. 그의 설명에 따르면 "이 그림의 진정한 독창성은 관찰자의 시점에 따라 달라지는 움직이는 듯한 얼굴을 구현한 데 있으며, 얼굴의 관상학적 특징에서 오는 단일하고 고정된 절대적 이미지가 드러나지 않는다." 모나리자의 얼굴은 명확한 윤곽선 대신 "일련의 색조 변화로 윤곽을 드러내"고 있으며,

"그 윤곽조차도 모호하게 처리"되어 있다. 은근하게 드러나는 이미지는 여러 번의 글레이즈 기법으로 구현한 것으로, 이는 다빈치 후기 작품의 기술적 특성이다. 켐프는 「모나리자」가 수년간에 걸쳐 점진적으로 작업되었으며 다빈치가 60세를 일기로 세상을 떠날 때까지 완성되지 않았다고 믿고 있다.[30]

원숙한 후기 작품들에서 다빈치가 채택한 작업 방식의 유연성을 보면 그가 실험적 예술가임을 알 수 있다. 다빈치가 미술 발전에 가장 크게 기여한 점은 철두철미한 사전 연구를 중시하는 경직된 전통 방식에 반기를 들었다는 것, 그리고 그러한 방식 대신 작업 과정에서 화가가 자신의 아이디어를 발전시킬 수 있는 방식을 고안해냈다는 것이다. 다빈치는 서양 역사상 다른 어느 예술가보다 예술적 과정에 내재된 엄청난 가능성을 잘 상징하는 인물로, 곰브리치는 "궁극적으로 그에게 중요한 것은 창조 행위 자체였다"라고 말했다.[31]

1508년 교황 율리우스 2세는 바티칸 시스티나 성당의 천장을 장식하기 위해 미켈란젤로(1475~1564)를 로마로 소환했다. 미켈란젤로는 자신의 본업이 조각가라고 생각했고, 대규모 프로젝트에 대해 반감을 가지고 있었다. 초기 전기 작가의 기록에 따르면 "미켈란젤로는 자신이 적임자가 아니므로 프로젝트가 성공하기 어려울 것이라고 호소하며 그 일을 맡지 않으려고 온갖 애를 썼다"라고 했다.[32] 그러나 교황

은 요지부동이었고, 결국 미켈란젤로는 이후 4년에 걸쳐 서양 미술사 최고의 걸작이라 일컬어지는 어마어마한 벽화를 탄생시켰다.

당초 미켈란젤로는 천장화에 대해 다소 평범한 계획을 세웠지만 얼마 지나지 않아 자신의 계획이 너무 '빈약하다'고 판단하게 되었고, 교황으로부터 "나 자신이 원하는 작품, 나를 기쁘게 할 만한 작품"을 만들어도 좋다는 허가를 받아냈다. 미켈란젤로는 프로젝트의 규모를 대폭 확대해 성경에 나오는 일련의 이야기들을 개괄하는 복합적인 작품을 창조했다. 미켈란젤로는 천장화에 등장하는 개별 인물이나 단체의 이미지는 미리 계획했지만, 전체 구성을 계획한 드로잉은 그리지 않은 것으로 보인다. 작품은 위치별 등장인물들 간의 관계를 바탕으로 통합되어 있지만, 프리드버그는 "다양한 주제 모티프가 무엇을 의미하는지, 또는 이들이 서로 정확히 어떻게 연관되어 있는지는 항상 명확하지 않다"라고 말했다. 미켈란젤로의 스타일은 실제 작업과정에서 크게 변모했는데, "이어지는 단계마다 에너지는 상승되고, 자유와 다양성에 대한 추구는 더욱 분명해졌다."[33] 다양한 증거자료에 따르면 프레스코뿐 아니라 조각, 건축 등 미켈란젤로의 프로젝트들은 실제 제작 과정에서 상당한 발전을 보였음을 알 수 있다.[34]

미켈란젤로는 시각예술가로서, 작품의 전체적인 시각 효과를 살리기 위해 그림이든 조각이든 정확한 신체 비율 같

은 과학적 고려를 기꺼이 희생하곤 했다. 그의 작품에 등장하는 인물들은 종종 과대화되었거나 지나치게 근육질이며, 극적이지만 비현실적으로 뒤틀려 있다. 건축가로서도 미켈란젤로의 작업은 시각 중심적이고 실험적이었다. 제임스 애커맨은 "동시대 화가들과 달리 미켈란젤로는 그림에 치수나 척도를 거의 표시하지 않았고, 모듈로 작업한 적이 없으며, 최종 디자인을 결정할 때까지 눈금자나 컴퍼스를 사용하지 않았다"고 말했다. 그는 사용될 돌의 종류별 모양과 같은 시각적 효과를 고려해 도면을 그렸으며 "아주 잠정적인 예비 스케치에도 대부분 빛과 그림자가 표시"되었을 것이라 보았다. 판단의 기준은 시각적 효과였다. "건물이 설계되기 전에 이미 관람자들이 존재하는 듯했다."[35]

작업하는 과정 중에 자주 수정되고 모든 작품 창작에 시각 효과를 대입하는 관점으로 접근하는 특징으로 볼 때 미켈란젤로는 실험적 예술가임을 알 수 있다. 경력이 쌓일수록 작품을 완성시키기 어려워했다는 점 역시 마찬가지다. 루돌프 비트코버는 다빈치와 미켈란젤로의 미완성 작품들이 서양 미술사의 새로운 현상을 보여준다고 주장했다. 비트코버는 미켈란젤로가 권세 높은 후원가의 참견과 방해로 인해 작품을 완성하지 못한 것이 아니라 스스로 자신의 성과에 만족하지 못했기 때문이라고 주장했다.

우리는 완성품이 없는 다빈치와 미완성의 대가 미켈란젤로를

통해 이전에는 몰랐던 사실을 알 수 있게 되었다. 중세 작품들 중 미완성작은 분명 외부적인 원인에 의해 불완전한 상태로 남겨졌을 것이다. 그러나 다빈치와 미켈란젤로의 경우에는 외부적 원인뿐 아니라 내부적 원인으로 작품의 완성이 방해받았을 수 있다.

우리가 아는 한, 이전에는 작품의 구상과 실행 사이에 긴장감이 존재한 적이 없었다. 그러나 이제는 세속적 예술이 갖는 타당성에 대한 의심, 자기비판, 내적 구상의 불완전한 실현에 대한 불만, 주된 아이디어 간의 차이, (미켈란젤로의 경우) 순수하고 숭고한 발상과 조악한 물질적 구현 간의 간극 등으로 인해 대가들이 작품을 완성할 수 없었을지 모른다는 의심을 갖게 된다.[36]

만일 비트코버의 주장이 맞다면, 이 두 명의 위대한 르네상스 예술가는 '완벽은 훌륭함의 적'이라는 실험적 인식으로 인해 예술가가 작품을 완성시키지 못하게 된 첫 번째 사례일지도 모르겠다.

라파엘로(1483~1520)는 많은 동시대인들 사이에서 젊은 천재로 통했다. 바사리는 라파엘로의 자서전에서 "때때로 하늘은 자신이 총애하는 한 사람에게 무한한 은혜를 쏟아 붓는다"며, 라파엘로 같은 사람은 "지상에 큰 명성을 남기고 내세에 천국에서 확실한 보상을 받으려 하는 필멸의 신"이라고 평했다.[37] 한동안 라파엘로는 선배 화가들의 예술을

자신의 것으로 수용하는 능력을 지닌 인물로 알려져 왔다. 최근 연구에 따르면 "라파엘로의 수용력은 놀랍다. 예를 들어 다빈치가 개척한 디자인 절차나 미켈란젤로의 새로운 드로잉 기법을 채택하는 속도를 보면 새로운 예술적 도전에 대응하는 라파엘로의 풍부한 역동성을 느낄 수 있다."[38]

라파엘로의 작품과 제작 기법은 예술의 질서와 합리성을 상징하게 되었다. 프란시스 에임스 루이스는 "라파엘로는 작품 활동 초기부터 이전의 화가들보다 당면한 회화적 문제들을 훨씬 더 집중된 방식으로 해결하기 위해 드로잉을 활용한 듯 보인다. 라파엘로는 논리적이고 정교한 준비 드로잉 절차가 최종 디자인에 주는 이점을 앞선 예술가들보다 더 명확하게 인식한 것 같다"라고 말했다. 그의 작업은 체계적이고 의도가 담겨 있으며 "라파엘로는 모든 준비 과정 내내 최종 작품의 특성과 목적을 명확히 인식하고 있었다."[39] 라파엘로의 꼼꼼한 준비 과정은 놀라운 명확성을 보여주는 작품으로 이어졌다. 데이비드 로샌드는 "라파엘로의 방식은 명확한 윤곽에 정밀한 실용적 기능을 부여하는 시스템이며, 이는 명확성을 높이 평가하는 미학의 근간이기도 하다. 구성 방안에 대한 탐색은 드로잉에 그 자리를 내어준다. 완성된 작품은 그 안에 숨겨진 창의적인 결단력과 완벽함을 자랑한다. 그것은 예술을 감춘 예술이다"라고 말했다.[40]

라파엘로가 준비 과정에서의 까다로움과 완성된 작품의 정확성으로 유명하다는 사실을 고려할 때 그의 그림은 마

땅히 개념적이라 할 수 있다. 그는 자연이나 일상이 아닌 고대 유물이나 다른 예술가들의 작품에서 영감을 얻었다. 라파엘로의 장기적 목표는 사실적인 인물이나 장면을 묘사하기보다는 조화로운 구성으로 배열된 완벽한 형태를 구현하는 것이었다. 갈라테이아처럼 포즈를 취할 만큼 아름다운 여성이 없었기 때문에 그는 실제 모델을 필요로 하지 않았다. 이에 대해 그는 "내 마음속에 있는 특정한 이상형을 이용했다"고 말했다.[41] 곰브리치는 그의 그림을 "현실에 구현된 이상"이라고 표현한 바 있다.[42] 한스 벨팅은 라파엘로의 「시스티나 마돈나」가 19세기 독일에서 얻은 엄청난 명성에 대해 "사람들은 예술적 이상이 이토록 명확하게 구체화된 작품이 실제로 존재한다는 사실에 매료되었다"라고 설명했다.[43] 바사리는 라파엘로 스스로도 이미지가 갖는 시각적인 힘이라는 측면에서 다빈치와 미켈란젤로를 따라갈 수 없다고 인식했지만, 그의 개념적 예술에 다른 장점이 있음을 알았다고 한다. "라파엘로는 자신에게 생각을 명확하게 표현하는 능력이 있다고 여겼고, 혼동 없이 작품을 구성하는 능력만으로도 대가라는 평가를 받을 수 있다고 생각했다."[44]

라파엘로가 바티칸의 서명의 방 Stanza della Segnatura 벽면에 그린 「아테네 학당」은 인간 이성에 대해 보내는 찬사로, 그의 가장 큰 업적으로 평가된다. 라파엘로는 플라톤과 아리스토텔레스가 50명의 다른 고대 그리스 철학자와 과학자들에 둘러싸여 있는 이 거대한 프레스코화를 28세 때 완성

했다. 그의 놀라운 구성은 다양한 포즈를 취하고 있는 수많은 인물을 담아낸다는 엄청난 도전에도 불구하고 뛰어난 통일성을 이뤘으며, 케네스 클라크의 표현에 따르면 "완벽한 균형의 사회"를 재현했다.[45] 남아 있는 인물별 드로잉은 제한적이지만, 아마도 더 많은 드로잉이 제작됐을 것이다. 존 포프 헤네시는 "아테네 학당에 등장하는 모든 개별 인물들을 그리기 전에 분명히 세심하고 치밀하게 숙고된 연구가 선행되었을 것이다"라고 주장했다.[46] 구성이 엄청나게 복잡했기 때문에 라파엘로는 최종 작품을 위한 준비 카툰cartoon(프레스코화나 태피스트리 같은 거대한 미술작품을 제작할 때 당시 예술가들이 밑그림을 정교하게 실제 사이즈로 그린 것)을 그렸는데, 프레스코화의 최종 52명의 인물 중 51명이 등장한다.[47] 라파엘로는 자신의 가장 위대한 작품을 통해 자신에게 가장 많은 가르침을 준 두 예술가에게 경의를 표한 것으로 보인다. 왜냐하면 등장인물 중 플라톤은 다빈치의 모습을, 프레스코화 제작 중 마지막으로 추가된 인물인 헤라클레이토스는 미켈란젤로의 모습을 그린 것으로 보이기 때문이다.

바사리는 미켈란젤로와 라파엘로의 작업 방식 차이에 관해 흥미로운 견해를 소개했다. 바사리의 설명에 따르면, 시스티나 성당 천장 밑그림 작업을 마쳤을 때 미켈란젤로는 작업 규모가 너무 커서 도움이 필요했기 때문에 프레스코화 작업 경험을 지닌 화가 6명을 데려왔다. 그러나 실제 작업이 진행되자 너무나 기대치에 못 미치는 실력에 실망하여 그들

을 성당 밖으로 쫓아내고 다시는 보려 하지 않았다. 결국 화가들은 수치심을 안고 피렌체로 돌아갔다. 미켈란젤로는 그들이 작업한 부분을 전부 지운 뒤 홀로 천장 전체 작업을 이어나갔다.[48] 이와는 반대로 라파엘로는 성공을 거둔 후 많은 조수를 고용했으며, "화랑에 모습을 드러낼 때면 항상 50명 가량의 화가들과 함께였다."[49] 이 책 제3장에서 논의한 르윗과 워홀의 후기 과정에서 예상할 수 있는 관행으로서, 포프헤네시는 1515년 이후 라파엘로가 "상당수의 작품에서 실행자가 아닌 아이디어 제공자 역할을 했다"라고 말했는데, 이는 라파엘로가 밑그림이나 준비 카툰만을 제작하고 이후 실제 그림은 조수들이 그렸다는 뜻이다.[50] 1960년대 영향력을 끼친 기획자로서의 예술가들과 마찬가지로, 자신의 작품을 기꺼이 다른 사람이 구현하도록 한 라파엘로의 방식은 예술에 대한 그의 개념적 접근방식에서 비롯됐을 수도 있다. 이와는 달리 가장 야심 찬 자신의 프로젝트를 직접 제작하려 한 미켈란젤로의 욕망은 실험적 태도를 반영한 것일 수 있다.

티치아노(1489/90~1576)는 그림을 그리기에 앞서 사전 연구를 거의 하지 않은 것으로 보인다. 한 17세기 미술사가는 티치아노 제자의 설명을 바탕으로 그의 작업 방식을 이렇게 기록했다.

그는 엄청난 양의 색상으로 그림을 스케치하곤 했는데, 이는

그가 구축해야 하는 그림의 구성에 기초 역할을 했다. 이렇게 귀중한 기초를 쌓은 다음, 그는 자신의 그림을 벽에 걸어둔 채 눈길도 주지 않았고, 때로는 몇 달 동안 방치하곤 했다. 다시 붓을 들고 싶어졌을 때 마치 그 스케치가 불구대천의 원수인 양 결점을 찾으려고 철저히 살폈다. 그리고 자신의 의도에 완전히 부합하지 않는 부분을 발견하면 마치 훌륭한 외과의사가 환자를 치료하듯 다루었고 (…) 가장 완벽한 대칭을 이룰 때까지 인물을 작업하고 수정했다. 그리하여 그 본질적인 형태를 생동감 있는 육체로 채웠고 여러 단계를 거쳐 생명의 숨결만이 부족한 상태로 만들었다. (…) 마지막 단계인 최종 리터칭에서는 여기저기 가장 밝은 하이라이트 부분들을 손가락으로 문질러 조절하고 (…) 대비를 줄여 색상 간 조화를 이루는 작업을 했다.[51]

최근 엑스레이와 적외선 사진을 활용한 기술 분석을 통해 티치아노가 캔버스 위에 직접 작업하면서 실험적인 방식으로 진행했다는 사실을 확인할 수 있었다. "처음부터 티치아노는 까다로운 부분 외에는 거의 밑그림을 그리지 않았다. (…) 그는 붓으로 바로 자신의 구상을 구현했으며, 다양한 두께의 물감을 여러 겹 칠하는 경향이 있었다. (…) 티치아노는 그림 구성, 시점, 서사적 순간을 급격히 변경하는 것으로 유명했다."[52]

티치아노의 뚜렷한 공헌 중 하나는 새로운 공간 관계를

창조한 것으로, 그의 그림 속 인물들은 캔버스 앞에서 하나같이 한 지점을 바라보지 않고 그림 속 가상 공간에서 각기 다른 방향과 다른 깊이로 배열되어 있다. 이를 통해 그림 앞에 선 감상자들은 관람 위치를 바꿈으로써 마치 자신이 작품의 한 부분에 직접 참여하고 있는 것처럼 느낄 수 있다. 가장 많이 모사된 티치아노의 작품 중 하나인 「페사로 가문의 제단화」를 엑스레이로 분석한 결과 최종 작품 밑에 여러 버전의 장면 구성이 그려져 있음이 밝혀졌고, 이를 통해 티치아노가 실험적 작업 방식을 통해 해당 작품의 구성을 완성했음을 알 수 있다.[53]

티치아노 그림에 대한 엑스레이 분석을 통해 확인된 또 다른 사실은, 완성된 그림의 이미지를 다음 그림을 위한 출발점으로 삼아 연작 작업을 효과적으로 진행했다는 것이다. 예를 들어 「다나에」(1544~1546)를 엑스레이로 살펴보면, 표면 아래에 있는 이전 그림의 윤곽이 드러난다. "작품 활동 후기로 갈수록 일반적인 절차가 되었지만, 「우르비노의 비너스」(1538년경)를 작업실에서 떠나보내기 전 티치아노는 이 작품의 복제본을 완성한 것으로 보인다. 이는 누가 봐도 매력적인 그림 구성을 보존해 향후 추가 작품으로 발전될 수 있도록 보존한 것이며, 실제로 티치아노는 기대어 있는 비너스를 기본 주제로 한 일련의 다양한 버전의 작품을 개발했다."[54]

티치아노의 스타일은 그의 긴 생애에 걸쳐 진화했는데,

초기 작품의 명확함과 정밀함으로부터 그림 표면재의 질감을 강조하는 스타일로 나아갔다. 바사리는 이러한 변화에 대해 "초기 작품들은 믿을 수 없을 정도의 섬세함과 근면함을 담고 있으며, 가까이에서나 멀리서나 이를 확인할 수 있다. 반면 후기 작품들은 대담한 필치와 강하다 못해 거칠기까지 한 붓놀림으로 그려져, 가까이에서는 보이는 게 거의 없지만 멀리서 보면 완벽해 보인다"고 말했다. 그러면서 티치아노의 후기 스타일을 흉내 낸 많은 화가가 "엉성한 그림을 그렸다. 왜냐하면 티치아노가 별다른 노력 없이 그린 듯한 그림들은 사실 많은 노력이 들어간 그림이었기 때문이다. 따라서 티치아노의 그림을 따라하려는 화가들은 자신을 기만한 채 그리고 칠하는 과정만 반복했을 뿐이라고 알려졌다"고 말했다. 티치아노의 스타일에는 경험에서 우러나오는 판단력이 요구된다. "자주 사용된 이 기법은 신중하고 아름답고 경이로워서 마치 그림이 살아 움직이는 듯했다."[55]

티치아노의 후기 양식이 뿜어내는 생명력은 많은 후대 화가들에게 보다 자유롭고 자발적으로 작업하는 데 영감을 주었다. 수 세기 동안 유럽의 위대한 아카데미들은 라파엘로가 전형화한 심미적 완성의 엄격한 절대기준을 가르쳐 왔다. 그러나 이러한 접근법이 주는 제약에 답답함을 느끼던 화가들에게 티치아노와 그의 후기 스타일은 그림을 그리는 과정에서 화가 자신만의 표현 방식을 발견하는 자율적인 예술가라는 대안적 모델을 제시했다. 예를 들어 에른스트 반

더 베터링은 티치아노 후기 양식의 얼룩 기법과 티치아노 기법에 대한 바사리의 설명서(1604년 네덜란드어로 번역)는 렘브란트가 이뤄낸 위대한 후기 양식에 직접적인 영감을 주었다고 주장했다. 멀리서 보았을 때 비로소 일관된 이미지를 파악할 수 있는 거친 스타일, 미완성으로 여겨진 작품의 제작, 예비 과정으로 밑그림을 옮기지 않고 캔버스에 직접 그릴 때 필연적으로 생겨나는 빈번한 수정으로 인한 작품의 변경, 물감을 겹겹이 덧입히는 방식의 이미지 구축 등의 작업 방식을 통해 렘브란트는 이미 전설적인 본보기가 된 티치아노를 따르고 있었다.[56] 그림에 대한 시각적 접근, 수십 년에 걸친 연구를 통해 발전된 찬란한 예술적 성취는 티치아노와 렘브란트가 전형적인 실험적 혁신가임을 반증한다. 이런 관점에서 로저 프라이가 이 두 거장을 가리켜 "무의식적 요소가 예술 구현에 완전히 침투하기까지 매우 오랜 시간의 활동을 필요로 하는" 예술가들을 대표하는 최고의 사례로 꼽은 것은 적절해 보인다.[57]

프란스 할스(1590/85~1666)는 초상화의 생동감과 즉흥성으로 동시대 사람들에게 널리 알려졌는데, 이는 동화 같은 붓놀림, 모델들의 덧없는 표정과 순간적 포즈를 포착하는 능력, 찬란하고 인상적인 이미지를 위한 혁신적인 하이라이트 사용에 따른 결과였다. 18세기 영국 초상화가 조슈아 레이놀즈 경은 인물들의 성격을 포착하는 할스의 능력은 누구도 따를 수 없다고 인정했지만, "자신이 정확하게 계획

한 바를 마무리하는 인내심"은 부족하다고 여겼다.[58] 그러나 할스의 계획은 비공식적이었으며, 제이컵 로젠버그와 세이무어 슬라이브에 따르면 할스가 그렸다고 확언할 수 있는 밑그림은 한 장도 없다. 할스는 모델을 앞에 둔 상태에서만 작업했다. "순전한 상상 속의 대상은 그의 흥미를 끌지 못했다. 자신의 상상에 의존한 채로는 길을 잃어 작업을 해나갈 수 없었을 것이다."[59]

경력이 쌓일수록 할스는 젊은 시절 그렸던 복잡한 구성과 요란스러운 장면에서 벗어나, 훨씬 더 단순한 형태와 단색 계열의 정제된 색채를 사용하는 방향으로 현저히 발전했다. 그의 후기 초상화는 엄숙하고 심지어 비극적인 분위기를 자아낸다. 그러나 로젠버그와 슬라이브가 "할스의 후기 초상화에는 렘브란트의 후기 작품들의 특징인 인간의 마음을 꿰뚫는 통찰과 절제가 담겨 있다"고 말한 것처럼 침울하면서도 강력함을 지니고 있다.[60] 1662년 그는 고향인 하를렘 당국으로부터 재정 지원을 받아야 할 만큼 만년에 궁핍했다. 그의 대표작인 하를렘 양로원 여성 관리인들의 집단 초상화는 할스가 80세를 넘긴 1664년에 그려졌다. 이 그림은 여성 관리인들의 얼굴을 암울하게 묘사하고 있는데, 양로원에 입소 자격을 얻기 위해 면접을 보는 후보자들의 처지를 재현한 모습일 수 있다. 생기 없고 칙칙한 여성들의 모습과 냉랭한 양로원의 분위기를 담아낸 할스의 놀라운 시각적 통찰력은 자신이 처한 재정적 현실로 인해 더 고조되었을 수 있다. 궁핍

한 처지에서 공적 지위에 있는 여성 관리인들의 앞에 서는 마음이 어땠을지 상상하는 것은 그리 어렵지 않다. 일생에 걸쳐 일관된 작품의 시각적 특성과 노년기에 성취한 위대함을 통해 그가 실험적 혁신가라는 사실을 분명히 알 수 있다.

디에고 데 벨라스케스(1599~1660)의 작품은 오랫동안 티치아노의 작품과 비교되어 왔으며, 벨라스케스가 티치아노와 그의 추종자들로부터 영향을 받았다는 사실은 거의 분명해 보인다. 벨라스케스가 직접 그린 드로잉은 얼마 되지 않는데, 그의 그림을 기술적으로 검토한 결과 그림을 그리면서 습관적으로 캔버스에 직접 수정을 가한 것으로 드러났다.[61] 최근 연구에서 카르멘 가리도는 "벨라스케스는 확정된 구성 계획을 가지고 작업하는 방식보다는 그림을 그려나가는 중에 수정하면서 어떻게 흘러가는지 보는 것을 선호했다"라고 결론 내렸다.[62]

최근 한 연구에서 벨라스케스의 스타일은 성인기에 걸쳐 "형태의 탈물질화"라고 하는 방향으로 서서히 발전했다. 뚜렷한 윤곽과 두터운 물감층을 특징으로 하는 초기 스타일에서 물감을 얇게 칠해 윤곽을 불분명하게 표현하는 스타일로 나아간 것이다.[63] 가리도는 "벨라스케스의 기법은 작업을 훨씬 단순하고 신속하게 만드는 방향으로 진화했다. 작품의 현실감을 희생시키지 않고 도식화하는 그의 후기 기법은 오랜 기간에 걸친 지적 성숙의 결과"라고 말했다.[64] 철학자 호세 오르테가 이 가세트는 벨라스케스 예술 특유의 시각성

에 대해 "현실적으로 눈에 보이는 신체는 뚜렷하지 않기 때문에" 형태의 윤곽을 분명하게 그리는 게 사실적이지 않다는 점을 발견했을 것이라 주장했다. 오르테가는 후기 작품들에 나타난 불분명함에 대해 벨라스케스가 전체 분위기를 고려했기 때문이라는 의견에 동의하지 않고, 그는 단지 보이는 대로 사물을 그렸을 뿐이라고 주장했다. "인물들의 흐르는 듯한 효과는 윤곽과 표면을 명확히 구분 짓지 않고 내버려둔 그의 대담한 우유부단함에서 비롯된다. 현실은 신화에서와 달리 결코 완성되지 않는다는 가장 반갑지 않은 진실을 그는 발견한 것이다"라고 말했다.[65]

벨라스케스는 가장 유명한 작품인 「시녀들」을 57세에 그렸다. 이 그림의 중심인 어린 마르가리타 공주의 얼굴은 "테두리가 마치 초점이 맞지 않는 것처럼 황토색 바탕으로 변화된다."[66] 조나단 브라운과 카르멘 가리도는 "「시녀들」은 역사상 가장 큰 유화라 할 수 있다. 원숙한 시기에 벨라스케스는 시각적 정보의 표현을 의도적으로 불분명하게 하는 시도를 계속함으로써 세상을 생동감 있게 묘사하고자 노력했다. 일시적이고 변화하는 세상을 영구적인 형태로 포착하는 것이 그의 목표였고, 일생에 걸쳐 추구한 모든 경험을 「시녀들」에 녹여냈다"라고 평했다.[67] 시각 예술에 쏟은 벨라스케스의 실험적 노력을 고려할 때, 그가 후반기에 서양 미술사에서 가장 유명한 그림 중 하나를 탄생시킨 것은 놀라운 일이 아니다.

얀 페르메이르(1632~1675)는 이미지의 명료함과 단순함, 우아함, 구도의 일관성과 섬세함, 일시적 순간을 설득력 있게 해주는 섬세하고 치밀한 세부 묘사로 유명하다. 페르메이르 그림을 기술적으로 분석한 결과, 이미지를 체계적으로 구성하기 위한 철저한 계획과 작업을 통해 이러한 효과를 달성한 것으로 드러났다.

페르메이르의 전체 작품 수는 40점 미만으로 알려져 있다. 이 중 26점에 대해 최근 진행한 현미경 연구에 따르면 15점의 그림에서 원근선의 소실점과 일치하는 지점이 캔버스 상에 표시돼 있었다. 그 지점은 대부분 캔버스에 뚫린 작은 구멍으로 확인되었는데, 이는 페르메이르가 소실점에 핀을 꽂은 뒤 그 위에 끈을 걸어서 정확한 오르토고날 orthogonal(원근법에서 중앙 소실점과 만나는 직선)을 추적하는 일반적 관행을 따랐음을 나타낸다.[68] 더 나아가 페르메이르는 몇몇 작품에 착수하면서 캔버스 위에 상세한 밑그림을 먼저 그렸다. 이 또한 일반적인 관행이었지만, 페르메이르는 밑그림 스케치를 단순히 장면 구성을 위한 지침으로 사용하는 데 그치지 않고 하이라이트, 그림자 및 반사 표시와 함께 빛의 효과를 설정하는 용도로 삼았다는 면에서 드문 방식이라 할 수 있다. 페르메이르가 그림을 그릴 때 얼마나 주의 깊게 밑그림을 따랐는가를 살펴보면 그 중요성을 확인할 수 있다. "일부 화가는 스케치를 일반적인 시작점으로 사용해 최종 이미지의 형태를 자유롭게 수정했다. 그러나 페르메이르

의 그림 선을 관찰해보면 최종 완성작의 그림선이 스케치와 매우 근접하게 일치함을 확인할 수 있다."69

페르메이르는 캔버스에 그림을 그리기 시작할 때 이미 최종 작품의 디자인뿐 아니라 피사체에 빛이 어떻게 떨어질지에 대한 미묘한 부분까지 생각했다. 그는 초기 작품들에서 정확한 원근선을 확보하기 위해 앞서 설명한 역학적 방법을 자주 사용한 것으로 알려져 있지만, 많은 학자는 카메라 옵스큐라camera obscura라는 광학 장치를 통해 놀라운 시각 효과를 구현했을 것으로 간주하고 있다. 작품 이미지에 대한 정밀한 사전 구상, 그 구상을 자신의 눈과 손으로 구현하기 위해 기꺼이 기계 장치까지 사용한 것으로 볼 때, 페르메이르는 분명 개념적 예술가로 분류할 수 있다.

마사초와 라파엘로는 서양 미술사에서 가장 유명한 젊은 천재들로, 페르메이르와 더불어 작품의 완벽성과 기술적 우수성으로 오랫동안 명성을 이어왔다. 반면 다빈치, 미켈란젤로, 티치아노, 할스, 벨라스케스, 렘브란트는 이와 대조적으로 후기 작품들에서 탁월한 표현력을 인정받았다. 그러나 체계적인 비교 분석의 부재로 인해 미술사학자들은 이 책에서 확인된 공통 패턴을 인식하지 못했다. 마사초, 라파엘로, 페르메이르가 나타낸 개념의 명확성과 초기 작품의 위대성은 개념적 혁신가들의 특징인 반면 다빈치, 미켈란젤로, 티치아노, 할스, 벨라스케스, 렘브란트가 보인 의도성의 부재와 후기 작품의 위대성은 실험적 혁신가들의 특징이다.

[표 5.1]
가장 자주 재현된 그림 작업 당시 나이든 거장들의 연령

화가 및 작품명	제작연도	연령
마사초, 세금을 바치는 예수	c.1427	c.26
레오나르도 다빈치, 최후의 만찬	1498	46
라파엘로, 아테네 학당	1511	28
미켈란젤로, 시스티나 성당 천장화	1512	37
티치아노, 페사로 가문의 제단화	1526	36/38
(t) 렘브란트, 튈프 박사의 해부학 강의	1632	26
(t) 렘브란트, 야경	1642	36
페르메이르, 델프트풍경	c.1661	c.29
프란스 할스, 노인정의 섭정들	c.1664	79/84
벨라스케스, 시녀들	1656	57

출처: 로버트 젠슨, 『예술적 행동의 예측』, p.144, 표 2

로버트 젠슨은 28권의 미술 교과서에 수록된 이들 화가들의 그림을 분석했다. 그의 연구를 바탕으로 정리된 표 5.1을 보면, 앞서 소개한 3명의 개념적 예술가들은 모두 30세 이전에 그린 작품이 가장 많이 교과서에 수록된 반면, 6명의 실험적 예술가들은 주요 작품을 최소 26세부터 최대 79세까지 다양한 연령대에서 완성한 것으로 나타났다. 대표작을 완성했을 당시 3명의 개념적 예술가들의 평균 연령은 28세인 반면, 실험적 예술가 6명의 평균 나이는 42세였다. 개념적 예술가들은 작품 활동 시간 또한 훨씬 집중적으로

[표 5.2]
화가별 총 삽화수의 절반 이상이 완성된 최단 기간

화가	제작 기간	연령
마사초	1	27
페르메이르	6	28~33
다빈치	8	46~53
라파엘로	9	22~30
할스	14	35~48
벨라스케스	18	40~57
렘브란트	20	44~63
티치아노	21	28~48
미켈란젤로	30	37~66

출처: 로버트 젠슨, 『예술적 행동의 예측』, p.144, 표 3

이루어졌다. 표 5.2에서 마사초, 라파엘로, 페르메이르는 교과서에 수록된 그림의 절반 이상이 10년 이내에 그려낸 것인 반면, 실험적 화가들은 1명을 제외한 모두가 최소 10년 이상이며, 20년 이상은 3명이고 미켈란젤로는 30년 이상 소요된 것으로 나타났다. 따라서 미술 교과서에 대한 연구를 통해 미술사학자들은 일반적으로 개념적 화가들이 실험적 거장들보다 더 일찍 더 짧은 기간 내에 주요 작품을 완성한 것으로 간주하고 있음을 알 수 있다.

소수의 나이든 거장들을 대상으로 한 이러한 간략한 조사에서조차 개념적 혁신가와 실험적 혁신가 간의 작품 활동

이력은 극적인 대조를 보여준다. 제이컵 로젠버그와 세이무어 슬라이브는 할스의 초기 작품에 대한 언급을 시작으로 이러한 점을 지적한다. "네덜란드 미술학도들은 할스의 처녀작 juvenilia을 찾으려 노력했으나 사실상 아무것도 찾지 못했다. 역사상 가장 재능 있는 예술가 중 한 명이 20대 중후반 또는 30세가 되기 전에 어떠한 활동을 했는지는 여전히 풀리지 않는 수수께끼로 남아 있다. 아마도 그는 대기만성형이었던 것 같다."[70] 따라서 할스의 30세 이전 활동기는 처녀작 시기로 뭉뚱그려지지만, 마사초라는 이름으로 더 알려진 톰마소 디 세르 조반니의 경우는 전혀 달랐다. 톰마소는 30세가 되기 전에 세상을 떠났으나 사망하기 전에 그가 탄생시킨 시각적 표현은 거의 5세기 동안 서양미술계를 지배했다. 그의 절대적 영향력은 20세기에 이르러 30세가 되지 않은 또 다른 젊은 화가가 다른 개념적 원칙을 선보였을 때야 비로소 대체됐다. 이 젊은 천재가 눈부신 경력을 마감하고 90세의 나이로 세상을 떠났을 때, 오랜 친구였던 어느 전기 작가는 사후에 열린 전시회에서 후반기 작품이 빈약한 점을 슬퍼하며 이렇게 말했다. "역시나 슬픈 결말이다. 거장이 티치아노나 세잔과 같이 신성한 예술의 향기 속에서 숨을 거뒀다면 더 품위 있는 결말이 됐을 것이다. 하지만 사실을 직시합시다. 피카소의 상상력은 30대에 그 정점을 찍었다는 것을.[71]

6장

― 그림을 넘어

이 책에 제시된 두 가지 창의성의 생애주기에 대한 분석은 원래 현대 화가들을 대상으로 개발된 연구이지만, 앞 장에서 설명했듯이 근대 이전 화가들의 작품 활동 이력에도 유용하게 확대 적용될 수 있다. 나아가 이러한 분석은 다른 지적 활동에도 훨씬 더 광범위하게 적용될 수 있음이 최근의 연구를 통해 입증되었다. 이 장에서는 네 가지 다른 예술 영역의 주요 인물들을 통해 이러한 분석이 지니는 가치를 설명하고자 한다. 각 영역별로 고려되는 예술가의 수는 그리 많지 않으나, 생애주기 분석이 분야별 주요 인물들의 방식과 결과물에 어떻게 적용될 수 있는지 설명하고 이들이 이룬 주요 업적의 성격과 시기를 체계적으로 이해하는 데 어떻게 활용될 수 있는지를 설명하는 데 목적이 있다.

1.
조각가

예술의 유일한 원리는 본 것을 모방하는 것이다.[1]
_ 오귀스트 로댕, 1906

나에게 대상은 생각의 산물이다.[2]
_ 로버트 스미스슨, 1969

표 6.1과 표 6.2는 25권의 미술 교과서에 수록된 7명의 현대조각가가 만든 조각 작품 삽화를 전수조사한 결과를 바탕으로 하고 있다. 표 6.1에서는 조각가들의 총 작품 횟수에 따라 순위를 매겼는데, 4명의 조각가(오귀스트 로댕, 콩스탕탱 브랑쿠시, 알베르토 자코메티, 데이비드 스미스)의 경우 총 25점 이상의 삽화가 수록되어 있고, 3명의 조각가(움베르토 보초니, 블라디미르 타틀린, 로버트 스미스슨)의 경우 책 한 권당 1점

[표 6.1]
25권의 교과서에 수록된 총 삽화수 기준으로 본 현대 조각가 순위

조각가	삽화수
오귀스트 로댕 (1840~1917)	65
콩스탕탱 브랑쿠시 (1876~1957)	51
알베르토 자코메티 (1901~1966)	39
데이비드 스미스 (1906~1965)	34
움베르토 보초니 (1882~1916)	21
블라디미르 타틀린 (1885~1953)	19
로버트 스미스슨 (1938~1973)	19

출처: 표 4.6 참조

미만의 삽화가 수록되어 있는 것으로 나타났다. 그러나 이 같은 책에 수록된 단일 조각품 삽화 중 가장 자주 인용된 횟수에 따라 순위를 매긴 표 6.2에서 두 그룹의 순위는 역전된다. 보초니, 스미스슨, 타틀린의 단일 작품은 전체 교과서의 절반 이상에 수록된 반면 로댕, 브랑쿠시, 자코메티, 스미스의 단일 작품은 절반의 책들에 한 점도 수록되지 않았다. 흥미롭게도 표 6.2에 나열된 보초니, 스미스슨, 타틀린의 개별 작품은 표 6.1에 열거된 전체 삽화의 4분의 3 이상을 차지하고 있는데, 교과서를 기준으로 볼 때 이들 조각가들의 대표작임이 분명하다.

종합하면, 표 6.1과 표 6.2는 몇 가지 흥미로운 수수께끼를 제시한다. 첫째, 현대 조각에서 가장 중요한 인물로 여겨

[표 6.2]
조각가별 가장 많이 복제된 단일 작품

조각가 및 작품명, 제작연도	삽화수	제작 당시 연령
보초니, 공간에서 독특한 형태의 연속성, 1913	19	31
스미스슨, 나선형의 방파제, 1970	17	32
타틀린, 제3인터내셔널 기념비, 1920	15	35
로댕, 발자크 기념상, 1898	12	58
브랑쿠시, 공간의 새, 1928	7	52
스미스, 큐비18, 1964	7	58
자코메티, 가리키는 남자, 1947	4	46
자코메티, 광장, 1948	4	47

출처: 표 4.6 참조

지는 로댕 등 위대한 현대조각가들이 왜 예술사에서 빼놓을 수 없는 조각 작품을 탄생시키지 못했을까? 둘째, 비교적 덜 알려진 보초니, 스미스슨, 타틀린 등의 조각가들은 어떻게 훨씬 더 위대한 조각가들이 만든 단일 작품보다도 더 중시되는 작품을 만들 수 있었을까? 셋째, 왜 교과서 연구를 통해 얻어진 증거자료는 보초니, 스미스슨, 타틀린의 작품 활동 이력에서 표 6.2에 나열된 개별 작품들이 대표작임을 암시하는가?

미술사학자들은 이러한 의문을 갖지 않았기 때문에 학술적으로 논의된 바는 없다. 그러나 이 책에 제시된 분석을 통해 위의 세 가지 질문에 대해 답을 얻을 수 있다. 구체적으

로 말하자면 로댕, 브랑쿠시, 자코메티, 타틀린, 스미스는 주요 작품들을 창조해낸 실험적 혁신가로 볼 수 있으며 보초니, 타틀린, 스미스슨은 개별 걸작으로 더 많이 알려진 개념적 혁신가로 볼 수 있다. 이 가설을 뒷받침해주는 가장 즉각적인 증거는, 그들이 가장 위대한 작품을 선보인 시기의 나이를 분석한 표 6.2이다. 즉 로댕, 브랑쿠시, 자코메티, 스미스의 경우는 46세 내지 58세였던 반면 보초니, 타틀린, 스미스슨은 31세 내지 35세로 매우 젊은 시기였음을 알 수 있다. 더 나아가 조각가들의 목표와 이들이 성취한 업적을 고찰해보면 이러한 가설을 뒷받침하는 추가적인 증거들을 찾을 수 있다.

로댕은 작품이 지닌 시각적 예리함으로 유명하다. 조지 허드 해밀턴은 로댕을 "뛰어난 조형사이자, 아마도 유럽 조각사상 가장 위대한 조각가"[3]라고 묘사했지만, 로댕의 경력과 예술은 서서히 발전을 거듭했다. 로댕의 비서로 수년간 일했던 시인 라이너 마리아 릴케는 "로댕의 작품은 오랜 세월에 걸쳐 발전했다. 마치 숲처럼 자랐다"라고 표현했다. 왜냐하면 로댕의 예술은 천천히 공들여 얻은 "인간의 신체에 대한 확고한 지식에 기반"을 두고 있기 때문이다. "그의 예술은 위대한 생각 위에 세워진 것이 아니라 조각 기술 위에 세워진 것이다."[4] 로댕의 조각 기술이 천천히 발전한 것처럼 그의 작품들 또한 더디게 만들어졌다. 로댕 스스로도 "불행하게도 나는 느리게 일하는 사람이고, 작품에 대한 생각이

천천히 구체화되고 천천히 성숙되는 예술가 중 한 명"이라고 말한 바 있다.[5]

로댕의 예술은 철저히 시각적인 것을 추구했다. "나는 내가 보는 것을 가능한 한 심사숙고해서 표현하려 노력한다."[6] "어떤 아이디어를 형태로 표현하려 해서는 절대 안 된다. 먼저 형태를 만들면, 즉 무언가를 만들면 아이디어가 찾아올 것"이라고 스스로 말했듯이 로댕에게 있어 아이디어는 형태를 선행하지 않고 뒤따른다.[7] "모방할 대상이 없으면 어떤 아이디어도 없다"라고 밝혔다. 그는 상상력을 바탕으로 작업하지 않고 항상 모델과 함께 작업했다.[8] 로댕은 프로젝트를 미리 계획할 수 없는 사람이었고, "원래 의도와 다른 결과물을 자주 만들어낸다"라며 스스로도 이 점을 인정했다.[9] 그는 덜 완성된 작품을 제쳐두곤 했는데 "몇 달 동안 팽개쳐두어 포기한 것처럼 보였겠지만, 때때로 작품을 다시 가져다 수정하거나 여기저기 세부 사항들을 덧붙인다. 실제로는 작품을 포기한 게 아니라 나 스스로 만족하지 못하기 때문"이라고 말했다.[10]

로댕은 동시대인들에게 미완성작의 조각가로 알려져 있다. 예를 들어 1889년 에드몽 드 공쿠르는 "모든 회화가 인상주의에 심취하여 스케치 수준에 머무르고 있는 이때, 로댕은 미완성된 스케치의 조각가로서 맨 먼저 이름을 날리고 영광을 누리는 자가 되어야 마땅하다"라고 말하며, 로댕의 인물들이 불완전하게 작업되었음을 비판했다.[11] 비록 로댕

은 이런 비난에 분개했지만, 역사학자 앨버트 엘센은 "오늘날 우리가 로댕을 위대한 동시대적 예술가라 생각하는 이유는 작품을 완성하는 능력보다는 작품 행위 자체에 대한 그의 열정 때문일 것이다. 창조의 순간, 최고의 능력이 그의 손끝으로 분출된다. 인간으로서 로댕의 문제는 불가능한 절대 완벽을 설정한 채 이를 위해 평생을 바쳐 노력한 것"이라고 평했다.[12]

로댕은 1891년 위대한 소설가 오노레 드 발자크를 기리기 위한 (문인협회의) 조각상 의뢰를 수락했는데, 작품 납기일을 여러 번 늦추다가 58세였던 1898년 최종 결과물을 납품했다. 그는 이 작품을 "내 인생 전체, 평생에 걸친 노력의 결과물이자 나의 미적 이론의 원천"이라며 자신의 가장 중요한 업적으로 여겼다.[13] 그러나 1898년 이 작품이 살롱전에 전시되자 평론가들은 거세게 항의했다. 작품을 의뢰한 문인협회는 계약을 파기하고 작품 인수를 거부하기로 투표로 결정했고, 일단의 젊은 예술가들은 조각상을 파손시킬 계획을 세우기도 했다.[14] 이러한 비난에 분노한 로댕은 발자크 상을 철수시켜 파리 외곽에 있는 자신의 집으로 옮겼고, 이 석고상은 로댕 사후 20년이 지난 뒤 청동으로 주조되었다.

「발자크 기념상」을 둘러싼 논란은 그것이 조각에 대한 로댕의 주된 기여의 혁신적 통합물이라는 점에 기인한 것이다. 로댕은 항상 작품의 대상을 생동감 있게 묘사하려 했고, 이를 위해 순간적인 몸짓이나 자세를 포착해 표현하곤 했다.

이에 따라 기념상에 묘사된 발자크는 격식 차린 복장 대신 작업할 때 입는 가운 차림이며, 극적인 자세로 창조적인 영감을 받은 순간처럼 머리를 뒤로 젖히고 있었다. 이 형상은 전통적인 조각상을 기대했던 이들을 충격에 빠뜨렸다. 로댕은 또한 분위기를 생생하게 전달하기 위해 거칠고 불규칙한 표면과 부드럽고 유려한 윤곽을 통해 강한 개성과 내면의 심리를 연출했다. 들쭉날쭉한 옆모습, 얼굴의 깊은 파임, 가운의 거친 표면은 빛과 그림자의 선명한 대조를 이루며 발자크가 실재했던 주변 상황의 맥락을 부각시켰지만, 그로 인해 많은 감상자는 조각상을 볼썽사납다고 느꼈다.

기념조각상에 대한 기존의 관습과 결별하려는 로댕의 의지로 인해 「발자크 기념상」은 현대 미술의 주요 작품이 되었고, 이에 대해 로댕은 자신이 수년간 노력한 연구의 산물이라 이해했다. 1899년 암스테르담을 여행하던 로댕은 렘브란트의 최고 작품 몇 점을 감상한 뒤 그림을 그릴 당시 렘브란트의 나이를 물었다. 그 작품들이 렘브란트의 후기작이었음을 알게 된 로댕은 "그럼 그렇지. 이것은 젊은이의 작품이 아니야. 이때 그는 자유로웠고, 무엇을 지키고 무엇을 희생해야 할지 알고 있었어"라고 말했다. 한 친구가 로댕에게 렘브란트의 후기작과 그의 「발자크 기념상」이 서로 닮은 데가 있다고 생각하는지를 물었을 때, 로댕은 그렇다고 하면서 "이토록 진정하게 웅장하고 단순한 경지에 이르기 위해 나 역시 나의 예술의 한계를 뛰어넘고자 부단히 노력해야만 했어"라

고 말했다.[15]

　콩스탕탱 브랑쿠시는 작품 활동 초기에 로댕의 스튜디오에서 잠시 일했지만 "큰 나무 아래서는 아무것도 자라지 못한다"면서 그를 떠났다.[16] 브랑쿠시는 로댕의 스타일에 반기를 들며 중요한 조각가로 성장했지만, 스스로 로댕에게 큰 빚을 졌다는 점을 인정했다. 작품 활동 후반기에 브랑쿠시는 "로댕의 발견이 없었다면 내 작업은 불가능했을 것"이라고 적었다. 루돌프 비트코버는 브랑쿠시의 작품이 로댕이 개척한 파편화된 부분 형상에 기반한다고 설명했다. "부분이 전체를 대표할 수 있다는 발견은 로댕의 것이며, 브랑쿠시는 수십 명의 다른 조각가와 함께 그 전제를 받아들였다."[17] 브랑쿠시는 추상 조각의 대가였지만, 시각적 표현은 언제나 실재하는 대상으로부터 영감을 얻었고 창조되는 형태는 인간과 자연생물학에 근거했다. 작품 활동 초기에 브랑쿠시는 돌에 직접 작업하는 새로운 접근법을 개발했는데, 축도기Pointing Devices 기술자들의 도움을 받아 석고 조각을 대리석 조각으로 변환시켰던 로댕과는 달리, 돌을 직접 잘라가며 조각했다.[18] 뿐만 아니라 "나는 스케치 없이 끌과 망치를 집어들고 바로 작업에 임했다"라고 말했듯이 브랑쿠시는 작업 전에 계획을 세우지 않았다. 이런 직접적인 접근법은 방법이자 철학이 됐다. "이해해야 할 점은 모든 작품은 재료로부터 구상되며 처음부터 끝까지 내 손에서 만들어진다는 것, 그리고 힘들고 오래 걸리는 작업이 영원히 이어진다는 것이다."[19]

브랑쿠시는 실제 형태를 점진적으로 단순화하여 작업했으며, 자신의 예술을 "사물의 본질"을 찾는 작업이라 설명했다.[20] 시드니 가이스트는 브랑쿠시가 몇몇 동일한 주제를 연작으로 제작하며 점차 심화시키는 방식을 통해 자신만의 독특한 예술세계를 구축했다고 평했다.

브랑쿠시는 오래된 주제를 유지하는 동시에 새로운 주제를 개발하고, 과거를 현재의 발전에 맞게 재구성하는 특별한 능력을 지니고 있었다. 연작 「입맞춤」을 35년에 걸쳐 작업하는 동안 돌, 정사각형, 평평한 바닥면이라는 특징을 공유하되 비율, 양식화 정도, 기능 면에서 변화를 추구했다. 30년에 걸쳐 작업한 「새」 연작 27점의 경우 그 형태와 의미가 점진적인 변화를 거듭하여 첫 작품에 비해 높이가 3배에 달하는 작품으로 끝을 맺었고, 1912년부터 1933년 사이 3개의 대리석 판본과 9개의 청동 주조물로 제작된 「포가니 양」은 시간에 따른 크기 변화가 없었던 대신 모티프는 추상화의 한계를 넘어섰다.

가이스트는 브랑쿠시의 점진적인 진화가 가져온 결과에도 주목했다. "브랑쿠시의 작품 중에서 실패작 또는 질적으로 심각한 결함을 보인 작품은 없었으나, 다른 작품을 제치고 뚜렷이 도드라지는 최고 대표작도 없었다."[21]

헨리 무어는 현대 조각에서 브랑쿠시가 차지하는 위상을 이렇게 요약했다. "고딕 이후 유럽 조각 작품들은 무성하게

자란 이끼나 잡초처럼 형태를 완전히 감추는 불필요한 방해물에 뒤덮여 있었다. 이런 방해물을 제거해 형태를 더 분명히 의식하게 만드는 게 바로 브랑쿠시의 특별한 임무였으며, 이를 위해 그는 매우 단순한 직접적 형태에 집중했다."[22] 브랑쿠시의 오랜 실험적 이력은 더 직접적인 형태를 추구하기 위해 점차적으로 형식을 정제하고 단순화하는 시각적 과정으로 보인다.

움베르토 보초니의 작품 활동 이력은 로댕이나 브랑쿠시와는 근본적으로 다르다. 후자가 오랜 세월에 걸쳐 작업과 연구에 몰두하여 점진적으로 조형 스타일을 발전시켰다면 보초니는 고작 1년 동안 조각가로 활동하며 12점의 작품을 만들었다. 그러나 놀랍게도 표 6.2를 보면 그의 작품 중 하나가 20세기의 가장 유명한 예술작품에 포함되어 있다.

1909년 당시 젊은 화가였던 보초니는 이탈리아의 시인 마리네티가 문학운동의 일환으로 설립한 미래파Futurism에 몇몇 동료 예술가와 함께 참여했다. 마리네티의 중심 주제 중 하나는 속도의 아름다움으로, 미래파 화가들은 움직임의 경험을 시각적으로 표현하는 데 관심이 많았다. 이들의 목표 중 하나는 움직임을 시간이 흐름에 따라 발생하는 하나의 과정으로 묘사하는 것이고, 다른 하나는 형태의 구체성을 파괴하는 경향을 표현하는 것이었다.[23] 보초니는 친구에게 보낸 편지에서 자신의 새로운 그림에 대해 "전적으로 모델 없이 완성되었어. 대상이 불러일으키는 감정은 가능한 한

적게 표현될 거야"라고 썼을 만큼 미래파 화가로서 매우 개념적인 접근방식을 빠르게 받아들였다.[24]

1911년 말, 파리를 방문한 보초니는 새로운 입체파 기법을 접하고 나서 이를 그의 미래주의 화풍에 빠르게 적용했다. 또한 파리에 머무는 동안 아직 그곳에는 입체파 조소를 가르치는 곳이 없으며 회화에 비해 조소의 발전이 뒤처졌다는 사실을 확인한 보초니는, 미래파에 대한 관심을 조소 분야로 확장시킨다면 예술계에 즉각적인 영향을 끼칠 수 있다고 생각했다.[25] 보초니는 바로 행동에 나섰다. 마리네티 이후 미래파 예술가들은 실제 작품과 함께 또는 작품에 앞서 논쟁적으로 작성된 성명서를 발표하는 새로운 개념적 관행을 사용했다. 보초니는 이러한 관행에 발맞춰 1912년 4월 미래파 조소운동을 제안하는 성명서를 발표하고 난 뒤 조소를 배우기 시작했다.[26]

1년 후 보초니는 파리의 한 화랑에 11개의 조각품을 전시했다. 파리의 선진 예술계에서 가장 존경받는 비평가이자 시인이었던 기욤 아폴리네르는 그의 작품에 대해 "다양한 소재, 조소적 동시성, 격렬한 움직임—이 모든 것이 보초니의 조각이 가져온 혁신"이라고 칭송했다. 아폴리네르는 「공간에서의 독특한 형태의 연속성」을 농담처럼 "전속력으로 움직이는 근육"이라고 부르면서도 "에너지의 즐거운 축제"라고 묘사했다.[27]

「독특한 연속성」은 입체 회화 기법을 활용해 고전 그리

스 조각의 한 인물을 변형시킨 창의적 합성물로, 힘과 속도의 시각적 효과를 입체적으로 구현하고자 했다. 전진하는 인물의 표면은 여러 부분으로 나뉘며 입체파의 직선과 날카로운 각도 대신 우아한 곡선의 평면으로 구성된다. 이 평면들은 공기역학적으로 부피가 큰 근육질처럼 보이는 동시에 강한 바람에 맞서 빠르게 전진하는 인물의 동작으로 인한 흐름을 형성한다.

보초니는 「독특한 연속성」을 제작한 후 조각을 그만두었는데, 이에 대해 존 골딩은 "보초니는 그 작품을 완성한 후 자신이 열망했던 걸작을 탄생시켰음을 깨달은 것 같다"라고 결론지었다.[28] 화가로 다시 돌아간 보초니는 1916년 이탈리아 군 복무 중 전사하기 전까지 몇 년간 훨씬 더 보수적인 스타일로 작업했다. 보초니는 예술에 대한 개념적 접근방식 덕분에 조각가로 활동한 지 1년밖에 안 되는 극히 짧은 작품 활동 기간에도 불구하고 31세의 나이에 현대 조각사에 남을 주요 작품을 남겼다.

모스크바에서 화가로서 활동하던 초기 시절의 블라디미르 타틀린은 예술가는 시각뿐 아니라 비율, 구조, 재료에 대한 지식도 활용해야 한다는 개념적 철학을 발전시켰다. 1913년 파리를 방문한 타틀린은 피카소의 부조 작품들 그리고 보초니를 비롯한 입체파의 영향을 받은 조각가들의 작품을 접했는데, 이 경험은 모스크바로 돌아온 이후 그의 예술에 지대한 영향을 미쳤다.[29] 그로부터 수년간 입체파는 이

질적인 소재들을 기하학적 구성으로 체계화하여 삼차원 콜라주를 창조하려는 노력의 출발점이 되었다. 타틀린은 사전 연구와 밑그림을 바탕으로 신중하게 부조 작품을 제작했다.

1917년 러시아 혁명 이후, 타틀린은 예술이 사회적 목적을 가져야 한다는 신념을 바탕으로 구성파 Constructivism를 선도했다. 1919년 소련 정부는 세계혁명을 촉진하기 위해 레닌이 설립한 제3인터내셔널의 기념비에 대한 설계를 그에게 의뢰했고, 타틀린은 세계에서 가장 높은 건축물이 됐을 396미터의 탑을 디자인했다.

타틀린의 「제3인터내셔널 기념비」는 사실 제3인터내셔널 본부 건물로 설계됐으며, 설계에 여러 단계로 구현된 상징성을 통해 예술에 대한 그의 개념적 접근법을 확인할 수 있다.[30] 예를 들어 약간 앞으로 기울어진 탑의 모습은 진보적인 새로운 형태의 정부에 어울려 보였다. 디자인에 적용된 나선형 구조는 떠오르는 열망과 승리를 상징하는데, 그중 두 개의 나선형은 변증법적 논쟁의 과정과 해결을 상징했다. 무겁고 움직이지 않는 구조물 속에 갇혔던 이전의 정적인 정부와는 달리, 역동적인 새 공산주의 정부는 건축물에 이동성과 능동성을 갖춰야 했다. 제3인터내셔널 의회가 열리는 이 탑의 가장 낮은 층은 1년에 한 번, 행정국이 위치할 두 번째 층은 한 달에 한 번, 정보국이 위치할 세 번째 층은 하루에 한 번 회전하게 되어 있었다. 고층부로 갈수록 좁아지는 타워의 모양은 의회의 큰 홀에서부터 상층부의 더 작고 권

위 있는 기관으로 향하는 권력의 진행을 상징한다.

타틀린은 기술자가 아니었으므로 그의 타워 디자인은 매우 비현실적이었다. 존 밀너에 따르면 "타틀린의 주요 관심사는 기계적 현실이 아니라 아이디어였다. 공학적 측면에서 탑은 유토피아적이다."[31] 페트로그라드의 네바강을 가로질러 세워졌을 타틀린의 탑은 결국 건설되지 않았다. 그러나 원본 모형과 원본이 분실된 후 제작된 모형을 찍은 사진들은 일찍부터 여러 팸플릿과 책에 수록됐다. 이는 '선진 예술이 현대사회의 목적에 기여할 수 있다'라는 아이디어를 구현한 디자인이었기 때문이다. 평론가 로버트 휴스는 타틀린의 「기념비」가 "20세기의 가장 영향력 있는 존재하지 않는 물체이자 가장 역설적인 존재, 즉 실행할 수 없고 구축 불가능한 실용성의 은유로 남아 있다"라고 결론지었다.[32]

알베르토 자코메티는 작품 활동 초기에 서사적인 주제로 초현실주의의 관심사와 일치하는 상징적인 작품들을 선보임으로써 가장 유명한 초현실파Surrealist 조각가로 알려졌다. 그러나 나이들어 후반기로 접어들면서부터는 초현실주의를 떠나 지각의 문제에 점점 더 관심을 갖게 되었다. 자코메티는 고전 시대부터 로댕을 거쳐 이후에 이르기까지 눈에 보이는 것뿐 아니라 용적, 실체, 규모 등 대상에 대해 알고 있는 것을 구현하는 조각의 전통 안에서 자신이 작업해왔음을 깨달았다. 자코메티는 이러한 전통적인 접근법에서 개념적 요소를 제거하고 실제 보이는 그대로의 대상, 즉 일반적으로

움직이며 일정 거리 떨어져 있고 단일 시점에서 관찰되며 한눈에 통일된 전체로 인식되는 인물을 대상으로 하는 진정한 지각적 방식을 채택했다.[33] 자코메티가 직접 밝혔듯이 "중요한 것은 대상을 보고 느끼는 감각에 최대한 가까운 감각을 전달할 수 있도록 만드는 것이다."[34] 핵심은 인식의 역동적인 본질을 포착하는 것이었다. 자코메티의 친구인 장폴 사르트르는 예술에 대해 쓴 에세이에서 이 점을 지적하면서, "3000년 동안 조각은 시체만을 모델로 삼았다. 우리가 달성할 확실한 목표이자 해결할 단 하나의 문제는, 어떻게 하면 인간을 석화시키지 않고 돌로 빚어낼 수 있는가다"라고 말했다.[35]

자코메티는 자신의 작품을 계속 수정하기로 유명했는데, 대개는 작품을 완전히 파괴하고 다시 만드는 방식이었다. 그는 대부분 자기 작품에 대해 부족하거나 실패작으로 여겼기 때문에 보존할 필요성을 느끼지 못했다. 1964년 63세였을 때 그는 어느 인터뷰에서 "만약 머리 하나만 제대로 만들 수 있다면 아마도 영원히 조각을 포기할 수 있을 것이다. (…) 1935년 이래 늘 바랐던 일이지만 항상 뜻대로 되지는 않았다"라고 말했다.[36] 사르트르는 자코메티 조각의 무상함과 우연성이 작품에 생명력을 불어넣는다고 주장했다. "어느 날 그가 방금 파괴한 조각들에 대해 던진 말들이 나에게 와 닿았다. '그 조각들이 마음에 들긴 했지만 몇 시간 동안만 지속되도록 만들어졌다.' (…) 물질이 이보다 덜

영속적이고, 더 연약하며, 인간 실존에 가깝게 여겨진 적은 없었다."37 자코메티는 불확실성이 자신의 창작활동의 근간임을 인식했다. "내가 무언가를 하기 위해 일하는 것인지, 아니면 왜 내가 하고 싶은 걸 할 수 없는지 알기 위해 일하는 것인지 모르겠다."38

1947년 자코메티는 이후 자기 작품을 특징지을, 불규칙한 표면의 가늘고 길쭉한 인물 중 첫 번째 작품을 만들었다. 제2차 세계대전 직후 첫 등장한 그 모습은 홀로코스트 생존자들을 표현했다는 해석을 불러일으켰다. 이에 대해 자코메티는 자신의 의도가 담긴 게 아니라고 부인하며, "나는 가늘고 마른 형태를 만들려고 노력한 적이 없다. 그 조각은 나도 모르게 가늘고 마른 모습이 됐을 뿐"이라고 말했다.39 사르트르가 자코메티를 실존 예술가로 인정한 데 힘입어 그의 조각들은 전후 시대의 외롭고 고립되고 소외된 존재를 상징하는 것으로 널리 인식됐다. 그러나 사르트르는 길쭉한 형태의 조각이 단지 음울한 것이 아니라 보다 복합적이며 근본적인 모호성을 제시하고 있음에 주목했다. "언뜻 보기에 우리는 부헨발트의 살점 없는 순교자들과 대면하고 있는 듯하다. 그러나 잠시 후 우리는 완전히 다른 개념을 갖게 된다. 이 섬세하고 가냘픈 성질은 하늘로 솟아올라…… 춤춘다."40

데이비드 스미스는 대학 시절 어느 여름을 자동차 공장의 생산라인에서 보냈다. 몇 년 후 강철을 용접하는 제작 방식을 선호하게 되었을 때 그는 스튜드베이커에서 보냈던 시

간이 산업 기술과 재료의 미적 가능성을 발견하게 해줬다고 회상했다.[41]

스미스는 1930년대와 1940년대 뉴욕에서 추상표현주의 화가들과 가깝게 교류하며 예술가로 성장했다. 하지만 스미스는 훗날 한 인터뷰에서 그들의 작업에 대해 직접적으로 논의하지는 않았다면서 "우리는 같은 뿌리에서 자라나 공통점이 너무 많았고, 마치 형제처럼 동일한 혈통을 물려받고 있어서 굳이 예술에 대해 얘기할 필요가 없었다"고 말했다.[42] 많은 추상표현주의자와 마찬가지로 스미스는 1950년대 초에 원숙한 스타일을 완성했으며, 이는 그의 작업 방식에 뚜렷한 변화를 가져왔다. 이전에는 조각하기 전에 세심한 계획을 세웠다면, 1950년대 중반에는 즉흥적으로 형태를 만들어가는 방식에 전념했다. 또한 연작 방식의 작업을 전개하여 1950년 이후 제작한 자신의 조각들에 「탱크토템」「볼트리」「큐비」 등 연작의 제목을 붙이고 그 뒤에 작품 순서를 표시하는 로마 숫자를 붙이기 시작했다.[43]

1950년대와 1960년대 스미스의 실험적 접근은 추상표현주의자들의 실험적 접근과 매우 유사하다. 그의 작품들은 의식적인 계획의 산물이 아니었다. "작업은 우연히 발견한 대상에서 시작될 수도 있고, 대상 없이 시작될 수도 있다. 때로는 바닥을 쓸다가 우연히 발에 채인 부품들이 정렬된 모습에서 영감을 받아 작업이 시작되기도 한다."[44] 일단 작업이 시작되고 나면 체계적으로 진행되지 않는다. "내가 어떻

게 작품을 만드는지 설명하기는 어렵다. 작업에 순서가 없다. 나에게는 고귀한 사고과정이나 개념이 없다." 그의 작품들은 모두 연결되어 있었다. "작품은 정체성에 관한 진술이고, 하나의 줄기에서 비롯된 것이며, 과거에 진행했거나 현재 진행 중인 서너 점의 작품들 그리고 아직 만들어지지 않은 작품과 연관돼 있다." 따라서 어떤 개별 작품도 완벽한 선언이 될 수 없다. "어떤 의미에서 예술작품은 결코 완성되지 않는다고 볼 수 있다."[45] 스미스 그 자신도 절대 결정적인 선언을 하지 않았다. "문제는 하나의 조각 작품을 작업할 때마다 10개 이상의 작품이 파생되고, 그걸 다 만들기에는 시간이 너무 짧다는 것이다."[46] 그에게 예술작품을 만드는 과정은 점진적인 개선의 과정이었다. "나는 완전한 성공을 기대하지 않는다. 성공한 부분이 있다면, 새로운 내용을 전달했다는 점에서 완성되었다고 말할 순 있다."[47] 하지만 무엇보다도 스미스가 자신의 미술에 대해 느끼는 즐거움은 시각적인 것이었다. "나는 야외 조형물을 좋아하고, 야외 조형물에 가장 실용적인 재료는 스테인리스 스틸이다. 그래서 나는 스테인리스로 조형물을 만드는데, 칙칙한 날에는 칙칙한 파란색을 품게 하고, 늦은 오후에는 태양에 물든 하늘색과 광선 같은 황금빛을 품게 하는 등 자연의 색채를 담도록 광택을 낸다. 조형물들은 하늘과 주변 풍경, 수면의 녹색 또는 푸른색으로 채색된다."[48]

　스미스가 조각 예술에 기여한 가장 큰 공로는 회화로부

터 시각적 요소를 이끌어낸 점이다. 그는 "우리는 입체파에서 나왔다"[49]고 말했으며, 현대 조각예술의 형태는 하나의 근원을 가지고 있다고 했다. 회화와 마찬가지로 그의 조각들은 관객을 정면으로 바라보고 있으며,[50] 종종 틀 또는 직사각형으로 변형된 다양한 구조를 포함한다. 그리고 많은 추상표현주의 회화들처럼 소실점과 같은 중심점 없이 전체적인 구성에 기반을 두고 있다.[51] 위대한 후기 연작인 「큐비」의 표면에 스미스가 철브러시로 긁어 만들어낸 소용돌이 패턴들은 추상표현주의 회화 특유의 붓놀림을 떠올리게 하며, 거대한 규모는 많은 후기 추상표현주의 화가들의 대형 캔버스와 유사하다.

로버트 스미스슨은 1960년대 젊은 예술가들이 자신의 작품을 자연경관 안에 배치하는 데 그치지 않고 자연경관을 이용하여 작품을 만들어내려는 대지예술운동Earth Art Movement의 선구자다. 뉴욕의 조각가였던 스미스슨은 자신과 동료들이 외딴 지역에서 만들어낸 대상들을 가리켜 '대지예술earthwork'이라는 용어를 처음 사용했다.[52] 스미스슨의 대지예술 작업은 흙과 돌로 대규모 기념물을 짓는 것뿐만 아니라 이러한 기념물의 기원과 의미를 분석하는 이론적인 저술 작업, 기념물에 대한 광범위한 사진 및 기타 자료 작성까지 포함한 매우 복잡한 개념적 활동이다. 스미스슨은 대상이 될 수 있는 장소의 지도를 그리고 사진을 찍은 다음 작품을 스케치하고 청사진을 그리는 등 프로젝트를 꼼꼼하게 계

획했다.⁵³ 35세의 나이로 세상을 떠났을 때, 스미스슨은 서부 텍사스 목장의 작은 호수에 원형의 「아마릴로 램프」를 짓기 위한 준비 작업을 하고 있었다. 스미스슨은 계획된 조각의 형태를 표시한 후 이 디자인을 공중 촬영하고자 했으나, 그를 태운 작은 비행기가 산비탈에 추락하여 조종사, 목장 주인과 함께 사망했다.⁵⁴

스미스슨의 걸작인 「나선형의 방파제」는 미국 유타주에 있는 그레이트솔트호 북쪽 끝 외딴 지역인 구니손만에 자리하고 있다. 1970년 4월 스미스슨이 설계한 형태에 따라 457미터 길이의 방파제가 건조됐는데, 두 대의 덤프트럭, 한 대의 트랙터와 프론트 로더를 사용해 6500톤이 넘는 진흙, 소금결정체, 바위 등을 옮겼다. 방파제의 건설 과정은 스미스슨이 세운 세부 계획에 따라 전문 사진작가가 촬영했다.⁵⁵ 2년 후 스미스슨은 방파제에 관한 에세이를 출간했는데 엔트로피, 인류학, 고고학, 천문학, 지질학, 현대회화, 지도 제작술, 철학, 생물학, 사진, 물리학, 고생물학 등 다양한 분야의 관심사에 대해 언급하고 있다. 이 에세이에서 스미스슨은 태양계, 그레이트솔트호에서 발견된 소금결정체의 분자구조, 브랑쿠시의 제임스 조이스 스케치, 작업을 기록하는 데 사용된 영화필름의 릴, 작업 조사를 위해 사용된 헬리콥터의 프로펠러, 잭슨 폴록의 그림 「열기 속의 눈」, 가속장치의 이온원ion source, 그레이트솔트호 표면에 퍼지는 잔물결, 속사포처럼 빠르게 찍히는 글자들의 이미지 등을 방파제의 나

선형 이미지와 연관지었다.[56]

 스미스슨은 호수의 수위가 높아지면 「나선형의 방파제」가 주기적으로 물에 잠길 것임을 알고 있었지만 얼마나 자주 잠길지는 잘못 계산했을 수 있다. 방파제는 1972년 이후 가뭄으로 다시 모습을 드러낸 2022년 여름까지 줄곧 잠겨 있었기 때문이다. 더욱이 이 방파제는 그레이트솔트호와 유타주 83번 국도 사이에 있는 26킬로미터가량의 자갈길을 통해서만 접근할 수 있었기 때문에 방파제가 모습을 드러낸 후에도 이곳을 방문한 사람은 많지 않다. 어쨌든 실물을 본 사람이 많지 않음에도 불구하고, 지적인 매력을 지닌 스미스슨의 저서와 방파제를 촬영한 빼어난 사진들 덕분에 이 작품은 컨템퍼러리 미술의 대표작으로 굳건히 자리를 잡았고, 「나선형의 방파제」는 모든 시대를 통틀어 미국 예술가의 단일 작품 중 미술 교과서에 가장 많이 수록되는 작품이 되었다.[57]

 근대 주요 조각가 7명의 작품 활동 이력과 작업 방식에 대한 조사는 이 장 앞부분에서 제시한 의문에 해답을 제시한다. 로댕, 브랑쿠시, 자코메티, 스미스는 실험적인 예술가들로서 부정확한 시각적 목표를 달성하기 위해 시행착오를 겪었다. 이들의 점진적인 접근방식과, 빈번하게 걸작들이 연작처럼 느껴지게 제작되는 방식을 통해 이들의 혁신성이 많은 작품을 통해 점진적으로 구현되었음을 알 수 있다. 실험적 혁신은 일반적으로 확장된 연구의 산물이므로, 이 위대

한 조각가들이 작품 활동 후기에 대표작을 선보인 것은 당연해 보인다. 이와는 대조적으로 보초니, 타틀린, 스미스슨은 새로운 아이디어를 표현하기 위해 예술을 활용했다. 가장 급진적인 새로운 아이디어는 주로 개념적 예술가의 작품 활동 초기에 구상되며, 이는 이들 조각가가 걸작을 탄생시킨 시기와 일치한다.

2.
시인

시는 감정의 방출이 아니라 감정으로부터의 도피이고, 개성의 표현이 아니라 개성으로부터의 도피다.[58]
_ T. S. 엘리엇, 1919

작가가 눈물을 흘리지 않으면 독자도 마찬가지다.[59]
_ 로버트 프로스트, 1935

1988년 이래 매년 다양한 미국 시인들이 『최고의 미국 시』 시리즈의 객원 편집자로 활동해오고 있다. 2002년 판의 시리즈 편집자인 데이비드 리먼은 과거 객원 편집자들에게 20세기 최고의 미국 시 15편을 선정해줄 것을 요청했다. 객원 편집자 중 10명이 목록을 제출했고, 이 목록은 리먼이 작성한 목록과 함께 공개되었다.[60]

목록에 포함된 시들이 각각 한 표씩 얻었다고 할 때 11개 목록 중 5개 목록에 선정된 「황무지」는 가장 중요한 단일 작품으로 조사됐다. 그러나 전체적으로 볼 때 총 9표를 받은 T. S. 엘리엇의 시는 11표를 얻은 로버트 프로스트, 10표를 받은 월리스 스티븐스 등 몇몇 시인보다 낮은 순위에 그쳤다. 그러나 프로스트나 스티븐스의 경우 한 편의 시가 2개 이상의 목록에 등장한 경우는 없었다. 프로스트와 스티븐스는 위대한 시인으로 널리 인정받았지만 그들의 시 중 어떤 시가 최고의 시인가에 대해서는 이견이 있었다는 데 대해 리먼은 의아하게 생각했다.[61]

리먼은 왜 엘리엇의 시 한 편이 절반 이상의 표를 받았는지, 왜 프로스트와 스티븐스 같은 대가는 대표적인 걸작이 없는 것처럼 나타났는지에 대해서는 관심을 기울이지 않았다. 그러나 이 책에 제시된 분석은 엘리엇이 개념적 혁신가이며 프로스트와 스티븐슨은 실험적 혁신가일 가능성을 시사한다. 최근에 실시된, 현대 미국 시인들의 작품 활동 이력에 대한 양적 연구가 이 3명의 시인에 대한 이러한 설명을 뒷받침하며, 이 분석이 시인들에게도 광범위하게 적용될 수 있음을 보여준다. 여기서 그 결과를 부분적으로 다루기로 한다.

개념적 시인과 실험적 시인의 구분은 화가들의 구분과 밀접한 관련이 있다. 개념적 시는 일반적으로 아이디어나 감정을 강조하며 상상의 대상과 설정을 만들어내기도 하는 반면, 실험적 시는 대체로 실제 경험에 토대한 시각적 이미지와

관찰을 강조한다. 개념적 시는 종종 이전 시에 대한 연구로부터 직접적인 영향을 받는 반면, 실험적 시는 외부세계에 대한 인식으로부터 더 많은 영향을 받는다. 개념적 시는 추상적이고 보편성을 목표로 하는 경우가 많은 반면, 실험적 시는 사실에 기초하며 구체적이다. 개념적 시인은 구상한 결론으로부터 역방향으로 시를 창작하는 연역적 경향을 보이는 반면, 실험적 시인은 창작 과정에서 결론을 찾고자 하는 경우가 많다. 개념적 시인은 표현 기교를 활용해 격식을 갖춘 언어나 새로운 조어를 사용하는 경향이 있지만, 실험적 시인은 주제를 강조하고 구어체 언어를 사용하는 경향이 있다.

여기서 제시할 시인들의 작품 활동에 대한 정량적 분석은 1980년 이후 발표된 47권의 시문집에 대한 조사를 기반으로 근대 시기 전체를 망라하고 있다.[62] 이 중 시문집 편집자들이 가장 중요하게 생각하는 8명의 현대 미국 시인을 표 6.3에서 확인할 수 있다. 이들은 모두 47권의 문집에 평균 3편 이상의 시가 게재되었는데, 8명 중 4명은 평균 5편 이상이며 놀랍게도 프로스트는 평균 10편 이상 게재되어 있다.

정량적 검토에 앞서, 8명의 시인은 작품적 특성에 따라 개념적 또는 실험적 시인으로 분류할 수 있다. 연대순으로 볼 때 8명 중 가장 앞줄에 자리하는 시인은 로버트 프로스트다. 프로스트는 뉴잉글랜드 사람들을 주제로 삼아 그들의 대화체와 말투를 시구절로 녹여냈다. 그가 농사에 전념한 건 아니었지만 작품 활동 초기에는 뉴햄프셔에서 닭 농장

[표 6.3]
선정된 미국 시인별 시문집 총 수록작

	시인	수록 편수	40세 이전 수록 비율	50세 이후 수록 비율
실험적	로버트 프로스트(1874~9163)	503	8	42
	윌리엄 칼로스 윌리엄스(1883~1963)	371	23	44
	월리스 스티븐스(1879~1955)	361	22	49
	로버트 로웰(1917~1977)	221	19	25
개념적	에즈라 파운드(1885~1972)	237	85	13
	E. E. 커밍스(1894~1962)	209	59	16
	실비아 플라스(1932~1963)	205	100	-
	T. S. 엘리엇(1888~1965)	166	73	10

출처: 갤런슨, 「문학 생애주기」, 표 4, 6

을 운영했다. 로버트 로웰은 프로스트가 이 경험을 통해 자신만의 주제를 찾을 수 있었다는 견해를 제시하면서 "15년 동안의 농장 운영은 프로스트에게 멜빌의 모비딕, 포크너의 미시시피만큼이나 값진 경험을 선사했다"고 말했다. 로웰은 프로스트가 세상을 떠난 후 "30년 전 그의 시를 읽었을 때 좋아했던 부분은 뉴잉글랜드 시골에 대한 묘사였다. 프로스트가 아니었다면 그 지방에 대해 아무것도 몰랐을 것"이라고 회상했다.[63]

1963년 랜달 자렐은 프로스트에 대해 "현존하는 시인 중 평범한 사람들의 행동을 이토록 유려하게 묘사한 이는 없었다"라면서, "현실에 실재하는 사람들의 말투, 생각, 감

정을 표현한 프로스트의 수많은 시"를 극찬했다.[64] 프로스트 자신도 "스무 살이 되기 전의 어느 날 밤, 누군가와 좋은 대화를 나누었을 때 대화는 글로 도저히 표현할 수 없는 감동을 전달할 수 있다는 사실을 깊이 깨달았다"라고 말하면서 자신의 시가 사람들의 실제 대화에서 영감을 받았음을 밝혔다. 프로스트는 문장의 리듬과 강조 패턴이 문장 내 포함된 단어들의 의미에 미치는 영향을 뜻하는 '문장소리 sentence-sounds'를 기반으로 시를 창작했다. 그는 문장소리를 포착하는 일은 상상의 과정이 아니라 경청의 과정이라면서 "문장소리들은 들리는 대로 모아져 책으로 옮겨진다. 작가가 만들어내는 것이 아니다. 가장 독창적인 작가는 대화에서 자연스럽게 생겨나는 그 소리들을 신선한 상태로 채집할 뿐"이라고 했다.[65] 마찬가지로 프로스트가 시에 사용한 언어도 듣는 데서 비롯되었다. "나는 실제 대화에서 들어보지 못한 단어나 단어의 조합은 절대 사용하지 않는다."[66]

프로스트는 시 창작에는 계획이나 예행연습이 없으며, 시는 발견의 과정을 통해 구성된다고 믿었다. "나는 아무것도 모르는 상태에서 시를 지을 뿐, 좋은 결말을 향해 시를 쓰는 건 좋아하지 않는다. 시인은 결말의 행복한 발견자가 되어야 한다."[67] 시인 자신도 그 전개를 예상하지 못했을 때 그 시는 독자에게 영향을 미칠 수 있다. "작가에게 놀라움이 없다면 독자에게도 마찬가지다. 창작 과정에서 예기치 않게 발견된 시의 의미에 대한 느낌은 결코 사라지지 않는다."[68]

프로스트의 시는 서서히 무르익었다. 로웰은 이런 더딘 성장이 그의 실험적 방법 때문이라고 생각했다. "그는 단계적으로 장소와 사람들에 대해 자신의 관찰을 실험했고, 이를 통해 인간과 위대한 소설의 풍부함을 자신의 최고 작품들에 담아냈다."[69] 프로스트는 경험에서 오는 지혜는 그보다 강렬하지만 지속될 수 없는 젊음의 총기보다 값지다고 믿어 의심치 않았다. 그는 63세 때 "젊은 사람들은 통찰력이 있다. 그들은 여기서 반짝 빛나고 저기서 반짝 빛난다. 그러나 별자리는 훗날 인생이 어둠 속에 있을 때 비로소 모습을 드러낸다. 그 별자리가 바로 철학이다"라고 말했다.[70]

월리스 스티븐스의 우아하고 복잡한 시는 상상력에 크게 의존하고 있지만, 그는 자신의 시가 실제 경험에서 비롯된 것임을 강조했다. 그는 친구에게 보낸 편지에서 "물론 상상력이 가장 중요한 요소이긴 하지만 자네가 어떤 특정한 시를 꼽든 나는 그 실제적인 배경을 찾아낼 수 있을 거야. 상상력이 풍부한 사람이 보는 현실세계는 상상으로 지어진 세계처럼 보일 수도 있어"라고 말했다.[71] 사실 스티븐스는 시는 반드시 현실에 기반해야 한다고 생각했다. 그는 한 에세이에서 "상상력은 현실과 떨어질수록 활력을 잃어버린다"라는 의견을 피력했으며, "시는 단순한 마음의 개념 이상이어야 한다. 그것은 자연의 계시여야 한다"라고도 했다.[72]

스티븐스는 계획이나 윤곽을 잡지 않고 즉흥적으로 시를 썼다.[73] 글렌 매클라우드는 시의 주제를 찾는 스티븐스의

방식을 호안 미로와 로버트 마더웰과 같은 실험적인 화가들이 차용한 자동기술법에 비교했다. "두 경우의 예술적 과정은 동일하다. 마더웰이 색상과 형태를 매개로 사용한다면, 스티븐스는 소리와 이미지를 매개로 사용해 원하는 주제가 갑자기 모습을 드러낼 때까지 자기 자신의 감정 반응을 면밀히 분석한다. 마더웰이 그림을 그리는 방식처럼, 스티븐스의 시적 과정은 초현실주의 화가 미로의 자동기술법과 매우 유사하다."[74] 스티븐스의 시는 점진적으로 발전했는데, 그는 이 과정을 "처음에는 구체적인 사물에서 시작하지만 나중에는 너무 일반화되어 더 이상 지엽적이지 않게 된다"라고 설명했다.[75] 스티븐스의 두 편의 시와 관련하여 수정된 원고들을 살펴본 조지 랜싱은 "스티븐스는 이 두 편의 시를 결론짓는 데 애를 먹고 있었다. 그러나 여러 대안을 검토해 도출한 최종안은 시행착오를 거치며 가장 강력한 결과물을 향해 전진해가는 시인의 능수능란함을 보여준다"고 말했다.[76]

많은 비평가는 스티븐스의 시가 서서히 발전했으며 그의 작품 활동 기간에 계속 성숙해졌다고 평했다. 윌리엄 칼로스 윌리엄스는 스티븐스의 75번째 생일을 맞아 그의 작품의 강점에 대해 이렇게 설명했다.

이 힘은 단번에 생겨난 것이 아니다. 그가 30년 전에 쓴 시들을 보면 시인으로서 최고의 위상에 다다른 『가을의 오로라』(71세에 출간)와는 뚜렷한 수준 차이가 드러난다. 스티븐스의

최근 작품이 보여주는 것처럼, 뛰어난 사람이 자신의 기술을 끊임없이 갈고닦아 발전시켜 나갈 수 있다는 것은 천재성의 징표다. 이를 위해 긴 시간과 노력이 투입되었다. 인내심을 통해 진화해온 이 예술가가 100세까지 살 수 있다면, 그는 호쿠사이와 마찬가지로 숨을 거두는 마지막 순간까지 자신의 능력을 향상시키려 노력할 것이다.[77]

랜달 자렐 역시 "스티븐스는 다른 어떤 미국 시인도 한 적이 없는 일을 했다. 긴 생애 중 최근 1, 2년 사이에 최고의 시와 가장 독특한 시들이 탄생되었다"라고 논평했다.[78] 스티븐스 스스로도 63세 때 "나이가 들면서 목표가 더 명확해지기 때문에 분명 내 마지막 책에 담긴 시들이 첫 번째 책에 담긴 시들보다 더 중요하다"라고 말하면서 실험주의자로서의 발전 과정에 대한 견해를 밝힌 바 있다.[79]

윌리엄 칼로스 윌리엄스는 "지역성에 뿌리를 둔" 새로운 시를 창안하는 것을 일생의 목표로 삼았으며 "나에 대해 알 수 있는 모든 세계를 시로 구현"하고자 했다.[80] 그는 미국인들의 일상 대화를 사용하여 미국적 일상의 경험을 묘사하기를 원했다. 그리고 동시대의 에즈라 파운드와 T. S. 엘리엇의 추상성에 강하게 반대하면서 "시인의 일은 모호한 범주에서 말하는 것이 아니라, 마치 외과의사가 환자를 대하듯 주어진 주제를 구체적으로 표현하고 보편성을 발견하는 것이다"라고 말했다.[81]

윌리엄스는 거의 평생을 뉴저지의 작은 마을에서 의사로 살았던 만큼 이러한 비유는 무심코 선택한 게 아니다. 그는 의사 업무가 시 창작을 방해하는 게 아니라 상호 보완적이라고 생각했다. "의사로 일하는 것이 작가 활동에 방해가 된다고 느낀 적은 단 한 번도 없으며, 오히려 제 삶의 양식이자 계속 글을 쓸 수 있게 해주는 원동력이었다고 생각한다. 어떻게 인간에 대한 관심을 가지지 않을 수 있겠는가? 바로 앞에서 만질 수 있고 냄새 맡을 수도 있는데 말이다"라고 말했다.[82] 랜달 자렐은 이런 부분이 그의 시의 미덕이라 생각하면서 "윌리엄스가 쌓은 인간에 대한 지식은 대개 그러한 소양을 요구받는 의사들이 갖추지 못한 것이며, 그러한 소양이 요구되지 않는 동시대 시인들은 더욱 갖추지 못한 것이다"라고 말했다.[83]

시인으로서 윌리엄스는 조숙하거나 능숙하지 못했다. 그의 대학 친구였던 에즈라 파운드는 윌리엄스 초기 작품의 진지함을 높게 평가하면서도 형식에 대해서는 "그의 시에서 보이는 찌릿함, 갑작스러운 변화, 샐쭉함, 망설임, 감정의 폭발이나 비약 등을 다 이해하는 척하지 않는다"라며 비꼬았다.[84] 하지만 이후 윌리엄스의 시가 지닌 구체성과 관찰력에 힘이 있다는 사실을 많은 시인이 깨달았다. 자렐은 "윌리엄스의 작품에서 가장 눈에 띄는 특징은 철저하게 감각적이고 지각적이라는 사실이다. 마치 '관념이 아니라 사물에 대해 말하라'고 하는 것 같다"고 평했다.[85] 제임스 디키는 이러한

특징을 "윌리엄스와 가까워지면 그로부터 보는 법을 배울 수 있을 것이다"라고 간단하게 표현했다.[86] 월리스 스티븐스는 그의 시각과 점진적 작업 방식 사이의 연관성을 강조하면서 "윌리엄스에게 글쓰기는 선명하게 보기 위해 유리를 갈거나 렌즈를 닦는 것과 같다. 그의 묘사는 실험이고, 현실의 탁본이다"라고 말했다.[87] 인식을 우선시한다는 점에서 윌리엄스는 실험적인 시인임이 분명하다. 그런 까닭에 자렐은 그를 두 명의 다른 실험적 시인들과 한 그룹으로 묶으면서 "윌리엄스는 마리안 무어, 월리스 스티븐스와 마찬가지로 사물이 보이는 방식을 발견하는 것보다 더 중요하고 더 진정한 기쁨은 없다고 생각한다"고 평했다.[88] 로버트 로웰은 윌리엄스가 63세 때 출판된 『패터슨』의 첫 부분에 대한 리뷰를 마무리하면서 "경험과 관찰이라는 측면에서 이 작품은 프로스트의 시 몇 편을 제외한 모든 현대시를 약간 낡아 보이게 하는 풍부함을 갖고 있다"라고 평하며 윌리엄스를 또 다른 실험적 시인에 비유했다.[89]

에즈라 파운드는 30세까지 5권의 시집을 출간했으며, 이 초기 작품들은 "폭넓은 스타일과 방식을 통해 경이로운 다양함과 다재다능함을 보여주는" 특징을 나타냈다.[90] 그의 업적은 주로 기교에 있었다. "파운드는 시의 주제보다 기술적인 요소에 더 관심을 가졌다." 이 시기 그의 시는 개인적인 경험을 통해 창작되었다기보다 학습된 시였다.[91] 파운드는 『황무지』를 편집한 것으로 유명한데, 엘리엇 원

작의 절반 이상을 잘라내 더 날카롭고 강렬한 시로 다듬었다. 엘리엇은 이에 대한 감사의 뜻으로, "더 뛰어난 장인 Il Miglior Fabbro"이라는 헌사와 함께 차후에 이 시를 파운드에게 헌정했으며 "파운드 작품의 기술적 완성도와 비평적 능력을 기리고 싶다"라고 밝혔다.[92] 그러한 엘리엇조차 파운드의 작품에 대한 관심은 거의 전적으로 형태에 대한 관심이라는 점을 인정했고, "고백컨대 파운드가 말하는 주제에는 거의 관심이 없으며, 그가 말하는 방식에만 관심이 있다"라고 고백했다.[93]

파운드는 28세의 나이에 시의 새로운 사조를 탄생시키고 이를 이미지즘Imagism이라 명명했으며, 자신의 개념적 접근법을 근간으로 새로운 사조에 대한 일련의 공식 원칙을 발표했다. 평론가 휴 케너가 설명했듯이, 이러한 사조는 관찰보다는 생각에 기반을 두었다. "이미지스트는 사물의 전체적인 모습을 파악하는 데 관심이 없다. 이미지스트를 지탱해주는 것은 인지의 과정 그 자체다."[94]

작품 활동 초기에 파운드는 지식에 힘입어 시인뿐만 아니라 비평가로서 큰 영향력을 발휘할 수 있었다. 하지만 그의 지식은 때때로 부적절하게 사용되었다. 일찍이 1922년에 에드먼드 윌슨은 파운드의 "기이할 정도로 결핍된 경험과 느낌" 및 항상 문학사로 회귀하는 경향에 대해 "삶의 모든 것은 그에게 문학의 어떤 부분을 상기시키는 역할만 할 뿐"이라고 평했다.[95] 몇 년 후 콘래드 에이컨은 파운드의 작품이

"이상할 정도로 중심이 없다"고 말하면서 "그는 자신이 속한 시대에 대해서는 할 말이 없다. 지난 시대의 스타일을 차례로 시도하면서 시의 시, 문학의 문학을 창작할 수 있다고 말하는 듯하다"라며 윌슨과 유사한 평을 내놓았다.[96] 실험적 시인들은 파운드의 영향력을 개탄했다. 예를 들어 윌리엄 칼로스 윌리엄스는 파운드와 엘리엇을 가리켜 학자적 표절자에 불과하다고 평하면서 "엘리엇의 정교한 작품은 의식적이든 무의식적이든 베를렌, 보들레르, 마테를링크를 재탕 반복하고 있는데, 파운드가 초기에는 예이츠를 베끼고 이후에는 르네상스, 프로방스, 현대 프랑스 작품들을 베끼는 것과 흡사하다. 그들은 대가들의 언어를 따르는 데 만족하고 있다"고 말했다.[97] 흥미롭게도 파운드는 인생 후반기에 자신의 시에 내용이 부족하다고 비판한 비평가들의 의견에 동의하게 된 것 같다. 그의 한 친구에 따르면 1966년 81세 당시 파운드는 자신의 인생 대부분을 할애하게 한 시집 『캔토스』가 실패작이라고 밝히면서 "나는 너무나 많은 것에 대해 아는 게 너무 적었어. 흥미를 느끼는 것들을 이것저것 골라낸 다음 그것들을 뒤섞어 봉지에 담았던 거지. 하지만 그건 예술 작품을 창조하는 방법이 아니었어"라고 말했다고 한다.[98]

 T. S. 엘리엇은 하버드대학 철학과에 재학 중이던 23세 때 "미국 시인이 쓴 가장 유명한 시 중 하나"인 「J. 알프레드 프루프록의 사랑 노래」를 썼다.[99] 엘리엇이 이렇듯 어린 나이에 걸작을 탄생시킬 수 있었던 것은 2년 전 19세기 프랑스

상징주의 시인인 쥘 라포르그의 작품을 발견한 덕분이다. 엘리엇은 처음 라포르그를 읽었을 때 "거의 말로 설명하기 어려울 정도의 개인적 깨달음을 얻었다"고 회상하면서 "몇 주 만에 낡은 감상 덩어리에서 벗어나 인간으로 거의 탈바꿈됐다"고 말했다.[100] 한 학자는 엘리엇 초기 작품의 기술적 숙련성과 세련된 어조에 주목하며 "그는 젊은 시절이 없었던 것 같다"고 평기기도 했다.[101]

엘리엇은 34세의 나이에 『황무지』를 출간했다. 출간 작업을 마친 그는 친구에게 "내가 한 일 중 가장 잘한 일이라는 생각이 든다"라고 말했다.[102] 이 작품을 통해 엘리엇은 "조이스, 피카소, 스트라빈스키 등 각 분야에서 모더니즘 혁명을 선도한 다른 예술가들과 어깨를 나란히 하는" 대표 현대시인으로 자리매김했다. 「황무지」는 새로운 작법과 형태로 많은 독자를 당황하게 만들었는데, 데이비드 퍼킨스는 최근 연구에서 이 시의 몇 가지 혁신적인 부분에 대해 다음과 같이 설명했다. "이 작품의 기법은 영화적 몽타주와 같다. 줄거리가 없고 감정을 이입할 시의 화자가 없다. 단지 기존의 장르에 이 시를 끼워 넣을 수 없는 게 아니라 서술, 심상, 서정적 감정의 흐름, 묘사 등과 같은 시를 '이해'하기 위해 기댈 수 있는 어떠한 단초도 없는 것 같다는 말이다."[103] 에드먼드 윌슨은 「황무지」의 학술적 범위에 대해 "고작 403행에 불과한 시에서 엘리엇은 최소 35명의 작가를 인용하거나 암시하거나 모방하고 있으며, 산스크리트어를 포함

한 여섯 가지의 외국어 구절을 소개한다"고 말한 다음, "이 모든 지식과 문학의 양은 다른 모든 작가를 침몰시키기에 충분하다는 데 선험적으로 동의할 수 있을 것"이라고 덧붙였다.[104] 콘래드 에이컨은 엘리엇 시의 진짜 주제는 문학적 과거라며 불만을 제기했다. 「황무지」에 드러난 엘리엇의 문학적 과거에 대한 감각은 거의 작품의 동기를 구성할 정도로 압도적이다. 그는 마치 파운드의 『캔토스』처럼 '문학의 문학', 즉 현실의 삶만큼이나 시 자체에 의해 작동되는 시를 만들고 싶어 했다. 이것은 어느 정도 문학에 대한 우상 숭배로, 이 부분에는 다소 공감하기 어렵다."[105]

『황무지』는 미국 시문학에 즉각적인 영향을 끼쳤다. 윌리엄 칼로스 윌리엄스는 이 책이 출판되었을 당시를 회상하며 "마치 원자폭탄이 투하된 것처럼 세상을 쓸어버렸다"라고 말했다.[106] 엘리엇보다 열 살 적은 맬컴 카울리는 "내 또래의 미국 작가들이 가장 가깝게 느끼는 작가는 T. S. 엘리엇이다. 그의 업적은 미숙함, 어색함, 편협함, 진부함 등을 드러내는 구절을 단 한 구절도 찾을 수 없을 만큼 완벽한 시를 썼다는 것이다"라고 말했다.[107] 그러나 윌리엄스는 우아함과 세련미를 위해 시의 내용이 희생됐다고 평가하면서 "엘리엇의 문장과 단어의 유려한 사용, 높은 지적 수준에 감탄할 수는 있지만, 실질적 내용 자체는 의문스럽다"라고 했다. 또한 그는 삶의 후반기를 돌아보면서 "새로운 예술형식의 본질에 훨씬 더 가까운 문제들로 관심을 옮겨 지역에 뿌리를

내리고 결실을 맺어야 할 시점에 엘리엇은 우리를 교실로 되돌려놓았다"라며 「황무지」가 젊은 시인들에게 미친 관념적 영향을 한탄했다.[108]

E. E. 커밍스는 중세, 르네상스, 빅토리아 시대의 시로부터 차용한 다양한 스타일의 서정시를 많이 썼다. 따라서 데이비드 퍼킨스가 후기 소네트 중 한 편에 대해 언급했듯이 "불규칙한 음보, 구두점, 서체 배열, 단어 순서는 19세기 시인에게서 찾아볼 수 없는 특성인 반면 어휘, 감정, 4행 이상의 각운으로 이루어진 스탠자Stanza는 전통적이다." 퍼킨스는 커밍스가 형태의 측면에서 이뤄낸 혁신에 대해 이렇게 설명했다.

> 그는 생략, 왜곡, 단편화, 문법적 병치를 실험했는데, 이로 인해 몇몇 시는 어려워졌다. 그는 단어를 음절로, 음절을 글자로 토막냈으며, 이를 통해 운율과 언어유희가 더욱 활발해지게 했다. 이러한 분절의 목적 또한 시가 인쇄된 페이지의 글자 배열을 통해 시각적 효과를 내려는 것이었다. 커밍스는 느낌과 의미 전달을 위해 문자, 음절, 구두점, 대문자, 인쇄 배열, 들여쓰기, 행 길이, 여백을 시각적 또는 공간적 형태로 조작하여 조성했다.[109]

커밍스의 시들에 대한 지속적인 비판은 그의 기교 뒤에 숨겨진 본질에 관한 것이었다. 예를 들어 1924년 에드먼드

윌슨은 "커밍스의 감정들은 친숙하고 단순하다. 때때로 진부해 보일 정도다"고 말했다. 20년 후 F. O. 매티슨은 커밍스의 작품에 대해 "이렇게 단순한 말을 하기 위해 이토록 복잡한 기교가 고안된 것은 아마도 역사상 처음일 것이다. 그대가는 안타깝게도 단조로움"이라고 평했다. 또 그로부터 10년 후, 랜달 자렐은 "커밍스의 감상성과 쉽고 달콤한 시어는 마치 어느 평범한 작곡가가 만든 반은 달콤하고 반은 아련한 멜로디처럼 즐길 수도 있겠지만, 대부분은 흔해빠지고 싸구려 같은 것이다"라고 평했다.[110]

형식에 깊이 몰두했다는 사실을 감안할 때 커밍스의 대표작들이 개념적이며 작품 활동 초기에 탄생되었다는 것도 타당해 보인다. 대학을 마칠 무렵 그는 이후 자신의 시에 반복적으로 등장할 "완전히 충전된 기술적인 효과들로 무장돼 있었다."[111] 데이비드 퍼킨스에 따르면 "평론가들은 커밍스의 시는 발전이 없다고 혹평했고, 이에 그는 격분했다. 그러나 전반적으로 평론가들의 말이 맞았다. 그의 모든 작품은 같은 종류의 시를 담고 있었고 비슷한 태도를 드러냈다.[112] 커밍스가 50세가 됐을 때 어느 평론가는 그의 최신작에 대해 "커밍스의 흥미로운 점은 항상 성장에 대해 이야기하지만 항상 똑같다는 것이다"라고 평했다.[113] 이러한 인식은 커밍스를 비난하는 사람들에게만 국한되지 않았다. 커밍스가 만년에 출판한 책을 리뷰한 제임스 디키는 "나는 커밍스가 살아 있는 어떤 미국 작가보다 더 강력하고, 타협하지

않는 더 순수한 재능을 가졌으며, 대담하고 독창적인 시인이라고 생각한다"고 말했다. 그럼에도 디키는 리뷰의 시작 부분에서 "커밍스의 책 중 하나를 검토할 때는 그의 모든 책을 검토해야 한다. 그의 책들은 모두 똑같고, 현재 작품을 그저 지금까지 구할 수 없었던 인용 자료로 사용해 시인 커밍스를 평가하게 된다"라고 쓰고 있다.[114]

최근의 연구에서 데이비드 퍼킨스는 윌리엄 칼로스 윌리엄스와 추종자들의 관점에서 "엘리엇이 전파한 형식주의, 세계주의, 학문주의가 1950년대와 1960년대에 이르러서야 극복됐다"고 평했다.[115] 그 변화의 핵심적 인물은 로버트 로웰이었다. 로웰이 42세였던 1959년에 출판된 『인생 연구』는 처음으로 고백시confessional poetry를 선보였다는 점에서 중요한 업적으로 인정받았다. 형식보다 실질을 우선시한 로웰은 『인생 연구』에서 엄격했던 형식 구조를 느슨히 하고 보다 개인적인 주제를 다루기 시작했다. 이는 기존 시 형식의 제한 및 여러 제약에 대한 불만에서 비롯된 오랜 노력의 성과로, 로웰은 『인생 연구』를 쓰기 전 18개월 동안 표현 방식보다는 "말해지는 것"에 집중하기 위해 오직 산문으로만 글을 썼다.[116]

최근 한 학자의 연구에 따르면 『인생 연구』의 형식은 "무질서하고 힘든 삶 속에서 일관성을 추구하는 개인의 모습을 나타내는" 점에서 그 메시지를 강화한다. "『인생 연구』가 거둔 진정한 승리 중 하나는 바로 의심과 불확실성을 창의

적으로 새겨넣은 데 있다"라고 했듯이, 로웰의 끈질긴 집념은 작품의 성취도에 기여했다.[117] 로웰은 나중에 『인생 연구』에서 "나는 개인적인 이야기와 기억들이 얼마나 많이 시에 투영될 수 있는지 확인하고 싶었다. 대부분은 기술적인 문제였다. 하지만 그것은 또한 내가 느끼고 알고 있는 것을 타협 없이 포함하도록 시를 확장시켜 완성해야 한다는 대의명분의 문제이기도 했다"라고 말했다.[118] 『인생 연구』는 전미도서상 National Book Award을 수상했지만, 로웰은 실험적인 성격 탓에 자신의 성취에 대해 확신을 갖지 못했다. 그는 『인생 연구』의 집필을 마쳤을 때 "나는 물음표에 매달려 있었다. 그것이 죽음의 줄인지 생명의 줄인지 모르겠다"라고 말했다.[119]

로웰의 기법들을 보면 그가 실험적 방식을 추구한다는 사실을 쉽게 알 수 있다. 후기 작품에서는 미리 정해둔 구조로 시를 시작하는 것을 피했는데, 이는 자신이 기억하는 것과 관찰한 바를 명료하게 표현하는 노력의 과정에서 구조를 발견하고자 했기 때문이다. 로웰은 한 인터뷰에서 새로운 시를 짓는 과정은 언제나 변화를 수반한다고 말했다. "시를 쓸 때 단 한 줄도 맨 처음에 사용한 음보를 그대로 쓴 경우는 없는 것 같다."[120] 로웰은 "자신이 추구했던 것은 시적 과정으로서의 시가 아니라 전통적인 의미의 일관성과 폐쇄성을 부정하는 것"[121]이었기 때문에 계속해서 자신의 옛 시들을 수정했다. 친구이자 동료 시인인 프랭크 비다트는 로웰이 활동

기간 내내 고수한 원칙은 기존에 쓴 시들을 끊임없이 다시 생각하고 재해석하고 다시 쓰는 것이었다고 설명하면서 "그 작업은 작가로서 하고 있는 일의 본질로부터 비롯된 것"이라고 말했다. 로웰에게 작품 수정은 반드시 개선만을 위한 게 아니었다. "그는 수정하는 동안 얻는 것도 있지만 잃는 것도 있다고 말하곤 했다. 각각의 버전은 일종의 여행이고, 각 버전마다 그가 머물렀던 상황은 조금씩 다르다."[122] 로웰이 시인 스탠리 쿠니츠에게 말했듯이, "어떤 면에서 시는 결코 완성되지 않는다. 단지 더 이상의 수정이 가치가 없거나, 더 이상 손을 보면 좋아지기보다 나빠지는 지점에 이르게 될 뿐이다."[123] 그럼에도 로웰은 항상 발견을 목표로 일했다. 한 인터뷰에서 그는 시를 짓는 과정에서 형식에 대한 부단한 싸움 끝에 새로운 단계에 도달할 때 느끼는 흥분에 대해 "기술적인 도구, 구성 방법, 시를 끄집어낼 주제 등에 대한 답을 충분히 찾았을 때, 정말로 말하고 싶은 것을 정확히 말할 수 있는 위대한 순간이 찾아온다. 말하고 싶은 것이 있다는 사실을 모를 수 있겠지만"이라고 말했다.[124]

로웰의 시는 일생 동안 계속해서 발전했다. 로웰이 46세였던 1963년, 랜달 자렐은 "로웰은 자신을 반복하는 대신 비상하게 발전시킨, 위대한 독창성과 힘을 가진 시인"이라고 평했다.[125] 로웰의 생애가 끝나갈 무렵, 도널드 홀은 "로웰이 활동 중반에 큰 변화를 시도한 첫 번째 시인은 아니었지만, 엄청난 변화를 만들어낸 최고의 시인이었다"라고 말

했다.[126]

 고난에 찬 자신의 삶에 대한 로웰의 자기성찰적인 글은 많은 시인이 자전적인 작품들을 탄생시키는 데 영감을 주었다. 이런 시인 중 두드러진 인물이 바로 실비아 플라스로, 『인생 연구』가 자신에게 안겨준 영감에 대해 "부분적으로 금기시되어 왔다고 느끼는, 매우 진지하고 개인적인 감정 경험에 대한 강렬한 돌파구"라고 표현했다.[127] 플라스 역시 로웰처럼 자신의 삶을 생생하고 고통스럽게 글로 표현했다. 그러나 플라스의 혁신은 주제가 아닌 언어에 있었으며, "플라스가 사용한 은유는 너무나 강렬해서 기존의 기준을 대체했다."[128] 그녀의 작품이 지닌 힘은 상상력에 있었다. "플라스는 상상력이 풍부하고, 은유와 우화에서 두드러지게 독창적이었으며, 시는 비록 짧지만 많은 은유를 동시에 담아냈다."[129] 플라스의 글은 자신의 정신 질환과 자살 시도를 공개적으로 다뤘다. 스티븐 스펜더는 "플라스의 시는 독자들에게 어둡고 불길한 풍경을 보여준다. 이 풍경은 완전히 내면적이고 정신적인 것으로, 이 안에서 외부 물체들은 히스테리적인 시각의 상징들로 변환된다"라고 평했다.[130] 몇몇 평론가는 플라스의 후기 작품을 로웰의 작품과 대조시키곤 했다. 한 평론가는 "플라스의 기술적 자원과 객관적 인식의 범위는 로웰보다 좁으며, 고백에 대한 집착은 강렬하다 못해 마지막에는 포악하기까지 했다"고 논평했고, 또 다른 평론가는 보다 적나라하게 "로웰의 시보다 건전한 시는 없다. 마

찬가지로 실비아 플라스의 시가 병들지 않은 시인 척하는 것은 쓸 데 없는 일"이라고 말했다.[131] 플라스의 친구이자 시인인 앨프리드 앨버레즈는 플라스가 자신의 새로운 시인 「아빠」와 「라자루스 부인」을 처음 읽어줬을 때 충격적이었다고 회상하면서, "처음 들었을 때 그 작품들은 시라기보다 폭력과 구타처럼 느껴졌다"라고 했다.[132] 로웰은 플라스의 사후 시집인 『아리엘』의 서문에서 "이 시들에 담긴 모든 것은 개인적이고 고백이자 실제 느낀 것이지만, 그 감정의 방식은 통제된 환청이며, 요컨대 열병이 쓴 자서전"이라고 평했다.[133]

앨버레즈는 플라스가 인생 후반기부터 시 속에 자기 삶의 여러 사건을 극단적으로 변형시켰다고 평가하면서 "플라스의 시는 자신의 일상을 비정상적으로 여과하고 재형상화하는 매우 강력한 렌즈 역할을 했다"고 말했다.[134] 또 다른 평론가 역시 이와 유사한 견해를 밝히면서, 자신의 삶을 묘사하여 독자로 하여금 "진정한 로버트 로웰을 안다고 믿도록" 하고자 했던 로웰과는 달리, 플라스는 삶을 자신의 시를 위한 출발점으로만 사용했다고 평했다. "로웰과 달리, 실비아 플라스는 시적 자서전을 쓰는 것이 아니라 개인적인 경험을 시로 들어가는 수단으로 사용한 것이다. 이 시에 진짜 실비아 플라스는 존재하지 않는다."[135]

플라스의 시는 개념적이며, 세심한 관찰보다는 극단적인 감정에 기반을 두고 있었다. 플라스의 가장 유명한 시는 플라스가 30세에 스스로 삶을 마감하기 전, 마지막 2년 동안

쓰였다. 플라스의 위대한 작품은 갑작스럽게 탄생했다. 남편인 시인 테드 휴스는 훗날 이 마지막 2년을 회상하며 "아내는 갑작스러움과 완성도 면에서 기록에 남을 만한 시적 발전을 겪었다"라고 말했다. 휴스는 『아리엘』에 수록된 시들이 "대부분 받아쓰기를 하는 것처럼 빠른 속도로 쓰였다"고 했고, 시를 쓰기 시작한 그날에 완성하는 일도 많았을 만큼 플라스는 시를 완성함에 주저함이 없었다.[136] 플라스는 자신의 성취를 전혀 의심하지 않았다. 세상을 떠나기 4개월 전에 어머니에게 보낸 글에서 "저는 글 쓰는 천재예요. 제 안에 그런 능력이 있어요. 전 지금 생애 최고의 시를 쓰고 있고, 이 시들로 저는 명성을 얻을 거예요"라고 적었다.[137] 플라스의 예언은 결국 옳았다. 생애 마지막 몇 달 동안 완성된 두 편의 시 「아빠」와 「라자루스 부인」은 20세기 미국 시 중 선집에 가장 자주 등장하는 작품으로 남았다. 그러나 플라스도 유작들로 인해 자신이 얼마나 유명해질지는 예견하지 못했을 것이다. 『아리엘』은 50만 부 이상 팔리며 시집으로서는 매우 드문 대중적 성공을 거두었다.[139]

표 6.3에서 볼 수 있듯이, 시문집 수록 증거는 여기에서 고려 대상이 되었던 개념적 시인과 실험적 시인의 생애주기에 큰 차이가 있음을 알 수 있다. 프로스트, 로웰, 스티븐스, 윌리엄스와 같은 실험적 시인들의 경우 전체 문집 수록작 중 4분의 1 미만이 40세 이전에 쓴 시로 분류되는 반면 커밍스, 엘리엇, 플라스, 파운드 등 개념적 시인들은 전체 수록작 중

절반 이상이 40세 이전에 쓴 시로 분류된다. 4명의 실험적 시인의 시문집 수록작 중 적어도 4분의 1은 50세가 넘어서 쓴 시이고, 스티븐스의 경우 거의 절반가량에 이른다. 반면 커밍스, 엘리엇, 파운드의 경우에는 채 6분의 1도 되지 않았다. 플라스는 30세에 스스로 생을 마감했기 때문에 그녀가 프로스트와 스티븐스처럼 70대나 80대까지 살았더라면 어땠을지는 알 수 없다. 그러나 그녀의 초기 성취로 보건대 플라스가 오래 살아서 더 많은 업적을 남겼다 하더라도 프로스트나 스티븐스와 같은 이력을 남기지는 못했을 것이다. 시문집에 포함된 프로스트의 시 중 가장 초기의 작품은 38세에, 스티븐슨의 작품은 36세에 쓰였다. 이들이 플라스만큼 젊은 나이에 세상을 떠났다면 오늘날 우리는 그들을 위대한 시인이라 생각하지 못했을 테고, 어쩌면 알지 못했을 수도 있다. 30년에 불과한 생애 동안 이토록 놀라운 업적을 남길 수 있었던 것은 플라스의 시가 가진 개념적 특성의 직접적 결과이며, 그녀가 극적으로 일찍 예술적 성숙에 도달했던 것 때문이다.

3.
소설가

그것은 두 민족(이스라엘-아일랜드)의 서사시인 동시에 하루(인생)의 작은 이야기이자 인체의 순환이다. (…) 또한 일종의 백과사전이다. 나의 의도는 신화를 현재의 관점으로 바꾸는 것이다.[140]
_ 제임스 조이스, 『율리시스』에 대해, 1920

소설은 실제 인간의 삶에 대해 완전하고 진실한 기록을 제공한다고 믿게 만들고자 하는 유일한 예술형식이다.[141]
_ 버지니아 울프, 1929

개념적 소설가들은 일반적인 생각 또는 원칙으로부터 시작하는 경우가 많다. 이들은 주로 상징적인 작품을 집필할 가능성이 높은 반면 실험적 소설가들은 다큐멘터리 방식으

로 특정 사례를 더 자주 다루는 편이다. 현실 상황에서 볼 수 있는 실제적인 사람들로 이루어지는 실험적 소설의 등장인물에 비해, 개념적 소설의 등장인물은 지나치게 단순화되거나 일차원적으로 보일 수 있다. 개념적 작가의 언어는 형식적이거나 인위적인 경우가 많고, 실험적 작가의 언어는 일상적이거나 토속어가 많다. 개념적 작가의 책은 종종 명확한 메시지나 교훈으로 마무리되는 반면, 실험적 작가는 종종 줄거리를 마무리 짓지 않고 결론을 열어놓거나 모호하게 남겨둔다.

개념적 작가는 도서관 연구를 작품의 기반으로 삼아 사실적 정확성을 담보하기 위해 노력하는 반면, 실험적 작가는 일반적으로 자신의 인식과 직관에 의존한다. 개념적 작가는 사전에 신중하게 계획된 복잡한 플롯을 구성하는 반면, 실험적 작가는 일반적으로 작품을 쓰면서 플롯을 구성하며, 저작 과정 전반에 걸쳐 전개되는 플롯에 중요한 변화를 끼워 넣는다. 실험적 작가는 등장인물의 성격 묘사와 분위기 조성 효과를 위해 플롯을 사용하지만, 개념적 작가는 가장 중요한 구조나 개념을 끌어내기 위해 캐릭터와 설정을 사용한다. 실험적 작가는 글을 쓰는 과정에 창의성의 본질이 있으므로 가장 중요한 발견은 글을 쓰는 과정에서 얻어진다고 믿는 반면, 개념적 작가는 작품의 초고를 작성하기 전에 구체화한 아이디어를 중요하게 여긴다. 일반적으로 개념적 작가의 목표는 명확하기 때문에 작품을 완결짓고 특정한 목적을

달성했음에 만족하지만, 실험적 작가는 정확한 목표가 없기 때문에 종종 작업에 대해 만족하지 못한다. 그로 인해 많은 실험적 작가는 작품이 완성되었다고 생각하지 않고 계속 원고를 수정하며, 심지어 이미 출판된 작품을 수정하기도 한다.

이 장에서는 지난 두 세기 동안 활동한 영미권 소설가 8명을 대상으로 분석 기법을 적용하고자 한다. 비록 8명의 표본이 가장 중요한 현대 작가를 대표하는 건 아니지만, 분명 당대의 가장 중요한 소설가들이었다.[142] 논의를 통해 이들 작가의 작업 양상을 실험적 혹은 개념적 부류로 구분한 다음, 작업 특성의 관점에서 이들의 작품 활동 이력을 살펴보기 위해 대표작을 선보인 시기에 대한 정량적인 분석을 제시할 것이다.

찰스 디킨스는 강점과 약점 모두가 실험적인 작가의 특성과 일치한다. 버지니아 울프는 디킨스가 등장인물들의 성격 묘사에서 보여준 시각적 완성도에 대해 "그의 특이점은 자신의 눈에 들어오는 곳이면 어디서든 캐릭터를 창조해내는 극도로 발달된 시각화 능력을 가지고 있다는 점이다. 그의 인물들은 우리가 말을 듣기 전에 그가 보는 것을 통해 우리의 눈동자에 각인되고, 마치 그의 상상이 현실에서 살아난 것처럼 보인다"라고 평했다.[143] 이보다 앞서 앤서니 트롤로프는 디킨스의 인물 묘사가 매우 성공적임을 강조하면서 "어떤 영어권 작가도 디킨스처럼 많은 캐릭터 유형을 만들지 못

했다. 그의 캐릭터들은 우리 일상에서 친숙하게 불린다."[144]

헨리 제임스는 "디킨스는 위대한 관찰자이자 위대한 유머 작가이지만, 결코 철학자는 아니었다"라고 아쉬움을 표했다. 훗날 조지 산타야나는 디킨스가 추상성이 아니라 독특함을 다룬다는 사실에 동의하면서 "정확히 말하면, 그에게는 어떠한 주제 관념도 없었다. 그가 한 것은 인간의 일상에 대한 광범위하고 공감 어린 참여였다"라고 말했다.[145] 여러 세대에 걸쳐 평론가들은 디킨스의 묘사력을 칭찬했다. 1840년 윌리엄 메이크피스 새커리는 『픽윅 클럽 여행기』가 "격식을 따지는 정식 역사보다 국가와 국민에 대한 더 나은 통찰을 전해준다"고 평했다. 1856년 조지 엘리엇은 "우리에게는 소도시 주민들의 외부적인 특징들을 묘사하는 최고의 힘을 가진 위대한 소설가가 있다"라고 공언했다.[146] 한 세기 후 앵거스 윌슨은 "디킨스 소설의 장면들과 등장인물들로부터 받은 강력한 상상력의 자극"을 떠올리면서 "그들의 강박적인 힘은 전체 스토리로부터 나오는 것이 아니라 항상 단호하게 분할된 단편적인 분위기와 장면이 주는 인상에서 나오는 것 같다"고 설명했다.[147]

윌슨이 암시한 바와 같이, 줄거리는 디킨스의 강점으로 여겨지지 않는다. 버지니아 울프는 "디킨스는 줄거리의 밀도를 높이기보다는 등장인물 몇 명을 불 위에 뿌려 넣어 자신의 소설을 '서로 느슨하게 연결되어 있는 수많은 개별 캐릭터들이 등장하는' 소설로 만들었다"라고 언급했다.[148] 아널

드 케틀은 좀 더 직설적으로 "줄거리가 디킨스 소설의 가장 큰 약점이라는 점에는 대부분 동의한다"고 했고, G. K. 체스터턴은 디킨스의 책들은 결말이라는 핵심 조건을 갖추지 못했기 때문에 사실 대부분 소설이 아니라고 주장했다. 따라서 체스터턴은 『픽윅 클럽 여행기』에 대해 "인쇄물이 종료되는 지점은 세상에 통용되는 어떤 예술적 의미에서도 끝이 아니다. 나는 소년이었을 때부터 내 책에서 찢어진 몇 페이지가 더 있다고 믿었고, 아직도 여전히 그 페이지들을 찾고 있다"고 평했다.[149]

디킨스의 기교는 활동 기간 전반에 걸쳐 여러 방식으로 발전했다. 그는 구성과 플롯을 개선하려고 노력했고, 이에 많은 비평가들이 그의 발전에 대해 언급했다. 대니얼 버트는 최근 "소설가로서 디킨스가 보인 놀라운 발전을 확인하고 싶은 독자들은 (디킨스가 25세였을 때 완성된) 유쾌하고 즉흥적으로 보이는 『픽윅 클럽 여행기』와 (41세 때 완성된) 『황폐한 집』을 비교하는 게 가장 좋다. 디킨스는 『픽윅 클럽 여행기』가 두서없이 쓴 원고를 급하게 월간지에 분할 게재해야 했기 때문에 예술적 플롯은 시도조차 하기 어려웠다고 했지만, 『황폐한 집』도 같은 월간지 형식으로 쓰였다"고 말했다.[150] 디킨스는 시간이 지남에 따라 자신의 장점 또한 다듬었다. 그는 등장인물들의 언어, 특히 노동자 계급의 다채로운 방언을 포착하는 데 뛰어났다. "처음부터 디킨스는 하층 런던 시민들의 언어 형태에 대한 지식으로 큰 도움을 받았다." 언어

학적 분석에 따르면 그는 점점 더 많은 등장인물에게 개인화된 습관과 말투, 개별언어를 부여함으로써 지식 활용을 더욱 정교화했음을 알 수 있다. 덕분에 그의 후기 작품들은 한층 더 풍성해졌다. 초기 소설에서는 뚜렷한 개별언어를 가진 상대적으로 적은 수의 등장인물들이 "마치 독백을 하듯이 무대를 지배했다. 그러나 후기 작품에서는 더 이상 뚜렷한 개별언어를 구사하는 몇몇 주요 인물이 전형화된 '낙오자'로서가 아니라, 개별 인물 하나하나가 무시할 수 없는 날카로운 화법의 소유자가 되어 자신만의 언어를 표현하는 세계가 구현되었다. 로버트 골딩은 "디킨스의 허구적 글쓰기를 전체적으로 발전시킨 문체의 개발은 마침내 개별언어를 포함한 모든 관련 요소를 정교하게 균형 잡힌 전체로 통합하는 데 성공했다"라고 결론지었다.[151]

1850년 여름, 포경에 관한 새로운 책의 초안을 순조롭게 작업 중이던 허먼 멜빌은 뉴욕에서 서부 매사추세츠로 이사하면서 저명한 선배 소설가 너새니얼 호손과 만났다. 호손과의 만남은 멜빌을 흥분시켰다. 만남 직후에 쓴 에세이에서 멜빌은 "호손은 나의 영혼에 새싹을 떨어뜨렸다"고 밝혔다. 그는 흥분한 나머지 "셰익스피어에 필적한 자가 없었다면, 그를 능가할 자가 반드시 등장할 것이고, 지금 태어나거나 아직 태어나지 않은 미국 출신의 작가일 것이다"라고 예언했다.[152]

멜빌이 셰익스피어 전집을 구입한 후 "신성한 윌리엄(셰

익스피어)"을 더 일찍 알지 못한 자신을 "멍청한 얼간이"라고 자책한 사실을 감안할 때 그가 셰익스피어를 언급한 것은 우연이 아니었다.[153] 멜빌은 호손과의 새로운 우정이 가져온 영감을 바탕으로 셰익스피어적 언어와 비극적 웅장함을 사용하여 포경에 관해 집필 중이던 초안을 전면 수정했다. F. O. 매티슨은 셰익스피어의 언어가 "열정을 표현하는 데 필요한 다양한 어휘를 제공했으며, 이는 멜빌의 기존 어휘 범주를 크게 뛰어넘는 것"이라고 평했다.[154] 그 결과 『모비 딕』의 수정 버전에는 기존 멜빌 작품에서 찾아볼 수 없는 감정적 강렬함이 더해졌다. 이에 대해 D. H. 로렌스는 "이 고래 사냥에는 정말로 압도적인, 거의 초인적이거나 비인간적인, 삶보다 더 크고 인간의 활동을 뛰어넘는 엄청난 그 무엇인가가 있다"라고 평했다.[155]

멜빌은 『모비딕』을 쓸 때도 학문적이고 서술적인 기존 서적들을 광범위하게 참조하는 초기의 관행을 이어갔다. 학자들은 멜빌이 포경에 관한 정보를 얻기 위해 5권의 책에 크게 의존했다고 결론지었다.[156] 한 전기 작가는 문학적 수단뿐만 아니라 책의 내용까지 "다른 사람의 작품에 보기 드물 정도로 의존"하는 멜빌의 성향에 대해 언급했지만, 기존 작품의 단순한 사실들이 멜빌의 글에서는 은유와 상징으로 변형되었음에 주목하면서 "어떤 재미없는 설명이 언제 그에게 위대한 극적 장면의 동기를 제공할지는 결코 예측할 수 없다"라고 말했다.[157]

1851년 『모비딕』이 출판되었을 때 한 평론가는 가능성은 희박하지만 성공적인 우화라고 평가하면서, "누가 고래 속에서 철학을 찾겠는가, 아니면 누가 고래 지방 속에서 시를 찾겠는가. 하지만 공공연히 형이상학을 다루거나 영감의 모태라고 주장하는 책 중, 피쿼드호의 고래잡이 이야기만큼 진정한 철학과 참된 시를 담고 있는 책은 드물다"라고 말했다.158 70년 후 D. H. 로렌스는 이 책을 가리켜 "세상에서 가장 이상하고 놀라운 책 중 하나이며, 그 어떤 것과도 견줄 수 없는 바다의 서사시다. 이 책은 영혼에 경외심을 불러일으킨다"라고 극찬했다.159 앨프리드 케이진은 『모비딕』은 태초 그대로 창조주의 세계인 대자연과, 덧없이 그 자연에 지칠 줄 모르고 대항하는 인간 간의 가장 기억에 남는 대결"이라고 설명했다.160

멜빌의 후기 소설과 시에 대한 수세대에 걸친 재평가에도 불구하고 많은 사람이 멜빌의 한 숭배자의 말에 동의한다. "점점 더 강력한 작품을 선보일 것으로 모두가 기대했던 천재가 그렇게 이른 시기에 한계에 도달했다는 점은 이상해 보일 수 있다."161 작가로서 갑작스럽게 성숙했으며, 고작 32세에 작품 활동 이력뿐 아니라 미국 문학 최고의 걸작을 집필했다는 점, 이후 작가로서 쇠퇴한 점 등은 모두 멜빌의 가장 위대한 작품이 담고 있는 우화적 성격과 마찬가지로 예술에 대한 그의 개념적 접근이 빚어낸 결과다.

버나드 디보토는 "『허클베리 핀』을 사랑하는 사람들은

형이상학적 추상성보다는 경험을, 상징보다는 사물을 선호하는 경향이 있다. 이들이 『허클베리 핀』을 미국 19세기 소설 중 가장 위대한 작품으로 여기는 이유는, 흰고래를 쫓는 항해가 아니라 상징과 마주칠 일은 없지만 허크가 항상 실제 운명을 헤쳐나가는 실제적인 인간이기 때문"이라고 분석했다.[162] 앨프리드 케이진은 "마크 트웨인의 천재성은 항상 특정 상황과 관련된 것이지, 추상적인 공식을 위한 것이 아니었다. 마크 트웨인의 세계는 모두 개인적이고, 분리되어 있으며, 우연적이었다"라고 평했다.[163]

트웨인은 언어 구사로 유명하다. 리오넬 트릴링은 "마크 트웨인은 미국 일상 언어에 대한 지식을 바탕으로 고전적인 산문을 만들었다"라고 평했다.[164] 케이진은 언어의 리듬과 강세에 대한 트웨인의 본능을 위대한 실험적 시인에 비교해 "마크 트웨인의 문장은 프로스트의 문장과 마찬가지로, 무엇보다도 정확한 소리다."[165] 트웨인이 『허클베리 핀』에 삽입한 서문은 그의 장인정신에 대해 독자들의 주의를 부드럽게 환기시킨다. "이 책에는 많은 방언이 등장한다. 각 방언은 아무렇게나 추측으로 사용한 게 아니다. 여러 형태의 표현에 대한 신뢰할 수 있는 지원과 안내가 있었고 개인적으로 친근한 몇몇 방언에 대한 노력의 산물이다."[166]

트웨인의 집필법에 대한 연구를 보면 실험적 작가의 특성이 분명히 드러난다. 40년 지기를 기리는 회고록에서, 소설가 윌리엄 딘 하우얼스는 "내가 아는 한, 클레멘스(새뮤

얼 랭혼 클레멘스, 마크 트웨인의 본명)는 우리 모두가 생각할 때나 쓰는 방식을 글쓰기로 확장한 첫 번째 작가이고, 이전에 있었던 것이나 이후에 생겨날 수 있는 것에 대한 두려움 없이 머릿속에 떠오르는 것을 글로 옮긴 첫 번째 작가였다"라고 적었다.167 많은 학자가 하우얼스의 분석에 동의했다. 프랭클린 로저스는 "트웨인은 일종의 시행착오 방식에 의해 전체 구성을 발견하려고 했다. 그의 일반적인 절차는 이렇다. 일단 몇 가지 구조적인 계획을 바탕으로 소설 집필을 시작하지만, 곧 그 계획의 결함이 드러난다. 그러면 문제가 된 부분을 해결할 수 있는 새로운 플롯을 구성하고 이제까지 집필한 내용을 다시 쓴다. 그리고 어떤 새로운 결함이 다시 등장해 이 과정을 다시 반복하지 않을 수 없을 때까지 계속 글을 써 나간다"고 말했다. 시드니 크라우제는 "트웨인은 자신의 주제를 미리 생각하지 않고 '바로' 글을 써가면서 생각하는 법을 배웠다"라고 평했다.168 『허클베리 핀』의 구성을 연구한 빅터 도이노는 "트웨인은 뚜렷한 해결책이나 계획 없이 글을 쓰면서 유연하게 줄거리를 찾아갔다. 그의 진짜 관심사는 다른 데 있었는데, 바로 기억에 남는 에피소드를 쓰는 것 그리고 사건을 배가시키거나 다양한 형태로 기본 상황을 반복하는 것이었다. 따라서 줄거리를 위해 읽는 것은 그의 소설에 대한 최고의 오독이다"라고 썼다.169 트웨인 자신도 "단편소설이 긴 이야기로 성장함에 따라 원래 의도(또는 모티브)는 폐기되고 완전히 다른 이야기로 대체되기 일쑤

였다"라면서 소설을 써나가는 중에 초점이 자주 바뀌었음을 인정했다.[170]

트웨인은 줄거리 구성의 어려움 때문에 소설을 쓰다가 중단하는 경우가 적지 않았다. 예를 들어 학자들은 『허클베리 핀』이 9년에 걸쳐 집필되었음을 알고 있었지만, 최소 세 번의 작업기간을 거쳐 완성되었다는 사실은 최근에 발견되었다. 작업의 중단은 트웨인이 이야기를 풀어나가다가 교착 상태에 빠졌거나 일시적으로 이야기에 흥미를 잃었을 때 발생한 것으로 보인다.[171] 트웨인은 소설을 완성하지 못한 상태로 두어야 한다는 데 낙담하지 않았으며, 실제로 자신이 그렇게 해야 할 것이라 예상했다고 말했다. "집필하다가 지치면 활력과 흥미가 재충전될 때까지 작업을 거부하고 쉬어야 한다는 사실을 우연히 알게 됐다. 그 이후로는 책을 쓰다가 저수지가 마르면 불안해하지 않고 집필을 미룬다. 노력하지 않아도 2~3년 지나면 저수지는 다시 채워질 테고 책을 완성하는 일이 더 간단하고 쉬워질 거라는 사실을 알았으니까."[172]

그러나 사실 트웨인에게 책을 끝내는 일은 항상 간단하거나 쉽지 않았고, 그 결말이 항상 강렬하지도 않았다. 따라서 한 전기 작가는 "그의 집필법은 예측할 수 없는 영감의 본질에 크게 의존했다. 결과적으로 많은 소설과 이야기가 미완성으로 남았고, 『톰 소여의 모험』『허클베리 핀의 모험』『아서왕을 만난 사나이』처럼 완성된 이야기들의 결말에 만족하지 못하는 독자도 많았다"라고 말했다.[173] 트웨인은 속

편을 쓰는 경향이 있었기 때문에 그 자신조차 결말을 최종적으로 생각하지 않았다. 심지어 그의 가장 위대한 작품도 불확실한 분위기로 마무리됐다. 따라서 필립 영은 『허클베리 핀의 모험』은 일반적인 경우와 달리 제목에 정관사가 없다. 허크는 서부 지역으로 간다는 (결코 이뤄지지 못한) 기대 속에서 이야기가 끝난다. 이러한 이유로, 트웨인은 자신의 작업을 확정적이라 말하기를 망설였을 가능성이 매우 높다"고 평했다.[174]

라이어널 트릴링은 『허클베리 핀의 모험』에 대해 "도덕적 열정의 진실"을 담고 있으며 "미국 구어체 언어의 미덕"을 산문으로 확립했다는 점에서 "세계에서 가장 위대한 책이자 미국 문학의 핵심 문헌 중 하나"라고 평가했다.[175] 트웨인은 『톰 소여의 모험』에서 노예제라는 주제를 피했지만, 랠프 엘리슨은 "『허클베리 핀의 모험』은 노예제에 관한 진실을 투영했다"고 말했다.[176] 버나드 디보토는 트웨인의 성숙이 걸작을 탄생시켰다고 설명하면서 "『허클베리 핀의 모험』과 (9년 전에 출판된) 『톰 소여의 모험』의 가장 큰 차이점은 나중에 쓴 책에서 사회에 대한 성숙한 판단을 내리고 있다는 것이다. 전과 마찬가지로 소년의 심리를 통해 사회가 비춰지지만, 이번에는 목소리를 내는 50대의 남자가 있다"고 말했다.[177]

헨리 제임스는 스스로 "예술작품의 제작은 그 본질의 일부다"라고 말했듯이, 예술을 만드는 과정은 그에게 가장 중

요한 것이었다. 그는 소설가의 목표는 "삶 그 자체의 색깔을 잡으려고 노력하는 것"이라고 시각적인 용어로 표현했으며, "소설이 존재하는 유일한 이유는 삶을 표현하려고 시도하기 때문이다. 이는 화가의 캔버스에서 보는 것과 같은 시도"라는 말로써 소설과 그림의 궁극적 목적은 동일하다고 믿었다. 또한 "현실의 공기(견고한 세부 묘사)가 내겐 소설이 가진 최상의 미덕인 것 같다"라고 말했다. 그에게 실제 삶의 묘사는 소설의 가장 높은 소명이었다.[178]

1906년 한 출판사가 제임스의 소설 모음집 출판을 제안했을 때, 당시 63세이던 제임스는 각 권의 서문을 새로 썼을 뿐만 아니라 무려 30년 전에 출판되었던 글들도 상당 부분 수정했다. 제임스의 이런 행동은 많은 관심을 끌었으며, 대체로 자신의 작품이 완성되었다고 생각하기를 꺼리는 작가의 마음을 헤아리는 분위기였다. 한 학자는 "제임스는 완성된 글에 대한 형식적이고 확정적인 분석보다는 새로운 책을 시작하는 데 더 관심이 있는 것 같다"라고 말했고, 다른 학자는 뉴욕 판본에 대한 제임스의 수정 작업에서 "그간 추가적인 '경험'을 쌓으면서 원래 글의 의미를 알게 되었음을 보여준다"고 논평했다.[179] 이로부터 한참 전인 1882년, 한 평론가는 "제임스 씨가 일반적인 의미에서 책을 완성하기를 꺼리고 거부하는 것은 특이한 특성이다. 그의 책들은 세부적인 부분까지 완전히 마무리되지만, 통상적인 대단원의 저속함으로 자신을 내몰 수 없는 것"이라고 평했다.[180] 1905년

조지프 콘래드는 제임스의 완결성에 대한 거부를 옹호하면서 "헨리 제임스의 소설을 읽는 사람은 결코 마음을 놓을 수 없다. 그의 책들은 삶의 한 에피소드가 끝나면서 마무리되지만 삶의 감각은 여전히 진행 중이다. 엔딩은 매우 만족스럽지만 최종적인 것은 아니다"라고 말했다.[181]

제임스의 실험적 예술은 서서히 발전을 거듭했다. 제임스가 40세가 되기도 전에 한 평론가는 "제임스는 도약하거나 성큼성큼 나아가는 작가가 아니다. 그는 작가로서 활동하는 내내 꾸준히 진보했으며, 그것은 정제와 선택으로 구성된 조용한 진행이었다"라고 평했다.[182] 사후에 제임스의 경력을 조사한 버지니아 울프는 그의 성장의 원천은 실험을 확장시킨 데 있다면서 "헨리 제임스는 분명 예민하고 냉정하며 끝없이 관심을 갖고 관찰하는 사람이었다. 물론 그리 단순하지는 않지만, 조정과 준비의 오랜 과정은 시간이 지날수록 더욱 강력하고 복잡한 감성 보물들을 다루겠다는 목적에 의해 처음부터 마지막까지 통제되고 조작되었다"라고 평했다.[183]

1941년, 어느 부고 작가는 제임스 조이스에 대해 "아인슈타인이 수학적 기호들을 다루는 것과 같은 자유와 독창성으로 단어들을 다룬 위대한 문자 연구가였다. 단어들의 소리, 패턴, 어근, 함축된 의미는 단어의 단순한 뜻보다 훨씬 더 그의 관심을 끌었다. 누군가는 그가 언어의 비유클리드 기하학을 발명했다고 말할지 모른다. 또는 거리의 소음으로부터 멀리 떨어져 있는 실험실에서 작업하는 듯한 집요함

과 헌신을 바쳐 탐구했다고 말할지도 모른다. 가장 강한 등장인물조차도 그가 그들을 위해 쏟아부은 위대한 연구 앞에서는 왜소해 보인다"라고 묘사했다.[184] 조이스는 조직적이고 체계적으로 자신의 예술에 종사한 개념적인 혁신가였다. 조이스 자신의 추정에 따르면, 그의 역사적인 대작『율리시스』는 8년 동안 2만 시간을 투여한 산물이었다. 한 친구에게 책을 위한 준비 및 연구 노트만 해도 "작은 여행 가방에 꽉 찼다"고 말할 정도였다.[185]『율리시스』는 극적인 개념적 혁신이었다. T. S. 엘리엇은『율리시스』가 "19세기 전체를 파괴했다"라고 선언했다.[186] 이 언급에 대해 리오넬 트릴링은 "조이스의 급진적인 스타일 혁신이 이전 시대의 스타일들을 구식으로 만들었고, 오래된 스타일에서 비롯된 관심사와 감정들은 흥미와 권위를 잃었다"라고 풀이했다.[187]

문학평론가 에드먼드 윌슨이 생각하기에 "『율리시스』는 논리적인 숙고를 거쳐 마지막 세부 사항까지 정확하게 기록했다. 하지만 등장인물의 마음속으로 들어가보면 우리는 상징주의 시인의 세계처럼 복잡하고 특별한 세계, 때로는 환상적이거나 모호한 세계, 그리고 유사한 언어 장치로 표현된 세계 속에 있다는 느낌을 받는다."[188] 한 전기 작가가 조이스는 "가장 일상적인 세부 사항에 대해서까지도 자신의 '백과사전'이 정확해야 한다는 강박관념에 사로잡혀 있었다"고 말할 만큼 세부적인 요소에 대한 관심이 극단적이었다.[189]『율리시스』에 나오는 "더블린에 대한 묘사가 너무도

완벽한 나머지, 조이스는 어느 날 갑자기 이 도시가 지구에서 사라진다면 제 책을 통해 이 도시가 재구성될 수 있기를 바란다"라고 공식적으로 밝히기도 했다. 그는 도시 지도를 이용해 등장인물들의 경로를 추적했고, 그들이 목적지에 도착하기 위해 필요한 시간을 정확하게 계산했다.[190]

조이스는 집필을 시작하기 전 『율리시스』의 전체 개요를 정리했기 때문에 출판된 순서대로 에피소드의 초안을 작성할 필요가 없었다. A. 월턴 리츠는 "조이스는 개별 에피소드를 완성하기에 앞서 작품의 종합적 설계를 시각화하려 했고, 구성 과정에서 장의 최종 순서와 일치하지 않는 대신 자신의 관심사나 추가 설명의 필요성에 따라 글쓰기를 계획했다. 많은 후반 에피소드는 집필 초기에 계획되고 초안이 작성되었다. 조이스는 미리 정해진 패턴에 맞추려 노력했으며, 그가 수집한 자료의 조각들은 설계된 소설의 특정한 위치에 배치되었다. 이러한 과정의 기계적 성격은 『율리시스』에 표면적인 통일성을 부여하는 질서원칙의 기계적 특성을 강조한다"고 말했다.[191] 조이스는 『율리시스』에 대해 "현대판 오디세이다. 책에 나오는 모든 에피소드는 율리시스의 모험과 일치한다"고 설명했다.[192] 조이스는 그가 '서신'이라고 부르는 시스템을 사용해 책을 구성했다. "그는 각 장마다 하나의 제목, 하나의 장면과 시간, 하나의 (인체)장기, 한 가지 예술, 한 가지 색상, 한 가지 기술을 부여했다." 에드나 오브라이언은 조이스가 『율리시스』의 각 장에 부여한 스타일들

이 "매우 다양해서 18개의 에피소드는 한 장의 표지 아래에 끼워넣은 18개의 소설이라고 할 수 있을 정도였다"고 말했다.[193] 『율리시스』의 폭넓은 다양성과 놀라운 양식의 병치에 감명받은 프랑스 미술비평가 피에르 쿠르티옹은 조이스를 현대 회화의 가장 변화무쌍한 개념적 혁신가 파블로 피카소에 비유했다.[194]

A. 월턴 리츠는 『율리시스』의 형태가 "유기적이 아니라 구성적"이라고 평했다.[195] 『율리시스』의 탄생에 관한 책을 쓴 친구 프랭크 버젠은 조이스를 비평하는 문헌에서 자주 반복되는 은유를 사용하면서 "회화예술에서 조이스의 글과 비견할 만한 사람들이 있다면, 로마와 라벤나의 모자이크 예술가들일 것이다. 이들의 마음은 잔잔했고, 가끔씩 일시적인 충동이 일어나기도 했지만 이들의 손놀림을 방해하지는 못했다. 이들은 무한한 인내심을 가지고 성인과 천사들의 형상을 작디작은 컬러스톤으로 차곡차곡 쌓았다"라고 말했다.[196] 조이스는 "독자들이 사용할 수 있는 것보다 더 많은 패턴과 틀이 요구되는 사고방식을 자신이 보유하고 있음을 알고 있었기 때문에" 독자가 책에 담긴 모든 암시를 알아채거나 진가를 느끼는 못하는 데 개의치 않았다.[197]

1926년 44세의 버지니아 울프는 일기장에 자신이 삶과 작품을 즐기면서도 항상 불안정함을 느낀다고 적었다. "내 안에는 안절부절못하는 탐구자가 있다. 왜 인생에는 발견이 없는 걸까? 누군가가 거기에 손을 얹고 '이거야?'라고 말해

줄 수 있는 그 무엇이."¹⁹⁸ 존 메팜은 울프가 자신의 소설에서 일관되게 사용할 수 있는 하나의 형태에 결코 정착하지 못했으며, 그 이유는 "(울프가) 삶이 존재하는 방식에 대한 하나의 진술에 결코 정착하지 못했기 때문이다. (울프는) 삶이 무엇인지에 대한 다양한 사고방식을 끊임없이 생각했고, 그들 모두의 목소리를 내기 위해 항상 새로운 기법을 필요로 했다고 생각한다"고 말했다.¹⁹⁹ 울프도 이 점을 알고 있었다. 1928년 자신의 스타일과 주제를 바꾸는 일을 절대 멈추지 않을 거라는 자기 의심을 기록으로 남겼기 때문이다. "결국 그게 제 기질이라고 생각한다. 무엇에 대한 진실이든 거의 설득되지 않기 때문이다. 내가 말하는 것이든 사람들이 말하는 것이든."²⁰⁰ 울프가 세상을 떠난 후, 스티븐 스펜더는 울프의 삶에 고정된 시점이 없었다면서, "울프는 삶을 수정처럼 손에 들고 뒤집어서 다른 관점으로 바라봤다. 수정은 너무 정적인 이미지이긴 하다. 울프는 수정이 흐르는 것을 알고 있었으니까"라고 말했다.²⁰¹

울프의 실험적인 예술은 통찰에 기반을 두고 있었고, 동시대 작가들은 울프의 산문이 가진 시각적 특성에 감탄했다. 예를 들어 1922년 리베카 웨스트는 "울프는 오직 그림으로 그릴 수 있는 것을 지극히 잘 쓸 수 있다"고 말했다. 1924년 클라이브 벨은 "순수한, 거의 화가와 같은 이 시각이야말로 버지니아 울프의 특징"이라고 평했다. 1926년 E. M. 포스터는 "시각적 감수성은 울프에게 생산적인 힘이 되

었다. 얼마나 아름답게 보는지!"라고 말했다. 1927년 프랑스의 화가이자 작가 자크-에밀 블랑슈는 울프의 산문에 대해 "여기저기 색채를 더하여 그림을 구성하되, 보이지 않는 윤곽선 안에서 그림을 묘사한다. 인상파 화가들은 바로 이런 방식으로 작업을 진행했다"라고 말했다.[202]

한 전기 작가는 울프에 대해 "작품의 탄생과 성장을 기록한 다른 소설가들에 비해 울프는 작품이 어떻게 진행될지 자세히 알지 못한 채 시작한 것으로 보인다. 각각의 책은 계획되고 만들어지는 게 아니라 진화한 것 같다"고 평했다.[203] 그것이 사실임을 울프는 『댈러웨이 부인』 서문에서 밝히고 있다.

> 아이디어는 굴이 생겨나거나 달팽이가 자기 집을 짓는 것처럼 시작됐다. 그리고 이것은 아무런 의식적인 방향 없이 진행됐다. 계획을 예측하려는 시도를 담았던 작은 노트는 곧 폐기되었고, 책은 매일 아침 글을 쓰는 과정에서 지시되는 것을 제외하고는 아무런 계획도 없이 매일, 매주 성장했다. 다른 방법, 즉 집을 만든 다음 거주하는 것, 워즈워스나 콜리지가 그랬던 것처럼 이론을 개발하고 그 이론을 적용하는 것 역시 말할 것 없이 훌륭하고 훨씬 더 철학적이다. 그러나 나의 경우에는 먼저 책을 쓰고 그 후에 이론을 발명할 필요가 있었다.[204]

울프의 일기에는 이러한 과정에 대한 삽화가 포함돼 있

다. 예를 들어 그녀는 1926년 초에 「등대로」를 쓰기 시작했는데, 9월 5일 울프는 "지금 이 순간 마무리를 찾고 있다. 다양한 생각들이 이리저리 맴돌고 있다. 릴리와 그녀의 그림은 어떻게 될까?"[205]라고 했다. 그녀는 단 11일 만에 소설을 마쳤고, 마침내 릴리는 그녀의 그림을 완성했다.

울프는 글쓰기는 발견의 과정이어야 한다고 믿었기 때문에 자신의 줄거리들이 유기적으로 가지를 뻗어갈 수 있도록 했다. 삶의 후반기에 집필된 회고록에서는 소설을 쓰는 과정에서 가장 큰 만족을 얻었다고 설명했다. "아마도 이것은 내가 알고 있는 가장 강력한 즐거움일 것이다. 무엇이 무엇에 속하는지를 발견했을 때, 장면이 제대로 구성되었을 때, 캐릭터를 완성했을 때 느끼는 황홀한 감정― 이로부터 철학이라고 부를 수 있는 것에 도달한다. 어쨌든 나의 지속적인 생각은 솜뭉치 뒤에 패턴이 숨겨져 있다는 것이다." 울프는 "진실은 보이는 것 뒤에 있다"라는 것을 어렴풋이 깨달았을 때, 오직 글쓰기를 통해서만 이 단상을 포착할 수 있었다. "나는 말로 표현함으로써 그것을 현실로 만든다. 말로 표현해야만 비로소 온전해진다."[206]

울프의 일기에는 예술가로서 발전하는 과정에 대한 생각이 담겨 있다. 1922년 『제이컵의 방』을 완성하면서 울프는 자신이 발전했다는 확신을 얻었다. "나의 목소리로 말하기 시작하는 법을 (40세가 되어서야) 알게 되었다고 확신한다." 하지만 나중에 그 책이 출판됐을 때 울프는 감정이 "평소와

다름없이 혼란스럽다. 나는 결코 완전히 성공한 책을 쓸 수 없을 것"이라고 했다. 3년 후『댈러웨이 부인』을 출판한 뒤에는 자신감이 차올랐고, 스스로에게 "이번엔 내가 뭔가를 성취했을까?"라고 묻기도 했지만, 곧바로 답했다. "글쎄, 어쨌든 프루스트와 비교하면 아무것도 아니지." 그러나 1927년, 45세의 울프는 자신의 신작 소설에 대해 후대의 많은 비평가들이 동의할 만한 평가를 남겼다. "『등대로』를 통해 나의 언덕 꼭대기에 오른 것인지도 모른다."207 친구 레이먼드 모티머가 1929년에 쓴 에세이에서 "분명 울프의 스타일은 수년간에 걸친 경험에서 얻어진 것이다. 연대순으로 울프의 작품들을 따라가보면 스타일의 발전을 확인할 수 있다. 오랜 견습 기간을 거쳐 그녀는 자신의 매개체를 완전히 장악하게 되었다. 이제 그녀의 선은 위대한 화가의 그것처럼 자연스럽게 예술적이다"라고 묘사한 바와 같이 울프는 자신이 예술적으로 진보했음을 분명히 인식하고 있었다.208

1922년『황무지』가 출간되자 에드먼드 윌슨은 엘리엇을 포함한 젊은 작가들의 지나친 자기성찰적인 경향에 반대하는 목소리를 냈다. 윌슨은『황무지』의 일부를 인용한 후 "시대정신의 핵심을 포착한 보다 전통적인 작가의 글을 인용해보면 훨씬 더 간명하게 알 수 있다. '나는 나 자신을 알지만 그게 전부다.' 스콧 피츠제럴드의 주인공 중 한 명이 외친 이 말이 바로 현대 소설가나 시인의 관점이다. '나는 나 자신을 알지만 그게 전부다.'"209 피츠제럴드가 세상을 떠난 후,

라이어널 트릴링은 『위대한 개츠비』가 중요한 이유는 이 책이 "지적인 강렬함"의 결과이기 때문이라고 평가했다. 트릴링은 이 책의 등장인물들과 설정은 이 이야기의 중심적인 생각에 종속되어 있다고 설명하면서 "등장인물들은 '발전'되지 않은 채 마치 기호들처럼 취급된다. 그리고 워싱턴 하이츠 아파트, 롱아일랜드 철로에서 바라본 끔찍한 '재의 계곡', 개츠비의 정신없는 파티들, 안과의사의 광고판에 등장하는 거대하고 추악한 눈과 같은 상징은 이러한 기호성을 더욱 강화시킨다"라고 말했다. 또 "이 소설과 『황무지』와의 관련성은 기법에 있다"라고도 말했다.[210] T. S. 엘리엇은 자신의 시와 피츠제럴드의 산문 사이의 유사성을 알아차린 듯하다. 『위대한 개츠비』가 출판되고 얼마 지나지 않았을 때 그는 피츠제럴드에게 보내는 편지에서 그 책이 "작가가 영국인이든 미국인이든, 오랫동안 내가 보았던 어떤 새로운 소설보다 더 설레더군. 이 책은 헨리 제임스 이래 미국 소설이 디딘 첫걸음이야"라는 견해를 밝혔다.[211]

윌슨과 트릴링은 피츠제럴드 소설의 서정적인 문장, 단순화된 인물, 그리고 우화적인 줄거리를 위해 상징적인 무대 장치와 설정을 사용한 개념적 기반을 인정했다. 이에 최근의 한 조사에서는 『위대한 개츠비』를 "개츠비의 꿈, 파티부터 마법에 걸린 듯 빛나던 그의 셔츠에 이르기까지, 모든 것을 알려주는 상징주의 글쓰기 방식"으로 그려낸 "상징주의적 비극"이라고 표현했다.[212] 해럴드 블룸은 "아메리칸 드림은 20세

기 대표적 신화가 되었고, 스콧 피츠제럴드는 악몽으로 바뀐 꿈의 대표적인 찬양자이자 위대한 풍자가였다"고 평했다.213

문학적으로 조숙했던 것으로 알려진 피츠제럴드가 24세 때 쓴 소설 『낙원의 이편』이 베스트셀러가 되었을 때, 영향력 있는 비평가 H. L. 멩켄은 "첫 소설로는 정말 놀라운 작품이다. 구조적으로 독창적이고 방식은 매우 정교하며 미국 작품 가운데 보기 드문 탁월함으로 장식된, 정말로 놀라운 소설"이라고 평했다.214 그러나 피츠제럴드가 진정한 예술적 성숙에 도달한 때는 『위대한 개츠비』를 출판한 29세 때였다. 피츠제럴드 자신도 이를 알고 있었다. 그는 소설을 완성했을 때 편집자에게 "이 소설은 지금까지 발표된 미국 소설 중 최고의 작품이 될 거라고 생각합니다. 결국 저는 성장했으니까요."라고 말했다고 한다.215 시간이 지나면서 『위대한 개츠비』로 피츠제럴드가 얼마나 큰 업적을 성취했는지가 널리 인식될수록 그의 작품 활동 이력은 불연속성을 드러냈다. 1966년에 한 학자는 "1950년대와 1960년대의 피츠제럴드 연구에서 가장 어려운 문제 중 하나는 『위대한 개츠비』가 출판된 1925년 무렵 피츠제럴드의 갑작스러운 성숙을 설명하려는 시도였다. 피츠제럴드의 이전 글에서는 세 번째 소설에서 그토록 인상적이었던 소재에 대한 권위와 미적인 통제를 찾아볼 수 없다"라고 말했다. 또 이해가 안 되는 부분은 피츠제럴드가 『위대한 개츠비』에 필적하는 후속작을 내놓지 못했다는 점이다. 존 베리만은 "그는 갑자기, 서른이 되기

도 전에, 걸작을 구상하고 집필할 수 있었다. 그는 행복한 결혼생활을 유지했고, 널리 존경받았고, 돈도 벌었다. 사람들은 다들 극소수의 미국 예술가만이 성취할 수 있을 작품 이력을 기대했을 것이다. 그렇지만 결과는 어땠는가?"라고 말했다. 베리만은 피츠제럴드의 이후 생애에서 "그가 재능을 사용할 수 없었던 이유는 더 이상 그러한 재능을 가지고 있지 않았기 때문"이라고 말했다.²¹⁶ 그 전에 피츠제럴드 자신도 같은 견해를 밝혔다. 1929년에 그는 친구 어니스트 헤밍웨이에게 쓴 편지에서 1919년에서 1924년 사이에 그가 쓴 엄청난 양의 글들이 "내가 해야 할 말을 너무 일찍 앗아갔다"는 두려움을 피력했다.[217] 피츠제럴드는 종종 시적인 아름다움을 지닌 산문으로 찬사를 받았지만, 많은 개념적인 시인들처럼 자신의 재능이 어디로 사라졌는지 의아해하면서 말년을 보냈다. 재능의 본질과 상실에 대한 그의 인식은 1934년 38세에 쓴 『위대한 개츠비』의 새 판본 서문에 드러나 있다. "이 책의 필자는 항상 자신의 직업을 '타고난' 사람이었다. 상상의 세계에 깊이 빠져 사는 것만큼 효율적인 다른 일에 대해서는 아무것도 떠올리지 못할 정도로."[218]

어니스트 헤밍웨이의 가장 두드러진 부분은 대화 저술법에 있었다. 1926년 콘래드 에이켄은 『태양은 다시 떠오른다』에 대한 평론에서 헤밍웨이의 대화에는 "실제 말하는 리듬과 어법, 중단과 주저함, 빈정거림 등이 약어법 등과 함께 살아 있다"고 설명하면서 "대화가 훌륭하다"라고 평가했

다.[219] 그러나 필립 영은 나중에 "헤밍웨이의 대화는 진정성이 있다는 인상을 주지만, 실제 사람의 대화를 그대로 재현한 것은 아니다. 헤밍웨이의 대화는 화자의 전형적인 본질에 이를 때까지 대사를 분해한다. 그는 완전성이라는 측면에서 실제 현실에서는 줄 수 없는 현실에 대한 환상을 주는 매너리즘과 반응의 패턴을 구축했다"고 평했다.[220]

헤밍웨이의 대화는 그가 작품 활동 초기에 개발한 여러 개념적 장치 중 하나로, 그의 대표적인 문체로 유명해졌다. 또 다른 장치 중 하나는 세 번째 소설 『무기여 잘 있거라』에서 시작된 상징의 사용으로, 여기서 비는 지속적 재난의 신호 역할을 한다. 헤밍웨이는 수년간의 시행착오를 통한 점진적 과정을 거치는 대신 마크 트웨인, 셔우드 앤더슨, 거트루드 스타인 등의 다른 작가들을 연구함으로써 빠르게 자신만의 장치들을 고안했다.[221] 헤밍웨이는 장치들을 사용한 초기 작품에서 "인생보다 더 빛나는 자신의 세계를 만들 수 있었지만, 실제 세계에 사는 사람들에 대해 쓰지는 않았다."[222]

헤밍웨이의 초기 관행은 개념적 작가의 작업 방식을 보여준다. 첫 번째 소설은 『봄의 급류』라는 제목의 풍자소설로, 제프리 메이어스는 "셔우드 앤더슨을 패러디하는 헤밍웨이의 능력은 그의 학습 능력과 주체적 해석 능력을 보여준다"고 평했다. 앨런 테이트는 『봄의 급류』 리뷰에서 헤밍웨이의 명확한 목적의식에 대해 "그는 자신이 무엇을 하고 싶은지를 알고 있다. 그리고 대개는 그걸 한다"라고 했다.[223]

윌리엄 발라시는 헤밍웨이의 두 번째 소설『태양은 다시 떠오른다』의 구성에 대해 연구한 결과 헤밍웨이가 체계적으로 집필했음을 밝혔다. "매일 그는 방법이나 주제를 선택했다. 예를 들어 제이크는 투우에 대한 열정, 마이크는 파산, 제럴드는 뿔로 들이받아 분리된 수소, 더프는 키르케 신화 등 주인공 한 명과 연관된 은유를 바탕으로 매일 구성을 짜는 작업을 나흘 동안 진행했다." 헤밍웨이가 그 후 이틀간 제임스 조이스와 오디세이에 차례로 경의를 표한 것을 보면 신화에 대한 언급은 우연이 아니었다. 발라시는 텍스트를 일련의 짧은 이야기로 효과적으로 분할한 덕분에 "인쇄된 소설에서는 쉽게 드러나지 않지만 소설을 매일의 이야기로 나눠보면 분명히 알 수 있는 내적으로 풍부한 텍스트를 만들었다"라고 평했다.[224] 헤밍웨이가 30세 때 출간한 세 번째 소설『무기여 잘 있거라』는 줄거리가 밀도 있게 짜였으며, 마이클 레이놀즈의 말에 따르면 "미국 소설로는 보기 드물게 질서 있고 논리적인 방식으로 신중하게 계획되었다."[225] 이 책에서 사랑과 전쟁이라는 두 테마는 평행을 이루며 구성되는데, 제1차 세계대전에 대한 프레더릭 헨리의 태도는 여섯 단계에 걸쳐 변화하며 캐서린 버클리와의 관계도 이에 상응하여 여섯 단계를 거친다. 필립 영은 소설이 끝날 때쯤 "사회적인 삶이든 개인적인 삶이든 삶은 패배자가 아무것도 가질 수 없는 투쟁이라는 점을 드러낸다는 점에서 결국 두 이야기는 하나로 이어진다"고 관찰했다.[226]

인생 후반기에 헤밍웨이는 작가가 나이가 들면 작품의 질이 떨어질 수밖에 없다는 통념을 거부하면서, "자신이 무엇을 하고 있는지 아는 사람은 사고력이 남아 있는 한 지속해야 한다"고 말했다.[227] 그러나 많은 비평가는 그의 작품이 젊은 시절부터 쇠퇴해왔다고 보았다. 헤밍웨이가 불과 44세이던 1943년, 제임스 패럴은 『태양은 다시 떠오른다』가 헤밍웨이의 최고의 소설이며, 사실상 "헤밍웨이는 첫 두 소설을 통해 하고 싶은 말을 거의 다 했다"면서 그의 전성기는 30세에 완성되었다고 말했다. 에드먼드 윌슨은 그보다 더 이른 1939년, 즉 헤밍웨이가 33세에 『오후의 죽음』을 쓸 무렵부터 자기 방종으로 인해 그의 유명한 문장력이 악화됐다고 판단했으며, "그렇게도 정확하고 깨끗한 스타일을 자랑했던 대가가 이제는 과거의 성공을 계속해서 되새김하고 있다"고 말했다. 시간이 지나면서 패럴과 윌슨의 판단은 지배적인 의견으로 자리 잡았다. 어빙 하우는 헤밍웨이의 부고문에서 "항상 젊은 작가였다"고 적었으며, 그의 최고의 작품은 초기작들이며 "그의 후기작들은 대부분 형편없었다. 자신에게 너무 관대해졌다"라고 했다. 알베르토 모라비아는 헤밍웨이가 일생 동안 "발달이 정체된 채 유아적이고 조숙한 상태"로 남아 있었다고 단도직입적으로 평했다. 그는 헤밍웨이의 주요 작품이 20대였던 1920년대에 집필됐다는 점에 주목하면서 "헤밍웨이는 초기의 순진한 허무주의 위에 가치 있는 그 어떤 것도 추가하지 못했다"라고 결론 내렸다.[228] 필

립 영은 좀 더 온건한 표현으로 "성숙하고 음울한 지성, 과거에 대한 감각, 성인 간의 성숙한 관계 등 우리가 보통 일류 소설가에게 요구하는 많은 덕목을 헤밍웨이에게서는 찾아 볼 수 없다"라고 평했다.[229]

지금까지의 논의를 통해 디킨스, 제임스, 트웨인, 울프가 실험적 작가이며 피츠제럴드, 헤밍웨이, 조이스, 멜빌이 개념적 작가라는 가능성을 제시했다. 그렇다면 4명의 개념적 작가가 4명의 실험적 작가보다 더 젊은 나이에 자신들의 걸작을 탄생시켰는가?

이 질문에 답하기 위하여 작가의 작품 활동 이력에 대한 비평 연구 분석을 토대로 작가별 소설의 상대적 중요도를 측정했다. 각 작가마다 최소 10편의 비평 논문이 선정됐으며, 선정된 논문들은 작가의 전체 작품 활동 기간을 다루고 있다. 각 논문에서 개별 작가의 소설에 할애된 지면 분량을 계산했고, 이 수치는 각 논문에서 해당 소설이 차지하는 지면 분량을 퍼센트 비율로 변환한 것이다. 모든 논문에 대한 이러한 퍼센트 비율을 평균하면 각 작가에 대한 단일 퍼센트 비율이 산출된다. 이는 분석된 논문에서 각 작가의 소설이 차지하는 분량의 평균 비율을 나타낸다.[230]

개별 소설에 할애된 분량이 중요도에 관한 학자적 판단을 반영한다는 가정 아래, 표 6.4는 소설가 8명의 대표작 3편을 나열한 것이고, 표 6.5는 각 소설들이 출간되었을 때 작가들의 나이를 기재한 것이다. 작가들이 가장 중요한 소설

[표 6.4]
선정된 작가들의 가장 중요한 소설들

	작가	소설1	소설2	소설3
실험적	찰스 디킨스 (1812~1870)	황폐한 집, 1853	데이비드 코퍼필드, 1850	작은 도릿, 1857
	헨리 제임스 (1843~1916)	여인의 초상, 1881	황금잔, 1904	비둘기 날개, 1902
	마크 트웨인 (1835~1910)	허클베린 핀의 모험, 1885	톰 소여의 모험, 1876	얼간이 윌슨, 1894
	버지니아 울프 (1882~1941)	등대로, 1927	댈러웨이 부인, 1925	파도, 1931
개념적	스콧 피츠제럴드 (1896~1940)	위대한 개츠비, 1925	밤은 부드러워, 1934	낙원의 이편, 1920
	어니스트 헤밍웨이 (1899~1961)	무기여 잘 있거라, 1929	태양은 다시 떠오른다, 1926	누구를 위하여 종은 울리나, 1940
	제임스 조이스 (1882~1941)	율리시스, 1922	젊은 예술가의 초상, 1916	피네간의 경야, 1939
	허먼 멜빌 (1819~1891)	모비딕, 1851	마디, 1849	피에르, 1852

출처: 갤런슨, 「개념적 또는 실험적 혁신가로서의 예술가상 분석」, 표 4.

을 출간한 나이를 살펴보면 서로 상당한 차이를 보인다. 피츠제럴드가 『위대한 개츠비』를 출판했을 때의 나이는 29세였고 『허클베리 핀의 모험』을 출판했을 때 트웨인의 나이는 50세로, 20년 이상 차이가 난다. 4명의 개념적 작가들이 단일 대표작을 출판했을 때의 평균나이는 31세로, 4명의 실험

[표 6.5]
작가들이 주요 소설을 출간했을 때 연령

작가		소설1	소설2	소설3
실험적	디킨스	41	38	45
	제임스	38	61	59
	트웨인	50	41	59
	울프	45	43	49
개념적	피츠제럴드	29	38	24
	헤밍웨이	30	27	41
	조이스	40	34	57
	멜빌	32	30	33

출처: 갤런슨, 「개념적 또는 실험적 혁신가로서의 예술가상 분석」, 표 5.

적 작가들의 평균나이인 43세보다 12세 낮은 것으로 나타났다. 표 6.5에 나열된 대표 소설들을 모두 고려하면, 개념적 작가들의 작품이 출판될 당시 평균나이는 33세다. 이는 실험적 작가들의 평균나이인 45세보다 12세 더 낮았다. 또한 개념적 소설가들의 대표작에 포함된 12권의 책 중 9권은 작가가 40세 미만일 때 출판되었고(10번째 순서의 『율리시스』는 작가가 40세가 되는 날에 출판), 실험적 작가의 책 12권 중 10권은 작가가 40세가 넘었을 때 출판되었음을 보여준다. 이러한 정량적 증거를 통해 개념적 소설가들이 실험적 소설가들보다 더 이른 시기에 주요 대표작을 발표한다는 가정이 옳았음을 알 수 있다.

4.
영화감독

사람들에게 말해봐야 소용없다. 직접 봐야 한다. 우리는 사진을 찍고 영화를 만들고 있다. 비록 사운드도 의미가 있고 영화가 이룬 가장 가치 있는 발전이지만, 여전히 가장 중요한 것은 시각예술이다.[231]
_ 앨프리드 히치콕, 1937

이론적으로 영화에서 말은 부차적이라는 것을 알고 있지만 내 작업의 비밀은 모든 것의 기반에 말을 두고 있다는 것이다. 나는 무성영화는 만들지 않는다.[232]
_ 오슨 웰스, 1964

보통 실험적 영화감독들은 명확한 내러티브를 갖춘 이야기 전개를 강조한다. 그들은 일반적으로 시각적 이미지가 영

화의 가장 중요한 요소이며, 각본과 영화음악은 그 이미지를 뒷받침하기 위해 사용된다고 생각한다. 많은 실험적 감독은 자신의 주요 목표는 관객을 즐겁게 하는 것이라고 구체적으로 말하며, 상업적 성공을 이러한 목표 달성의 척도로 생각한다. 이들은 기술의 목적은 현실에 대한 환상을 만드는 것이라고 믿기 때문에 영화의 기술적인 부분들이 눈에 거슬리지 않도록 하는 데 신경 쓴다. 따라서 이들의 영화가 예술적이나 지적인 내용이 불충분한, 그저 오락 영화일 뿐이라는 비판은 최고의 실험적 감독들도 피해 가기 어려울 것이다.

개념적 감독들은 선형적인 서술이나 관습적인 이야기를 피하며, 시각적인 이미지보다 영화의 각본을 더 중요시한다. 많은 개념적 감독은 오락을 제공하기보다 관객을 교육하거나 관객에게 영향을 미치는 것을 목표로 한다. 이들은 영화로 특정한 생각을 전달하기를 바라며, 줄거리는 종종 우화적이다. 개념적 감독은 대부분 광범위한 대중 일반에게 호소하지 않기 때문에 상업적 성공을 중요한 목표로 여기지 않는다. 이들의 작품은 자의식적 혁신을 지향하며, 그 자체로 주목을 끄는 기법에 중점을 둔다. 이들의 영화는 사실주의를 추구하기보다는 초기 영화나 다른 형태의 예술에 대한 관심에서 동기를 부여받는다. 개념적 감독을 폄하하는 사람들은 그들의 영화가 내용보다 기술을 우선시하고 피상적 대가로 예술적 기교를 얻는다고 비판한다.

이 장에서는 주요 영화감독 8명의 작품과 작품 활동 이

력을 살펴보고자 한다.[233] 감독별 최고 영화는 영국영화협회British Film Institute에서 발간하는 월간지 『사이트 앤 사운드Sight and Sound』에서 수집된 데이터를 기반으로 선정되었다. 『사이트 앤 사운드』는 10년에 한 번씩 전 세계 유명 비평가들과 감독들을 대상으로 설문조사를 실시하여 현존하는 영화 중 최고의 영화 10편을 선정하고 있다. 여기서는 2002년에 실시된 가장 최근의 여론조사를 바탕으로, 비평가나 감독이 선정한 목록에 포함됐을 때 표 1개로 간주했다.[234] 표 6.6에는 비평가들과 감독들로부터 가장 많은 표를 얻은 영화감독 8명과 그들의 작품 2편씩이 소개되어 있다. 이러한 증거는 작품의 성격을 고려해 실험적 또는 개념적 감독으로 구분한 후에 재분류되었다. 논의 순서는 영화가 등장한 시기를 순차적으로 따랐다.

세르게이 예이젠시테인은 1920년대 동료들과 혁명적인 소비에트 영화를 제작했으므로 그의 예술에 대한 구상은 러시아 혁명의 산물이었다. 그의 모든 이론과 기술적 혁신은 '예술은 정치적인 과제들을 성취해야 한다'는 원칙에 기반을 두고 있다.[235] 이에 예이젠시테인은 자신의 초기 이론적 진술에서 "영화는 대중에게 감정적인 영향력을 행사하는 요소"라는 견해를 표명했고, "선동 영화가 아니라면 영화는 없는 편이 낫다, 아니 없어야 한다"고 선언했다. 그는 자신이 구상하는 예술작품은 "다른 무엇보다도 특정한 계급의 맥락에서 관객의 정신을 갈아 일구는 트랙터"라고 생생하게

[표 6.6]
선정된 감독들의 최고 영화들

	감독	영화1	영화2
개념적	세르게이 예이젠시테인 (1898~1948)	전함 포템킨, 1925	이반 대제, 1945
	페데리코 펠리니 (1920~1993)	8과 2분의 1, 1963	달콤한 인생, 1960
	장뤼크 고다르 (1930~)	네 멋대로 해라, 1960	경멸, 1963
	오슨 웰스 (1915~1985)	시민 케인, 1941	악의 손길, 1958
실험적	존 포드 (1894~1973)	수색자, 1956	리버티 밸런스를 쏜 사나이, 1962
	하워드 호크스 (1896~1977)	리오 브라보, 1959	연인 프라이데이, 1940
	앨프리드 히치콕 (1899~1980)	현기증, 1958	사이코, 1960
	장 르누아르 (1894~1979)	게임의 법칙, 1939	위대한 환상, 1937

출처: 본문 참조

설명했다.[236]

예이젠시테인이 젊은 시절 받은 공학 교육은 영화 제작에 대한 과학적 접근방식을 개발하려는 그의 열망에 도움을 줬다. 그는 최고 대표작인 「전함 포템킨」을 감독한 직후 진행한 인터뷰에서, 예술도 산업 기계처럼 체계적으로 만들어져야 한다고 말하면서 "저의 예술적 원칙은 직관적 창의성이 아니라 효과적 요소들을 합리적이고 건설적으로 구성하

는 것입니다. 즉 그것은 순수하게 수학적인 문제이며 '창의적인 천재성의 발현'과는 전혀 관련이 없다고 생각합니다. 실용적인 철강 작품을 디자인하는 데 필요한 것 이상의 지혜는 필요치 않아요"라고 말했다.[237]

예이젠시테인은 장면 편집에서 다수의 급진적인 혁신을 이룬 것으로 유명하다. 제럴드 마스트는 그의 영화들에 대해 "내러티브 구성의 모든 규칙을 깨뜨린다. 주인공과 중심인물이 없고, 선형적인 줄거리도 없다"라고 설명했다. 예이젠시테인의 혁신을 가장 잘 보여주는 작품은 「전함 포템킨」으로, 치밀한 장면 편집이 특징이다. "전통 드라마의 5부 구조를 반영한 영화의 5부 구조는 팽팽한 긴장감을 형성한다." 이 영화의 가장 유명한 기술적 장치는 몽타주 기법으로 "유명한 사자 석상 몽타주(잠자고, 걷고, 포효하는 사자 조각상을 순차적으로 촬영하여 하나의 자연스럽게 연결된 동작처럼 보이도록 편집한 것)는 오데사 계단에서 학살에 분노한 민중이 권력에 분노로 맞서 일어서는 모습을 다소 노골적으로 은유한 것"이라고 마스트가 언급했듯이, 무생물을 빠르게 병치하여 상징적인 표현을 사용하기도 했다.[238] 예이젠시테인은 관객들에게 충격 효과를 주기 위해 영화의 진행 속도를 과격하게 높였다. 포템킨의 평균 장면 시간은 약 2초로, 당시 할리우드 영화의 평균인 5~6초보다 훨씬 짧았다.[239]

예이젠시테인의 정치적 동기와 기술적 혁신에 대한 과학적 접근방식은 개념적 감독의 특징을 뚜렷이 드러낸다. 그의

작품은 영화산업계뿐만 아니라 초기 소비에트 정치를 연구하는 학자들에게도 관심의 대상이었다. 최근 예이젠시테인의 글들을 편집한 정치학자 리처드 테일러는 "예이젠시테인에게 마무리는 항상 궁극적으로 (사상을 전달한다는 가장 넓은 의미에서) 이념적이었다"고 말했다.240

1967년 프랑스 감독 프랑수아 트뤼포는 "장 르누아르는 세계에서 가장 위대한 영화 제작자"라고 헌사를 바쳤다. 트뤼포가 보기에 르누아르는 현실을 묘사한 감독으로, "르누아르의 영화는 생동감 넘치는 현실을 그린다. 르누아르는 아이디어를 영화화하는 것이 아니라, 아이디어를 가진 남성과 여성을 영화화한다." 트뤼포는 르누아르의 「게임의 규칙」을 "영화 중의 영화"라고 평가했고, 「시민 케인」과 함께 「게임의 규칙」은 확실히 가장 많은 영화감독에게 자극을 준 영화"라고 말했다.241 비평가 피터 울렌은 「게임의 규칙」을 "날것의 삶을 포착하기 위해 노력"한 영화라고 말하면서 "복잡한 줄거리에도 불구하고 진정으로 있는 그대로의 삶의 인상을 포착하려고 노력한 민족지학적인 영화"라고 묘사했다.242

르누아르는 영화에 대한 이해는 영화를 만드는 과정에서만 나온다는 자신의 믿음을 여러 차례 표현한 바 있다. "나는 영화의 진정한 의미는 촬영 중에만 드러난다고 절대적으로 믿는다. 때로는 촬영 후에 드러나기도 한다. 실제로 장면을 보기 전에 항상 의미를 이해할 수 있는 것은 아니다. 어떤

연기나 장면, 심지어 어떤 단어까지도 그 단어가 구현돼서 존재한 후에야 진정한 의미를 발견할 수 있다. 사르트르가 말했듯이, 본질은 존재 다음에 온다고 믿는다."[243] 이러한 생각의 결과, 르누아르의 영화들은 깔끔하게 해결되는 식으로 마무리되지 않지만, 그 대신 "각 관람자가 스스로 자신의 결말을 완성하도록, 의도적으로 완성되지 않은 '열린' 작품이었다"고 트뤼포는 평했다.[244]

많은 실험적 화가처럼, 르누아르는 자신의 작품들을 하나의 주제에 대한 다양한 버전이라고 생각했다. "기본적으로 하나의 영화를 찍었고, 영화를 시작한 이후로 계속 한 영화를 찍어왔으며, 항상 같은 영화다. 무언가 추가되기도 하고, 전에 말하지 않은 것들을 깨닫기도 한다. 더 나아지는지는 몰라도 계속된다는 것은 알 수 있다."[245] 폴린 케일은 "영화에는 자의식을 흥분시켜 매체를 살아 숨쉬게 하는 예술성이 있는 반면(예이젠시테인의 「전함 포템킨」, 오슨 웰스의 「시민 케인」), 매체 자체가 느껴지지 않도록 만드는 예술성도 있다(「위대한 환상」)"고 말했는데, 르누아르의 실험적 기법을 두 개념적 감독의 독단적 스타일과 대조하면서 그의 독창적인 기법을 인정했다. "「위대한 환상」은 명료함과 명쾌함이 거둔 승리이며, 그 결과 서사 영화에서 가장 위대한 업적을 남겼다."[246] 데이비드 톰슨은 르누아르의 실험성으로 인해 최고의 감독 중 한 명이 될 수 있었다고 평가했다. "르누아르는 우리에게 하나의 해석에 만족하지 말고 삶의 다양하고 혼란

스러운 면들을 보도록 요구한다. 그는 '걸작' 또는 '결정적 진술'의 무게를 별것 아닌 것으로 치부한다. 최종적인 해결책이나 완벽한 작품을 파악하는 것이 불가능하다는 게 바로 그의 '규칙'이다."[247]

「시민 케인」이 역대 영화 중 가장 중요한 영화라는 데는 거의 모든 사람이 동의한다. 한 지표를 인용하자면, 1962년부터 『사이트 앤 사운드』가 10년마다 영화비평가들을 대상으로 실시해온 총 다섯 차례의 설문조사에서 「시민 케인」은 모두 1위를 차지했다. 「시민 케인」에 대해 가장 널리 알려진 사실 중 하나는 오슨 웰스가 26세의 나이에 감독, 공동 각본, 주연으로 참여했다는 점이다. 웰스의 첫 번째 영화였다.

「시민 케인」의 중요성은 대부분 기술적인 혁신에서 도출된 것으로, 이는 우연이 아닌 광범위한 계획의 결과였다. 음악감독과 촬영감독은 자신들이 웰스와 함께 수립한 새로운 목표들을 계획하고 성취할 수 있도록 충분한 시간과 자유가 주어졌다고 강조했다. 버나드 허먼에 따르면, 촬영이 완료될 때까지 음악을 작곡하지 않는 일반적인 할리우드 스타일과 달리, 자신과 웰스 모두 "영화에 사용되는 모든 음악의 구성은 미리 계획되어야 한다"고 생각했다고 한다. 많은 장면에서 영화 시퀀스는 실제로 음악에 맞게 조정되었다.[248] 이와 유사하게, 그레그 톨런드는 "「시민 케인」의 촬영 방식은 첫 카메라가 돌아가기 훨씬 전부터 계획되고 고려되었다"라고 설명했다. 이로 인해 톨런드는 시간 여유를 두고 혁신적 계

획을 세울 수 있었을 뿐만 아니라 그 계획의 구현을 위해 장비와 세트들로 광범위한 실험들을 진행할 수 있었다.[249]

웰스와 스태프들이 세운 세심한 계획 덕분에 음향과 시각 차원에서 많은 새로운 기술이 시도되었다. 음향 부문에서 이룬 혁신들은 웰스가 라디오에서 쌓은 경험이 반영되었는데, 예를 들어 한 장면에서 다음 장면으로의 전환을 예고하는 음악적 브리지, 여러 인물의 반응을 빠르게 연속적으로 드러내는 일련의 짧은 대사들, 실제 대화를 모방하여 한 번에 들을 수 있는 다양한 음량으로 겹쳐지는 대사 트랙 등을 들 수 있다. 「시민 케인」의 시각적 혁신은 훨씬 더 많이 알려졌다. 몇몇 장면은 톨런드가 영화에서 적용한 시각적 관점인 '인간 눈 초점'이라 불린 것으로 일반적으로 영화에서 볼 수 없었던 깊은 피사계 심도를 구현했다. 카메라로부터 다양한 거리에서 동시다발적으로 액션이 발생할 수 있도록 하는 비정상적으로 깊은 세트 구성, 세트의 깊은 공간 전체에 선명한 초점을 맞추고 배경에서 중요한 장면들이 전개되는 효과를 가져온 초광각 렌즈의 사용, 배우들에게 움직임의 자유를 주고 확장된 앙상블 연기를 가능하게 하는 롱테이크 촬영 등이 이러한 시각적 혁신을 만드는 데 중요한 역할을 했다. 또한 세트 위에 천장을 쌓는 새로운 장치 덕분에 이 영화의 시각적 특징으로 자리 잡은 극적인 로앵글 쇼트도 가능해졌다.[250]

많은 기술적 혁신이 미친 영향에도 불구하고 「시민 케

인」에서 웰스가 이룬 가장 큰 업적은 새로운 기술적 장치와 영화의 스토리를 상징적으로 연결한 것일 수 있다. 넓은 차원에서 보면, 이야기의 내러티브를 강조하는 데 사용된 다양하고 놀라운 기술적 수단은 다양한 등장인물이 제시하는 케인에 대한 다양한 관점을 강화한다. 이에 대해 호르헤 루이스 보르헤스는 「시민 케인」의 주제가 "한 남자의 비밀스러운 영혼의 발견"이며, 이는 "시간 순서 없이 이질적인 장면들의 리듬적 통합을 통해 달성되었다. 오슨 웰스는 놀랍고 끝없이 다양한 방식으로 찰스 포스터 케인이라는 남자의 삶의 조각들을 전시하고, 우리가 그러한 조각들을 결합하고 재구성하도록 초대한다"라고 논평했다.[251]

「시민 케인」은 개념적 명작으로 인정받고 있다. 피터 울렌은 "형식적인 측면에서 보면 피라미드식 상승, 절정, 운명의 급변, 몰락과 비극적인 결말을 가진 명백한 그리스식 비극이다"라고 말했다.[252] 「시민 케인」은 또한 웰스의 경력을 대표하는 작품이다. 1975년 웰스가 60세의 나이로 미국영화연구소 American Film Institute 로부터 평생공로상 Life Achievement Award 을 수상했을 때, 그에 대한 헌사에는 "세계 영화의 기준이자 다른 영화들이 따르고자 하는 위대한 업적"이라고 묘사한 「시민 케인」 한 편만이 언급되었다.[253]

오슨 웰스는 미국영화연구소가 수여한 제3회 평생공로상 수상자였다. 그로부터 2년 전, 연구소가 "영화 예술을 근본적으로 발전시키고, 학자들, 비평가들, 업계 동료 및 일반

대중에 의해 업적을 인정받은" 인물을 기리기 위해 만든 평생공로상의 영광스러운 첫 수상자는 존 포드였다. 포드에게 수여된 표창에는 "미국적 경험을 영화로 이보다 더 깊게 탐구한 이는 없었다"라고 적혀 있다.[254] 흥미롭게도 포드의 표창장에는 특정 영화가 언급되어 있지 않고, 그의 영화들을 종합하여 "50년 이상의 작업을 보여주는 창의성의 태피스트리"라고 적혀 있었다. 포드는 100여 편의 영화를 감독했고 여섯 차례 오스카상을 받았지만 그의 영화 중 뚜렷한 대표작은 없으며, 최고 영화 1, 2위가 무엇인지에 대해서는 팬들 사이에서도 의견이 엇갈린다.[255] 표 6.6을 보면 『사이트 앤 사운드』의 여론조사 결과 「수색자」와 「리버티 밸런스를 쏜 사나이」가 최고의 두 작품으로 평가받은 것으로 나타났다. 포드가 이 영화들을 감독한 나이는 각각 62세와 68세 때였다.

포드가 두드러지는 걸작이 없는 거장이었다는 점과 활동 후반기에 중요한 영화들을 탄생시켰다는 점은 영화에 대한 실험적 접근방식의 결과로 보인다. 실제로 포드의 영화들은 시각적인 특징들로 인해 꾸준히 호평을 받아왔다. 앨프리드 히치콕은 "존 포드의 영화는 시각적인 만족을 준다"라고 말했고, 앤드루 새리스는 「수색자」에는 계절과 자연 요소의 색상과 질감이 풍부하게 담겨 있다"고 평했다.[256] 엘리아 카잔은 포드가 "화면을 통해 말하는 법을 가르쳐주었다"라고 했고, 오슨 웰스도 비슷한 말을 했다. "내가 누군가

에게 영향을 받은 것은 딱 한 번이다.「시민 케인」을 만들기 전에 포드의「역마차」를 40번이나 봤다. 나는 할 말이 무엇인지를 누군가에게 배울 필요는 없었지만, 마음속에 있는 말을 어떻게 표현해야 하는지는 누군가에게 배워야 했다. 이 점에 있어 존 포드는 완벽하다."[257] 페데리코 펠리니는 "나는 포드를 떠올릴 때 막사, 말 또는 화약 냄새를 느낀다"라면서 포드의 또 다른 감각에 대한 매력을 강조했다.[258]

좋은 영화를 위해서는 좋은 각본이 필요하다고 믿었던 웰스와 달리, 포드는 각본이 영화의 질을 결정하는 요소라고 생각하지 않았다. 그는 "결국 연기자를 통해 이야기를 해야 한다. 빈약하거나 아주 형편없는 대본을 받을 수도 있지만, 좋은 캐스팅은 그런 대본마저 훌륭한 영화로 바꿀 것이다"라고 말했다.[259] 제럴드 마스트는 "포드의 방법은 대사보다 시각적인 이미지를 강조했다"고 평했고, 포드 역시 "대사가 아닌 화면으로 이야기를 전달해야 한다"라는 말로써 동의했다.[260] 포드는 또 다른 자리에서 자신의 철학에 대해 자세히 설명했다. "최고의 영화에서 액션은 길고 대사는 짧다. 단순하고 아름답고 활동적인 일련의 화면으로 줄거리와 캐릭터들을 드러내되 대사는 최대한 적게 사용할 때 영상 매체를 가장 유리하게 사용할 수 있다."[261]

포드는 자신의 영화가 즉각적이고 사실적인 효과를 거두기를 원했기에 "사람들이 극장에 있다는 것을 잊게 하려고 노력한다. 그들이 카메라나 스크린을 의식하지 않았으면

한다. 자신들이 보고 있는 것이 실재라고 느끼길 원한다"라고 말했다.262 프랑수아 트뤼포는 포드가 이 목표를 달성할 수 있었던 것에 대해 "존 포드는 (하워드 호크스도 마찬가지로) '투명 감독'상을 받을 수 있다. 이 두 명의 위대한 스토리텔러의 카메라 작업은 절대 눈에 띄지 않는다"라고 말했다.263 포드는 "감독이자 관람객으로서, 단순하고 직접적이고 솔직한 영화를 좋아한다. 속물주의, 매너리즘, 기술적 과잉, 무엇보다도 지적 허세만큼 혐오스럽게 느끼는 것은 없다"264라고 말했듯이, 단순한 기술이 자신이 원하는 목적을 달성하기 위한 최고의 수단이라 믿었으며 모든 종류의 복잡성을 불신했다.

다른 실험적 예술가들의 방법들과 마찬가지로, 포드의 방식은 영화마다 상당한 연속성을 보이며 점진적으로 발전했다. 피터 보그다노비치는 "포드의 모든 영화는 이전 작품으로부터의 울림이 있는데, 이는 포드가 연차를 거듭하면서 같은 배우들을 기용해 단순히 '주식회사'를 만드는 것 이상의 의미를 더했기 때문이다. 이 때문에 그의 영화는 각각 분리해서 볼 수가 없다"라고 말했다. 포드는 오랜 기간 자신의 예술세계를 다듬어온 것으로 널리 알려져 있다. 따라서 보그다노비치는 "실행력뿐만 아니라 표현력에서" 포드의 후기 영화들을 최고작이라 평가했으며, 앤드루 새리스는 "포드의 경력 중 후반 20년이 가장 풍요롭고 의미있는 시기였다"라고 평했다.265

앨프리드 히치콕의 영화에 대한 철학은 간단했다. "나는 스토리를 방해하는 것은 어떤 것도 허용해서는 안 된다는 것을 규칙으로 삼고 있다. 영화를 만든다는 것은 그저 스토리를 전해주는 것이다."[266] 프랑수아 트뤼포는 히치콕에 관한 에세이에서 그를 다른 위대한 실험적 감독들과 함께 분류했다. "감독은 두 종류로 구분된다. 영화를 구상하고 만들 때 대중을 염두에 두는 감독과, 대중을 전혀 고려하지 않는 감독들. 르누아르, 앙리 조르주 클루조, 히치콕, 호크스는 대중을 위해 영화를 만들었고, 관객이 관심을 가질 만한 질문들을 스스로에게 던진다."[267]

히치콕은 영화에서 시각적 이미지의 중요성을 자주 강조했다. 그는 "나는 항상 말로 할 수 있는 만큼 시각적으로 말할 수 있다고 믿어왔다"고 했으며,[268] 한 인터뷰에서는 자신은 영상을 통해 생각하며 그러한 과정이 자신의 영화에 생기를 불어넣는다고 설명했다. "영상을 통해 생각하면 영상에 생명력이 생겨난다. 시각적으로 상상해서 탄생한 무언가를 화면으로 지켜보는 느낌이다."[269] 그는 관객들이 자신의 영화적 현실에 빠져들기를 원했다. "잘 만들어진 영화를 볼 때 우리는 관객으로 앉아 있는 게 아니라 참여한다." 기술은 오직 이 목적을 달성하기 위해서만 사용되어야 한다. "관객들의 주의를 끄는 기술은 서투른 기술이다. 좋은 기술의 특징은 눈에 띄지 않는다는 것이다."[270] 제임스 에이지는 히치콕의 이러한 목표에 대해 "그는 실제 장소와 실제 분위기를

매우 중요하게 생각했다"라고 기술했다.[271] 트뤼포는 영화감독들이 시각적 이미지 사용에 있어서 히치콕의 작품을 교과서처럼 여겼고, "히치콕의 작품을 통해 영화감독들은 여러 문제에 대한 해답을 찾을 수 있었다. 이 중에는 가장 근본적인 질문인 '순수하게 시각적인 방법으로 자신을 표현하는 방법이 무엇인가'도 포함된다"고 말했다.[272]

히치콕은 자신의 영화가 가능한 한 많은 관객에게 다가가기를 원했다. 이는 그의 영화에 대한 관념에서 비롯된 것이다. "전 세계 대중과 소통할 수 있다는 면에서 영화가 20세기의 최신 예술이라고 항상 믿어왔다."[273] 앤드루 새리스는 히치콕이 상업적인 성공을 거뒀다는 점 때문에 많은 평론가와 학자가 그의 중요성을 무시하게 되었다고 하면서 "히치콕의 명성은 진지한 영화에서 허용되는 것 이상의 즐거움을 관객들에게 선사했다는 사실로 인해 타격을 입었다. 그렇게 재미있는 사람이 지적인 청교도들에게 심오하게 보일 리가 없다"라고 말했다.[274]

히치콕은 50세에 접어들 무렵 "감독의 스타일은 다른 모든 것과 마찬가지로 천천히, 자연스럽게 발전한다"라는 신념을 밝혔다.[275] 로빈 우드는 히치콕이 65세를 넘겼을 때 발표한 논문에서 "테마뿐 아니라 스타일, 방법, 도덕적인 태도, 인생의 본질에 대한 가정들까지, 히치콕의 성숙된 영화들은 일관된 발전, 심화, 명료화를 보여준다. 작품 활동 내내 이러한 발전의 속도가 점점 더 빨라지고 있음을 체감할 수

있다"고 말했다.[276] 프랑수아 트뤼포도 1963년에 쓴 글에서 "예술에 대한 히치콕의 숙련도는 각각의 영화를 거치며 더 완숙해졌다"라며 이러한 의견에 동의했다.[277]

하워드 호크스는 한 인터뷰에서 활동 초기에 선망했던 대상은 존 포드였다면서 "제가 처음 영화를 시작했을 때 그는 좋은 감독이었고, 가능한 한 그를 모방했다"라고 말했다. 포드와 마찬가지로 호크스는 자신의 목표에 대해 "내가 하는 일은 그저 이야기를 하는 것이다. 그것에 대해 분석하거나 많이 생각하지 않는다. 우리의 일은 즐거움을 주는 것이라고 생각한다"라고 말했다.[278] 호크스는 포드처럼 자신의 이야기를 시각적으로 전달하기를 원했다. "눈으로 말해야 한다. 마치 청중이 그곳에 있고 볼 수 있는 것처럼 해야 한다."[279] 또한 호크스는 포드처럼 단순함을 미덕으로 여기면서 "가능한 한 간단하게 이야기하려고 노력한다"고 말했다.[280]

로빈 우드 역시 "호크스의 영화 어디에서도 '연출'을 행동의 표현과 구별되는 것으로 인식하는 사람은 없다"고 말하면서, 포드와 마찬가지로 호크스의 연출은 눈에 띄지 않는다는 트뤼포의 의견에 동의했다.[281] 앤드류 새리스는 호크스의 작품을 경제적으로 잘 만들어진 영화의 모델로 간주하며 "이 영화는 훌륭하고, 깔끔하며, 직접적이고, 기능적인, 아마도 가장 뛰어난 미국적인 영화일 것"이라고 공언했다.[282] 프랑스 평론가 앙리 랑글루아는 호크스 작품의 힘은 명확성과 직설적 측면에 있다면서 "대화의 진실, 상황의 진

실, 주제의 진실, 사회적 환경의 진실, 등장인물의 진실 바로 그것이다. 불필요한 것, 즉 단절이나 두서없는 것, 살을 붙이는 것이 없다"고 평했다.[283]

1968년 새리스는 미국 영화에 관한 저서에서 "하워드 호크스는 최근까지 할리우드 감독 중 가장 덜 알려지고 가장 인정받지 못한 감독이었다"라고 소개했다.[284] 제럴드 마스트는 호크스가 "관객들에게 예술의 솔직함을 너무 완벽하게 설득했기 때문에 모든 평론가의 눈앞에서 말 그대로 예술가는 사라졌다"라고 주장하며, 비평가들이 호크스를 오랫동안 무시한 것은 감독의 기술이 빚어낸 직접적인 결과라고 했다.[285] 그러나 히치콕과 마찬가지로, 많은 평론가는 호크스의 상업적 성공과 공공연한 상업성 추구로부터 영향을 받았다. 한 전기 작가는 호크스에 대해 "그는 유명 스타들과 함께 좋은 영화를 만들고 많은 돈을 벌고 싶어했다. 호크스는 대중의 갈채를 받지 못하는 영화에는 무슨 문제가 있는 거라고 생각했다"라고 썼다.[286]

1950년대 후반의 많은 젊은 프랑스 감독처럼, 장뤼크 고다르도 몇 년 동안 영화비평가로 일한 후에야 영화를 만들기 시작했다. 클로드 샤브롤, 에릭 로메르, 프랑수아 트뤼포, 고다르를 비롯해 뉴웨이브라 불리게 된 감독들은 영화에 대한 다양한 새로운 개념적 접근방식을 고안해냈다. 고다르는 훗날 "우리의 첫 번째 영화는 모두 영화광cinephile들의 작품이었다"라고 회상했다.[287] 고다르는 또한 그의 초기 작품이

전적으로 초기 영화들에 기반하고 있다는 사실을 인식하고 있었다. "영화를 제외하고는 인생에 대해 아무것도 몰랐다. 세상이나 삶, 역사에 대한 관점이 아니라 오직 영화에 대한 관점으로만 사물을 봤다."[288] 뉴웨이브에 참여했던 대부분의 동료와 마찬가지로 고다르의 영화에 대한 개념은 매우 문학적이었다. "나는 스스로를 수필가라고 생각한다. 다만 글로 쓰는 방식이 아니라 촬영하는 방식일 뿐이다. 만약 영화가 사라진다면 나는 연필과 종이로 돌아갈 것이다."[289]

고다르는 50년이 넘도록 현역에서 활동하며 수많은 영화를 감독했지만, 비평가들은 그가 1960년 30세에 만든 첫 번째 장편영화 「네 멋대로 해라」를 최고 대표작으로 꼽는 데 이견이 거의 없다. 피터 울렌은 이 영화가 보여준 과격한 개념적 혁신의 극단성을 강조하며 "「네 멋대로 해라」에서 편집, 조명, 각본, 연출의 모든 전통적인 규칙은 폐기되었고, 오랫동안 존중되어온 관습은 무시되었다"고 평했다.[290] 「네 멋대로 해라」는 갱스터 영화였지만 실제 암흑가를 직접 보여주기보다는 미국의 초기 갱스터 영화를 기반으로 삼았다.[291] 그러나 고다르는 개념적 접근법을 통해 전통적인 갱스터 영화들과는 매우 다른 영화로 변형시켰다. 훗날 고다르는 한 인터뷰에서 이러한 변형을 인정하면서, 「네 멋대로 해라」를 사실적인 영화로 만들려고 했지만 결국 「스카페이스」보다는 「이상한 나라의 앨리스」에 더 가까운 "완전히 비현실적이고 초현실적인 세계"가 창조됐다고 했다.[292] 고다르는 인

공 조명이나 세트 제작 없이 핸드헬드 카메라를 사용해 저예산으로 이 영화를 만들었다. 이 영화의 가장 유명한 혁신은 고다르가 의도적으로 서사의 연속성을 훼손했다는 점이다. "「네 멋대로 해라」는 영화관에서 상영되기도 전부터 '연속성 오류continuity error(거짓 정합 장면들)'로 악명이 높았다. 하지만 훨씬 더 급진적인 것은 고다르가 이야기의 논리나 매끄러운 시각적 전환에 대한 고려 없이 단순히 액션을 밀어붙인 점프 컷들이었다."[293]

수전 손택은 고다르를 "영화계의 의도적인 파괴자"라고 표현하면서 그의 혁신을 입체파의 급진적인 개념적 이탈에 비유했다. "영화 기법의 확립된 규칙(자연스러운 컷 전환, 관점의 일관성, 명확한 스토리라인)에 대한 그의 접근법은 사실적 형상과 입체적인 그림 공간 등 공인된 회화 규칙에 도전한 입체파에 비견된다." 손택은 또한 고다르 예술의 개념적 의도에 주목했다. "고다르가 이전의 어떤 영화 제작자도 하지 못했던 과감한 방식으로 추상적 아이디어를 표현하거나 구현하는 과제를 다뤘다는 것은 부인할 수 없는 사실이다."[294] 매니 파버는 고다르 작품의 다양성을 위대한 실험적 화가의 일관된 접근방식과 비교함으로써, 고다르의 개념적 접근법이 가진 또 다른 측면에 주목하도록 했다. "3/8인치 정사각형 획을 사용하고 사과를 그릴 때마다 초조할 정도로 정확한 선을 그었던 세잔과 달리, 고다르의 작업 형태와 방식은 매 영화마다 완전히 바뀐다. 그의 영화들은 부분들의 퍼즐

을 제시하는데, 의도를 증명하기 위해 구성된 독특한 요소들의 조합으로 이루어져 있다."295

고다르는 영화에 대한 새롭고 독특한 개념적 접근법을 창안했는데, "전통 영화 제작자들이 받아들일 수 있는 수준보다 더 자기인식적이고 노골적으로 인공적이다." 이러한 접근방식은 선형적인 내러티브와의 분명한 단절로 이어진다. "그의 영화가 어떤 종류든 일종의 구조를 가지고 있는지, 하다못해 시작-중간-끝의 구조라도 가지고 있는지를 물었을 때, 고다르는 '그렇다. 그렇지만 반드시 그 순서대로는 아니다'라는 유명한 답변을 내놓았다."296 영화의 구조와 마찬가지로 고다르의 작품 내용도 개념적이었는데, 이는 그가 다른 예술을 참조하는 예술을 꾸준히 만들어왔기 때문이다. 평론가 로열 브라운은 고다르의 방대한 참조 사례를 이렇게 요약해서 설명하고 있다.

> 고다르의 모든 영화는 직접적이든 아니든 시, 철학, 회화, 정치이론, 음악, 영화 자체 등 오직 감독 자신의 개인적 취향과 선호에 따라 결정된 듯 보이는 주요 영역들에 대한 많은 예술적, 지적 시도들과 관련된 암시들을 담고 있다. 고다르의 모든 영화는 엄청나게 광범위한 지적 및 미적 자서전의 한 장이다. 정말로, 누구라도 고다르의 영화에 풍부하게 담겨 있는 흩어진 모든 참조를 찾아낼 수 있을지 의심스럽다. 그 참조들은 매우 빈번하게 사용되며, 감독의 예술에 아주 철저하게 통합되어

있다.[297]

학자 피터 본다넬라는 페데리코 펠리니를 "예술 영화 감독의 전형"이며 위대한 쇼맨이라고 묘사했다. "그는 환영과 연출의 가치를 신뢰했으며, 현실보다 창조된 예술적 표현을 더 중요시한 감독이었으며, 인간에게 가능한 가장 정직한 표현은 꿈이라고 믿었던 사람이다."[298] 펠리니는 사물 자체보다 사물에 대한 자신의 개념에 더 관심이 있다고 분명히 말했다. "현실은 나의 관심을 끄는 부분이 아니다. 삶을 관찰하기를 좋아하지만 자유롭게 상상하는 것을 더 좋아한다. 어렸을 때도 사람을 그리는 대신 내 마음속에 있는 그 사람을 그렸다." 그의 예술은 노골적으로 개인적이었다. "환상과 집착은 나의 현실일 뿐만 아니라 내 영화의 본질이다."[299] 펠리니의 목표는 자신의 생각을 표현하는 것이었다. "영화를 만드는 이유는 거짓말하기를 좋아하고 동화를 상상하는 것을 좋아하기 때문이다. 가장 좋아하는 것은 나 자신에 대해 이야기하는 것이다."[300]

다른 개념적인 감독들처럼, 펠리니는 전통적인 서사 형식을 피했다. "나는 작품을 시작, 전개, 결말이 있는 특정한 구성에서 해방시키려 애쓰고 있다. 내 작품은 박자와 운율이 있는 시와 더 비슷해야 한다."[301] 흥미롭게도, 학자 로버트 리처드슨은 펠리니의 영화들을 개념적인 시 「황무지」와 비교하면서 "펠리니와 엘리엇 모두 서사의 부드러움이나 연

속성을 강조하지 않는 현대적인 서사 형식을 찾기 위해 매우 정교하고 완벽하게 의도적 시도를 했다"고 말했다.302 펠리니는 자신이 만든 영화들의 구조를 다른 위대한 개념적 예술가의 작품과 비교하면서 "그래서 나는 에피소드를 만들자고, 당분간 논리나 서사에 대해서는 걱정하지 말자고 말했다. 우리는 조각상을 만들었다 부수고, 부서진 조각들을 다시 구성해야 한다. 아니면 피카소의 방식으로 분해를 시도해 보는 거다. 영화는 19세기적 의미에서 서사적이니, 이제 뭔가 다른 것을 시도해보자고 말이다."303

『사이트 앤 사운드』 설문조사 참여자들이 펠리니의 작품 중 최고라고 여겼던 「8과 2분의 1」의 개념적 특성은 영화의 형식과 내용 모두에 반영되어 있다. 꿈과 환상의 시퀀스가 현실의 에피소드와 번갈아 등장하고, 이들의 경계는 종종 모호해져서 "작품 속의 모든 부분이 고전 할리우드 영화의 전통적인 매끄러운 스토리라인을 피해간다."304 그리고 영화를 만들기 위해 노력하는 감독의 이야기를 말하고 있다는 점에서 「8과 2분의 1」은 분명 영화 그 자체에 관한 영화다. 크리스티앙 메츠는 사실 「8과 2분의 1」은 감독이 만들려는 영화에 관한 것이기 때문에 실제로 상황이 더 복잡하다고 분석했다. "영화에 관한 영화일 뿐만 아니라, 짐작건대 영화 그 자체에 관한 영화다. 그것은 감독에 관한 영화일 뿐만 아니라, 영화에 자신을 반영하고 있는 감독에 관한 영화다."305 피터 본다넬라는 「8과 2분의 1」이 "주로 예술 창

[표 6.7]
선정된 감독들이 대표작들을 제작한 연령

	작가	영화 1	영화 2
개념적	예이젠시테인	27	47
	펠리니	43	40
	고다르	30	33
	웰스	26	43
실험적	포드	62	68
	호크스	63	44
	히치콕	59	61
	르누아르	45	43

출처: 표 6.6 참조

작에 들어가는 지적인 경험의 본질에 관한 선언문"이라고 결론 내렸다.[306]

표 6.6과 표 6.7에 나타난 증거는 확실히 개념적 감독들이 실험적 감독들보다 더 일찍 최고의 영화를 만들었을 것이라는 예측을 뒷받침한다. 4명의 개념적 감독이 표에 열거된 8편의 영화를 만든 평균 연령은 37세로, 4명의 실험적 감독의 평균 연령인 60세보다 23세나 낮다. 감독별로 최고 대표작 한 편만을 고려한다면 그 차이는 훨씬 더 커진다. 4명의 개념적 감독이 최고 대표작을 탄생시킨 평균 연령은 29세로, 4명의 실험적 감독의 평균 연령인 61세보다 32세나 낮은 것으로 나타났다. 표 6.7에서는 포드, 호크스, 히치콕이 대

표작을 만든 나이가 예이젠시테인, 고다르, 웰스보다 30세 이상 많았다는 점을 확인할 수 있는데, 이는 본 연구의 분석이 옳았음을 강력하게 뒷받침한다. 이를 통해 두 유형의 영화감독들을 대상으로 서로 다른 스타일에 따른 차이점을 분명히 이해할 수 있다. 개념적 감독들이 인습을 타파하려는 젊음의 열망과 에너지를 기반으로 급진적이고 새로운 기술 장치를 개발하는 반면 실험적 감독들은 오랜 기간 경험을 통해 시각 및 스토리텔링 능력을 연마했다.

창의성의 생애주기에 대한 분석을 회화를 비롯해 네 개의 다른 예술 분야로 확대 적용하면서 이 장에서는 제한된 수의 조각가, 시인, 소설가, 영화감독들에 대해 살펴보았다. 이들은 수백 개의 표본이 아니라 수십 개의 표본으로 구성되어 있음에도 불구하고 놀라운 결과를 보였다. 그 배경에는 이 두 범주에 부합하는 근현대 예술사의 주요 인물들이 존재하고, 그들의 작품 활동 이력이 각 범주에서 예측된 생애주기에 뚜렷이 부합한다는 점을 충분히 보여주었기 때문이다. 각 예술 분야에서 고려된 주요 인물들은 개념적 작품 활동을 펼친 부류와 인식에 기반을 둔 작품 활동을 펼친 부류로 쉽게 구분될 수 있는데, 첫 번째 그룹의 구성원들은 자신의 생각이나 감정을 표현하는 작품을 작업하는 반면 두 번째 그룹의 구성원들은 보이는 것을 표현하기 위해 시행착오를 거치며 작업한다. 그리고 회화의 경우와 마찬가지로 주요 개념적 조각가, 시인, 소설가, 영화감독들은 대체적으로 갑

작스럽게, 그리고 작품 활동 초기에 예술계에 가장 큰 기여를 보이는 반면 실험적 조각가, 시인, 소설가, 영화감독들은 점진적인 혁신을 거쳐 주로 후반기에 빛을 발하는 것으로 나타났다.

7장 — 관점

이 책의 앞부분에서는 두 유형의 예술적 창의성과 이와 관련된 생애주기 분석을 정의하고 자세히 설명하고 적용하는 데 중점을 두었다. 이 장에서는 이 분석을 다양한 관점에서 객관적으로 살펴보면서 책을 마무리하고자 한다. 첫 번째는, 주요 현대 예술가들이 실험적 예술가와 개념적 예술가의 구분을 인식한 사례를 살펴보고자 한다. 두 번째로는, 나이와 예술적 창의성 사이의 관계에 대한 여러 예술가들의 견해를 살펴본다. 세 번째로는, 인간의 창의성 생애주기를 연구한 심리학자들의 분석과 이 책의 분석을 비교하고자 한다. 마지막이자 네 번째로는, 보다 일반적으로 창의성을 이해하는 데 이 연구가 제시한 시사점을 살펴보고자 한다.

1.
실험적 혹은 개념적 혁신가로서의 예술가

마이클 롱리는 몇 년 전 북아일랜드 출신 시인들에 대한 에세이를 썼는데, 이 에세이에서 그는 시적 구성의 자연적 방식과 퇴적적 방식을 구별했다. 지질학에서 화성암은 지표면 아래에서 굳어진 마그마나 용암에서 파생된 반면, 퇴적암은 물, 얼음, 바람의 작용에 의해 만들어지고 분해되고 재구성되는 광물 및 유기물의 퇴적과 축적에 의해 형성된다. 단어의 소리만으로도 각 방식의 성격을 짐작할 수 있다. 화성암은 파괴적이며, 예상하기 어렵고 급진적이며, 퇴적암은 차근차근 오랫동안 쌓여 완성된다.[1]

_ 셰이머스 히니

예술 분야에서 실험적 혁신가와 개념적 혁신가를 구분하는 건 새로운 연구는 아니다. 비록 주요 연구의 핵심 주제

가 된 적은 없었지만, 많은 비평가와 학자가 이 연구에 주목해왔다. 그리고 이들의 관찰 내용은 이 책 앞부분의 논의 과정에서 일부 인용하기도 했다.

그러나 더 흥미로운 사실은 이러한 구분이 예술가들 사이에서도 고려되었다는 점이다. 한 가지 예로 시인 스티븐 스펜더는 1946년에 출판한 에세이에서 시를 쓰는 방법에 있어 시인들 간의 차이를 이렇게 설명했다.

> 시인마다 집중 방식이 다르다. 저의 경우 두 가지 유형의 집중 방식을 뚜렷하게 구분하는데 하나는 즉각적이고 완전한 방식이고, 다른 하나는 더디고 단계적으로 완성되는 방식이다. 시를 쓰면 즉시 써내려가고, 일단 작품을 쓰고 나면 수정은 거의 필요치 않은 시인들이 있다. 반면, 초고에서 초고로 자신의 방식대로 단계별로 시를 쓰다가, 많은 수정 끝에 마침내 초기 구상과는 그다지 관련이 없어 보이는 결과물을 만들어내는 시인들도 있다.

스펜더는 이 중 첫 번째 유형이 "더 밝고 눈부시게 빛나지만" 두 유형 간의 차이가 최종 작품의 질에는 어떤 영향도 미치지 않는다고 조심스럽게 주장했다. "천재는 보이는 기교와는 달리 멋진 겉모습이 아니라 결과의 위대함에 따라 판단된다." 두 유형 간의 차이는 오히려 예술적 과정과 관련되어 있다. "한 유형은 한순간 엄청난 노력으로 경험의 최고

치를 쏟아 부을 수 있고, 다른 유형은 자신의 의식 속으로 점점 더 깊이 단계별로 파고 들어가야 한다."

스펜더는 두 유형의 구분이 시사하는 바를 구체적으로 기술하지 않았는데, 이 분석을 단지 자신의 실험적 시 집필 과정과 관련한 논의의 서문으로만 사용했기 때문이다. 사실 진짜 목적은 본인의 더디고 꾸준한 집필 과정에 대한 잠재적 비판을 미리 잠재우기 위함이었다. 그래서 그는 시인이 "서투르고 느릴지언정 이런 점은 중요치 않고, 중요한 점은 목적의 진실성"2임을 강조한 후, 몇몇 시를 쓰는 과정에서 자신이 겪은 어려움에 대한 상세한 설명으로 들어갔다.

윌리엄 포크너는 동시대 작가이자 같은 노벨상 수상자였던 어니스트 헤밍웨이의 작품보다 자신의 작품이 우월하다고 생각하는 이유를 설명하는 과정에서 실험적 예술과 개념적 예술의 구분을 여러 차례 사용했다. 여러 인터뷰에서 포크너는 "조각가도 화가도 거의 없었으며, 모차르트처럼 자신이 무엇을 하고 있는지 정확히 알고 수학자가 공식을 사용하는 것처럼 자신의 음악을 사용한 음악가도 거의 없었다"라고 말했다. 포크너는 모차르트를 연역적으로 작업한 예술가의 원형이라고 밝힌 후, 모차르트와 헤밍웨이를 함께 결부시켜 모든 예술가가 "모차르트나 헤밍웨이가 가졌던 자질"을 갖고 있지는 않았다고 지적했다. 포크너는 헤밍웨이가 자신의 스타일을 일찍부터 익혀 그 이후로 일관되게 사용했지만, 토머스 울프와 포크너 자신을 포함한 다른 작가들

은 "본능, 교훈 또는 그게 무엇이든 간에 우리에게는 없었기 때문에, 우리는 우리가 가진 모든 것, 모든 경험을 각 단락에 쏟아 붓고자 했다. 그래서 우리 작품은 서툴고 읽기 어렵다. 일부러 어설프게 만들려고 한 것이 아니라, 어쩔 수 없이 그렇게 되었다"라고 말했다. 포크너는 헤밍웨이가 자신이 만족할 수 있는 방법을 일찍 발견했기 때문에 "우리 가운데 가장 일관되게 탄탄한 작업을 해냈다"라고 인정했다. 그러나 포크너는 야심찬 시도를 주저하지 않은 토머스 울프를 당대의 가장 위대한 작가로 꼽았다. "그는 가장 열심히 노력했고, 가장 긴 도박을 했으며, 가장 긴 시도를 했기 때문에 가장 크게 실패했다." 반면 포크너는 헤밍웨이를 울프뿐만 아니라 어스킨 콜드웰, 존 더스 패서스는 물론 포크너 자신보다도 하수로 여겼는데, 그 이유는 헤밍웨이가 "실험에 '뛰어들지 않고' 자신의 초기 방식을 고수"했기 때문이었다.

포크너는 실패가 불가피하다고 생각했기 때문에 실패에 대해 고민하지 않았다. "그 어떤 것도 완벽하지 않으며, 완벽하지 못한 모든 것은 실패다." 그러므로 작가의 척도는 성공이 아니라 얼마나 "자신이 할 수 없다고 알고 있는 일을 하려고 노력했는지"였다. 포크너는 실험적 작가의 신조를 이렇게 쉽게 풀어 말했다. "작가는 일차적으로 완벽을 원한다고 생각한다. 이 삶에서는 원하는 만큼 용감할 수 없고 원하는 만큼 항상 정직할 수 없기 때문에 완벽을 이룰 순 없지만, 연필과 종이만 있다면 자신이 꿈꿨던 것만큼 완벽한 무언가

를 만들고자 하는 기회를 가질 수 있다." 가장 좋아하는 책이 『돈키호테』였던 위대한 실험적 작가 포크너는, 불가능한 꿈을 향한 고귀한 탐구정신의 유무로 예술가들을 평가했다. "닿을 수 없는 꿈에 닿으려는, 살아 있는 다른 누구보다 더 많은 것을 성취하려고 시도하는 정도에 따라 결정된다."3

1951년 뉴욕현대미술관에서 열린 강연에서 월리스 스티븐스는 파벌로 인한 현대 미술계의 분열과 같은 것이 두 부류의 시인들 사이에서도 존재했다고 말했다.

현대시를 두 부류로 나누면 하나는 내용이 현대적인 시이고, 다른 하나는 형식이 현대적인 시다. 첫 번째 유형은 형식에 관심이 없다. 이들은 시가 진부할 때 그것을 언어의 진부함으로 받아들인다. 시인의 내부에서 사유나 느낌이 올라올 때 표현하는 방식은 목적에 비해 부차적이라고 생각한다. 시가 시로서 갖는 가치는 표현에 달려 있기도 하지만, 주로 무엇을 표현하느냐에 좌우된다고 여기기 때문이다.

스티븐스는 시인들의 관심사를 다루면서 자신이 첫 번째 유형에 속한다는 점을 분명히 드러냈다. "대소문자 오용, 이상하게 마무리된 행, 너무 적거나 너무 많은 구두점 등 형식이 부적절한 시를 많이 보게 된다. 이러한 문제들은 시의 생명력과는 아무런 관련이 없다."4 형식보다 주제가 우선한다는 스티븐스의 강조 또한 그의 시가 보여준 실험적 성격과

일치했다. 그의 메시지는 1950년대 후반에 개념적 예술의 부상에 맞섰던 추상표현주의 화가들에게 어필했다.[5]

1965년 한 강연에서 이탈리아의 시인이자 영화감독인 피에르 파올로 파솔리니는 두 가지 영화적 전통을 기호학의 관점에서 구별했다. 그가 산문의 언어라고 불렀던 두 흐름 중 더 오래된 전통은 합리적이고 설명적이며 논리적인 서술 방식을 사용하는 것으로 처음에는 더 많은 관객을 확보하여 이익을 얻기 위해 등장했다. 이와는 대조적으로 최근 영화의 흐름은 기억과 꿈이라는 비합리적인 세계에서 끌어온 도구, 즉 시의 언어를 사용하는 방향으로 나아가고 있다고 설명했다. "시적 영화 전통을 보여주는 최근의 주요 특징은 기교파 감독들이 일반적이고 진부하게도 '카메라를 느끼게 하는 것'이라고 정의하는 현상에 있다. 요약하자면, 1960년대까지 현명한 영화 제작자들의 격언이었던 '카메라의 존재감을 절대 느끼게 하지 말라'는 표현은 그 반대로 대체되었다." 파솔리니가 실험적 영화와 개념적 영화를 구분한 것은 이 두 가지 기술적 접근 방식을 근본적인 철학적 의도의 차이와 연관시킴으로써 분명해졌다. 따라서 그는 산문의 언어를 사용하는 영화 제작자들은 진실을 진술하는 데 관심이 있는 반면, 시의 언어를 사용하는 영화 제작자들은 인지의 과정에 관심이 있다고 생각했다. "인지 지향과 직관주의라는 두 가지 대립 지점은 두 가지 다른 영화 제작 방식, 두 가지 다른 영화 언어가 존재한다는 사실을 분명히 보여준다."[6]

실험적 예술가에 대한 가장 영향력 있는 묘사는 수세대에 걸쳐 화가들을 매료시켜왔던 소설 작품에 등장했다. 바로 1837년에 출판된 오노레 드 발자크의 소설 『미지의 걸작』에 등장하는 나이든 대가 프렌호퍼라는 인물에 대한 묘사다. 프렌호퍼는 몇 년 동안 아름다움에 대한 미학적 이상을 추구했다. "형식은 신화 속 프로테우스Proteus보다 훨씬 더 찾기 어렵고 지략이 풍부하여, 오랜 투쟁을 겪고 나서야 비로소 그 진짜 모습을 드러낼 수 있다." 그는 현실 포착이라는 목표를 달성하는 데 있어 예술적 방법들이 부적절하다는 사실에 괴로워한다. "인간은 선線으로 사물에 대한 빛의 효과를 설명해왔지만, 자연에는 선이 존재하지 않는다. 자연에서는 모든 것이 연속적이고 전체적이다." 그는 자신의 오랜 연구가 자신의 성취에 찬물을 끼얹었다는 점을 잘 알고 있었다. "벗어날 수 없다. 너무 많은 지식은 너무 많은 무지처럼 부정으로 이어진다. 내 작품은…… 내 의심이다!" 그럼에도 그는 한 점의 완벽한 그림을 그리기 위해 10년의 노력을 기울인다. "젊은이, 이 문제와 씨름해온 지 이제 10년이 지났네. 하지만 자연과 겨루는데 10년이란 짧은 세월이 무슨 소용이 있겠는가?"

또 다른 화가 포르뷔스는 프렌호퍼에 대해 "프렌호퍼는 예술을 사랑하는 사람이고, 다른 화가들보다 더 높게 더 멀리 보는 사람이다. 그는 색의 본질, 선의 절대적인 진실에 대해 명상했지만, 너무 많은 연구로 인해 자신이 조사했던 바

로 그 주체 자체를 의심하게 되었다"라고 분석했고, 이 분석은 이후 여러 위대한 실험적 화가들에게 적용되어왔다. 실용주의적인 포르뷔스는 프렌호퍼의 불확실성에 공감하면서도, 극단으로 치달아 무력해지는 것을 거부하고 학생들에게 "화가에게는 연습과 관찰이 전부다. 만약 추론과 시가 우리의 붓과 논쟁한다면, 여기의 이 노인처럼 우린 결국 의심에 빠지게 될 것이다. 화가만큼 미친 사람이 어디 있겠는가? 그러지 말고 할 수 있을 때 할 일을 하라! 화가는 오직 손에 붓을 들고서만 철학을 할 수 있다"라는 실용적인 조언을 한다.7 하지만 프렌호퍼는 더 이상 도울 수 있는 단계를 지난 상태였다. 불가능한 것에 대한 타협 없는 추구의 결과는 단 하나의 결과로 이어졌고, 소설의 마지막 문장은 그가 모든 캔버스를 불태운 후 죽었다는 사실을 밝히고 있다.

많은 현대 예술가가 자신을 프렌호퍼와 동일시했다. 가장 잘 알려진 사례는 1904년 엑스에 있는 세잔을 방문한 에밀 베르나르의 이야기에 담겨 있다. "어느 저녁 나는 세잔에게 발자크의 비극 『미지의 걸작』의 주인공 프렌호퍼에 대해 말했다. 그는 테이블에서 일어나 내 앞에 서서 검지로 가슴을 치는 동작을 반복하며, 자신이 소설 속의 바로 그 인물이라는 사실을 말없이 인정했다. 감정이 복받친 듯 눈물이 그의 눈을 가득 채웠다."8

실험적 접근법과 개념적 접근법을 구별하는 예술가들의 인식과 관련된 다른 예시들을 추가할 수 있지만, 여기서 논

의된 내용만으로도 현대의 화가, 시인, 소설가, 영화감독들이 두 유형 간의 차이를 이해하고 있었다는 사실을 보여주기에 충분하다. 두 유형의 예술가들 간 차이가 단순히 그림을 그리거나 글을 쓰는 '방법'이 아니라 그리거나 쓰는 '이유'에 있다는 점을 고려할 때, 이러한 이해는 놀랍지 않다. 두 유형을 구별하는 것의 중요성과 이것이 예술의 역사를 이해하는 데 미치는 크나큰 영향을 고려할 때, 예술을 연구하는 이들이 발자크, 스티븐스, 포크너를 비롯해 중요한 현대 예술가들의 선례를 따르지 않았다는 사실은 불행한 일이다.

2.
젊은 혹은 나이든 혁신가로서의 예술가

일찍부터 성숙한 재능은 보통 시적인 재능인데, 내 재능의 대부분이 이에 해당한다. 산문의 재능은 내용의 흡수와 신중한 선택이다. 더 직설적으로 말하자면, 할 말이 있고 그 말을 표현하는 흥미롭고도 고도로 발달된 방식 등 다른 요소에 달려 있다.
_ F. 스콧 피츠제럴드, 1940

예술가들 또한 살아가면서 자신의 작품이 왜 변화하고 어떻게 변화하는가에 대해 꽤 많은 관심을 쏟아왔다. 헨리 제임스가 실험적 예술가와 개념적 예술가의 생애주기에 대해 가장 미묘하고도 광범위한 고찰을 진행했다는 사실은 놀랍지 않다. 제임스는 50세 무렵인 1894년 한 잡지에 죽음이 임박한 나이든 실험적 소설가를 상세히 묘사한 「중년기The Middle Years」라는 단편소설을 발표했다. 그 내용을 보면 주인

공 덴콤은 우편으로 막 받은 책이 자신의 마지막 소설임을 깨닫고 연필을 들고 수정을 시작한다. "그는 열정적인 교정자이고 손가락으로 스타일을 만드는 작가이기 때문에 결국 자신을 위한 마지막 책을 완성하기로 마음먹었다." 자신의 마지막 책을 다시 읽던 덴콤은 실험적 예술가의 자질을 모두 끌어올리고 자의식적인 애증을 바탕으로 이 책이 자신의 최고작임을 인정한다. "이토록 훌륭한 재능을 보였던 적은 없었던 것 같다. 여전히 어려움은 있지만 거기에 함께 있었던 것은, 그의 인식에 따르면, 아아! 다른 무엇도 아닌 그런 어려움들을 극복하게 해준 예술이었다." 그러나 이러한 인식과 함께 자신의 재능이 얼마나 더디게 성장했는지에 대한 고통스러운 깨달음이 찾아온다. "발전은 비정상적으로 더뎠고, 거의 그로테스크할 정도로 점진적이었다. 경험의 방해를 받아 지체되었으며 오랜 기간 길을 더듬기만 했다. 이렇게 적은 분량의 작품을 생산하는 데 인생의 너무 많은 시간이 들어갔다." 덴콤은 그토록 느리고 고통스럽게 습득한 기술을 막 사용하려고 할 때 죽어가고 있다는 회한에 휩싸였다. "그는 마침내 오늘에서야 지금까지 보여준 것이 방향성 없는 움직임이었음을 깨달았다. 그는 너무 늦게 숙성됐고 너무 어설픈 인간이라 실수를 거치며 스스로 배워야 했다." 그러나 그의 건강은 재능을 만족스럽게 드러낼 걸작으로 마지막 책을 완성할 시간조차 허락지 않는다. "그는 자신의 명성이 완성되지 않은 채로 멈춰야 한다는 생각에 두려워했다." 임종 직

전에야 덴콤은 젊은 숭배자의 주장에 따라 자신이 실제로 "무언가 다른" 것을 성취했음을 인정하고, 불확실성은 불가피했다는 점을 받아들이며 약간의 안도감을 가질 수 있었다. "우리는 어둠 속에서 일하며 우리가 할 수 있는 일을 하고 가진 것을 베푼다. 우리의 의심은 열정이고 열정은 우리의 과제다. 나머지는 예술의 광기다."9

제임스는 같은 해 당시 37세였던 화가 존 싱어 사전트의 전시회를 리뷰했는데, 여기서 개념적 예술가의 삶에 대한 통찰력 있는 분석을 제시했다. 제임스는 사전트 예술의 명확한 목적성과 자신감 있는 실행력에 찬사를 보내면서 "자신의 이상을 잘 알고 있고, 원하는 바를 처음부터 이토록 명쾌하고 책임감 있게 표현하는 젊은 화가를 상상하기는 어렵다. 그는 극히 예외적인 수준으로 의도와 그 의도를 구현하는 예술이 하나이면서 동일한 것이라는 느낌을 우리에게 제공해준다"라고 말했다. 그러나 제임스는 사전트의 최근 작품에서 발전이 보이지 않는다는 점 역시 언급했다. "10년 전에 보고 표현했던 그대로, 오늘도 보고 표현하고 있다. 현재 그가 다른 방식으로 발전했다는 징후는 보이지 않는다고 덧붙일 수 있다." 제임스는 사전트의 조숙함을 불안하게 느꼈는데 그것이 "커리어가 만개하기 직전 더 이상 배울 것이 없는 재능의 '말도 안 되는' 광경"을 보여주기 때문이었다. 제임스는 "하지만 남은 것은 무엇인가?"라고 중얼거리며, 활동 초기에 예술 표현에 통달한 나머지 더 나은 방

식을 획득하기 위한 투쟁, 단련, 시행착오가 그에게 더 이상 존재하지 않는 건 아닌지 의문을 가졌다. "이것은 영리함의 무책임성, 무자비함, 무경건함은 아닌가. 자신의 모든 재산을 주머니에 넣은 젊은 천재의 저속한 '경박함'을 낳은 것은 아니었을까?" 결론적으로 제임스는 사전트의 기술적인 면을 칭찬했다. "그의 완벽한 재능은 목적과 수단에 대한 즉각적 인식이다." 하지만 제임스의 마지막 말은 사전트에게는 자신의 "최고의 결과"를 결코 성취하지 못하리라는 두려움을 불러일으켰을지도 모른다. "그것은 우울한 성찰 끝에 버려진 날카로운 인식이 재능이라는 요소에 더해졌을 때 달성된다. 이는 예술가가 자신의 주제를 깊숙이 들여다보며 완벽하게 이해·흡수함으로써, 첫눈에 발견하지 못했던 새로운 통찰을 얻고, 인내력과 거의 경외심에 가까운 감정을 바탕으로 기술적인 문제를 확대하고 인간화하는 특성을 의미한다"라고 말했다.[10]

사전트가 당시 37세라는 젊은 나이였음에도 이미 10년 전에 최고작을 남겼다는 제임스의 판단은 1960년 이후 출판된 미술 교과서들에 대한 조사를 통해 확인된다. 총 37권의 교재들을 조사한 결과 사전트의 그림 삽화는 총 39점이었는데, 그중 62퍼센트인 24점은 30세 이전에 완성된 그림들이었고, 85퍼센트인 33점은 제임스가 리뷰했던 전시회 당시까지 완성된 그림들이었다. 사전트는 이후 30년이 넘는 기간 작품 활동을 했지만, 제임스의 리뷰에서 논의되기도 했

던 가장 자주 거론된 두 작품은 각각 26세와 28세에 작업한 것이었다. 이러한 정량적 증거로 볼 때 사전트가 개념적으로 작업했으며, 작업 전 세심한 준비를 거쳤고 후원자들의 초상화 작업 전에는 스케치를 했으며, 야외 작품 작업 전 실내 스튜디오에서 세심한 예비 드로잉을 했다는 것은 놀라운 일이 아니다.[11]

위에서 보듯 제임스는 실험적·개념적 예술가 두 유형을 놀라울 정도로 정밀하게 묘사했다. 그중에서도 개념적 접근법에 대한 분석이 더 인상적이다. 실험적 예술가의 성장이 더디다는 점과 그로 인한 불확실성에 대한 인식은 제임스 자신에 대한 성찰에서 비롯된 것일 수 있다. 하지만 재능 있는 개념적 예술가가 조숙함으로 인해 위대한 실험적 예술가들에게 기대할 수 있는 감정의 깊이까지 발전하지 못할 수 있다는 인식은 자신 외의 다른 예술가에 대한 세심한 관찰을 통해서만 얻을 수 있다.

많은 경우, 생애주기를 조사하는 예술가들은 주로 두 가지 패턴 중 하나만을, 특히 자신의 경력을 특징짓는 패턴만을 인식하는 것으로 보인다. 호안 미로는 시행착오의 가치를 신봉한 실험적 화가였다. 작품 활동 초기에 그는 한 친구에게 "올 여름에 많은 공부를 했어. 그래서 내 그림 두 점은 천 번이나 바뀌었고, 그래서 훨씬 나아졌거든. 아마도 이번 여름 그림들은 투쟁이라고 불러야 할 거야"라고 말했다. 미로는 24세 때 다른 젊은 화가에게 보낸 편지에서 존경하는 예

술가에 대해 "모든 나무와 모든 하늘에서 다른 문제를 보는 사람, 항상 고민하고 항상 움직이며 절대 가만히 있지 못하는 사람, 흔히 말하는 '결정적인' 작품이라고 불릴 만한 것을 결코 작업하지 못할 사람, 항상 넘어지고 다시 일어서는 사람이야. 항상 아직 준비되지 않았다고 말하다가, 만족할 만한 작품이 나오면 또 다른 작품을 시작하면서 이전 작품은 없애버리지"라고 표현했다. 이듬해 미로는 이런 유형의 화가는 "45세가 되고 나서야 그림을 그리는 법을 알기 시작할 것"이라고 단언했다. 이러한 특성과 일관되게, 20년 후 미로는 한 인터뷰에서 두 명의 실험적 예술가인 피에르 보나르와 아리스티드 마이욜에게 존경을 표하면서 "이 두 사람은 마지막 숨을 거둘 때까지 창작을 계속할 것이다. 한 살 한 살 나이가 들 때마다 새로운 창조의 흔적이 더해진다. 위대한 예술가들은 나이가 들면서 발전하고 성장한다"라고 말했다.[12]

1923년 41세의 나이에 10년 전 세상을 떠난 위대한 영국 소설가의 삶을 회고하면서 버지니아 울프 역시 자신의 발전에 대해 생각했던 것으로 보인다. 제목이 「60세의 제인 오스틴」이었던 에세이에서 울프는 "오스틴은 능력의 정점에서 세상을 떠났지만, 여전히 작가 경력의 마지막 시기를 가장 흥미롭게 만드는 변화를 겪고 있었다"라고 했다. 오스틴이 더 오래 살았더라면 예술세계가 어떻게 달라졌을지에 대해서도 추측했다. "더 많은 것을 알았을 것이다. 그리고 인물

에 대한 지식을 전달하기 위해 대화보다는 성찰에 더 의존했을 것이다. 사람들이 말하는 것뿐 아니라 말하지 않고 남겨둔 것, 그들이 누구인가뿐만 아니라 삶이 무엇인지까지 전달하기 위해서 지금처럼 명확하고 침착하지만 더 깊고 암시적인 방법을 고안해냈을 것이다." 울프는 이러한 발전을 거쳤다면 오스틴은 "헨리 제임스와 프루스트를 앞서 나갔을 것"이라고 결론지었다.[13] 울프가 이 언급에서 자신의 이름을 뺀 것은 겸손함 때문으로 보인다. 오스틴의 가상의 후기 작품에 대한 울프의 분석은 어떻게 위대한 실험적 작가가 나이가 들면서 지식과 이해의 깊이를 얻고, 다시 후대의 위대한 실험적 작가들에게 영향을 미치는지에 대한 이해를 보여준다.

시는 흔히들 젊은 천재들이 지배한다고 생각되는 지적 활동 중 하나다. 예를 들어 시인 조지핀 제이콥슨은 "일반적으로 노년기는 치명적일 정도는 아니지만 아무튼 시와는 거리가 먼 시간이다. 늘 명성을 뛰어넘었던 젊은 모습의 셸리와 키츠의 이미지가 아직 남아 있다"라고 말한 바 있다.[14] 흥미롭게도 20세기 초 두 명의 위대한 개념적 시인들은 시인들의 작품이 나이에 따라 어떻게 변하는지에 대한 다소 복잡한 일반론을 제시했다. 1940년의 한 강연에서 T. S. 엘리엇은 "내 경험상 중년이 되면 세 가지 선택지가 있다. 글쓰기를 아예 그만두거나, 기교를 부리면서 반복하거나, 중년에 적응해서 다른 방식으로 일하는 방법을 고민하는 것"이라고 말

했다. 엘리엇은 세 번째가 진정한 선택이라고 주장했다. "이론적으로는 중년이든 노년기 이전 어느 시기든, 시인이 영감이나 소재 찾기에 실패할 할 이유는 없다. 경험을 할 수 있는 사람이라면 삶의 매 10년마다 다른 눈으로 세상을 바라보면서 예술 소재는 계속 새로워진다." 그러나 엘리엇의 경험적 판단에 따르면 이는 거의 불가능했다. "사실, 세월에 적응한 시인들은 극소수에 불과했다. 이러한 적응에는 진정으로 변화를 직면할 수 있는 남다른 정직과 용기가 필요하다. 대부분은 젊음의 경험에만 매달려 초기 작품을 무성의하게 모방하거나, 열정은 뒤로 한 채 공허하고 헛된 기교를 부리며 머리로만 글을 쓴다."[15]

엘리엇이 이 강연을 했을 당시의 나이는 52세였다. 2년 후 그는 「4개의 사중주」를 완성했고 한 친구에게 "나는 무엇인가의 끝에 도달했어"라고 말했다. 그는 이후 20년이 넘는 기간 시를 쓰는 데 거의 관심이 없었고, 한 전기 작가는 이를 "마치 위대한 시인 엘리엇은 더 이상 존재하지 않는 듯했다"고 표현했다.[16] 1940년 강연 당시 엘리엇은 동시대 시인들이었던 로버트 프로스트, 메리엔 무어, 월리스 스티븐스, 윌리엄 칼로스 윌리엄스의 최근 발전상을 몰랐을 수도 있고, 아니면 아마도 개념적 시인인 자신과 같은 조숙함과 탁월함이 부족했던 이 실험적 시인들이 중년에 거둔 위대한 업적들을 높게 평가하지 못했을 수도 있다. 어느 경우이든, 엘리엇의 판단은 분명 자신과 같은 개념적 시인들에게 적용

되는데, 이들은 높은 성취 수준에 빠르게 도달했고, 이후 이를 능가하거나 심지어 재현할 수조차 없었으며, 종종 창조적인 능력의 상실로 인해 혼란스러워했다. 1940년 강연에서 엘리엇이 한 말에는 개인적인 상실감이 가득 묻어난다. "중년이 되어서도 시인이 발전해야 하고, 새로운 것을 찾아야 하며, 예전과 똑같이 잘 표현해야 한다는 것은 항상 뭔가 기적 같은 일이다."[17]

수십 년 전, 엘리엇의 친구이자 동료인 개념적 시인 에즈라 파운드는 젊음과 시적 성취 사이의 연관성에 대해 다소 회의적인 견해를 제시했다. 파운드는 "서정 시인은 서른 살에 죽는 것이 낫다"는 말을 거부하면서 자신의 견해를 제시했다. 많은 사람이 초기 성인기에 시를 쓰고 싶어하지만 그 결과가 반드시 훌륭하지는 않다면서 "자신에게는 흥미롭겠지만 감동을 주는 사상이나 개성은 부족하다"고 말했다. 시인이 나이를 먹음에 따라 마음은 "감정적 에너지에 지속적으로 더 큰 강도"를 필요로 하는 "점점 무거운 기계"가 되어가지만 "활력이 넘치는 사람은 성숙함에 따라 감정이 활기차게 증가하기 때문에" 그 결과 "가장 중요한 시는 30세가 넘은 작가들이 썼다."[18] 경험적으로 내린 결론이라고 분명히 언급했지만 단 한 가지 예만 제시했기 때문에, 파운드 자신도 귀도 카발칸티가 50세에 최고의 작품을 만들어냈다는 주장이 큰 반향을 일으키리라 생각지 않았을 것이다. 파운드가 28세에 쓴 에세이에 수록된 이 토론은, 광범위한 연

구의 최종 결과물로 여겨지기보다는, 최고의 작품은 아직 쓰이지 않았다는 이론적 주장으로 받아들여질 수 있다.

많은 예술가는 작품의 특성과 생애주기에 따른 창의성의 경로 사이에 연관성이 있음을 이해했다. 실제로 헨리 제임스와 T. S. 엘리엇은 창의성에 두 가지 뚜렷한 생애주기가 있다는 점과, 각 생애주기는 특정 예술가의 작품 활동 이력을 통해 추적 확인될 수 있다는 점을 분명히 인식했다.[19] 그러나 이러한 분석에도 불구하고, 인문학자들은 실험적 예술가와 개념적 예술가의 구분을 예술가들의 생애주기의 차이를 설명하거나 회화, 소설, 시 등 특정 예술의 시간에 따른 발전을 이해하는 도구로 사용하지 않았다. 이러한 방치는 불행한 일이지만, 인문학자들이 체계적인 비교 분석을 수행하지 않는다는 게 새로운 일은 아니다. 1933년 케임브리지 대학 미술사 교수 취임 강연에서 로저 프라이는 "우리는 가능한 한 과학적 방법을 따르며, 과학적 태도를 장려하고 감상적 태도를 억제할 수 있는 체계적 연구가 절실히 필요하다"라고 말했다.[20] 당시에는 이런 프라이의 호소에 아무도 귀 기울이지 않았지만, 인문학자들이 이제라도 체계적 분석이 가져올 이로움에 대해 인식할 수 있기를 바란다.

비록 인문학자들은 혁신가들의 생애주기를 연구하지 않았지만, 이를 수행한 학문이 있었다. 이 장의 다음 절에서는 심리학자들이 이 주제에 어떻게 접근했는지, 그리고 나의 분석이 그들의 분석과 어떻게 다른지를 살펴보고자 한다.

3.
창의성의 생애주기에 관한 심리학자들의 관점

아마도 모든 인간의 행동에는 전성기가 있을 것이다.[21]
_ 하비 리먼, 1953

시인이 정점을 찍는 시기는 젊은 시절이다.[22]
_ 제임스 커프먼, 2004

1953년 심리학자 하비 리먼은 『나이와 성취Age and Achievement』를 출판했다. 창의적인 생애주기에 대한 정량적 연구에 있어 기념비적 작품으로 인정받는 책이다. 리먼의 유일한 목표는 "연령과 뛰어난 성과 사이의 관계를 밝히는 것"이었고, 이를 위해 학문, 예술, 스포츠, 정치 분야별 전문가들을 대상으로 방대한 양의 데이터를 수집하고 분석했다.[23]

리먼의 방법과 결과는 이 책의 주제에도 적용해 설명

할 수 있다. 예를 들어 유화를 분석하면서 리먼은 유럽과 미국 비평가들의 텍스트에서 추려낸 명작 목록 60개를 이용했다. 이들은 모두 작품 5점 이상을 거론한 목록이며, 여기에 1점 이상의 그림이 포함되어 있는 화가들을 대상으로 했다. 이렇게 선정된 67명의 예술가 각각에 대해 리먼은 60개 목록에 가장 많이 등장한 화가의 단일작품을 최고작품으로 보고, 이 67개의 작품들이 그려질 시점의 예술가별 나이에 따라 분포시켰다. 이 분포를 분석한 결과 "위대한 유화는 32~36세에 가장 많이 제작되었음을 알 수 있다."[24]

왕성한 에너지와 독창성을 바탕으로, 리먼은 수많은 다른 활동에 대해 비슷한 분석들을 시행했다. 요약 토론에서 그는 유화 32~36세, 서정시 26~31세, 소설 40~44세 등[25] 80개 분야에 대해 "매우 뛰어난 작품의 최대 평균치"를 나타내는 연령 범위를 제시했다.

많은 심리학자가 다양한 맥락에서 리먼의 연구 결과에 동의했는데, 몇 가지 사례를 인용할 수 있다. 1989년 콜린 마틴데일은 "일반적으로 인간의 가장 창의적인 작업은 아주 이른 나이에 이루어지며, 생산성이 최고조에 이르는 나이는 분야마다 다르다. 서정시의 경우 상당히 이르며(25~35세), 건축과 소설 등 소수의 전문 분야에서만 더 늦은 나이(40~45세)에 최고의 성과를 보인다"라고 말했다.[26] 1993년 하워드 가드너는 "다른 종류의 글쓰기는 노화의 과정을 상대적으로 잘 견디는 것처럼 보이지만, 서정시는 재능

이 일찍 발견돼 밝게 타오른 후, 젊은 나이에 점차 소멸되어 가는 영역이다. 마치 유성과 같은 이러한 패턴에는 거의 예외가 없다"고 논평했다.[27] 1994년 딘 사이먼튼은 "창의적인 생산성이 유성우처럼 갑자기 나타났다 갑자기 사라지는 분야가 있는데 일찍 최고점에 도착하며 쇠퇴는 무자비하다. 다른 창조적인 영역에서 상승은 더 점진적이고 최적점에 더 늦게 도달하며 하강은 더 여유롭고 완만하다. 예를 들어 소설 창작의 곡선은 시 창작의 곡선보다 훨씬 더 늦게 정점에 이른다"라고 말했다.[28] 1996년 미하이 칙센트미하이는 "가장 창의적인 서정시 구절은 젊은 시인이 쓴 것"이라고 언급했다.[29] 1998년 캐롤린 애덤스프라이스도 "서정시는 생애 초기에 창작되는 경향이 있다"라고 논평했다."[30]

이렇듯 마틴데일, 가드너, 사이먼튼, 칙센트미하이, 애덤스프라이스는 리먼처럼 예술가들이 가장 창의적인 작품을 생산하는 단일 연령대에 초점을 맞춘다.[31] 일반적으로, 우리가 어떤 특정 지적 활동과 관심 있는 시대를 지정한다면, 해당 활동에서 가장 중요한 혁신 중 다수는 그 시대에 존재했던 특정 연령대의 사람들에 의해 이루어졌을 것이다. 그러나 이는 중요한 혁신의 전부 또는 대부분이 해당 연령대의 사람들에 의해 이루어졌음을 의미하지는 않으며, 사실 그 연령대가 해당 작품들 중 대부분을 차지하지 않을 수도 있다. 예를 들어, 서정시의 "매우 우수한 작품의 최대 평균 생산율"이 26세에서 31세 사이에 급증했다는 리먼의 발견은 모든 시인

이 젊어서 정점을 찍는다는 의미가 아닐뿐더러, 대부분의 시인이 그렇다는 것을 의미하지도 않는다. 단지 그의 표본에서 더 많은 시인이 다른 연령대보다 그 연령대에 정점을 찍었다는 것을 의미할 뿐이다. 시나 다른 활동에 있어 단 하나의 전성기에 집중하는 것의 위험성은, 이로 인해 위대한 혁신가들이 정점을 찍은 다양한 연령대를 놓칠 수 있고, 결과적으로 다양한 종류의 혁신이 다른 전성기와 관련이 있을 수 있음을 발견하지 못할 수 있다는 것이다. 실제로, 심리학자들의 창의성 분석에서 이러한 문제들이 발생했을 수 있다. 시인·소설가들이 정점에 이르는 특정 연령대를 일반화함으로써 개인 차원에서 창의성을 이해하는 데 방해가 되는 것이다. 이 책에 제시된 이론과 증거에 따르면 조각, 시, 소설, 영화 등의 예술 활동의 경우 중요한 작품의 제작이 생애주기의 단일 단계에 모두 이루어지는 것이 아니라, 각 예술 분야 안에서 작품의 품질이 연령에 따라 매우 다르게 분포한다. 즉, 두 가지 상이한 유형의 정점이 존재한다.

어떤 활동에 대해 하나의 전성기를 언급하는 접근방식의 위험성은 간단한 예를 통해 설명할 수 있다. 표 7.1은 6장에서 논의된 미국 시인들이 쓴 10편의 시 중 연구를 위해 분석된 47개의 시선집에 가장 자주 수록된 작품을 나열하고 있다. 표 7.1을 요약할 때 한 번 이상 등장하는 연령이 단 하나이므로, 30세가 이 시인들의 우수한 시가 가장 많이 탄생한 연령이라고 결론 내릴 수 있다. 이는 리먼이 훨씬 더 방

[표 7.1]
표 6.3에 수록된 미국 시인들의 작품 중 시선집에 가장 많이 등장한 시

시인 및 작품명	출판 당시 연령	시선집 수록 횟수
1. 엘리엇, J. 알프레드 프루프록의 사랑 노래	23	31
2. 로웰, 스컹크의 시간	41	31
3. 프로스트, 눈 내리는 저녁 숲가에 멈춰 서서	48	29
4. 윌리엄스, 빨간 손수레	40	28
5. 파운드, 강변 상인의 아내: 편지	30	25
6. 플라스, 아빠	30	24
7. 파운드, 지하철 역에서	28	24
8. 프로스트, 돌담 손질	38	23
9. 스티븐스, 눈사람	42	23
10. 윌리엄스, 춤	59	23

출처. 갤런슨, 『문학 생애주기Literary Life Cycles』, 표 5.

대한 표본을 통해 얻은 결과와 일치한다. 서정 시인에게 가장 적합한 나이 범위에 30세가 포함되기 때문이다. 만약 표 7.1이 30세가 서정시인의 전성기라는 것을 보여준다고 결론 내린다면, 이 장에서 인용했던 심리학자들은 서정시가 젊은 이의 영역이라는 믿음을 확인하고 동의하며 고개를 끄덕일 수 있다.

그러나 30세가 표 7.1에 제시된 증거를 대표한다는 결론은 몇 가지 중요한 사실을 간과하고 있다. 그중 하나는 표에

는 40대가 4회로 가장 많이 등장하고, 30대는 3회밖에 없다는 점이다. 두 번째는, 표에 등장하는 시 중 30세 이하에 쓰인 시는 4편에 불과한 반면, 10편의 시 중 6편이 38세 이상의 시인이 썼다는 점이다. 이런 사실들의 중요성에 관심을 기울이면 위대한 시인들이 대표작을 탄생시킨 나이에 큰 차이가 있는 이유가 궁금할 수밖에 없다. 이러한 의문을 탐구하는 과정에서 우리는 6장에서 제시한 결론에 도달할 수 있는데, 바로 엘리엇, 플라스, 파운드의 경우 개념적 혁신가로 일찍 정점을 찍은 반면, 프로스트, 로웰, 스티븐스, 윌리엄스는 실험적 혁신가로 점진적으로 성숙의 과정을 거쳤다는 점이다. 그리고 이를 통해 서정시를 쓰는 일이 리먼과 다른 심리학자들이 생각하는 것보다 더 다양하고 복잡한 활동임을 알 수 있다.

예술의 창의성이 최고조에 달하는 단 한 번의 시기가 있다는 심리학자들의 가정은 이러한 복잡성에 대한 인식을 간과해왔다. 예를 들어 딘 사이먼튼은 시인들이 소설가들보다 더 이른 나이에 최고 전성기에 도달한다는 추론에 대해 "빠른 구상과 정교함이 서정시의 특징인 반면, 소설을 쓰는 것은 원래의 우연한 구성을 분리하고 이를 세련된 의사소통 구조로 변환하는 과정에서 많은 시간을 필요로 한다"라고 설명했다.[32] 한 편의 시나 소설을 창작하는 데 필요한 시간에 중점을 둔 그의 접근방식으로는 작가들의 연령-창의성 프로필을 전혀 설명하지 못하므로 이는 잘못된 방식이다. 마

크 트웨인이 『허클베리 핀』을 완성하는 데 거의 10년이 걸린 반면, 실비아 플라스는 하루 만에 중요한 시를 쓸 수 있었던 것은 사실이지만, 스콧 피츠제럴드가 29세에 많은 비평가가 가장 위대한 미국 소설이라고 생각하는 작품을 출판할 수 있었던 것 역시 사실이고, 로버트 프로스트가 48세가 되어서야 「눈 내리는 저녁 숲가에 멈춰 서서 Stopping by Woods on a Snowy Evening」를 썼다는 점 역시 엄연한 사실이다. 작가들의 연령-창의성 프로필에 영향을 미치는 것은 특정한 작품을 만드는 데 필요한 시간이 아니라, 그들이 예술을 발전시키는 데 필요한 시간이다. 플라스와 피츠제럴드는 개념적 접근법을 통해 기존의 관행으로부터 획기적으로 탈피함으로써 얻어진 혁신을 바탕으로 어린 나이에 위대한 작품을 탄생시킬 수 있었던 반면, 트웨인과 프로스트는 오랜 기간 고통스러운 시행착오를 거쳐 발전시킨 관찰의 힘과 장인정신을 바탕에 깐 실험적 접근법을 통해 삶의 후반기에 이르러 최고의 전성기에 도달할 수 있었다.

더 많은 시인이 젊은 천재였는지 나이든 거장이었는지를 판단하려면 광범위한 정량적 연구가 필요할 것이다. 리먼은 이러한 연구 과정을 시작했지만 그의 측정은 두 유형에 속하는 주요 시인들의 상대적인 수가 시간에 따라 변화할 수 있다는 가능성을 고려하지 않았는데, 여기서의 시간은 한 세기에서 다음 세기로의 긴 기간뿐만 아니라, 10년에서 다음 10년으로의 짧은 기간도 해당된다. 정확히 판단을

내리려면 반드시 주의 깊은 시계열 분석이 필요하다. 왜냐하면, 회화와 마찬가지로 시에도 개념적 접근법이 지배하던 시기와 실험적 접근이 지배하던 시기가 있을 수 있기 때문이다. 그렇다면, 젊은 천재들이 가장 두드러지는 기여를 했을 시기도 있고, 오래된 거장들이 그런 기여를 했을 시기도 있다.[33] 리먼 등은 이러한 종류의 정량적 분석을 수행하지 않았고, 또한 이러한 연구들이 창의성의 이해에 있어 중요해 보이지도 않았을 것이다. 결정적으로 중요한 것은 단순히 어떤 특정 활동에서 생애주기에 걸쳐 어떤 단일 패턴의 창의성이 가장 일반적이었는지를 아는 것이 아니라, 오히려 가장 위대한 혁신가들의 경험을 특징짓는 다양한 패턴이 무엇이고 그 이유가 무엇인지를 아는 것이다. 시 분야에서 젊은 천재들이 나이든 거장들보다 그 수가 더 많았다는 사실이 입증되더라도 커밍스, 엘리엇, 플라스, 파운드가 기여한 점들과 이들의 작품 활동 이력만을 연구하고 프로스트, 로웰, 스티븐스, 윌리엄스가 기여한 바를 무시한다면, 현대 미국 시의 창의적 천재에 대한 우리의 이해는 불완전해질 수밖에 없다. 두 유형의 시인이 모두 중요한 기여를 했다는 점을 인식함으로써 이들이 탄생시킨 시 유형의 차이를 연구할 수 있고, 현대시뿐만 아니라 일반적인 창의성에 대해 더욱 더 풍부히 이해할 수 있다.

 적어도 특정 활동에서 최고의 창의성을 발휘하는 시기를 단일 연령대로 규정할 경우, 예를 들어 하버드대 대학원에

서 철학을 공부하면서 「J. 알프레드 프루프록의 사랑 노래」를 쓴 23세의 엘리엇과 버몬트에 있는 자신의 농장 식탁에서 「눈 내리는 저녁 숲가에 멈춰 서서」를 쓴 48세의 프로스트 간의 차이처럼 개인적 다양성의 드라마를 놓칠 수도 있다. 그러나 더 심각한 문제는, 각 활동의 창의성이 극대화되는 전형적 생애주기가 있다고 가정할 경우 창의성이 어떻게 생기는지에 대한 기본적인 오해를 불러일으킬 수 있다는 점이다. 따라서 예를 들어, 이러한 믿음을 바탕으로 시인들에 대한 리먼의 경험적 연구 결과를 그대로 받아들이는 학자는 프로스트와 같은 사례를 비정상적인 것으로 간주하거나, 심지어 서정 시인들이 어린 나이에 정점에 이른다는 일반적인 규칙을 따라야 한다는 잘못된 가정으로 인해 다른 유형의 시인들은 아예 연구조차 하지 않을 수도 있다. 여기에 인용된 심리학자들의 일반화는 바이런, 키츠, 셸리 및 요절한 다른 유명한 젊은 천재들의 극적인 사례로 뒷받침되는 리먼의 연구 결과를 무비판적으로 수용한 데서 비롯되었을 수 있다. 원인이 무엇이든 간에, 어떤 질문이 확실한 연구를 거쳤고 해답이 제시되었다는 잘못된 믿음으로 인해 진정한 답은 더 복잡하다는 사실을 알아차리지 못한 것으로 보인다.

창의적 생애주기에 대한 나의 연구는 심리학자들의 연구와 중요한 차이점을 갖는다. 창의적인 개인들의 창작물과 예술 활동의 특성, 시기 사이의 인과적 기초에 대한 두 접근법의 의미에 있다. 리먼과 그를 추종하는 심리학자들은 각 활

동을 특징짓는 생애주기에 걸친 창의성의 단일 패턴은 활동 분야에 따라 결정된다고 가정한다. 즉, 시인은 일찍, 소설가는 나중에 전성기를 맞이한다. 이와 대조적으로 내 연구는 나이에 따른 창의성 패턴은 활동 분야에 따라 결정되지 않고 창의적인 개인들의 접근 방식에 따라 결정된다고 본다. 위대한 시는 젊은이들이, 위대한 소설은 그보다 연장자들이 쓴다는 것이 더 일반적일 수 있지만, 피츠제럴드, 헤밍웨이, 멜빌 등 위대한 개념적 혁신가들이 위대한 소설을 쓰는 방법을 일찍 발견했던 것처럼, 프로스트, 스티븐스, 윌리엄스 등 위대한 실험적 혁신가들은 위대한 시를 쓰는 방법을 삶의 후반기에 알게 되었다는 사실을 인식하는 것이 중요하다.

이러한 접근 방식의 차이는 창의성을 이해하는 능력에 상당한 영향을 미칠 수 있다. 지적 활동의 특성이 예술가의 생애주기 패턴을 결정한다는 심리학자들의 믿음은 어떤 활동은 다른 활동보다 더 복잡하다는 가정에 기반을 둔 것으로 보인다. 학자나 예술가가 중요한 혁신을 이루려면 그 전에 해당 분야에서 가장 앞선 현재의 관행에 대한 확고한 지식을 가지고 있어야 한다. 이러한 지식은 보다 추상적인 개념을 다루는 활동에서 비교적 빨리 얻을 수 있는 반면, 중심 아이디어가 더 구체적인 활동에서는 더 긴 기간을 필요로 한다. 혁신가가 될 가능성이 있는 사람들은 결과적으로 보다 구체적이고 경험적인 활동보다는 보다 추상적이고 이론적인 활동에서 더 빨리 창의성의 정점에 도달할 수 있으며, 대체로 경

험적인 것보다 더 이론적인 활동에서 더 빠르게 기존의 틀을 넘어서는 새로운 아이디어를 창출하고 발전시킬 수 있다.[34]

항상 다른 활동들보다 더 복잡한 활동들이 있음은 분명하다. 하지만 우리가 위대한 혁신가들의 이력을 연구하면서 배우는 점은, 활동의 복잡성이 혁신에 의해 때로는 극적으로 바뀔 수 있다는 것이다. 여기에 인용된 심리학자들은 어떤 분야의 복잡성이 그 분야에서 활동하는 사람들에게 외생적이며, 그 복잡성은 사실상 변하지 않는다고 암묵적으로 단정한다. 이와 반대로, 나는 한 분야의 복잡성이 중요한 혁신가들에게 내생적이라고 믿는데, 왜냐하면 주요 혁신은 종종 활동의 복잡성을 근본적으로 변화시키기 때문이다. 이 책에서 논의된 예술가들은 많은 사례를 제공한다. 예를 들어, 추상표현주의 화가들은 매우 복잡하여 주요 화가 아래에서 오랜 견습 시기를 거쳐야 했던 시각적인 작품들로 1940년대 말~1950년대 초의 미술계를 앞에서 지배했다. 그러나 그로부터 오래지 않은 1950년대 말, 재스퍼 존스와 로버트 라우션버그는 훨씬 덜 복잡하고, 훨씬 더 빨리 이해될 수 있고, 매우 짧은 훈련으로 족한 새로운 개념적 형태의 예술을 창조했다. 그러므로 프랭크 스텔라, 앤디 워홀, 로이 릭턴스타인, 존스와 라우션버그를 뒤따랐던 많은 다른 화가의 작품들은 매우 개념적이었고, 일반적으로 잭슨 폴록, 빌럼 더코닝, 마크 로스코 및 다른 주요 추상표현주의 화가들보다 작품 활동 이력의 훨씬 이른 시기에 탄생되었다. 활동의 성격이 주요

혁신가들에게 주어지는 것이 아니라 이들이 활동 성격을 결정한다.

　나는 활동의 변이성을 인식하는 것이 혁신가의 역할을 이해하는 데 매우 중요하다고 믿는다. 혁신가에 대한 심리학자들의 견해는 그들이 자신의 전문 분야나 예술을 발전시킨다는 것이다. 이와 대조적으로 내 분석에 따르면 혁신가들은 전문 분야를 발전시킬 뿐만 아니라 종종 그 분야를 변화시킨다. 위대한 실험적 혁신가들은 이전에는 추상적이었던 전문 분야에 실질적인 내용을 추가할 수 있고, 위대한 개념적 혁신가들은 이전에는 복잡했던 영역을 단순화시키는 방법을 발견할 수 있다.

4.
창의성 이해 및 증대

그리스 시인 아르킬로코스의 작품 중 "여우는 많은 것을 알지만, 고슴도치는 한 가지 큰 것을 안다"라는 구절이 있다. 비유적으로 생각해보면, 이 구절은 작가와 사상가, 나아가 인간 일반을 가르는 가장 큰 차이점 중 하나를 의미할 수 있다. 왜냐하면, 모든 것을 하나의 중심 비전에 연결시키는 것과 다양한 목적을 추구하는 것 사이에는 커다란 간극이 존재하기 때문이다. 첫째 유형의 지적이고 예술적인 성향은 고슴도치에 속하고, 둘째 유형은 여우에 속한다.[35]
_ 이사야 벌린, 1953

창작 과정에 관심을 기울여야 하는 데는 실용적 이유가 있다. (…) 발명 과정에 대한 통찰력은 거의 모든 개발된 활동적인 지능의 효율성을 증가시킬 수 있다.[36]

_ 브루스터 기셀린, 1952

실험적 혁신가와 개념적 혁신가의 구분은 예술뿐 아니라 사실상 모든 지적 활동에 존재할 가능성이 높기 때문에 이 책에서 제시하는 분석의 의미는 매우 클 수 있다. 학문 분야에서 이 가설을 검증하는 데는 상당한 작업이 필요하지만, 최근 연구에서 그 첫 작업이 시작됐다. 1926년 또는 그 이전에 태어난 노벨경제학상 수상자들의 생애주기를 조사한 결과, 개념적으로 분류된 학자들은 가장 많이 인용된 연구를 43세에 발표할 가능성이 가장 높았고, 실험적으로 분류된 학자들은 가장 많이 인용된 연구를 61세에 발표할 가능성이 가장 높은 것으로 나타났다. 또한 개념적 혁신가에 속한 수상자들의 주요 연구를 추상화 정도에 따라 나누었을 때, 추상화 수준이 매우 높은 극도로 개념적인 혁신가로 분류된 학자들의 경우, 중간 수준인 개념적 수상자들의 평균 연령 45세에 비해 평균 36세에 최고의 연구를 발표한 것으로 조사되었다.[37] 따라서 이 연구는 연역적으로 일하는 학자들이 귀납적으로 일하는 학자들보다 가장 중요한 연구를 일반적으로 훨씬 더 이른 시기에 수행한다는 예측을 뒷받침한다. 또한, 연역적 학자들 중에서도 더 높은 추상화 수준에서 연구하는 학자들이 더 낮은 추상화 수준에서 연구하는 학자들보다 주요 연구를 훨씬 더 일찍 수행한다는 사실을 보여준다.

이 분석은 모든 지적 활동에 적용될 수 있으므로 분석이 미칠 영향을 살펴보는 작업은 더욱 더 중요하다. 이 섹션에서는 책의 마무리로 모든 활동에 공통적으로 나타나는 두 유형별 몇 가지 기본 특성을 요약한 다음, 각 유형의 예술가나 학자가 자신의 창의성을 향상시킬 수 있는 몇 가지 방법을 검토한다.

여러 예술 분야의 실험적·개념적 혁신가들의 작업과 활동 이력에 대한 고찰을 통해 두 유형의 작품이 갖는 기본적 성격에 분명한 차이가 있고, 나아가 여러 예술 분야에 걸쳐 각 유형에 해당하는 이들은 분야를 막론하고 상당한 유사성이 있음을 알 수 있다.

역사적으로 개념적 혁신가들의 경우, 어린 시절부터 드러난 뛰어난 재능과 기교가 이들이 비범한 능력을 가지고 태어났다는 사실을 증명하는 근거로 받아들여졌기 때문에 천재로 묘사될 가능성이 가장 높은 예술가들이었다. 개념적 혁신가들은 보통 어떤 분야에 종사한 지 얼마 지나지 않아 자신의 대표작을 탄생시킨다. 이러한 조숙한 혁신가들은 종종 불손하고 인습 타파주의적인 사람들로 인식된다. 기존 관행에서 과감하게 벗어나는 능력이 있고, 기존 분야의 중요한 작품들에 대한 존중이 두드러지게 부족하다. 극단적인 개념적 혁신가들은 자신의 전문 분야에 요구되는 복잡한 기술을 익히는 데 오랜 시간이 걸리지 않는데, 이는 작업하는 작품을 극단적으로 단순화함으로써 기술을 익힐 필요

가 없었기 때문인 경우도 있다. 개념적 혁신가들의 주요 작품을 구성하는 중심 요소들은 종종 짧은 영감의 순간에 떠오르는데, 이런 요소들이 매우 신속하게 기록되고 소통될 수 있다. 이들의 혁신은 종종 급진적인 도약을 수반하고, 자신의 초기 작품들과 전혀 관련이 없는 작품을 탄생시키기도 한다. 비평가들은 종종 이들의 작업이 순진하고 단순하다고 여기지만, 추종자들은 이들의 작품의 힘이 단순함과 일반성에 있다고 인식한다. 개념적 혁신가들의 기본적인 특징은 확실성이다. 대부분 자신의 작품이 지닌 타당성과 중요성을 강하게 확신하며, 이러한 확신을 바탕으로 대부분의 업계 종사자들이 자신의 새로운 아이디어를 반기지 않을 것임을 알면서도 활동 초기에 획기적인 새로운 작품을 내놓을 수 있다.

실험적 혁신가들은 지혜와 판단력으로 무엇보다 찬사를 받는다. 이들의 주요 작품은 주로 오랜 기간 공들인 노력과 경험의 결과로 얻어진 장인정신을 드러낸다. 실험적 혁신가들은 전통에 대한 깊은 이해와 존중으로 유명하다. 그들은 주요 작품들마저 최종 완성작이 아니라 나중에 수정하거나 더 발전될 여지가 있는 잠정적인 상태라고 생각하는데, 이는 자신의 성취에 대한 확신 부족을 반영한다. 불확실성은 아마도 위대한 실험적 혁신가들의 가장 일반적인 특징일 것이다. 개념적 혁신가들이 전형적인 흑백의 세계에 살고 있다면, 실험적 혁신가들은 매우 미묘한 회색 음영만을 볼 수 있다. 이 때문에 비평가들은 종종 이들의 작업이 우유부단하

고 미해결 상태라고 여기는 반면, 추종자들은 미묘하고 사실적이라 생각한다. 이들의 스타일은 신중하고 확장된 실험을 통해 천천히 진화하기 때문에, 작품에서 일반적으로 나타나는 불확실성은 점진적인 진행의 근본적인 원인이다. 또한 이들의 작품에는 종종 모호함과 우유부단함에 대한 명시적이거나 암묵적인 표현이 포함되기 때문에 불확실성이 작품에 직접 반영되기도 한다.

몇 가지 예를 통해 이러한 일반화를 더 구체적으로 설명할 수 있다. 로버트 프로스트는 자신이 속한 예술 분야의 전통 규칙을 엄격하게 따랐던 실험적 예술가였다. 그는 "자유시를 쓰는 것은 네트 없이 테니스를 치는 것과 같다"[38]라며 현대 시인들 사이에서 점점 인기를 얻고 있던 규칙으로부터의 일탈을 비난했다. 다른 시인이 네트를 내리면 게임을 더 잘 할 수 있다고 주장하자, 프로스트는 그럴 수도 있지만 "그것은 테니스가 아니다"[39]라고 답했다. 프로스트에게 시의 본질은 전통적인 운율의 제약 안에서 시인이 자신을 표현하는 장인정신에 있었고, 그는 평생 그 규율에 따라 시를 만들었다. 로버트 로웰이 말한 것처럼 "그는 역사상 최고로 엄격하게 운율을 지키는 시인이 되었다."[40]

프로스트와는 반대로, 에즈라 파운드는 전통적인 규칙들을 어기는 것에 거리낌이 없었던 개념적 예술가였다. 파운드는 특유의 대담하고 확고한 어조로 "나는 충동의 정확한 구현을 방해하거나 모호하게 만드는 모든 관습을 짓밟아야

한다고 믿는다"라고 자신의 초기 신조를 선언했다.[41] 그러한 관습 중 하나가 전통적인 운율이었다. 수년 후 그는 자신이 젊은 시절 현대시에서 추진했던 획기적 변혁을 만족스럽게 뒤돌아보며, "약강5보격을 깨뜨리는 것, 그것이 첫 번째 혁명이었다"라고 말했다.[42] 파운드는 뛰어난 젊은 개념적 예술가가 더 나이가 많고 현명한 실험적 예술가와 마주했을 때 발생하는 소통의 문제를 잘 이해했다. "아주 젊은 사람은 틀릴 수도 있지만, 젊은 사람이 모르는 많은 것을 잘 알고 있는 나이 든 사람을 설득하지 않고도 상당히 '옳을' 수 있다."[43]

프로스트와 파운드의 이와 같은 사례는 실험적인 예술가와 개념적인 예술가의 대조적인 태도를 보여주는 대표적인 사례다. 실험가에게 개념적인 혁신은 단순히 부정행위로 인식될 수 있다. 그래서 프로스트에게 있어 자유시는 부적절했으며 정당성이 없었다. 이와 대조적으로 개념적인 혁신가에겐 목적 달성을 위해 예술의 규칙을 깨는 것이 긍정적 가치를 지녔다. 그래서 파운드에게 있어 전통적 운율법의 관습 파괴는 새롭고 더 나은 형태의 창조로 인정받아야 했다. 이 의견 불일치의 기저에 있는 근본적인 차이는 예술가가 실제로 성취될 수 있는 확실한 목표의 존재를 믿는지 여부에 있다. 개념적 예술가에게는 도달할 수 있는 범위 내에 특정한 목표가 있고, 그 목표를 달성하기 위해서는 수단을 정당화할 수 있다. 이와 대조적으로 실험적 예술가에게 목표는 부정확하고 달성 불가능할 가능성이 높고, 달성할 수 없기

때문에 불법적인 수단을 통해 목표를 시도하는 것을 정당화할 수 없다.

실험적 예술가와 개념적 예술가의 서로 다른 관점을 보여주는 또 다른 사례로 제임스 조이스의 『율리시스』에 대한 T. S. 엘리엇과의 견해 차이와 관련된 버지니아 울프의 설명을 들 수 있다. 울프는 『율리시스』가 출간된 직후 읽기 시작했는데, 처음 몇 장을 읽으면서 느낀 즐거움은 곧 사라졌고 "어리둥절하고, 지루하고, 짜증나고, 환멸을 느꼈다"라고 일기장에 기록했다. 그녀는 이 책에 대한 엘리엇의 높은 평가에 어리둥절했다. "톰, 위대한 톰은 이 책이 『전쟁과 평화』에 필적한다고 생각한다." 몇 주 후 울프는 『율리시스』를 다 읽고 "불발탄이다. 천재성은 있지만 수준이 떨어진다"라고 평했다. 그녀는 이 책이 가식적이라며 조이스의 판단에 의문을 제기했다. "일류 작가는 글쓰기를 너무 존중한 나머지 교묘하거나, 깜짝 놀래키거나, 묘기를 부리지 못한다. 독자들은 조이스가 더 성장하기를 바라지만, 이미 마흔 살이라 거의 가능성이 없어 보인다." 그녀는 『율리시스』를 읽은 경험을 묘사하면서 조이스가 여우라면 톨스토이는 고슴도치라는 인식을 분명히 했는데 "몸에 무수히 많은 파편이 박히는 것과 얼굴에 치명적으로 큰 총탄을 맞는 것을 서로 비교할 수는 없다. 그를 톨스토이에 견주는 것은 완전히 터무니없다"라고 말했다.

불과 몇 달 전에 자신의 걸작인 「황무지」를 완성한 엘리

엇은 『율리시스』가 현대 소설에 지대한 영향을 미칠 개념적 이정표가 될 소설임을 이해했다. 그러나 실험적 유형인 울프는 이 책의 중요성을 받아들이지 못했는데 "인간 본성에 대한 새로운 통찰"을 발견하지 못했기 때문이었다. 울프에게 위대한 소설가는 톨스토이처럼 "우리가 보는 것을 보고, 8시에 우체부의 노크 소리가 들리고, 사람들이 10시에서 11시 사이에 잠자리에 드는" 실제 세계를 묘사하는 작가였다. 엘리엇은 조이스를 "순수하게 문학적인 작가"라고 옹호했지만, 울프에게 그는 주목을 끌기 위해 속임수를 쓴 조숙한 학생에 지나지 않았다.[44]

두 유형의 혁신가들에 대한 이해를 바탕으로, 브루스터 기셀린이 창의적 과정을 검토하는 실용적인 이유라고 지칭한 내용을 살펴보고자 한다. 이 분석이 예술적·학술적 혁신가들의 창의성을 높이는 데 어떤 시사점이 있는가? 결국 추측일 수밖에 없지만 두 유형의 혁신가에 대해 우리가 알고 있는 장단점을 활용하여 이들이 일반적으로 어떠한 위험과 기회에 직면할 수 있는지를 살펴볼 수 있다.

뛰어난 젊은 개념적 혁신가들은 나이가 들면서 힘을 잃는다는 전통적이고 낭만적인 믿음이 있는데, 그 이유는 단순히 총량이 정해진 아이디어나 통찰력의 자연적인 재능을 소진했기 때문이다. 그 재고가 소진되면 그들의 천재성은 사라진다는 것이다. 생애 후반기에 F. 스콧 피츠제럴드는 이 견해를 웅변적으로 표현했다. "나는 내 감정에 많은 것을 요구

했다. 120개의 이야기를. 가격은 키플링에 버금가게 높았다. 왜냐하면 모든 이야기에는 피나 눈물도 아닌, 나의 씨앗도 아닌, 이보다 더 친밀한 나 자신의 무언가가 한 방울씩 들어 있었는데 그것이 내가 가진 여분이었다. 이제 그것은 사라졌고 나는 여러분과 같아졌다."[45] 그러나 이번 연구의 관점에서 볼 때, 피츠제럴드와 다른 노쇠한 개념적 혁신가들이 젊은 시절에 거둔 눈부신 성취에 필적할 수 없었던 이유는 예술적 마법의 묘약을 소진했기 때문이 아니라, 축적된 경험의 영향으로 발생한다. 내가 분석한 바에 따르면 개념적 혁신가들의 진정한 적은 고정된 사고 습관의 확립과, 전문 분야의 복잡성에 대한 인식 증가다. 가장 극단적인 개념적 혁신의 힘은 오래된 문제를 완전히 새로운 방식으로 바라보고, 그 과정에서 문제를 대폭 단순화하는 데 있다. 따라서 한 가지 접근 방식에 집착할 정도로 오랫동안 문제를 연구하면 새로운 개념적 혁신을 저해할 수 있으며, 세부 사항과 복잡성에 매몰될 정도로 오랫동안 문제를 연구하는 것 역시 마찬가지다. 따라서 개념적 혁신가는 틀에 갇혀 단순한 탈출구를 찾을 수 없게 될 수 있다. 중요한 개념적 혁신가들조차도 중요한 초기 성과의 포로가 되어, 새로운 부가가치를 창출하지 않은 채 동일한 분석을 반복하거나 동일한 제품을 지속적으로 생산하는, 편안하지만 비생산적인 관행에 빠질 수 있다.

피카소를 비롯한 중요한 개념적 혁신가들은 이전의 혁신을 활용하여 문제를 해결할 수 없도록, 이전 작업과 다른 새

로운 문제를 선택하거나 제기함으로써 이러한 반복의 위험을 피했다. 개념적 혁신가들은 스타일이나 문제를 빠르게 바꿀 수 있다는 이점이 있고, 언제 이러한 변화를 꾀해야 하는지를 아는 것이 창의적 기여에서 핵심이 될 수 있다. 문제를 더 급진적으로 바꿀수록 거대한 새로운 혁신의 가능성은 더욱 커진다.

많은 성공적인 개념적 혁신가는 또한 자신의 장점이 오래된 문제에 대해 간단한 해결책을 제시하는 데 있다는 점을 인식했다. 문제의 복잡성에 대한 인식이 증가함에 따라 간단한 일반화를 인식하는 능력이 점진적으로 감소할 수 있기 때문에, 이러한 혁신가들 중에는 상세한 경험적 증거나 복잡한 분석 방법에 대해 지나치게 몰입하지 않는 것이 중요하다고 인식한 사람들도 있었다. 개념적 혁신가의 천재성은 대부분 단순한 일반화가 부적절해 보일 정도로 많은 증거를 취하지 않고, 문제에 대한 새로운 해결책을 공식화하는 데 충분한 정도의 증거만 받아들일 수 있다는 데 있다.

개념적 혁신가가 단거리 주자라면, 실험적 혁신가는 마라토너다. 이들이 원하는 바를 이룰 수 있었던 것은 오랜 기간에 걸쳐 점진적으로 능력을 키우고 전문지식을 축적한 덕택이다. 말년에 세잔은 에밀 베르나르에게 수십 년에 걸친 연구로 얻은 이익과 비용에 대해 얘기했다. "자네가 우리 집에서 보았던 지난 연구에서 다소 느리지만 더 많은 진전을 이루었다고 생각해. 그러나 그림을 통해 자연에 대한 이해가

깊어지고 표현 수단은 발달했지만, 노화에 따른 신체적 약화를 동반한다는 사실을 말해야 한다는 게 매우 고통스럽군."46 실험적 혁신가들이 피할 수 없었던 것은 노화와 질병만은 아니었다. 왜냐하면 작업에 대한 흥미를 잃고 산만해지는 것은 고통스러울 정도로 성취가 느리게 오는 사람들이 흔히 빠질 수 있는 위험이기 때문이다. 더딘 속도에 무력감을 느낄 때는, 그럼에도 불구하고 세잔이 그랬던 것처럼 느린 진전도 진전이라는 사실을 인식하는 것이 중요하다. 다른 사람들이 고집스럽다고 생각할지라도 꾸준히 일련의 연구를 따라가는 것이 실험적 혁신가들의 미덕이다.

실험적 예술가와 학자들은 자신의 기술이 무엇인지를 인식하는 것이 매우 중요하며, 그래야 자신이 개발한 기술과 과거에 습득한 지식을 활용할 수 있도록 구조나 내용이 충분히 유사한 새로운 문제들을 선택할 수 있다. 안타깝게도 작업에 대한 타인의 인정은 보통 개념적 동료 예술가들보다 실험가들에게 더 느리게, 더 늦은 시기에 찾아오지만, 실험가들은 문제를 자주 바꿔서 동일 분야의 개념주의자들과 경쟁하려는 유혹을 이겨내야 한다. 이러한 노력을 지속한다면, 나이가 들면서 점점 자신의 작업에 대해 통달해가는 과정을 보람으로 느낄 수 있다.

세잔과 다른 많은 위대한 실험적 혁신가들을 괴롭혔던 문제는, 대중에게 작품을 발표하는 시기를 결정하는 것이었다. 많은 실험가는 작품을 보여주는 데 지나치게 신중한 모

습을 보여왔다. 이로 인해 작품에 대한 비판적인 반응을 사실상 차단하여 작품을 더욱 발전시킬 수 있는 기회를 제한하거나, 직업적 성공을 거두지 못하여 작품에 투여할 수 있는 자원이 줄어듦으로 인해 진전이 더욱 늦어질 수 있다. 세잔은 실험적 동료 예술가인 모네에 비해 작품에서 새로운 것을 성취했을 때, 완전히 만족하지 못하더라도 그만 손을 놓는 쪽이 더 가치 있을 수 있음을 더 느리게 인식했고, 관련 접근방식을 더 진전시키고자 계획했다. 실험가들은 완벽주의적 경향이 있고, 작품이 완전무결해야 한다는 믿음은 그들에게 때로 '적'이었다. 따라서 불확실성으로 진전을 막는 대신, 이를 더 많은 연구를 자극하는 촉매제로 활용할 수 있는 능력을 키우는 것이 중요하다. 실험적 혁신가들은 미해결 작품이 반드시 미완성은 아니며, 미완성된 작품이라도 새로운 아이디어나 접근방식을 통해 해당 분야에 기여할 수 있다는 사실을 배워야 한다.

실험적 예술가와 학자들에게 중요한 또 다른 문제는 세잔이 신체의 약화라고 부른 문제 등 노화에 건설적으로 대응하는 방법에 관한 것이다. 이 책에서 보았듯이 나이가 든다고 해서 반드시 창의력이 떨어지는 것은 아니다. 세잔은 65세 이후 전성기를 맞이했고, 헨리 제임스는 61세에 최고의 소설 중 하나를 썼으며, 프란스 할스는 80세에 자신의 가장 중요한 그림을 완성했다. 다른 위대한 실험적 예술가들로 연구를 확대 적용할 경우 더 많은 사례를 찾아볼 수 있다. 화가

들의 경우 피에르 보나르는 65세 이후에 가장 위대한 공헌을 했고, 한스 호프만은 80세 이후 가장 큰 업적을 남겼다. 엘리자베스 비숍은 그녀의 가장 위대한 시 중 하나인 「하나의 기술One Art」을 65세에 썼고, 헨리크 입센은 60세 이후 「헤다 가블러」와 다른 주요 희곡들을 집필했으며, 도스토옙스키는 사망 직전인 59세 때 가장 위대한 소설 『카라마조프가의 형제들』을 완성했다.[47] 그러나 모든 예술 분야에서 50대 후반부터는 위대한 업적이 상대적으로 드물기 때문에, 여기서 제시한 사례들은 이례적으로 보인다. 그러나 이 책에서 살펴본 영화감독들은 더욱 흥미로운 가능성을 시사한다. 존 포드, 하워드 호크스, 앨프리드 히치콕이 모두 50대 후반과 60대에 최고의 전성기를 맞이했다는 사실이 너무나 분명하기 때문이다. 할리우드 스튜디오 체계에서 영화를 만드는 작업이 이 연구에서 고려된 다른 종류의 예술 작품보다 분명히 더 고도의 협업이 필요한 활동이었기 때문에, 단독 활동을 했을 때에 비해 나이로 인해 심하게 제약 받지 않으면서 자신의 능력을 가장 유리하게 사용할 수 있었을 수도 있다.

이 가설을 뒷받침하는 증거는 고도의 협업이 요구되는 다른 예술 분야에서도 찾아볼 수 있다. 위대한 실험적 건축가 프랭크 로이드 라이트는 65세 이후 낙수장Fallingwater, 뉴욕 구겐하임미술관 등 위대한 건물들을 설계했다.[48] 이 점에 있어서 라이트가 유일무이한 건축가는 아니고, 다른 위대한 건축가들도 고령의 나이에 주요 작품들을 탄생시켰다. 하버

드대 대학원은 발터 그로피우스가 67세에 세웠고, 롱샹 성당은 르코르뷔지에가 63세일 때 지어졌다. 시카고 860-880 노스레이크쇼어 드라이브아파트는 미스 반데어로에가 65세일 때 건축됐다. 포스워스에 있는 킴벨미술관은 루이스 칸이 65세일 때 세워졌다. 루브르에 있는 I. M. 페이의 유리 피라미드는 그가 64세에 의뢰받은 것이고, 빌바오의 구겐하임미술관은 프랭크 게리가 68세일 때 세워졌다. 그리고 쿠알라룸푸르의 페트로나스 타워는 시저 펠리가 72세였을 때 건축됐다.[49] 위대한 영화 감독과 건축가들의 이러한 사례가 실험적 예술가와 학자들에게 주는 교훈은 협업의 이점이다. 왜냐하면, 실험가들은 젊은 동료나 조수들과 함께 일하면서 자신들의 귀중한 기술과 전문 지식을 자신에게 최대한 유용하게 활용할 수 있기 때문이다.

5.
구도자와 발견자

저는 연구를 계속하고 있으며 제 노력이 어느 정도 만족스러우면 바로 결과를 알려드리겠습니다.[50]
_ 폴 세잔이 앙브루아즈 볼라르에게 보낸 편지, 1902

분석적 접근에 대한 집착으로 인해 그림이 종종 방향을 잃고 말았다. 연구 정신은 현대 미술의 긍정적이고 결정적인 요소들을 완전히 이해하지 못한 사람들에게 왜곡된 영향을 미쳤다.[51]
_ 파블로 피카소, 1923

창의성은 이론가나 경험주의자의 전유물이 아니며, 주요 혁신은 젊은이나 노인들만의 전유물이 아니다. 연역적으로 일하는 개념적 혁신가와 귀납적으로 일하는 실험적 혁신가 모두 광범위한 지적 활동에서 중요한 업적을 이뤄왔다.

개념적 혁신가 대부분은 젊은 천재들로 활동 초기에 자신의 분야에서 대혁신을 불러오지만, 실험적 혁신가들은 보통 인생 후반기에 가장 위대한 업적을 이루는 나이든 거장들이다. 이 두 유형의 혁신가들 사이에는 긴장감이 있는데, 이는 작품을 만드는 방법뿐만 아니라 자신의 전문 분야에 대한 개념도 다르기 때문이다. 개념적 혁신가들은 보통 생각이나 감정을 요약하여 망설임 없이 말하는 반면, 실험적 혁신가들은 자신의 직업이 달성하기 어려운 방법을 탐색하고 인식을 표현해가는 긴 과정이라 생각한다. 접근 방식 사이의 긴장감은 때때로 갈등을 일으키기도 하지만, 개념적 예술가와 학자들이 실험을 통해 얻어진 새로운 인식이나 증거를 수용하고, 실험가들은 개념적 발견을 통해 자신들의 연구 범위를 확장할 수 있기 때문에 이러한 긴장감은 장기적으로는 생산적일 수 있다.

이 책은 다양한 예술 분야에서 이 두 접근 방식을 어떻게 이해할 수 있는지 보여주었다. 아울러 접근 방식 간의 차이를 인식함으로써 얻을 수 있는 몇 가지 이점을 보여주었는데, 가장 중요한 이점 중 하나는 인간의 창의성에서 생애주기의 역할을 더 깊이 이해하게 되었다는 점이다.

연구를 통해 드러난 기본적인 결과는 각 예술 활동의 가까운 역사에서 개념적 혁신과 실험적 혁신이 모두 심대한 역할을 했다는 인식이다. 이 사실은 매우 중요하다. 왜냐하면 자신의 분야에 기여하는 데 있어, 연역적이든 귀납적이든 특

정 방식으로 생각하고 일하는 능력보다 적성과 야망이 더 중요한 요소임을 암시하기 때문이다. 또한 그러한 적성 유형이 과거에 해당 분야에서 가장 큰 역할을 했던 적성 유형일 필요는 없다. 왜냐하면 이 분석 결과는 혁신가가 자신의 분야에서 생산적으로 사용되는 접근 방식을 단순히 따르기만 하는 것이 아니라, 종종 그러한 방식을 변화시킨다는 사실을 보여주기 때문이다.

실험적 혁신가는 찾고 개념적 혁신가는 발견한다. 이러한 차이에 대한 이해를 높이면 우리가 공부하는 학문의 발전에 대해 더 잘 이해할 수 있고, 아울러 우리 자신의 창의성을 높이는 데에도 도움이 될 수 있다. 왜냐하면 실험적 창의성과 개념적 창의성의 차이를 인식하면 우리가 생각하는 방식뿐만 아니라 우리가 배우는 방식을 더 잘 이해할 수 있기 때문이다.

후기

경제학 분야 우등 논문을 쓰느라 눈코 뜰 새 없이 바빴던 대학 4학년 시절, 나는 잠시 한숨을 돌리고자 그해 봄 다른 학과에서 여러 과목을 수강했고, 그중 하나가 현대 미술사 개론이었다. 한 세기가 채 안 되는 기간 미술을 극적으로 변화시킨 일련의 중요한 혁신에 초점을 맞춘 흥미로운 강의였다. 1960년대까지 현대 미술의 발전 과정을 다뤘는데, 학기의 마지막 몇 주 동안 나를 놀라게 한 것은 그 시대 주요 화가들이 매우 젊은 나이였다는 사실이었다. 재스퍼 존스, 프랭크 스텔라, 래리 푼스와 같은 화가들은 우리가 공부했던 그림을 그렸을 당시에 대부분 대학생의 나이였다.

이 강좌를 통해 나는 현대 미술의 매력에 빠져들었고, 그 후 몇 년 동안 훌륭한 컬렉션을 보유한 여러 미술관을 방문할 기회가 있었다. 이곳에선 1940년대에서 1950년대를 지

배했던 추상표현주의 화가들의 후기작에 집중하고 있었으나, 팝 아티스트와 차세대 주요 화가들의 초기작들도 중요하게 취급했다. 이를 통해 1960년대 주요 화가들의 젊은 시절 작품을 충분히 감상할 수 있었는데, 예를 들어 미국 현대미술의 최고 컬렉션을 보유하고 있는 뉴욕현대미술관에는 로버트 라우션버그, 재스퍼 존스, 짐 다인, 프랭크 스텔라 등이 서른 살 이전에 그린 그림들이 꾸준히 전시되었다.

19세기 미국 도시 이민자와 그 자녀 세대의 경제적 이동성에 관한 대규모 연구를 10년째 이어오고 있던 1997년의 여름, 나는 잠시 틈을 내어 미국 화가들이 작품을 완성했을 때의 연령이 그 작품들의 경매 가격에 어떠한 영향을 미치는지를 살펴봄으로써 이들의 작품 활동 기간을 체계적으로 조사해보기로 했다. 주요 작가 수십 명의 작품 경매가를 수집하기 시작하던 시점에는 이 작업이 내게 인간 창의성의 생애 주기에 대해 새로운 것을 알게 해줄 거라고는 미처 상상하지 못했다. 당시 나는 이에 대한 최신 이론이 무엇인지는커녕 그런 이론이 있다는 사실조차 알지 못했다. 그러나 그 후 몇 해 동안 미술계에서 실험적 혁신가와 개념적 혁신가가 작업 방식이나 작품 활동 기간에서 뚜렷한 차이가 있음을 알게 되었고, 실험적 활동의 과정이 얼마나 급진적이고도 예상 밖의 결과를 가져올 수 있는지를 생생하게 알 수 있었다. 그 몇 달 동안 파악한 내용을 바탕으로 연구가 계속 이어졌고, 이러한 연구들이 단계별로 누적되어 나온 결과는 정말 뜻밖이

었다.

작품 경매 가격에 대한 초기 분석 결과는 이해하기가 좀 어려웠다. 잭슨 폴록, 빌럼 더코닝, 마크 로스코 등은 경력이 쌓이면서 작품의 가치가 오른 반면, 재스퍼 존스, 로버트 라우션버그, 앤디 워홀 등은 아주 어린 나이에 가장 가치 있는 작품을 완성했다. 이러한 연령 간 가격 차이가 왜 그렇게 큰지 이해하기 위해 개별 화가들의 활동 기간을 더 자세히 살펴보기 시작했다. 내가 무엇을 찾고 있는지는 확실하지 않았지만, 예술가들의 작업 방식, 목표, 예술적 특징, 최고의 작품이 탄생한 시기 등을 주로 고려했다. 그 결과 생애주기에 따른 두 가지 다른 가격 패턴이 생애주기에 따른 예술적 창의성의 매우 다른 패턴을 나타내는 지표이며, 이는 결국 매우 다른 예술적 목표와 매우 다른 그림 제작 방법과 관련이 있다는 것을 처음 인식하게 되었다. 나는 처음으로 1960년대의 젊은 예술가들이 근본적으로 다른 목표를 추구하면서 근본적으로 다른 방법을 사용했기 때문에 이전 세대와는 완전히 다른 작품을 만들어냈다는 사실을 이해하기 시작했다.

이러한 흥미로운 발견을 시작으로 나는 처음 결론지었던 일반화가 일리가 있는지 알아보기 위해 더 많은 화가를 대상으로 폭을 넓혀갔다. 뜻밖에도 나의 이론은 매우 타당했고, 미술학자들이 위대한 현대 화가들에 대해 수집한 방대한 양의 세부 분석과 정보는 일정한 패턴에 맞아 들어가기 시작했

다. 나의 분석이 현대 미술사에 대한 이해의 폭을 넓혔다는 점을 깨닫고, 혁신의 두 가지 패턴에 대한 분석을 활용하여 현대 회화 발전의 결정적 순간이나 사건에 관한 이야기에 도움이 되는 핵심적인 정보를 알리고자 책을 집필하게 되었다.

책을 완성한 후 나는 계속해서 분석한 내용을 다른 화가 집단에 확대 적용했고, 분석이 어떤 영향을 미치는지를 계속해서 확인하고 있었다. 그러나 이 기간 실험적 접근방식과 개념적 접근방식 간의 기본적 차이와 더불어 현대 회화에서 파악한 행동 양식들이, 전부는 아니더라도 지적 활동의 훨씬 더 일반적인 특성이 아닐까 의심해보기 시작했다. 당시 회화의 역사에 빠져 있었기 때문에 이러한 의심을 선뜻 확인해보고 싶지는 않았지만, 결국 호기심을 이기지 못하고 다른 예술 분야로 눈길을 돌리게 되었다. 화가에 대한 연구를 통해 고급 문학비평을 참고할 수 있다는 것이 얼마나 가치 있는 일인지 알게 되었으므로 먼저 주요 현대 시인의 표본을 연구하기로 했다. 이 시인들의 목표, 작업 방식, 작품에 대해 배우기 시작하면서 매우 놀랍게도 실험적이고 개념적인 범주가 문학에도 그대로 적용될 수 있다는 점을 알게 되었고, 분석을 통해 시인들이 지닌 창의성의 생애주기 패턴을 정확히 예측할 수 있다는 점에 놀랐다. 시인에 대한 선행 연구를 마친 후 곧바로 소설가들을 연구하기 시작했고 이들의 강점과 약점, 생애에 걸친 작품세계를 분석하면서 학자들이 작가에 대해 수집한 많은 자료가 얼마나 쉽게 체계적 패턴으

로 정리될 수 있는가에 대해서도 놀라게 되었다. 화가와 마찬가지로 시인과 소설가에게도 이러한 분석을 적용했을 때는 놀라운 이점이 있었다. 이전에는 이해할 수 없었던 작가들의 행동과 작품의 전개 양상이 예술가의 유형에 대한 일반적 특성으로 설명될 수 있었기 때문이다.

이 책은 예술적 창의성의 생애주기에 대한 그간의 연구를 개괄적으로 설명한다. 화가로부터 시작해서 예술가들을 분류하는 방법, 활동 경력에 따라 창의성을 측정할 수 있는 방법을 보여준다. 그런 다음 근대 이전의 화가, 근대 조각가, 시인, 소설가, 영화감독을 차례로 다루면서 다른 중요한 예술가 그룹에 분석을 적용한다. 마지막 장에서는 이 연구 결과들을 더 넓은 관점에서 바라보고, 다른 예술가 및 심리학자들의 견해와 비교하여 이 연구가 인간의 창의성 전반에 대한 우리의 이해에 어떻게 기여하는지, 그리고 우리 자신의 창의성을 높이는 데 어떻게 도움이 될 수 있는지를 고찰한다.

이 책이 개인의 창의성에 대한 더 나은 후속 연구로 이어지기를 바란다. 이 주제는 지금껏 경제학자들이 관심을 갖지 않았지만 경제학적 분석의 의제로도 확장되어 외연을 넓혀나가고 더 현실적 효용이 논의될 수 있기를 바란다. 심리학자들은 뛰어난 개인의 창의적 생애주기를 연구해왔으나, 이 책의 마지막 장에서 설명했듯이 이들의 연구에는 결함이 있다고 생각한다. 이 책이 심리학자들의 연구를 개선하는 데

활용되길 바란다. 예술가의 생애주기를 다른 예술가의 그것과 분리시켜 독립된 것으로 살펴온 인문학자들도, 이 연구를 통해 체계적인 비교의 시각을 얻을 수 있기를 바란다.

연구하면서 내가 만족스러웠던 점 중 하나는 예술에 대한 이해의 폭을 넓힐 수 있었다는 점이다. 다른 사람들도 이러한 체계적인 접근을 통해 이해의 폭을 넓히고, 미술작품을 감상하거나 소설을 읽을 때 더 큰 기쁨을 경험할 수 있기를 바란다.

연구를 수행하면서 다양하게 많은 도움을 받았다. 그중 두 분의 도움이 가장 컸고 특히 감사의 말을 전하고 싶다. 프로젝트 초기 켄터키대학 미술사 교수인 로버트 젠슨의 현대 미술 시장의 기원에 관한 흥미로운 책을 접했다. 내가 연락했을 때, 젠슨 교수는 내 연구에 큰 관심을 보였고 그때부터 지금까지 우리는 많은 대화를 나눴다. 이러한 과정에서 나는 젠슨 교수의 한결같은 친절함과 더불어 미술사에 관한 방대한 지식의 도움을 얻을 수 있었다. 젠슨 교수의 인내심, 열린 사고와 지적 호기심 덕분에 우리의 토론은 무척 즐거웠다. 그의 도움과 격려 없이도 연구할 수는 있었겠지만, 무척이나 어렵고 지루했을 것이다.

회화를 넘어 연구 대상을 확장하기 시작했을 때 운 좋게도 시카고대학 영문학 대학원생인 조슈아 코틴을 연구 보조원으로 채용할 수 있었다. 코틴은 현대시와 소설 모두에 조예가 깊었고, 덕분에 지난 2년 동안 놀라우리만치 능숙하고

도 효율적으로 현대문학의 발전을 이해할 수 있었다. 코틴의 비평과 폭넓은 지식 덕분에 작가들의 업적에 더욱더 큰 의미를 부여할 수 있었다.

이 책의 대략적인 내용은 2003년 파리 아메리칸대학에서 열린 「예술을 측정하기」라는 제목의 콘퍼런스에서 발표한 논문을 바탕으로 하고 있다. 환대해준 아메리칸대학의 제라르도 델라 파올레라 학장과 논평해준 마틴 캠프, 카밀 세인트 자크에게 감사를 전한다.

클레인 포프는 늘 경제사에 관한 내 글을 읽고 논의 상대가 되어주었다. 연구 주제를 바꾸었음에도 지속적으로 도움을 준 데 대해 감사한다. 화가에 관한 연구에 큰 관심을 보여주고 『역사적 방법』에 실린 내 초기 논문을 기꺼이 출판해주며 격려를 아끼지 않은 모건 쿠서도 빼놓을 수 없다.

시카고대학의 여러 동료에게도 감사의 말을 전한다. 시카고대학, 뉴욕대학, 노스캐롤라이나대학 그리고 프랑스 사회과학고등연구원의 세미나, 미국 남부경제학회, 전미경제학회, 전미미술교육협회 연례회의 세션의 참가자들에게도 고견을 주신 데 대해 감사드린다. 연구 보조원 역할을 훌륭히 수행해준 로라 데만스키, 피터 노섭, 보조금을 통해 연구에 재정적 도움을 준 미국 국립과학재단에도 감사드린다.

내 연구에 관심을 보여준 프리스턴대학 출판부의 팀 설리반에게도 감사드린다.

끝도 없이 수정작업을 거친 원고를 타이핑하며 실험적

연구 프로젝트의 단점을 몸소 알게 된 셜리 오그로도스키에게 언제나 그렇듯이 효율적인 업무 처리와 힘든 작업 중에도 늘 긍정성을 잃지 않는 모습을 보여준 데 대해 감사의 말을 전한다.

주

서문

1 Gauguin, *Writings of a Savage*, pp.212, 267.
2 Stein, *Autobiography of Alice B. Toklas*, p.120.
3 Sickert, *Complete Writings on Art*, p.253.
4 Whistler, *Gentle Art of Making Enemies*, p.30.
5 Rosenberg, *Discovering the Present*, pp112, 118.

1장 이론

1 Bowness, *Modern European Art*, p.73.
2 Doran, *Conversations with Cézanne*, p.163.
3 Barr, *Picasso*, p.270.
4 Cézanne, *Paul Cézanne, Letters*, pp.329-330.
5 Fry, *Cézanne*, p.3.
6 Bowness, *Modern European Art*, p.37.
7 Doran, *Conversations with Cézanne*, pp.59, 78.

8 Bell, "Debt to Cézanne," p.77.
9 Cézanne, *Paul Cézanne, Letters*, pp.302-303.
10 Gasquet, *Joachim Gasquet's Cézanne*, p.148.
11 Sylvester, *Looking at Giacometti*, pp.35-36.
12 Schapiro, *Paul Cézanne*, pp.18-19.
13 Doran, *Conversations with Cézanne*, p.38.
14 Cézanne, *Paul Cézanne, Letters*, pp.316-317.
15 Merleau-Ponty, *Sense and Non-Sense*, pp.14-15.
16 Fry, *Cézanne*, pp.47-48.
17 Schapiro, *Paul Cézanne*, p.18.
18 Schapiro, *Paul Cézanne*, p.19.
19 Barr, *Picasso*, pp.270-271.
20 McCully, *Picasso Anthology*, p.145.
21 Berger, *Success and Failure of Picasso*, pp.35-36.
22 Cabanne, *Pablo Picasso*, p.272.
23 Galenson, "Quantifying Artistic Success," table 3; Galenson, "Measuring Masters and Masterpieces," table 3.
24 Rubin, Seckel, and Cousins, *Les Demoiselles d'Avignon*, pp.14, 119.
25 Richardson, *Life of Picasso*, 2:45-83.
26 Golding, *Cubism*, p.60
27 Gilot and Lake, *Life with Picasso*, pp.123-134.
28 Cabanne, *Pablo Picasso*, p.511.
29 Schapiro, *Unity of Picasso's Art*, pp.5, 29.
30 Schlemmer, *Letters and Diaries of Oskar Schlemmer*, p.102.
31 McCully, *Picasso Anthology*, pp.146-148.
32 Valéry, *Degas, Manet, Morisot*, p.51.
33 This is an extension of the scheme presented by Richard Wollheim, "Minimal Art," p.396.
34 Rewald, *Post-Impressionism*, p.86.
35 Gauguin, *Writings of a Savage*, p.5.
36 Van Gogh, *Complete Letters of Vincent van Gogh*, 2, pp.606-607.
37 Duchamp, *Writings of Marcel Duchamp*, p.125.
38 Friedman, *Charles Sheeler*, p.72.

39 Stiles and Selz, *Theories and Documents of Contemporary Art*, p.89.
40 Madoff, *Pop Art*, p.104.
41 Zevi, *Sol LeWitt*, p.78.
42 Lyons and Storr, *Chuck Close*, p.29.
43 Smithson, *Robert Smithson*, p.192.
44 Mangold, *Robert Mangold*, p.163.
45 Richter, *Daily Practice of Painting*, pp.23, 30.
46 Gouma-Peterson, *Breaking the Rules*, p.60.
47 Benezra and Brougher, *Ed Ruscha*, p.146.
48 Kimmelman, "Modern Op," p.48.
49 Kendall, *Monet by Himself*, p.178.
50 Renoir, *Renoir, My Father*, p.188.
51 Lindsay and Vergo, *Kandinsky*, p.370.
52 Klee, *Diaries of Paul Klee, 1898-1918*, pp.236-237.
53 Holty, "Mondrian in New York," p.21.
54 Miró, *Joan Miró*, p.211.
55 Sylvester, *Looking at Giacometti*, pp.76-77.
56 Shapiro and Shapiro, *Abstract Expressionism*, p.397.
57 Friedman, *Jackson Pollock*, p.100.
58 De Kooning, *Spirit of Abstract Expressionism*, p.69.
59 Gibson, *Issues in Abstract Expressionism*, p.241.
60 Terenzio, *Collected Writings of Robert Motherwell*, p.227.
61 Graham-Dixon, *Howard Hodgkin*, p.214.
62 Balthus, *Vanished Splendors*, p.55.
63 Gruen, *Artist Observed*, p.302.
64 Kimmelman, *Portraits*, p.43.
65 Kuthy, *Pierre Soulages*, p.23.
66 Livingston, *Art of Richard Diebenkorn*, p.72.
67 Rose, *Frankenthaler*, p.36.
68 Bernstock, *Joan Mitchell*, p.57.
69 Simon, *Susan Rothenberg*, p.137.
70 Vollard, *Cézanne*, p.86.
71 Rewald, *Paintings of Paul Cézanne*.

72 O'Brian, *Pablo Ruiz Picasso*, p.288.
73 Gilot and Lake, *Life with Picasso*, p.123.
74 Lehman, *Age and Achievement*, pp.330-331.
75 Joyce, *Hockney on "Art"*, p.214.
76 Rubin, *Cézanne*, p.37.
77 Golding, *Cubism*, p.15.
78 Sickert, *Complete Writings on Art*, p.216.
79 Ghiselin, *Creative Process*, p.14.
80 Kubler, *Shape of Time*, p.10.81
81 Warhol, *Philosophy of Andy Warhol*, p.178.
82 Bourdieu, *Field of Cultural Production*, p.116.
83 Tuchman and Barron, *David Hockney*, p.87.
84 Baxandall, *Patterns of Intention*, chaps. 1-2.
85 Schapiro, *Worldview in Painting*, pp.142-143.
86 Kubler, *Shape of Time*, p.10.
87 사회학자 피에르 부르디외는 예술과 문학을 언급하면서, "사실 어떤 조건이나 조화로도 환원될 수 없는 독특한 창작자인 '위대한 개인'에 대한 미화가 더 일반적이거나 논란의 여지가 없는 분야는 거의 없다"고 말했다(『문화 생산의 장』, 29쪽).
88 학자들의 경우와 마찬가지로, 주요 예술가들은 일반적으로 동료 예술가들로부터 가장 먼저 인정받는다. 앨런 보우니스의 『성공의 조건』의 흥미로운 논평 참조.
89 Tomkins, *Off the Wall*, p.118.
90 Richter, *Daily Practice of Painting*, pp.24, 256.
91 Bowness, *Modern European Art*, p.73.
92 Sylvester, *About Modern Art*, pp.229-230.
93 Fry, *Last Lectures*, pp.3, 14-15.

2장 측정

1 Kubler, *Shape of Time*, p. 83.
2 Rosenberg, *Art on the Edge*, p.80.

3 상세한 내용은 *Painting outside the Lines*, pp.195-196.
4 이항 종속 변수를 미술관이 소유한 그림의 경우 1, 그렇지 않은 경우 0으로 설정한 회귀 분석 결과, 다음과 같은 추정치가 도출되었다(괄호 안에 t-통계 표시):

 미술관이 소유했을 확률 = 0.249 + 0.0041 제작 당시 연령,
 $\qquad\qquad\qquad$ (4.04) \quad (3.08)
 $$N = 945, R^2 = 0.01$$

5 예를 들어, 세잔의 그림 8점은 「갤런슨의 예술적 성공의 계량화」(17n1)에서 조사된 여러 교과서 중 4권 이상의 교과서에 등장했다. 이 8점의 그림의 평균 크기는 2,151제곱인치로, 이는 르왈드의 카탈로그 레조네에 수록된 세잔의 모든 그림의 전체 평균인 657평방인치보다 3배 이상 큰 수치다.
6 그림의 표면적(평방인치)을 종속 변수로 하여 자연 로그 회귀를 하면 다음과 같은 추정치가 산출된다.

 Ln(크기) = 4.86 + 0.22 제작 당시 연령 + 0.337 미술관 소유권,
 \qquad (43.7) $\;$ (9.33) $\qquad\qquad$ (5.80)
 $$N = 945, R^2 = 1.24$$

 따라서 그림이 제작된 연령을 통제한 결과, 르왈드의 카탈로그 발간 당시 미술관이 소유한 세잔의 그림은 개인이 소유한 그림보다 평균적으로 3분의 1 정도 더 큰 것으로 나타났다.
7 세잔에 대한 이러한 결과는 다른 예술가들에게도 확대 적용될 수 있다. 예술가가 최고의 작품을 남긴 시기에 대한 미술학자들의 판단은 일반적으로 시장 가치와 일치한다는 것은 추후 설명된다. 결과적으로, 이러한 최고의 작품은 미술관에서 가장 많이 찾는 작품이기 때문에, 경매 시장에서는 일반적으로 예술가의 전성기 작품의 실제 가치를 남은 작품 활동 이력에 비해 과소평가하게 된다. 이러한 효과로 인해 일반적으로 작가가 최고의 작품을 탄생시킨 시기를 파악하는 데 경매 데이터가 유용하게 사용된다.
8 Greenberg, *Collected Essays and Criticism*, 4, p.118.
9 De Chirico, *Memoirs of Giorgio de Chirico*, pp.70, 225.
10 Duret, *Manet and the French Impressionists*, p.72.
11 Pissarro, *Letters to His Son Lucien*, p.49.
12 Pissarro, *Letters to His Son Lucien*, p.277.

13　Gue´rin, *Lettres de Degas*, p.107.
14　Vollard, *Degas*, p.102.
15　Vale´ry, *Degas, Manet, Morisot*, p.50.
16　무어, 『인상과 의견』, 229쪽. 33권의 교과서를 조사한 결과, 드가의 무용수 그림 20점이 총 29회 수록된 것으로 나타났지만, 그중 4권 이상에 등장한 그림은 없었다; 갤런슨의 「예술적 성공의 계량화」, 13쪽.
17　Kandinsky, *Kandinsky, Complete Writings on Art*, pp.369-370.
18　Golding, *Paths to the Absolute*, p.67.
19　Kuh, *Artist's Voice*, p.191.
20　Goodrich and Bry, *Georgia O'Keeffe*, p.19.
21　Kuh, *Artist's Voice*, p.190.
22　Lynes, *O'Keeffe, Stieglitz and the Critics, 1916-1929*, p.288.
23　Selz, *Work of Jean Dubuffet*, p.105.
24　러셀, 『마티스: 아버지와 아들』, 286쪽; 뒤뷔페의 주목할 만한 개별 작품이나 전성기가 없음을 보여주는 교과서의 증거를 보려면, 『뉴욕학교 대 파리학교』, 166쪽 참조.
25　Heller, *Edvard Munch*, pp.70-80, 107.
26　Giry, *Fauvism*, p.250.
27　Hamilton, *Painting and Sculpture in Europe*, p.166.
28　Cooper, *Cubist Epoch*, p.42.
29　Richardson, *Life of Picasso*, 2, p.105.
30　Green, *Juan Gris*, pp.41, 55; Golding, *Cubism*, pp.130-131.
31　Green, *Juan Gris*, pp.18-19; Golding, *Visions of the Modern*, p.92.
32　Green, *Juan Gris*, p.51.
33　Soby, *Giorgio de Chirico*, pp.42, 161.
34　Soby, *Giorgio de Chirico*, p.157.
35　Soby, *Giorgio de Chirico*, p.161.
36　Varnedoe, *Jasper Johns*, p.7.
37　Battcock, *Minimal Art*, p.161.
38　Friedman, *Jackson Pollock*, p.100.
39　Shapiro and Shapiro, *Abstract Expressionism*, p.397.
40　Newman, *Barnett Newman*, p.248.
41　Spender, *From a High Place*, p.275.

42　Sylvester, *Interviews with American Artists*, p.57.
43　Breslin, *Mark Rothko*, p.232.
44　De Kooning, *Spirit of Abstract Expressionism*, p.226.
45　Newman, *Barnett Newman*, p.254.
46　Breslin, *Mark Rothko*, pp.317, 469.
47　Breslin, *Mark Rothko*, p.526.
48　Breslin, *Mark Rothko*, p.211.
49　Karmel, *Jackson Pollock*, pp.20–21.
50　Newman, *Barnett Newman*, p.251.
51　Newman, *Barnett Newman*, p.240.
52　Hess, *Willem de Kooning*, p.149.
53　Friedman, *Jackson Pollock*, p.183.
54　Jones, *Machine in the Studio*, p.90.
55　Sylvester, *Interviews with American Artists*, p.224.
56　Madoff, *Pop Art*, p.104.
57　Battcock, *Minimal Art*, p.158.
58　Johns, *Writings, Sketchbook Notes, Interviews*, p.113.
59　Jones, *Machine in the Studio*, pp.197–198.
60　Gruen, *Artist Observed*, p.225.
61　Battcock, *Minimal Art*, pp.157–158.
62　Madoff, *Pop Art*, pp.107–108.
63　On the selection of these ten artists, see Galenson, "Was Jackson Pollock the Greatest Modern American Painter?" table 2, p.119.
64　Bowness, *Conditions of Success*, pp.9–11.
65　Franc, *Invitation to See*. For a list of individuals consulted in the selection of the works, see p.185.
66　E.g., see Wood et al., *Modernism in Dispute*, pp.77–81.
67　Solomon, "Frank Stella's Expressionist Phase," p.47.
68　Graczyk, "MOMA Hiatus Gives Houston Rare Art."
69　Graczyk, "MOMA Hiatus Gives Houston Rare Art."
70　Elderfield, *Visions of Modern Art*, p.19.
71　Graczyk, "MOMA Hiatus Gives Houston Rare Art."
72　Bowness, *Conditions of Success*, p.51.

73 Duff, "In Payscales, Life Sometimes Imitates Art," p.B1.
74 Galenson, "Quantifying Artistic Success", table 5, p.14; Galenson, "Measuring Masters and Masterpieces", table 5, p.63.
75 Franc, *Invitation to See*, pp.58, 170.

3장 확대 적용

1 Zevi, *Sol LeWitt*, p.80.
2 Crone, "Form and Ideology", pp.87-88; Livingstone, "Do It Yourself", pp.69-72.
3 Bockris, *Warhol*, pp.164, 170.
4 Zevi, *Sol Le Witt*, p.95.
5 Russell, *Seurat*, pp.135-165; Herbert, *Seurat*, pp.83-84.
6 Rich, *Seurat and the Evolution of "La Grande Jatte"*, p.10.
7 Rich, *Seurat and the Evolution of "La Grande Jatte"*, p.58.
8 Rewald, *Georges Seurat*, p.26.
9 Spurling, *Unknown Matisse*, p.293.
10 Rubin and Lanchner, *André Masson*, p.21.
11 Friedman, *Jackson Pollock*, p.100.
12 Carmean and Rathbone, *American Art at Mid-Century*, pp.133-139.
13 De Leiris, *Drawings of Edouard Manet*, pp.30-31.
14 Reff, *Manet: Olympia*, pp.69-77; de Leiris, *Drawings of Edouard Manet*, pp.13, 61, 109.
15 Duret, *Manet and the French Impressionists*, p.90.
16 House, *Monet*, pp.45, 230.
17 House, *Monet*, p.183.
18 House, *Monet*, pp.145-146, 188.
19 Bomford et al., *Art in the Making*, pp.122-123; also see House, *Monet*, chap.11.
20 House, *Monet*, p.191.
21 Jirat-Wasiutynski and Newton, *Technique and Meaning*, p.44.
22 Bomford et al., *Art in the Making*, p.165.

23 Jirat-Wasiutynski and Newton, *Technique and Meaning*, p.76. On the timing of Gauguin's major work, see Galenson, "Quantifying Artistic Success", p.15.
24 Brettell and Lloyd, *Catalogue of the Drawings by Camille Pissarro*, pp.42-49; also see House, "Camille Pissarro's Idea of Unity," p.20.
25 Gauguin, *Writings of a Savage*, p.22.
26 Rewald, *Georges Seurat*, p.68.
27 Foster, *Thomas Eakins Rediscovered*, pp.128-129, 142-143.
28 Tucker and Gutman, "Photographs and the Making of Paintings", pp.225-238.
29 Tucker and Gutman, "Pursuit of 'True Tones", pp.353-366.
30 Pissarro, *Letters to His Son Lucien*, p.73.
31 Pissarro, *Letters to His Son Lucien*, pp.273-274.
32 Rewald, *Paul Cézanne*, p.203.
33 Cachin, et al., *Cézanne*, pp.100-102, 104-108, 116-120.
34 Cachin, *Signac*, pp.8-18.
35 Bomford et al., *Art in the Making*, pp.114-115; Wilson, *Manet at Work*, pp.22-27; de Leiris, *Drawings of Edouard Manet*, pp.54-63; Reff, *Manet: Olympia*, p.78.
36 De Leiris, *Drawings of Edouard Manet*, pp.33, 170-171.
37 De Leiris, *Drawings of Edouard Manet*, p.33.
38 Collins, *12 Views of Manet's Bar*, pp.13, 177, 240.
39 De Leiris, *Drawings of Edouard Manet*, p.33.
40 Pissarro, *Letters to His Son Lucien*, p.30.
41 Brettell and Lloyd, *Catalogue of the Drawings by Camille Pissarro*, p.23.
42 Pissarro, *Letters to His Son Lucien*, p.64.
43 Pissarro, *Letters to His Son Lucien*, p.132.
44 Rewald, *Post-Impressionism*, p.130.
45 Pissarro, *Letters to His Son Lucien*, p.158.
46 Rewald, *Georges Seurat*, p.68.
47 Broude, *Seurat in Perspective*, pp.28-29.
48 Pissarro, *Letters to His Son Lucien*, p.135.

49 E.g., see Daix, *Picasso*, p.336.
50 Gilot and Lake, *Life with Picasso*, pp.115-116.
51 Brassaï, *Conversations with Picasso*, p.347.
52 Kubler, *Shape of Time*, p.6.
53 Kendall, *Monet by Himself*, p.172.
54 Clark, *Landscape into Art*, pp.170-176.
55 모네의 초기 혁신에 대한 구체적인 분석은, House, *Monet*, pp.51-53, 77, 115.
56 Stuckey, *Monet*, pp.206, 217; Kendall, *Monet by Himself*, p.255.
57 Stuckey, *Monet*, p.217.
58 Kubler, *Shape of Time*, p.6.
59 House, *Monet*, p.201. For later examples of this attitude, see Newman, *Barnett Newman*, p.198; Sylvester, *Interviews with America Artists*, p.187.
60 E.g., Greenberg, *Collected Essays and Criticism*, 3:228; 4:3-11; Agee, *Sam Francis*, p.20.
61 House, *Monet*, p.217.
62 Kendall, *Monet by Himself*, p.265.
63 Rewald, *Post-Impressionism*, p.368.
64 Van Gogh, *Complete Letters of Vincent van Gogh*, 2 p.515.
65 Van Gogh, *Complete Letters of Vincent van Gogh*, 3, pp.6, 28-31.
66 Greenberg, *Homemade Esthetics*, p.117.
67 Gruen, *Artist Observed*, p.222.
68 Madoff, *Pop Art*, p.198.
69 Galenson, "Was Jackson Pollock the Greatest Modern American Painter?" table 3, p.119.

4장 영향

1 Rewald, *History of Impressionism*, p.140.
2 Hamilton, *Manet and His Critics*, p.15.
3 Courbet, *Letters of Gustave Courbet*, p.129. The painting was of

course *L'Atelier*, which is included in table 4.1.
4 Courbet, *Letters of Gustave Courbet*, p.230.
5 다른 논의로는 Galenson and Jensen, "Careers and Canvases."
6 Daix, *Picasso*, p.56; Cottington, "What the Papers Say," p.353.
7 Rewald, *History of Impressionism*, p.172.
8 Sickert, *Complete Writings on Art*, p.254.
9 Isaacson, *Monet: Le Déjeuner sur l'herbe*, chaps. 1-5; Stuckey, *Monet*, p.334.
10 Rewald, *History of Impressionism*, pp.166-168.
11 Hanson, *Manet and the Modern Tradition*, p.44.
12 Hamilton, *Collected Words, 1953-1982*, p.266.
13 Chipp, *Theories of Modern Art*, p.101.
14 Chipp, *Theories of Modern Art*, p.101.
15 E.g., see Drucker, *Theorizing Modernism*, pp.67-69.
16 Curiger, *Meret Oppenheim*, pp.20-21.
17 Curiger, *Meret Oppenheim*, p.39.
18 Elderfield, *Visions of Modern Art*, p.158; Hughes, *Shock of the New*, pp.33-36.
19 Barr, *Fantastic Art, Dada, Surrealism*, pp.49-50.
20 Elderfield, *Visions of Modern Art*, p.158; Hughes, *Shock of the New*, p.243.
21 Livingstone, *Pop Art*, pp.33-36.
22 Morphet, *Richard Hamilton*, p.149; Hamilton, *Collected Words*, pp.22-24.
23 Morphet, *Richard Hamilton*, p.7; Livingstone, *Pop Art*, p.33.
24 Livingstone, *Pop Art*, p.34.
25 Livingstone, *Pop Art*, p.36.
26 Galenson, "The Reappearing Masterpiece"
27 Lin, *Boundaries*, 4, pp.8-10.
28 Lin, *Boundaries*, 4, p.11.
29 Goldberger, "Memories," p.50.
30 Munro, *Originals*, pp.285-286.
31 Stokstad and Grayson, *Art History*, p.1162.

32　Rosenberg, *De-definition of Art*, p.130.
33　Rosenberg, *De-definition of Art*, pp.130-131.
34　Galenson and Weinberg, "Age and the Quality of Work," pp.761-777.
35　Breslin, *Mark Rothko*, p.427.
36　Johns, *Writings, Sketchbook Notes, Interviews*, p.136.
37　Sanouillet and Peterson, *Writings of Marcel Duchamp*, p.125.
38　Tomkins, *Bride and the Bachelors*, p.24.
39　Tomkins, *Duchamp*, p.58.
40　Rubin, *Frank Stella*, p.32.
41　Pissarro, *Letters to His Son Lucien*, pp.96-97, 174, 221.
42　Galenson and Weinberg, "Creating Modern Art," pp.1063-1071.
43　De Duve, *Kant after Duchamp*, p.216.
44　Terenzio, *Collected Writings of Robert Motherwell*, pp.137-138.
45　Danto, *Embodied Meanings*, p.85.
46　Cézanne, *Paul Cézanne, Letters*, p.231.
47　Sandler, *Art of the Postmodern Era*, p.443.
48　Brassaï, *Conversations with Picasso*, p.180.
49　E.g., see Tomkins, Duchamp, pp.240-50; Golding, *Paths to the Absolute*, pp.78-79.
50　Spurling, *Unknown Matisse*, p.297.
51　Rewald, *Post-Impressionism*, pp.37-38; Spurling, *Unknown Matisse*, pp.134-135, 178.
52　Mathews, *Mary Cassatt*, pp.125-126, 140-142, 146-150.
53　Golding, *Paths to the Absolute*, pp.48-53; Golding, *Visions of the Modern*, pp.172-176.
54　Golding, *Paths to the Absolute*, pp.47-58; Golding, *Visions of the Modern*, pp.171-177.
55　Terenzio, *Collected Writings of Robert Motherwell*, pp.155-167.
56　Friedman, *Jackson Pollock*, pp.37-38; Ashton, *New York School*, p.67.
57　Breslin, *Mark Rothko*, pp.93-96.
58　Rubin, *Frank Stella*, p.12.

59 Galenson, "Was Jackson Pollock the Greatest Modern American Painter?" table 5, p.122; Rubin, *Frank Stella*, p.171.
60 Sandler, *Art of the Postmodern Era*, pp.301-305; Hopkins, *After Modern Art*, pp.126-127.
61 Richter, *Daily Practice of Painting*, p.16.
62 E.g., see Sandler, *Art of the Postmodern Era*, p.xxvi; Hopkins, *After Modern Art*, p.2.
63 Haftmann, *Painting in the Twentieth Century*, 1, p.377.
64 Alberro and Norvell, *Recording Conceptual Art*, p.53.
65 Tamplin, *Arts*; Lucie-Smith, *Movements in Art since 1945*.
66 Archer, *Art since 1960*, p.213.

5장 근대 이전 미술

1 Wittkower, *Sculpture*, p.144.
2 Vasari, *Vasari's Lives of the Artists*, p.285.
3 Van de Wetering, *Rembrandt*, pp.75-81.
4 Van de Wetering, *Rembrandt*, p.168; *Ainsworth, Art and Autoradiography*, pp.25-96.
5 Alpers, *Rembrandt's Enterprise*, pp.59-60, 70-71, 144.
6 Adams, *Rembrandt's "Bathsheba Reading King David's Letter"*, pp.36-38.
7 Alpers, *Rembrandt's Enterprise*, pp.7-16.
8 Van de Wetering, *Rembrandt*, pp.160-165.
9 Alpers, *Rembrandt's Enterprise*, pp.16, 99.
10 Van de Wetering, *Rembrandt*, p.164.
11 Schwartz, *Rembrandt*, pp.227-31; Alpers, *Rembrandt's Enterprise*, p.59.
12 Alpers, *Rembrandt's Enterprise*, pp.5, 101-102.
13 Alpers, *Rembrandt's Enterprise*, pp.88-99.
14 Schwartz, *Rembrandt*, p.289.
15 Alpers, *Rembrandt's Enterprise*, pp.72-77; Adams, *Rembrandt's*

"Bathsheba Reading King David's Letter", p.154.
16　Hinterding, Luijten, and Royalton-Kisch, *Rembrandt the Printmaker*, p.64.
17　Alpers, *Rembrandt's Enterprise*, p.100.
18　흥미롭게도 반 데 베터링은 렘브란트가 실험적 화가였다는 가설과 상반되는 해석을 제시한다. 반 데 베터링은 화가가 자신의 작업실에서 그림과 멀리 떨어진 곳에 서 있는(관람자로부터 등을 돌린) 모습을 그린 렘브란트의 그림에 대해 논의하면서, 화가가 그림을 그리기 전에 그림에 대한 정신적 개념을 발전시키는 모습을 보여주는 것이며 나아가 이것이 렘브란트만의 방식이었음을 시사한다(렘브란트, 88-89쪽). 이는 렘브란트가 개념적으로 작업했음을 암시하는 것이다. 그러나 게리 슈워츠는 반 데 베터링의 「작업실의 화가」에 대한 해석에 이의를 제기하면서, 작업실의 젊은 화가는 몇 개의 붓을 들고, 흑백으로 구도를 만드는 것이 아니라 컬러로 판넬을 작업하고 있을 가능성이 높다. 이 단계에서는 그림의 모든 주요 요소가 확립되었고, 화가가 머릿속의 구상을 화폭에 옮기는 순간은 이미 지나갔을 것"이라고 말했다(렘브란트, 55쪽). 「작업실의 화가」가 렘브란트를 표현하기 위한 것인지는 알 수 없지만, 슈워츠의 그림 해석은 진행 중인 작업에서 한 발짝 물러나 외관을 살펴보고 어떻게 진행해야 할지 판단하는 실험적인 화가의 관행과 일치한다.
19　Rosenberg, Slive, and ter Kuile, *Dutch Art and Architecture*, p.80.
20　젠슨, 「예술적 행위의 예측」, 다른 출처를 특별히 인용한 경우를 제외하고, 나이든 거장들의 기법에 대한 다음의 논의는 이 논문에 기반한 것이다. 또한 갤런슨과 젠슨, 「젊은 천재와 나이든 거장들」 참조.
21　Goffen, *Masaccio's "Trinity"*, pp.53, 92.
22　Ames-Lewis, *Drawing in Early Renaissance Italy*, pp.24-26.
23　Vasari, *Vasari's Lives of the Artists*, p.67; Kemp, *Leonardo da Vinci*, p.24.
24　Honour and Fleming, *Visual Arts*, p.475.
25　Rosand, *Meaning of the Mark*, p.32.
26　Gombrich, *Gombrich on the Renaissance*, 1, p.58.
27　Kemp, *Leonardo da Vinci*, pp.54-56, 68.
28　Gombrich, *Gombrich on the Renaissance*, 1, p.58.

29 Kemp, *Leonardo da Vinci*, pp.198-199.
30 Kemp, *Leonardo da Vinci*, pp.264-270.
31 Gombrich, *Gombrich on the Renaissance*, 1, p.62.
32 Hibbard, *Michelangelo*, p.99.
33 Freedberg, *Painting in Italy*, pp.21-25.
34 E.g., see Hibbard, *Michelangelo*, pp.118, 152, 209.
35 Ackerman, *Architecture of Michelangelo*, p.7.
36 Wittkower, *Sculpture*, pp.143-144.
37 Vasari, *Vasari's Lives of the Artists*, p.219.
38 Ames-Lewis, *Draftsman Raphael*, p.151.
39 Ames-Lewis, *Draftsman Raphael*, pp.3, 8.
40 Rosand, *Meaning of the Mark*, p.69.
41 Cartwright, *Early Work of Raphael*, p.42.
42 Gombrich, *Gombrich on the Renaissance*, 1, p.68.
43 Belting, *Invisible Masterpiece*, p.53.
44 바사리, 『바사리의 예술가들의 삶』, 231쪽. 이 발언이 라파엘로 자신의 의견을 반영한 것은 아니더라도, 바사리가 명확한 표현과 질서 정연한 구성 측면에서 라파엘로가 지닌 개념적 강점을 명확하게 정의했음을 보여준다.
45 Clark, *What Is a Masterpiece?*, p.44.
46 Pope-Hennessy, *Raphael*, p.104.
47 Ames-Lewis, *Draftsman Raphael*, p.99.
48 Vasari, *Vasari's Lives of the Artists*, pp.267-268.
49 Vasari, *Vasari's Lives of the Artists*, p.232.
50 Pope-Hennessy, *Raphael*, pp.217-221.
51 Cole, *Titian and Venetian Painting*, pp.170-171.
52 Manca, *Titian 500*, pp.205-207.
53 Biadene, *Titian*, p.97.
54 Rosand, *Meaning of the Mark*, pp.60-61.
55 Meilman, *Cambridge Companion to Titian*, pp.29-30.
56 Van de Wetering, *Rembrandt*, pp.162-169.
57 Fry, *Last Lectures*, pp.14-15.
58 Rosenberg, Slive, and ter Kuile, *Dutch Art and Architecture*, p.62.

59 Rosenberg, Slive, and ter Kuile, *Dutch Art and Architecture*, pp.62, 66.
60 Rosenberg, Slive, and ter Kuile, *Dutch Art and Architecture*, pp.67, 73.
61 McKim-Smith, Anderson-Bergdoll, and Newman, *Examining Velaźquez*, p.40.
62 Brown and Garrido, *Velaźquez*, p.18.
63 McKim-Smith, Anderson-Bergdoll, and Newman, *Examining Velaźquez*, p.94.
64 Brown and Garrido, *Velaźquez*, p.19
65 Ortega y Gasset, *Velaźquez, Goya and the Dehumanization of Art*, pp.99-100.
66 McKim-Smith, Anderson-Bergdoll, and Newman, *Examining Velaźquez*, p.95.
67 Brown and Garrido, *Velaźquez*, p.191.
68 Gaskell and Jonker, *Vermeer Studies*, pp.145-152.
69 Gaskell and Jonker, *Vermeer Studies*, p.187.
70 Rosenberg, Slive, and ter Kuile, *Dutch Art and Architecture*, pp.47-48.
71 Richardson, "Picasso: A Retrospective View", p.294.

6장 그림을 넘어

1 Rodin, *Rodin on Art and Artists*, p.11.
2 Smithson, *Robert Smithson*, p.192.
3 Hamilton, *Painting and Sculpture in Europe*, p.62.
4 Elsen, *Auguste Rodin*, p.115.
5 Lampert, *Rodin*, p.135.
6 Elsen, *Auguste Rodin*, p.154.
7 Elsen, *Rodin*, p.141.
8 Elsen, *Auguste Rodin*, p.164.
9 Elsen, *Rodin*, p.141.

10 Lampert, *Rodin*, p.135.
11 Grunfeld, *Rodin*, p.289.
12 Elsen, *Rodin*, p.145.
13 Elsen, *Rodin*, p.89.
14 Grunfeld, *Rodin*, pp.374-377.
15 Butler, *Shape of Genius*, p.340.
16 Grunfeld, *Rodin*, p.577.
17 Wittkower, *Sculpture*, pp.253-255.
18 Geist, *Brancusi*, pp.28, 142.
19 Geist, *Brancusi/The Kiss*, p.99.
20 Hamilton, *Painting and Sculpture in Europe*, p.462.
21 Geist, *Constantin Brancusi*, pp.21-23.
22 Moore, *Henry Moore*, p.145.
23 Apollonio, *Futurist Manifestos*, pp.21-47.
24 Coen, *Umberto Boccioni*, p.94.
25 Golding, *Boccioni's "Unique Forms of Continuity in Space"*, pp.12-14; Coen, *Umberto Boccioni*, p.205.
26 Perloff, *Futurist Moment*, chap.3; Coen, *Umberto Boccioni*, p.203.
27 Apollinaire, *Apollinaire on Art*, pp.320-321.
28 Golding, *Boccioni's "Unique Forms of Continuity in Space"*, p.28.
29 Milner, *Vladimir Tatlin and the Russian Avant-Garde*, chap.3.
30 보다 상세한 논의로는 Milner, *Vladimir Tatlin and the Russian Avant-Garde*, chap.8.
31 Milner, *Vladimir Tatlin and the Russian Avant-Garde*, p.170.
32 Hughes, *Shock of the New*, p.92.
33 Hohl, *Alberto Giacometti*, pp.19-27.
34 Wilson, *Alberto Giacometti*, pp.227-237.
35 Sartre, "Search for the Absolute," p.4.
36 Hohl, *Alberto Giacometti*, p.19.
37 Sartre, "Search for the Absolute," p.6.
38 Sylvester, *Looking at Giacometti*, pp.76-77.
39 Wilson, *Alberto Giacometti*, pp.227-237.
40 Sartre, "Search for the Absolute," p.16.

41　McCoy, *David Smith*, p.18.
42　Sylvester, *Interviews with American Artists*, p.3.
43　Marcus, *David Smith*, pp.89, 118-119.
44　Sylvester, *Interviews with American Artists*, p.7.
45　McCoy, *David Smith*, pp.78, 84, 155.
46　Kuh, *Artist's Voice*, p.233.
47　McCoy, *David Smith*, p.148.
48　McCoy, *David Smith*, p.184.
49　McCoy, *David Smith*, p.182.
50　Krauss, *Terminal Iron Works*, pp.181-185.
51　Marcus, *David Smith*, p.96.
52　Smithson, *Robert Smithson*, p.68.
53　이의 다양한 사례로는, Hobbs, *Robert Smithson*.
54　Robins, *Pluralist Era*, p.85.
55　Hobbs, *Robert Smithson*, pp.194-195.
56　Smithson, *Robert Smithson*, pp.143-153.
57　Galenson, "Reappearing Masterpiece," p.6.
58　Eliot, *Selected Prose of T. S. Eliot*, p.43.
59　Barry, *Robert Frost on Writing*, p.126.
60　Dove, *Best American Poetry 2000*, pp.269-284.
61　Lehman, "All-Century Team," p.43.
62　For a listing of the anthologies used, see Galenson, "Literary Life Cycles," appendix.
63　Lowell, *Collected Prose*, p.9.
64　Jarrell, *No Other Book*, p.233.
65　Poirier, *Robert Frost*, pp.72-73.
66　Perkins, *History of Modern Poetry: From the 1890s…*, p.235.
67　Barry, *Robert Frost on Writing*, p.160.
68　Barry, *Robert Frost on Writing*, pp.126-128.
69　Lowell, *Collected Prose*, p.10.
70　Thompson, *Fire and Ice*, p.133.
71　Stevens, *Letters of Wallace Stevens*, p.289.
72　Stevens, *Necessary Angel*, p.6; Stevens, *Opus Posthumous*, p.164.

73　Lensing, *Wallace Stevens*, pp.125, 140.
74　MacLeod, *Wallace Stevens and Modern Art*, p.131.
75　Lensing, *Wallace Stevens*, p.146.
76　Lensing, *Wallace Stevens*, p.138.
77　Doyle, *Wallace Stevens*, p.393.
78　Jarrell, *No Other Book*, p.237.
79　Stevens, *Collected Poetry and Prose*, pp.807-808.
80　Williams, *Autobiography of William Carlos Williams*, pp.174, 391.
81　Williams, *Autobiography of William Carlos Williams*, p.391.
82　Williams, *Autobiography of William Carlos Williams*, p.357.
83　Jarrell, *No Other Book*, p.79.
84　Axelrod and Deese, *Critical Essays on William Carlos Williams*, p.51.
85　Jarrell, *No Other Book*, p.77.
86　Dickey, *Babel to Byzantium*, p.192.
87　Stevens, *Collected Poetry and Prose*, p.815.
88　Jarrell, *No Other Book*, p.77.
89　Lowell, *Collected Prose*, p.33.
90　Stauffer, *Short History of American Poetry*, p.259.
91　Shucard, Moramarco, and Sullivan, *Modern American Poetry*, p.124.
92　Carpenter, *Serious Character*, pp.405-416.
93　Gordon, *T. S. Eliot*, p.101.
94　Perkins, *History of Modern Poetry: From the 1890s* …, p.333; Kenner, *Poetry of Ezra Pound*, p.73.
95　Wilson, *Shores of Light*, pp.46-47.
96　Aiken, *Reviewer's ABC*, p.324.
97　Williams, *Selected Essays of William Carlos Williams*, p.21.
98　Cory, "Ezra Pound," p.38.
99　Shucard, Moramarco, and Sullivan, *Modern American Poetry*, p.99.
100　Gordon, *T. S. Eliot*, p.42.
101　Stauffer, *Short History of American Poetry*, p.266.
102　Eliot, *Letters of T. S. Eliot*, 1, p.530.
103　Perkins, *History of Modern Poetry: From the 1890s* …, pp.499, 502.
104　Wilson, *Axel's Castle*, p.110.

105 Aiken, *Reviewer's ABC*, p.177.
106 Williams, *Autobiography of William Carlos Williams*, p.174.
107 Cowley, *Exile's Return*, pp.110-111.
108 Williams, *Selected Essays of William Carlos Williams*, p.103; Williams, *Autobiography of William Carlos Williams*, p.174.
109 Perkins, *History of Modern Poetry: Modernism and After*, pp.41-42.
110 Baum, *E. E. Cummings and the Critics*, pp.27, 118, 191-192.
111 Perkins, *History of Modern Poetry: Modernism and After*, pp.4-5; Gray, *American Poetry of the Twentieth Century*, p.195.
112 Perkins, *History of Modern Poetry: Modernism and After*, p.45.
113 Baum, *E. E. Cummings and the Critics*, p.117.
114 Dickey, *Babel to Byzantium*, p.100.
115 Perkins, *History of Modern Poetry: Modernism and After*, pp.4-5.
116 Hamilton, *Robert Lowell*, p.232.
117 Roberts, *Companion to Twentieth-Century Poetry*, p.489.
118 Kunitz, *A Kind of Order, A Kind of Folly*, p.154.
119 Hamilton, *Robert Lowell*, p.277.
120 Plimpton, *Poets at Work*, p.116.
121 Gray, *American Poetry of the Twentieth Century*, pp.253-255.
122 Lowell, *Collected Poems*, pp.vii, xii.
123 Kunitz, *A Kind of Order, A Kind of Folly*, p.159.
124 Plimpton, *Poets at Work*, p.133.
125 Jarrell, *No Other Book*, p.253.
126 Hall, *Weather for Poetry*, p.195.
127 Alexander, *Ariel Ascending*, p.199.
128 Schmidt, *Lives of the Poets*, p.829.
129 Perkins, *History of Modern Poetry: Modernism and After*, p.593.
130 Wagner, *Sylvia Plath*, p.71.
131 Wagner, *Sylvia Plath*, pp.60, 73.
132 Alexander, *Ariel Ascending*, p.195.
133 Plath, *Ariel*, p.xiii.
134 Alexander, *Ariel Ascending*, p.202.
135 Wagner, *Sylvia Plath*, p.196.

136 Hughes, *Winter Pollen*, p.161; Alexander, *Ariel Ascending*, p.94.
137 Plath, *Letters Home*, p.468.
138 Galenson, "Literary Life Cycles," table 5.
139 Alexander, *Rough Magic*, p.344.
140 Joyce, *Letters of James Joyce*, 1, p.37-38.
141 Woolf, *Collected Essays*, 2, p.99.
142 For discussion see Galenson, "Portrait of the Artist as a Young or Old Innovator," p.4.
143 Woolf, *Collected Essays*, 1, p.194.
144 Collins, *Dickens*, p.324.
145 Ford and Lane, *Dickens Critics*, pp.53, 137.
146 Collins, *Dickens*, pp.38, 343.
147 Ford and Lane, *Dickens Critics*, p.376.
148 Woolf, *Collected Essays*, 1, p.194.
149 Ford and Lane, *Dickens Critics*, pp.109, 259.
150 Burt, *Novel 100*, pp.52-53; also see Engel, *Maturity of Dickens*, pp.3-4; Jordan, *Cambridge Companion to Charles Dickens*, p.157.
151 Golding, *Idiolects in Dickens*, pp.214, 219, 228.
152 Melville, *Tales, Poems, and Other Writings*, pp.55, 59.
153 Parker, *Herman Melville*, 1, p.616.
154 Matthiessen, *American Renaissance*, p.425.
155 Lawrence, *Selected Literary Criticism*, p.387.
156 Vincent, *Trying-Out of Moby-Dick*, pp.126-135; Sealts, *Melville's Reading*, pp.68-69.
157 Arvin, *Herman Melville*, pp.144-145, 148-149.
158 Branch, *Melville*, p.255.
159 Lawrence, *Selected Literary Criticism*, p.390.
160 Kazin, *American Procession*, p.144.
161 Branch, *Melville*, pp.415-416.
162 De Voto, *Mark Twain at Work*, p.100.
163 Kazin, *American Procession*, pp.183, 189.
164 Trilling, *Liberal Imagination*, p.117.
165 Kazin, *American Procession*, p.191.

166 Hearn, *Annotated Huckleberry Finn*, p.5.
167 Howells, *My Mark Twain*, pp.166-167.
168 Rogers, *Mark Twain's Satires and Burlesques*, pp.5-6.
169 Doyno, *Writing Huck Finn*, p.102.
170 Rogers, *Mark Twain's Satires and Burlesques*, pp.5-6.
171 Emerson, *Mark Twain*, pp.142-148; De Voto, *Mark Twain at Work*, pp.53-55.
172 Neider, *Autobiography of Mark Twain*, p.265.
173 Emerson, *Mark Twain*, p.128.
174 Young, *Ernest Hemingway*, p.212.
175 Trilling, *Liberal Imagination*, pp.106, 116.
176 Ellison, *Going to the Territory*, p.316.
177 De Voto, *Mark Twain at Work*, p.89.
178 Miller, *Theory of Fiction*, pp.30, 35, 44, 171.
179 McWhirter, *Henry James's New York Edition*, pp.9, 109.
180 Gard, *Henry James*, pp.118-119.
181 Edel, *Henry James*, p.17.
182 Gard, *Henry James*, p.118.
183 Woolf, *Collected Essays*, 1, p.280.
184 Deming, *James Joyce*, 2, p.747.
185 Kenner, *Dublin's Joyce*, p.45; Litz, *Art of James Joyce*, p.10.
186 Woolf, *Writer's Diary*, p.49.
187 Trilling, *Last Decade*, p.27.
188 Wilson, *Axel's Castle*, p.205.
189 Beja, *James Joyce*, p.64.
190 Budgen, *James Joyce and the Making of Ulysses*, pp.67-68, 122-123.
191 Litz, *Art of James Joyce*, pp.4, 7, 9, 27.
192 Budgen, *James Joyce and the Making of Ulysses*, p.20.
193 O'Brien, *James Joyce*, p.97.
194 Courthion, *Le Visage de Matisse*, pp.92-93.
195 Litz, *James Joyce*, p.116.
196 Budgen, *James Joyce and the Making of Ulysses*, p.174; also see Gilbert, *Letters of James Joyce*, 1, p.172; Litz, *Art of James Joyce*, p.12.

197 Litz, *James Joyce*, p.96.
198 Woolf, *Diary of Virginia Woolf*, 3, p.62.
199 Mepham, *Virginia Woolf*, p. xiv.
200 Woolf, *Diary of Virginia Woolf*, 3, p.203.
201 Majumdar and McLaurin, *Virginia Woolf*, p.427.
202 Majumdar and McLaurin, *Virginia Woolf*, pp.101, 144, 175, 213.
203 Bennett, *Virginia Woolf*, pp.142, 148.
204 Woolf, *Mrs. Dalloway*, pp.vii-viii.
205 Woolf, *Diary of Virginia Woolf*, 3, p.106.
206 Woolf, *Moments of Being*, p.72.
207 Woolf, *Diary of Virginia Woolf*, 2, p.186, 209; 3, pp.7, 152.
208 Majumdar and McLaurin, *Virginia Woolf*, p.243.
209 Sklar, *F. Scott Fitzgerald*, p.157.
210 Trilling, *Liberal Imagination*, p.252.
211 Fitzgerald, *Crack-Up*, p.310.
212 Ruland and Bradbury, *From Puritanism to Postmodernism*, pp.299-300.
213 Bloom, *Genius*, p.41.
214 Claridge, *F. Scott Fitzgerald*, 2, p.48.
215 Bruccoli, *F. Scott Fitzgerald*, p.80.
216 Claridge, *F. Scott Fitzgerald*, 2, p.456; 4, p.46.
217 Bruccoli, *F. Scott Fitzgerald*, p.169.
218 Claridge, *F. Scott Fitzgerald*, 2, p.149.
219 Meyers, *Hemingway*, p.91.
220 Young, *Ernest Hemingway*, p.205.
221 Young, *Ernest Hemingway*, pp.92, 177-191.
222 Kazin, *On Native Grounds*, pp.334-335.
223 Meyers, *Hemingway*, pp.14, 78.
224 Barbour and Quirk, *Writing the American Classics*, pp.141-142.
225 Reynolds, *Hemingway's First War*, p.238.
226 Young, *Ernest Hemingway*, p.93.
227 Baker, *Hemingway and His Critics*, p.33.
228 Meyers, *Hemingway*, pp.17, 303, 430-431, 441.

229 Young, *Ernest Hemingway*, pp.245-246.

230 정량적 측정의 구성에 대한 자세한 논의와 고려 대상이 된 주요 논문에 대한 전체 인용문을 보려면 갤런슨, 「개념적 또는 실험적 혁신가로서의 예술가의 초상」 참조.

231 Hitchcock, *Hitchcock on Hitchcock*, p.48.

232 Welles, *Interviews*, p.102.

233 여기에서 고려 대상이 된 8명의 감독 중 7명은 2002년 『사이트 앤 사운드』에서 실시한 여론조사에서 감독과 비평가들로부터 총 15표 이상을 받은 영화를 적어도 한 편 이상 연출한 감독이다(추후 설명). 여덟 번째 감독인 호크스는 앤드류 새리스의 고전 저서인 『미국 영화』에서 판테온의 감독Pantheon Directors 중 한 명으로 선정되었다(포드, 히치콕, 르누아르, 웰스도 고려 대상에 포함됨).

234 2002년 『사이트 앤 사운드』 설문조사는 108명의 감독과 144명의 비평가들이 제출한 순위를 바탕으로 했다. 각 개인의 순위는 웹사이트(www.bfi.org.uk/sightandsound/topten)에서 확인할 수 있다.

235 Bordwell, *Cinema of Eisenstein*, pp.9-12.

236 Taylor, *Eisenstein Reader*, pp.35, 40, 56.

237 Taylor, *Eisenstein Reader*, p.65.

238 Mast, *Short History of the Movies*, pp.159, 161, 165.

239 Bordwell, *Cinema of Eisenstein*, p.46.

240 Taylor, *Eisenstein Reader*, p.4.

241 Truffaut, *Films in My Life*, pp.36, 42, 46-47.

242 Wollen, *Paris Hollywood*, p.161.

243 Renoir, *Renoir on Renoir*, pp.112-113, 179.

244 Truffaut, *Films in My Life*, pp.36-37.

245 Renoir, *Renoir on Renoir*, pp.250-251.

246 Leprohon, *Jean Renoir*, p.193.

247 Thomson, *Biographical Dictionary of the Cinema*, p.508.

248 Gottesman, *Focus on Citizen Kane*, pp.69-72.

249 Gottesman, *Focus on Citizen Kane*, pp.73-76.

250 For discussion see Kael, *Raising Kane*; Carringer, *Making of Citizen Kane*.

251 Gottesman, *Focus on Citizen Kane*, p.127.

252 Wollen, *Paris Hollywood*, p.12.
253 American Film Institute, "Orson Welles."
254 American Film Institute, "John Ford."
255 1998년에 실시된 설문조사를 바탕으로 미국영화연구소AFI의 역대 미국 영화 100대 순위에서 이 두 가지 현상을 모두 확인할 수 있다. 포드가 미국영화연구소의 평생공로상을 최초로 수상했음에도 불구하고 그의 영화는 상위 20위권에 들지 못했고, 상위 100위 안에 든 영화는 21위인 「분노의 포도」, 63위 「역마차」, 96위 「수색자」 등 단 세 편에 불과했다. 반면 2002년 『사이트 앤 사운드』 설문조사에서는 「수색자」가 포드 영화 중 1위, 「리버티 밸런스를 쏜 사나이」가 2위, 「분노의 포도」와 「역마차」가 「황야의 결투」와 함께 공동 3위를 차지했다.(이러한 포드 영화 순위의 차이와 달리 「시민 케인」은 1998년 미국영화연구소 순위와 2002년 사이트 앤 사운드의 투표에서 모두 1위를 차지했다.)
256 Ford, *Interviews*, p.ix; Sarris, *John Ford Movie Mystery*, p.174.
257 Ford, *Interviews*, p.ix; Welles, *Interviews*, p.76.
258 Ford, *Interviews*, p.ix.
259 Welles, *Interviews*, p.46; Ford, *Interviews*, p.16.
260 Mast, *Short History of the Movies*, p.252; Ford, *Interviews*, p.64.
261 Ford, *Interviews*, p.47.
262 Ford, *Interviews*, p.85.
263 Truffaut, *Films in My Life*, p.63.
264 Ford, *Interviews*, p.71.
265 Bogdanovich, *John Ford*, pp.24, 31; Sarris, *John Ford Movie Mystery*, p.124.
266 Hitchcock, *Hitchcock on Hitchcock*, p.205.
267 Truffaut, *Films in My Life*, p.77.
268 Hitchcock, *Interviews*, p.158.
269 Hitchcock, *Interviews*, p.80; Hitchcock, *Hitchcock on Hitchcock*, pp.255-256.
270 Hitchcock, *Hitchcock on Hitchcock*, pp.109, 208.
271 LaValley, *Focus on Hitchcock*, p.98.
272 Truffaut, *Hitchcock*, p.8.

273 Hitchcock, *Interviews*, p.130.
274 Sarris, *American Cinema*, p.58.
275 Hitchcock, *Hitchcock on Hitchcock*, p.115.
276 Wood, *Hitchcock's Films*, p.17.
277 Truffaut, *Films in My Life*, p.87.
278 McBride, *Hawks on Hawks*, pp.8, 109.
279 Bogdanovich, *Who the Devil Made It*, p.262.
280 McBride, *Hawks on Hawks*, p.82.
281 Wood, *Howard Hawks*, p.11.
282 Sarris, *American Cinema*, p.55.
283 Hillier and Wollen, *Howard Hawks, American Artist*, p.74.
284 Sarris, *The American Cinema*, p.53.
285 Mast, *Howard Hawks, Storyteller*, p.367.
286 McCarthy, *Howard Hawks*, p.7.
287 Godard, *Godard on Godard*, p.173.
288 Godard, *Interviews*, p.4.
289 Andrew, *Breathless*, p.171.
290 Wollen, *Paris Hollywood*, p.92.
291 Roud, *Jean-Luc Godard*, p.36.
292 Godard, *Interviews*, p.5; Godard, *Godard on Godard*, p.175.
293 McCabe, *Godard*, p.121.
294 Sontag, *Styles of Radical Will*, pp.150-153.
295 Farber, *Negative Space*, p.259.
296 Sterritt, *Films of Jean-Luc Godard*, p.20.
297 Brown, *Focus on Godard*, p.112.
298 Bondanella, *Films of Federico Fellini*, pp.1-4.
299 Chandler, *I, Fellini*, pp.11, 58.
300 Bondanella, *Federico Fellini*, p.8.
301 Bondanella, *Films of Federico Fellini*, p.71.
302 Bondanella, *Federico Fellini*, p.111.
303 Bondanella, *Films of Federico Fellini*, p.72.
304 Bondanella, *Films of Federico Fellini*, p.98.
305 Bondanella, *Federico Fellini*, pp.131-132.

306 Bondanella, *Films of Federico Fellini*, p.146.

7장 관점

1. Heaney, *Finders Keepers*, p.220.
2. Spender, *Making of a Poem*, pp.48-49.
3. Jelliffe, *Faulkner at Nagano*, pp.36-37, p.42, p.53, p.90, p.161; Gwynn and Blotner, *Faulkner in the University*, pp.143-144, pp.206-207. 실험적 작가로서의 포크너에 대해서는, Galenson, "Portrait of the Artist as a Young or Old Innovator."
4. Stevens, *Necessary Angel*, pp.167-169.
5. Ashton, *American Art since 1945*, p.132.
6. Nichols, *Movies and Methods*, p.556
7. Balzac, *Unknown Masterpiece*, p.14, pp.23-24, p.27.
8. Doran, *Conversations with Cézanne*, p.65.
9. James, *Novels and Tales of Henry James*, 16, pp.81-82, p.90, p.93, p.95, p.105.
10. James, *Painter's Eye*, pp.216-218, p.223, pp.227-228.
11. 이 논의의 증거 및 문서에 대한 전체적인 설명은, Galenson, "Methods and Careers of Leading American Painters in the Late Nineteenth Century."
12. MiröL, *Joan Miró*, p.51, p.55, p.63, p.150.
13. Guiguet, *Virginia Woolf and Her Works*, p.356; Woolf, *Collected Essays*, pp.151-153.
14. Jacobsen, *Instant of Knowing*, p.75.
15. Eliot, *Selected Prose of T. S. Eliot*, pp.249, 252-253.
16. Gordon, *T. S. Eliot*, pp.519-520.
17. Eliot, *Selected Prose of T. S. Eliot*, p.250.
18. Eliot, *Literary Essays of Ezra Pound*, p.52.
19. 본문 앞부분에서 언급했듯이, 엘리엇은 작가가 나이가 들면서 작품의 질이 향상되는 경우는 드물지만, 이러한 장애물을 극복한 뛰어난 시인들이 있다는 점을 인정하면서 "셰익스피어의 경우, 운문 기술에

대한 숙달이 천천히 지속적으로 이루어졌다." 또한 "예이츠는 탁월한 중년의 시인이다"라고 말했다.(*Selected Prose of T. S. Eliot*, p.250, p.252) 셰익스피어와 예이츠 모두 실험적인 혁신가였던 것으로 보인다. 엘리엇은 또한 실험적인 예술가였던 디킨스가 중년의 나이에 걸작인 『황폐한 집Bleak House』을 집필한 능력에 대해서도 언급했다. 같은 책, p.249.

20 Fry, *Last Lectures*, p.3.
21 Lehman, *Age and Achievement*, p.331.
22 Lee, "Going Early into That Good Night," p.A15.
23 Lehman, *Age and Achievement*, p.vii.
24 Lehman, *Age and Achievement*, pp.77-78.
25 Lehman, *Age and Achievement*, pp.325-326.
26 Martindale, "Personality, Situation, and Creativity," p.221.
27 Gardner, *Creating Minds*, p.376; also see p.248.
28 Simonton, *Greatness*, p.185.
29 Csikszentmihalyi, *Creativity*, p.39.
30 Adams-Price, *Creativity and Successful Aging*, p.272
31 이 책의 익명의 한 심사위원은 이러한 관행의 예외를 지적했다. 73명의 영화감독의 활동기간의 성과에 대한 정량적 연구에 따르면, 시간이 지남에 따라 작품의 질이 떨어진 감독도 있었으나, 나이가 들면서 오히려 더 나은 성과를 낸 감독도 있었다. 대부분의 감독에 대한 개별 결과는 보고하지 않았지만, 저자들은 시간이 지날수록 더욱 발전하는 모습을 보여준 감독으로 존 포드를 들었다(지카와 슬로터, 「위계적 선형 모형을 활용한 시간에 따른 창의적 성과 검토Examinting Creative Performance over Time Using Hierarchical Linear Modeling」).
32 Simonton, *Scientific Genius*, p.72.
33 현대 회화에 대한 실험적 및 개념적 접근 방식 중 시간에 따른 지배적 방식의 변화의 증거를 보려면, 갤런슨과 와인버그, 「나이와 작품의 질Age and the Quality of Work」 및 「현대 미술 창조Creating Modern Art」 참조.
34 E.g., see Simonton, *Creative Genius*, p.73.
35 Berlin, *Hedgehog and the Fox*, p.3
36 Ghiselin, *Creative Process*, p.1.

37　Galenson and Weinberg, "Creative Careers."
38　Gray, *American Poetry of the Twentieth Century*, p.130.
39　Meyers, *Robert Frost*, p.81.
40　Lowell, *Collected Prose*, p.10.
41　Eliot, *Literary Essays of Ezra Pound*, p.9
42　Pound, *Pisan Cantos*, p.96.
43　Pound, *ABC of Reading*, p.26.
44　Woolf, *Diary of Virginia Woolf*, 2, pp.188-189, pp.199-200, pp.202-203; Woolf, *Collected Essays*, 1, p.244.
45　Fitzgerald, *Crack-Up*, p.165. 놀랍게도 이 가설은 사이먼턴이 제기한 가설이기도 하다. Simonton, *Scientific Genius*, p.69.
46　Ce"Lzanne, *Paul Cézanne, Letters*, p.315.
47　Galenson, *Painting outside the Lines*, pp. 178, 188; Galenson, "Literary Life Cycles," table 5; Galenson, "Portrait of the Artist as a Very Young or Very Old Innovator."
48　Galenson, "Portrait of the Artist as a Very Young or Very Old Innovator"; Doordan, *Twentieth-Century Architecture*, pp.187-188.
49　Doordan, *Twentieth-Century Architecture*, pp.181, p.193, p.160, p.206, p.233, p.282, p.255.
50　Cézanne, *Paul Cézanne, Letters*, p.288.
51　Barr, *Picasso*, p.270.

옮긴이의 말

인간의 수명이 길어지고 있다. 그럼에도 세상은 더욱 빨리 돌아가고, 전성기를 기다리는 인간의 참을성은 줄어들고 있다. 조금이라도 젊을 때 최선의 성취를 이루고자 하는 욕망이 커진다. 사회비교이론은 인간을 비교하는 존재로 본다. 비교는 더 나은 대상을 통해 자신을 발전시키거나(상향비교), 더 못한 대상을 통해 주어진 것에 감사하게 하는(하향비교) 기제가 되기도 하지만, 더 나은 대상을 통해 자신을 비하 또는 상대를 시기, 질투하거나(상향비교) 더 못한 대상을 통해 주어진 것을 당연한 듯 자랑하고 교만하게 하는(하향비교) 기제가 되기도 한다. 불행히도 인간 수명의 연장과는 반비례해 세상과 인간 기대의 사이클이 빨라지면서 후자의 부정적 비교가 범람한다.

 이 책을 처음 접했을 때는 아이들이 다니던 유치원 학부

모를 대상으로 특강을 요청받았을 때였다. 도입부에 무슨 이야기를 할까 고민하다 하게 된 이야기가 책의 메시지다. 인간의 전성기(책에서는 예술적 창의성의 정점)는 젊어서 올 수도(천재), 나이가 들어서 올 수도(거장) 있다는 것이었다. 그리고 이러한 사이클은 사람마다 다를 수 있으므로, 세상과 인간 기대의 사이클에 맞춰 아이들을 바라보지 말자고 했다. 어찌 보면 우리 자신의 전성기조차도 아직 오지 않았을 수 있다고도 했다. 함께 한 학부모님들의 마음은 모르겠지만 적어도 아직 평범하다 여기는 나 자신에게도 위로가 되었고 아이들을 양육하는 데에도 희망이 되었다. 아직 젊어서 만개한 천재가 아니라면, 언젠가의 노련한 거장을 기대해볼 수 있다. 어쨌든 당시의 관심이 이런저런 과정을 거치며 시기를 놓쳐 이제야 결실을 맺게 되었다(이 또한 노련한 거장이 되기 위한 실험적 과정이었을 수도 있겠다).

젊은 천재를 설명하는 '개념적 창의성'과 노련한 거장을 설명하는 '실험적 창의성'은 예전의 고전적 예술 영역만이 아니라 오늘날의 다양한 창작 영역(크리에이터 등), 기업경영, 행정, 정치, 스포츠 등 기타 영역에서도 나름 유효하다.•

• 저자인 데이비드 갤런슨이 재직 중인 시카고대학 경제학과는 알려진 대로 역대 노벨 경제학상 수상자 33인(2024년 수상자인 제임스 로빈슨은 정치학과 교수이지만, 앞선 수상자처럼 그 역시 깊은 직간접적 관련이 있어 34인일 수도 있음)과 관련이 있는 경제학 분야 최고 기관이다. 주변의 숱한 천재와 거장들을 보면서 저자가 가졌을 생각, 느꼈을 감정이 궁금하기도 하다.

그 증거가 꽤 다채롭고 풍부하다. 따라서 이 책을 위대한 예술가 내지는 과거에 한정된 것으로만 보지 말고 각자의 분야와 관심 영역에서 자신의 현재와 미래에 적용해보기를 권한다.

대학에서 지도하는 학생들이 학술 논문이나 학위 논문을 위한 연구모델을 구상하면서 연구가 이루어지지 않은 연구모델을 들뜬 모습으로 가져와 이야기할 때가 있다. 그때 나는 이렇게 말하곤 했다. 기존에 연구가 없다는 것은 두 가지 의미를 있다. 하나는 "연구할 필요가 없는 것 즉, 가치가 없거나 지극히 당연해서 굳이 할 필요가 없는 것"이고, 다른 하나는 "필요도, 의미도, 가치도 분명히 있으나 하기 쉽지 않은 것"이다. 이 책을 처음 접했을 때, 왜 그간 번역 등이 이루어지 않았을까 하는 의문을 잠시 가졌다. 그리고 마무리된 지금에 와서는 다행히도 후자에 속한다는 사실을 느낀다. 그만큼 쉽지 않은 작업이었다.

강은경 대표님과 강성민 대표님 같은 전문가들의 집념과 협업이 없었다면 지날 수 없는 과정이었다. 여러 분야 중 특히 미술과는 다소 거리가 있는 번역팀의 작업을 훌륭히 보완해준 박성원 교수님의 노고 또한 컸다. 아울러 노련한 거장이셨던 고故 강석규 명예총장님과 강일구 총장님이 직접 보여주신 영감에 감사드린다. 언제나 묵묵히 지지해주는 사랑하는 아내 희선과 수연, 아연 그리고 전문가로서 지원해준 동생 지영이에게 고맙다.

이 책에서는 젊은 천재와 노련한 거장의 다양한 사례를 익히 알만한 고전적 예술가들을 통해 다룬다. 그러나 예전 수명과 지금 수명은 그 개념이 다르다. 지금 기준으로 젊은 천재의 연령은 더 젊을 수도, 노련한 거장의 연령은 책에 기록된 숫자에 상당한 기간을 더해야 할 수도 있다. 또한 천재와 거장은 책의 영문 부제처럼 예술적 창의성의 두 가지 수명주기일 수도 있고, 어찌 보면 창의성의 서로 다른 유형일 수도 있다. 날카롭고 번뜩이는 창의성과 시행착오로 다듬어진 창의성. 그리고 확장해보면 창의성의 사이클과 유형은 각자가 탤런트를 가지고 있는 창의성의 영역마다 각기 다를 수도 있다. 직간접적으로 관련된 연구도 제법 이루어지고 있다. 어쨌든 책의 출간과 함께 이 책을 접하는 모든 이들의 화양연화花樣年華, 꽃과 같던 인생의 가장 아름다운 시절을 응원해본다.

※아래는 창의성을 진단하기 위해 학자들이 고안한 표•다. 출처는 각주에 밝혀두었다. 창의성 발휘 경험을 떠올리며 답해보자.

- B. D. Nielsen, C. L. Pickett & D. K. Simonton, "Conceptual Versus Experimental Creativity: Which Works Best on Convergent and Divergent Thinking Tasks?," *Psychology of Aesthetics, Creativity, and the Arts*, 2008년 제2권 2호, pp.131-138 참조

창의성 진단 표

구분	진단 척도
	전혀 동의 안함　　　　　　　　보통　　　　　　　　매우 동의함 1점　　2점　　3점　　4점　　5점　　6점　　7점
계획 Plan	계획은 내가 창의력을 발휘하는 데 필수적입니다. 나는 종종 무엇을 하기 전에 무엇을 할지에 대해 자세한 스케치를 합니다(개념적 창의성). (　　)점
	창의력을 발휘하는데 계획은 중요하지 않습니다. 나는 무엇을 하기 전에 무엇을 할지에 대한 자세한 스케치는 거의 하지 않습니다(실험적 창의성). (　　)점
작업 Work	나는 창의적으로 일한다는 것이 계획에 대한 체계적인 실행이라고 생각합니다; 나는 쉽고 빠르게 일합니다(개념적 창의성). (　　)점
	나는 창의적으로 일하는 것은 주로 시행착오라고 생각합니다; 나는 선택하고, 바꾸고, 나의 변화에 반응합니다(실험적 창의성). (　　)점
커리어 Career	나는 불연속적인 창의적 경력을 가지고 있습니다. 한 가지 아이디어나 주제를 마스터하고 나면, 다음 단계로 넘어갑니다(개념적 창의성). (　　)점
	나는 끊임없이 탐구하는 완벽주의자입니다. 목표를 달성하지 못하는 데 좌절감을 느끼곤 합니다(실험적 창의성). (　　)점
중단 Stop	나는 미리 구상한 계획을 완수하면 창의적으로 일하는 것을 마칩니다(개념적 창의성). (　　)점
	나는 내 작업을 점검하고 판단(평가)한 후에야 일을 마칩니다(실험적 창의성). (　　)점
목표 Goal	창의적으로 일할 때, 나는 시작하기 전에 목표를 이미지나 분명한 절차로 정확하게 진술합니다(개념적 창의성). (　　)점
	창의적으로 일할 때는 목표가 부정확합니다. 목표가 부정확하므로 잠정적인 절차를 사용하게 됩니다(실험적 창의성). (　　)점
목적 Purpose	나는 목적을 달성하기 위해 무엇인가를 산출하고자 창의적으로 일합니다(개념적 창의성). (　　)점
	나는 내 일의 의미를 찾고 발견하기 위해 창의적으로 일합니다(실험적 창의성). (　　)점

옮긴이의 말

혁신 Innovate	나의 혁신은 갑자기 나타납니다. 내 새로운 아이디어는 예전 아이디어와 매우 다릅니다(개념적 창의성). (　)점
	나의 혁신은 한 번에 하나의 이미지를 추구함으로써 나타납니다. 내 새로운 아이디어는 같은 것의 다른 버전인 경우가 많습니다(실험적 창의성). (　)점

전체 7개 영역에서 개념적 창의성과 실험적 창의성 각각을 7점 척도로 질문한다. 따라서 개념적 창의성 만점이 49점, 실험적 창의성 만점이 49점이다. 하지만 두 가지 창의성은 상호 대비적인 속성이 있으므로, 둘 중 하나의 점수가 더 높고 다른 하나의 점수가 더 낮게 나타날 것이다. 높은 것이 자신의 창의성을 보다 잘 설명한다고 보면 되겠다. 해당 창의성 점수는 대략 높음(35~49점), 보통(21~34점), 낮음(20점 미만)으로 해석하면 될 것이다. 향후 보다 보편적인 창의성 척도를 설계할 예정이다.

2025년 2월

이준호

옮긴이의 말

예술 현장의 많은 기획자가 그렇듯, 역자 역시 예술 현장에서 잠재력을 머금은 전도유망한 예술인들을 소개하는 동시에, 오랜 시간 장인성을 표출하여 거장의 반열에 들어서 있는 예술인들을 기록해왔다. 지난해 초, 뛰어난 재능을 지닌 영재 연주자들과, 관련 분야의 정점에서 오랜 시간 명성을 유지해온 거장들을 소개하는 기획물을 담은 연간 프로그램을 준비할 즈음, 갤런슨의 흥미로운 통찰을 담은 책이 말을 걸어왔다. 예술적 창의성과 생애주기, 그토록 가까웠던 주제를 다룬 책이라니.

문화예술계에서 다양한 창작자 및 실연자 등과 일해오면서, 한 사람의 창의성이 발화하고 인정받는 과정을 지켜볼 기회들을 접할 수 있었다. 수줍은 소년이 세계적 음악가로 성장해가는 과정을 함께하는 것은 희로애락이 수반되는

일이다. 기대 이상의 성취에 뿌듯하고 충만하다가도, 때로는 기대하던 대로 창의성이 구현되지 못했다는 아쉬움에 탄식하기도 한다. 무대 안팎에서 수많은 천재와 거장을 통해 본 기쁨과 좌절의 순간들이, 책을 번역하면서 만난 사례들에 고스란히 담겨 있었다.

이 책에서 비교 대조되고 있는 두 유형의 그룹인 개념적 혁신가와 실험적 혁신가는, 실상 분리된 것이 아니라 역사를 통해 상호 교류해왔다. 대표적 실험적 혁신가로 꼽히는 세잔은 평생에 걸친 탐구를 통해 새로운 사조의 탄생을 예비했고, 마침내 새로운 사조를 개척한 피카소는 대표적 개념적 혁신가로 평가되면서도 세잔을 유일한 스승으로 언급했다. 이들은 거대한 예술사조의 흐름을 관통하며 하나의 물줄기로 연결되어 역사를 만들어온 것이다. 결국 젊은 천재와 나이든 거장, 개념적 혁신가와 실험적 혁신가, 영감의 개척가와 경험의 개선가는 불가분이다.

창의성과 생애주기에 대한 연구의 유용성은 무궁무진하다. 생애주기와 예술적 창의성에 대해 논할 때, 역자는 특히 예술교육이 가진 무한한 가능성을 함께 생각해보기를 권한다. 전문 예술가의 길을 걷는 사람들은 물론, 아마추어 예술가나 예술애호가 또는 예술 이외 산업 분야 종사자를 불문하고, 예술적 창의성이 인간에게 미치는 긍정적 영향력에 대한 사례는 이루 헤아리기 어렵다. 향후 지속가능한 사회를 위해 이에 관한 유용한 연구들이 더 많이 나오길 바란다.

성공으로 이어지는 창의성의 발현은 결코 한 사람의 뛰어난 재능에서만 비롯되지 않는다. 하나의 예술가가 발화하기까지 수많은 손길이 필요하다. 역자에게 몸소 그 길을 보여주신 스승, 고故 박성용 금호문화재단 이사장님은 아직 국내에 예술경영의 개념이 일천했을 때 "영재는 기르고 문화는 가꾸는" 일의 가치에 주목하여 국내에 문화예술 메세나의 역할 모델을 제시해주셨다. 젊은 예술가 지원 시스템을 설계하고 후원 예술인들의 해외 낭보에 밤새 보도자료를 써내던 그 시간들을 잊을 수 없다. 올해 서거 20주기를 맞아 고인의 혜안을 기리고자 한다.

의미 있는 번역을 제안해주신 이준호 교수님과, 책을 탄생시켜주신 글항아리 강성민 대표님께 감사드린다. 덕분에 막연한 현장의 경험치로만 자리하던 주제가 먼지를 털고 나와 활자를 입을 수 있었다. 책의 콘셉트를 정하는 데 영감을 준 예술 친구들에게도 심심한 고마움을 전한다. 마지막으로, 법학도의 길 위에서 예술가들을 위한 길을 내보겠다는 딸의 열정을 오랜 시간 묵묵히 지켜봐주셨던 아버지께 뒤늦은 감사를 드린다.

모쪼록 이 책이 예술계를 넘어 혁신을 고민하는 많은 이에게 영감과 도전의 단초를 제공할 수 있기를 바란다.

2025년 2월
강은경

찾아보기

ㄱ

거트루드 스타인Gertrude Stein 10, 304
게르하르트 리히터Gerhard Richter 34, 47
구스타브 쿠르베Gustave Courbet 148~151, 156
기욤 아폴리네르Guillaume Apollinaire 74, 245

ㄴ

나탈리야 곤차로바Natalia Goncharova 189
너새니얼 호손Nathaniel Hawthorne 285~286

ㄷ

다비드 시케이로스David Siqueiros 191
데이비드 스미스David Smith 235~238, 250~253, 255
데이비드 호크니David Hockney 39, 43, 175
디에고 데 벨라스케스Diego de Velázquez 226~227, 229~231

ㄹ

라울 뒤피Raoul Dufy 186
라파엘로 산치오Raffaello Sanzio 205, 216~220, 223, 229~231
래리 리버스Larry Rivers 175
래리 푼스Larry Poons 385
랜달 자렐Randall Jarrell 260, 264~266, 272, 275
레오나르도 다빈치Leonardo da Vinci 210~213, 215~219, 229~231

렘브란트Rembrandt 49, 202~208, 224~225, 229~231, 241
로버트 라우션버그Robert Rauschenberg 47, 80, 83, 94, 100, 167~169, 175, 366, 386~387
로버트 로웰Robert Lowell 260, 262, 266, 273~278, 360, 361, 363, 372
로버트 마더웰Robert Motherwell 37, 175, 181, 191, 263
로버트 맨골드Robert Mangold 34, 175
로버트 스미스슨Robert Smithson 34, 235~238, 253~256
로버트 프로스트Robert Frost 257~262, 266, 278~279, 288, 353, 360~364, 365, 372~373
로베르 들로네Robert Delaunay 10, 13
로베르토 마타Roberto Matta 191
로이 릭턴스타인Roy Lichtenstein 80, 83, 86~89, 94, 100, 141~143, 167~169, 175, 193, 366
로저 프라이Roger Fry 22, 25, 49~50, 224, 313, 355, 358
루이스 칸Louis Kahn 381
루트비히 미스 반데어로에Ludwig Mies van der Rohe 381
르코르뷔지에Le Corbusier 381
리처드 디벤콘Richard Diebenkorn 37
리처드 세라Richard Serra 169
리처드 해밀턴Richard Hamilton 159, 165~169, 172

ㅁ

마르셀 뒤샹Marcel Duchamp 33, 101~102, 148~149, 151, 178, 190
마사초Masaccio 208~210, 229~231
마야 린Maya Lin 169~171
마크 로스코Mark Rothko 36, 80, 82~84, 94, 100, 175, 177, 191, 366, 387
마크 트웨인Mark Twain 288~291, 304, 307~309, 362
메레 오펜하임Meret Oppenheim 163~166, 171
메리 카사트Mary Cassatt 157, 187
메이어 샤피로Meyer Schapiro 24, 26, 29, 45
모리스 드 블라맹크Maurice de Vlaminck 72
모리스 마테를링크Maurice Maeterlinck 268
미켈란젤로Michelangelo 201, 205, 208, 213~220, 229~231
미하일 라리오노프Mikhail Larionov 189

ㅂ

바넷 뉴먼Barnett Newman 82~85, 94, 100, 174~175, 191
바실리 칸딘스키Vasilii Kandinskii 35, 67~69, 91~92, 97, 188
발터 그로피우스Walter Gropius

381
버지니아 울프Virginia Woolf 280, 282~283, 293, 296~300, 307~309, 339~340, 351~352, 374~375
베르너 하프트만Werner Haftmann 194
베르트 모리조Berthe Morisot 157
브리짓 라일리Bridget Riley 35
블라디미르 타틀린Vladimir Tatlin 235~238, 246~248, 256
빈센트 반 고흐Vincent Van Gogh 12, 33, 66, 135, 138~141, 143, 160, 162, 187
빌럼 더코닝Willem de Kooning 80, 82~85, 94, 100, 174~176, 366, 387

ㅅ

사이 트웜블리Cy Twombly 175
샤를 보들레르Charles Baudelaire 268
세르게이 예이젠시테인Sergei Eisenstein 312~316, 332~333
셔우드 앤더슨Sherwood Anderson 304
솔 르윗Sol LeWitt 34, 105, 108, 175, 220
수전 로텐버그Susan Rothenberg 38
수전 손택Susan Sontag 328
스티븐 스펜더Stephen Spender 276, 297, 338~339
시그마 폴케Sigmar Polke 47, 193
시저 펠리Cesar Pelli 381

실비아 플라스Sylvia Plath 260, 276~279, 360~363

ㅇ

아돌프 고틀리브Adolph Gottlieb 175, 191
아실 고르키Arshile Gorky 82~83, 94, 100, 174~175
알렉산더 콜더Alexander Calder 164~166
알베르토 자코메티Alberto Giacometti 36, 163~166, 235~238, 248~250, 255
알프레드 시슬레Alfred Sisley 66, 117, 125, 135, 156~157
앙드레 드랭André Derain 67, 72~73, 91~92, 97
앙드레 브르통André Breton 75, 164
앙리 마티스Henri Matisse 28, 72, 110, 149, 152, 174, 180, 186~190
앙리 조르주 클루조Henri Georges Clouzot 323
애드 라인하르트Ad Reinhardt 34
앤디 워홀Andy Warhol 34, 43, 83, 87, 94, 100, 107~108, 167~169, 175, 193, 220, 366, 387
앨프리드 앨버레즈Alfred Alvarez 277
앨프리드 히치콕Alfred Hitchcock 310, 313, 320, 323~326, 332, 380
얀 페르메이르Jan Vermeer 205, 228~231

어니스트 헤밍웨이Ernest Hemingway 303~309, 339~340, 365
에두아르 마네Édouard Manet 66, 113, 124~125, 135, 148~151, 156, 173
에드 루샤Edward Ruscha 35
에드가르 드가Edgar Degas 66~68, 91~92, 148, 156~157, 160, 162
에드바르 뭉크Edvard Munch 67, 71~72, 92, 97
에른스트 곰브리치Ernst Gombrich 210, 213, 218
에릭 로메르Eric Rohmer 326
에밀 베르나르Émile Bernard 20, 22~23, 25, 140, 344, 377
에즈라 파운드Ezra Pound 260, 264~268, 270, 278~279, 354, 360~361, 363, 372~373
엘리자베스 비숍Elizabeth Bishop 380
오귀스트 로댕Auguste Rodin 235~242, 244, 248, 255
오귀스트 르누아르Auguste Renoir 35, 66, 117, 125, 135, 148, 156~157, 160, 162, 180, 313, 315~316, 323, 332
오노레 드 발자크Honoré de Balzac 237, 240~241, 343~345
오드리 플랙Audrey Flack 34
오스카 슐레머Oskar Schlemmer 29
오슨 웰스Orson Welles 310, 313, 316~321, 332~333
움베르토 보초니Umberto Boccioni 188~189, 235~238, 244~246, 256
월리스 스티븐스Wallace Stevens 258, 260, 262~264, 266, 278~279, 341, 345, 353, 360~361, 363, 365
윌리엄 바지오테스William Baziotes 36, 175, 191
윌리엄 예이츠William Yeats 268
윌리엄 칼로스 윌리엄스William Carlos Williams 260, 263~266, 268, 270, 273, 278, 353, 360~361, 363, 365
윌리엄 포크너William Faulkner 260, 339~341, 345
이고르 스트라빈스키Igor Stravinsky 269

ㅈ

장 뒤뷔페Jean Dubuffet 67, 70~71, 91~92
장 르누아르Jean Renoir 35, 66, 117, 125, 135, 148, 156~157, 160, 162, 180, 313, 315~316, 323, 332
장뤼크 고다르Jean-Luc Godard 313, 326~329, 332~333
장미셸 바스키아Jean-Michel Basquiat 183
장폴 사르트르Jean-Paul Sartre 43, 249~250, 316
재스퍼 존스Jasper Johns 47, 77, 80, 83, 87, 94, 100, 167~169, 175, 177, 192, 366, 385~387

잭슨 폴록Jackson Pollock 36, 80, 82~83, 85, 89, 94, 100, 111~112, 114, 175, 191, 195, 254, 366, 387

제임스 로젠퀴스트James Rosenquist 175

제임스 조이스James Joyce 254, 269, 280, 293~296, 305, 307~309, 374~375

조르조 데 키리코Giorgio de Chirico 65, 67, 74~75, 91~92, 97

조르조 바사리Giorgio Vasari 201, 210, 216, 218~219, 223~224

조르주 브라크Georges Braque 28, 40, 67, 73~74, 91~92, 97, 189~190

조르주 쇠라Georges Seurat 33, 109~110, 122~123, 126~129, 149, 151~152, 173, 178, 183

조지아 오키프Georgia O'Keeffe 67, 69~70, 91~92, 97

존 골딩John Golding 28, 69, 74, 189, 246, 285

존 미첼John Michell 37

존 포드John Ford 313, 320~322, 325, 332, 380

줄리안 슈나벨Julian Schnabel 183

쥘 라포르그Jules Laforgue 269

짐 다인Jim Dine 175, 386

ㅊ

찰스 디킨스Charles Dickens 282~285, 307~309

찰스 쉴러Charles Sheeler 33
척 클로즈Chuck Close 34

ㅋ

카미유 피사로Camille Pissarro 40, 66~67, 117~118, 122~123, 125~128, 135, 140, 148, 156~157, 179~180, 187

카지미르 말레비치Kazimir Malevich 69, 188~190

콩스탕탱 브랑쿠시Constantin Brancuşi 235~238, 242~244, 254~255

클라스 올든버그Claes Oldenburg 141, 164~166

클레멘트 그린버그Clement Greenberg 60~61, 100, 140

클로드 모네Claude Monet 35, 66, 113~117, 125, 127, 134~139, 142, 149, 151, 155~157, 180, 379

클로드 샤브롤Claude Chabrol 326
클리포드 스틸Clyfford Still 174~175

ㅌ

티치아노 베첼리오Tiziano Vecellio 49, 205, 208, 220~224, 226, 229~232

ㅍ

파블로 피카소Pablo Picasso 10, 20, 26~30, 38~41, 44, 56~57, 59,

62~64, 73~74, 78~80, 92, 96, 129~131, 148~149, 151~152, 163, 180~181, 184, 188~190, 232, 246, 269, 296, 331, 376, 382
파울 클레Paul Klee 36
페데리코 펠리니Federico Fellini 313, 321, 330~332
페르낭 레제Fernand Léger 189~190
페테르 파울 루벤스Peter Paul Rubens 204
폴 고갱Paul Gauguin 9~10, 12~13, 33, 66, 71, 117~118, 135, 140, 149, 151, 161~163, 179~180, 187~188
폴 뒤랑뤼엘Paul Durand-Ruel 126, 179
폴 발레리Paul Valéry 31, 68
폴 베를렌Paul Verlaine 268
폴 세뤼시에Paul Sérusier 160~163, 171, 187~188
폴 세잔Paul Cézanne 20~28, 30, 38~41, 56~59, 62~64, 66, 78~80, 92, 96, 123, 135, 148, 157, 160, 162, 174, 184, 187, 189, 232, 328, 344, 377~379, 382
폴 시냐크Paul Signac 123
표도르 도스토옙스키Fyodor Dostoevsky 380
프란스 할스Frans Hals 224~225, 229~232, 379
프란시스코 고야Francisco Goya 208

프란츠 마르크Franz Marc 188
프란츠 클라인Franz Kline 175
프랑수아 트뤼포François Truffaut 315~316, 322~326
프랑수아즈 질로Françoise Gilot 29, 38, 129~130
프랜시스 베이컨Francis Bacon 37
프랭크 게리Frank Gehry 381
프랭크 로이드 라이트Frank Lloyd Wright 380
프랭크 스텔라Frank Stella 81, 83, 86~88, 93~94, 100, 174~176, 179, 181, 192~193, 366, 385~386
프레데리크 바지유Frédéric Bazille 147, 150, 154~156
피러트 몬드리안Piet Mondriaan 36, 69, 188
피에르 보나르Pierre Bonnard 161, 351, 380
피에르 술라주Pierre Soulages 37
피에르 알레친스키Pierre Alechinsky 37
피에르 파올로 파솔리니Pier Paolo Pasolini 342
필리포 마리네티Filippo Marinetti 244~245
필립 거스턴Philip Guston 175

ㅎ

하워드 호지킨Howard Hodgkin 37
하워드 호크스Howard Hawks 313, 322~323, 325~326, 332, 380
한스 호프만Hans Hofmann 36, 174,

190, 380

해럴드 로젠버그Harold Rosenberg 13, 55, 173~174, 176, 207, 225, 232

허먼 멜빌Herman Melville 260, 285~287, 307~309, 365

헨리 무어Henry Moore 164~166, 243

헨리 제임스Henry James 283, 291~293, 301, 307~309, 346, 348~350, 352, 355, 379

헨리크 입센Henrik Ibsen 380

헬렌 프랑켄탈러Helen Frankenthaler 37

호안 미로Joan Miró 36, 174, 263, 350~351

후안 그리스Juan Gris 67, 73~74, 91~92, 97

기타

D. H. 로렌스David Herbert Lawrence 286~287

E. E. 커밍스Edward Estlin Cummings 260, 271~273, 278~279, 363

F. 스콧 피츠제럴드Francis Scott Fitzgerald 300~303, 307, 308~309, 346, 362, 365, 375~376

T. S. 엘리엇Thomas Stearns Eliot 257~258, 260, 264, 266~271, 273, 278~279, 283, 294, 300~301, 330, 352~355, 360~361, 363~364, 374~375

천재와 거장
위대한 창의성은 어떻게 탄생하는가

초판인쇄	2025년 2월 13일
초판발행	2025년 2월 28일

지은이	데이비드 W. 갤런슨
옮긴이	이준호·강은경
감수	박성원
펴낸이	강성민
편집장	이은혜
편집	강성민 정여진
마케팅	정민호 박치우 한민아 이민경 박진희 황승현
브랜딩	함유지 함근아 박민재 김희숙 박다솔 조다현 배진성 이준희
제작	강신은 김동욱 이순호

펴낸곳	(주)글항아리
출판등록	2009년 1월 19일 제406-2009-000002호

주소	10881 경기도 파주시 문발로 214-12, 4층
전자우편	bookpot@hanmail.net
전화번호	031) 955-2689(마케팅)　031) 941-5157(편집부)
팩스	031) 941-5163

ISBN	979-11-6909-355-2　03600

이 책의 판권은 지은이와 글항아리에 있습니다.
이 책 내용의 전부 또는 일부를 재사용하려면 반드시
양측의 서면 동의를 받아야 합니다.

잘못된 책은 구입하신 서점에서 교환해드립니다.
기타 교환 문의 031) 955-2689, 3580

www.geulhangari.com